普通高等教育动画类专业"十二五"规划教材

动漫产业分析与衍生品开发

Animation industry analysis and derivatives development

余春娜　孔中　编著

清华大学出版社

北京

内容简介

本书共分6章内容，分别包括动漫产业化起源、新世纪动漫产业的发展变革、动漫产业的产业媒介、动漫产业衍生产品的基本概念等，主要阐述了动漫产业从兴起到发展的全过程，对动画、漫画的发展起源到变化扩展进行了综合的分析和思考。以时间为线索从新世纪动漫产业的发展变革入手，对中西方动漫行业的发展状况进行全方位比较。以产业媒介为研究重点，通过影院媒介、电视网络媒介、互联网媒介、纸媒介、数字互联网媒介在动漫产业发展过程中起的作用以及媒介之间的相互关系，分析阐明了不同媒介的属性特征与不同发展历史时期的定位。

书中对动画产业的衍生品开发则从起源到发展以及在传播过程中所形成的消费市场展开了细致的说明，并且分析了消费人群对动漫衍生品的需求以及衍生品产业和社会其他行业渗透发展之间的关系，对动漫行业产业化后的动漫产业的社会地位以及人员结构变化进行了分析和反思。最后回顾了中国动漫产业一路发展以来的挫折以及所获得的成果，并且展望了中国动漫产业未来的发展前景。

本书不仅适用于全国高等院校动画等相关专业的教师和学生，还适用于从事动漫制作、影视制作等人员。

图书在版编目(CIP)数据

动漫产业分析与衍生品开发 / 余春娜，孔中 编著. —北京：清华大学出版社，2016（2022.12重印）
(普通高等教育动画类专业"十二五"规划教材)
ISBN 978-7-302-42370-6

Ⅰ.①动… Ⅱ.①余… ②孔… Ⅲ.①动画片—产业发展—高等学校—教材 Ⅳ.①J954

中国版本图书馆CIP数据核字(2015)第296114号

责任编辑：李　磊
封面设计：王　晨
责任校对：曹　阳
责任印制：宋　林

出版发行：清华大学出版社
　　　　网　　　址：http://www.tup.com.cn，http://www.wqbook.com
　　　　地　　　址：北京清华大学学研大厦A座　　　　　　邮　　编：100084
　　　　社 总 机：010-83470000　　　　　　　　　　　邮　　购：010-62786544
　　　　投稿与读者服务：010-62776969，c-service@tup.tsinghua.edu.cn
　　　　质 量 反 馈：010-62772015，zhiliang@tup.tsinghua.edu.cn
印 装 者：天津鑫丰华印务有限公司
经　　销：全国新华书店
开　　本：185mm×250mm　　　印　　张：12.5　　　字　　数：296千字
版　　次：2016年1月第1版　　　印　　次：2022年12月第6次印刷
定　　价：49.00元

产品编号：059666-02

随着信息全球化和知识经济的迅猛发展，世界进入了一个以文化和创意为主导的新经济时代。在这个新时代里，经济的发展模式与理念已经发生了翻天覆地的改变，知识资本的重要性越来越为世人所认可，并逐渐得到大力推崇，甚至与一个国家或地区的经济、文化、社会命运、竞争力，以及它所占有的文化资源和文化产品的创新、创意能力紧密地联系在一起。文化创意产业所具有的知识化、创意化、科技化、生态化、综合化、跨国化、产业化、多学科交叉化，高附加值与高效益等特征，使得文化创意产业达到了一个空前的高度。

就世界范围来看，动画创意产业作为文化创意产业的一个重要组成部分，以技术为依托、以文化为载体、以创意为核心、以产业链的延伸和扩张为基础，彼此之间相互联系、相互依托，而又相对独立，其所蕴含的文化、艺术、经济价值极其巨大，且影响深远。

在此大背景下，国家"十二五"规划提出要大力推动文化产业成为国民经济支柱性产业，大力发展动画等重要产业。因此，我国的动画创意产业在各级政府的大力扶持下得以迅猛发展。但相较发达国家的动画产业的发展态势与格局，我国的动画产业还存在着诸多方面的差距。要改变种种局面，只有依靠人才，尤其是优秀的，对产业的发展起着举足轻重作用的策划与营销、创作与制作人才。因为，产业的发展繁荣之根本在于创新，而创新则离不开适应时代发展要求、极富进取精神，且勇于创新的高素质专业人才。而人才的培养则离不开教育，高质量的教育培养出优秀的高素质人才，人才又会推动产业的大发展，产业的发展壮大又会对人才培养提出新的要求，如此循环，才是健康的发展道路。

当下的中国动画教育虽然规模庞大，从高等院校到培训机构，林林总总，蔚为壮观。但由于历史原因，我们的动画教育在师资与教学方面均存在诸多弱点。由于办学规模的迅速扩大，专业师资较少，也导致了在教学方面的课程设置、教学安排、教材建设等大都缺乏科学化、系统化、规范化，这在很大程度上成了我们动画教育发展的掣肘。因此，顺应国家动画发展的趋势，编写出一套高水平、系统化的专业教材是我国动画高等教育健康持续发展所必需的，同时也是高校动画教育者所要尽心去做的。

天津市的动画事业发展较早，人才辈出。各高校的动画专业发展已有经年，积累了大量宝贵的办学经验与师资力量。同时，各高校的国内外交流与校企合作均开展得有声有色，这也充分地促进了师资的国际化视野的开拓、学术研究的提升、实践与创新能力的提高。因此，清华大学出版社联合多所高校以及国内多家相关产业部门、企业共同组成教材编委会，集合了众多有着多年实践生产经验和教学心得的青年才俊，共同编著本套丛书。由于高校肩负动画教育、动画艺术推广、学术研究、产学研合作的多重任务，因此本着理论指导与实践能力培养相结合的原则，本系列教材强调知识、技能学习与生产实践相结合，注重传播国内外相关领域的先进经验，突出案例的时效性、涵盖面，摒

弃空洞干瘪的说教，行之以质朴简练的文字，辅之以众多生动鲜明的案例，让广大动画学生得以从最直接、最直观的角度与途径获取重要的知识。

本系列教材从方案策划、资料整理、分工合作，再到作者撰写、协调统筹，及至付梓出版，工作量巨大，且千头万绪，加之编著者们还要完成繁重的教学、科研任务，期间所付出的心血可以想见！但这同时也体现了广大工作者对中国动画教育事业的热爱，对中国动画事业的热爱，以及严谨认真的工作作风。这些来自于不同院校、不同岗位的编著者团结奋进、攻坚克难。他们以自己宽广的胸怀，科学严谨的工作态度，睿智的文化思考与敏锐的艺术判断凝练文字，更加上在一线岗位上的身体力行，为我们的动画教育事业默默地奉献着青春和热情，感谢他们的无私奉献！在成书过程中，清华大学出版社的许多朋友，业界的专家、学者都给予了大量的帮助与建议，在此一并致以诚挚的谢意！

我们的动画艺术创造了辉煌的"中国学派"，那是几代优秀艺术家共同奋斗的结果。如何再续辉煌，是每一个动画从业者的梦想！衷心希望本套丛书能在一定程度上给那些有志于此的动画从业者以帮助，这也是我们编撰本套丛书的初衷。

由于时间紧迫，教学任务繁重，再加上动画艺术创作的复杂性，更要兼顾国际动画艺术的飞速发展带来的理论研究与技术更新，在丛书的编写过程中难免存在不足和纰漏，还请广大专家、同行不吝给予指正。

天津大学软件学院视觉艺术系主任、硕导

前言

众所周知，动漫产业是资金、科技、知识和劳动密集型的文化产业，新兴的动漫产业以计算机数字技术为依托，辐射以及涵盖到游戏制作、影视特效、多媒体网络、互动交互娱乐、主题公园及相关衍生产品的产业领域。随着计算机、网络技术的发展，以动漫游戏为核心的数字娱乐产业，以及派生的制造业、教育培训产业和软件业，得到史无前例的发展，动漫产业作为近些年我国大力发展的新兴产业，得到了各方的高度重视与大力扶持。毋庸置疑，动漫产业在城市结构调整中将逐渐发展成为经济转型中的核心支柱型产业，被称为最有希望的朝阳产业。动漫产业的研发日益基础雄厚，动画制作、网络游戏、多媒体展览展示等相关的多媒体产业与数字娱乐业正在形成和壮大。

在良好的市场前景和大规模的需求促进下，国内各地加快了产业的开发力度。从2000年前后国内动画产业逐渐起步到2004年日渐得到国家的重视，各项扶持政策相继出台，对动画产业的扶持力度日渐加大。在国家广电总局正式颁布《关于发展我国影视动画产业的若干意见》的文件后，分两批设立了若干个国家级动漫游戏产业基地，先后要求各地电视台建立动画频道并规定播出内容的比例，动画片收视黄金时段必须播出国产动画节目。国内的动漫产业开始由自主研发和原创能力较低，基本以引进、加工、代理运营为主，向投资规模大、原创能力强、生产数量多、科技含量高、研发自主生产中国风格的动漫产品方向发展。

就目前的产业发展情况来看，虽然动漫制作机构不断大量涌现，仍不能满足中国动画片的市场需求，产业仍处于发展的增长期，消费群体旺盛并逐年增长，但我们也要清醒地认识到优秀的创意人才还比较匮乏、专业技术型人才稀缺、懂动画创作又懂市场经营的复合型人才更少。经过十几年的发展和积累，需要我们追本溯源，对整个产业的发展进行一定的梳理、分析和思考。如何促进产业的优质、快速、高效、良性发展？如何从发展的感性层面过渡到理性层面再到更高层次的战略思考层面？是本书力求探讨和解决的问题。

本书由余春娜、孔中编著，在成书的过程中，李兴、王宁、杨宝容、杨诺、白洁、张乐鉴、张茫茫、赵晨、刘晓宇、马胜、赵更生、陈薇、贾银龙也参与了本书的部分编写工作。由于作者编写水平有限，书中难免有疏漏和不足之处，恳请广大读者批评指正。

本书的配套课件请到http://www.tupwk.com.cn下载。

编　者

目录

目录

第1章

动漫产业化起源

1.1 动画产业的兴起与发展

要说动画产业，首先要从动画这种艺术手法本身说起。动画不是指广义的动画片，而是一种集绘画、漫画、电影、数字媒体、摄影、音乐、文学等众多艺术门类于一身的综合艺术表现形式。后来动画作为一种艺术手法被艺术家们广泛使用并且具有了商业价值，才渐渐形成动画产业。

动画这种艺术形式最早发源于19世纪上半叶的英国。

1892年10月28日，埃米尔·雷诺首次在巴黎的葛莱凡蜡像馆向观众展示了光学影戏，这标志着动画的正式诞生。

1906年，美国人詹姆斯·斯图尔特·布莱克顿制作出一部接近现代动画概念的影片，片名叫《滑稽脸的幽默相》，该片被誉为世界上第一部动画片，如图1-1所示。

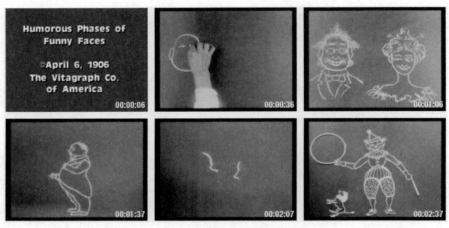

图1-1 《滑稽脸的幽默相》画面

1908年，法国人埃米尔·科尔首创用负片制作动画影片。所谓负片，就是影像与实际色彩恰好相反的胶片，如同今天的普通胶卷底片。采用负片制作动画，从概念上解决了影片载体的问题，为今后动画片的发展奠定了基础，同时科尔也被称作"现代动画之父"，如图1-2所示。

1909年，美国人温瑟·麦凯用一万张图片表现了一段动画故事《恐龙葛蒂》，这是迄今为止世界上公认的第一部像样的动画短片，如图1-3所示。

1913年，美国人伊尔·赫德创造了新的动画制作工艺"赛璐珞片"，他先在塑料胶片上画动画片，然后再把画在塑料胶片上的一幅幅图片拍摄成连续的动画。后来这种动画制作工艺多年来一直被各国动画师沿用。

图1-2 "现代动画之父"埃米尔·科尔

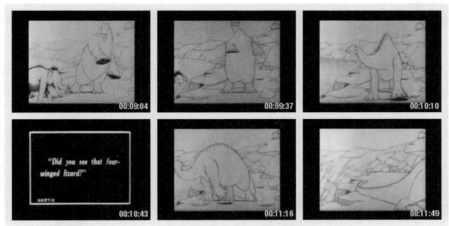

图1-3 《恐龙葛蒂》分镜

1928年11月18日，华特·迪士尼创作出了第一部有声动画《威利号汽船》，如图1-4所示。

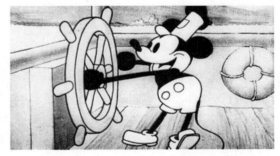

图1-4 第一部有声动画《威利号汽船》画面

1937年12月21日，华特·迪士尼创作出第一部彩色动画长片《白雪公主和七个小矮人》(如图1-5所示)，这部影片一经公映就大受好评，总票房纪录超过1.8亿美元，成为当年的票房冠军。这在当时是件震惊世界的事。他与哥哥罗伊·迪士尼(Roy Oliver Disney)合办的迪士尼兄弟动画制作公司成为世界首屈一指的动画公司。由此迪士尼逐渐把动画影片推向了巅峰，在完善了动画体系和制作工艺的同时，还把动画片的制作与商业价值联系了起来，被人们誉为"商业动画之父"(如图1-6所示)，最早的动画产业就此形成和开始发展。

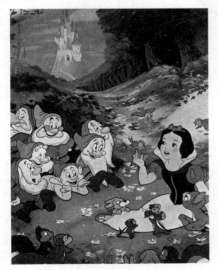

图1-5 《白雪公主和七个小矮人》海报

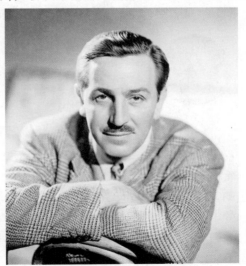

图1-6 "商业动画之父"华特·迪士尼

1.1.1　动画成为产业的基础要素与雏形

作为纯粹的动画来说，就像是化学元素里的铁，而动漫、卡通等，就等同于由铁元素制作出来的各种产品。一把刀、一把钥匙、一口锅，它都是由铁或者与其他金属元素混合做出来的，如图1-7所示。

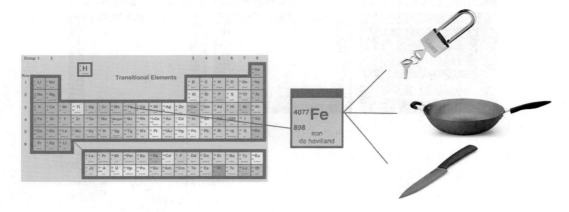

图1-7　铁是构成其他物品的一种金属元素

但你不能指着一把刀说它是铁，或者把刀、钥匙、锅都说成是铁，它们从功能上讲也不是同一种物品。反过来讲也是一样，动画在其他载体中也充当了这种元素的位置。卡通、动画电影、电视节目、电视广告、科幻电影甚至电子游戏中都含有动画的元素，但你不能指着其中的一类说这才是动画。它们只是由动画的基本概念所诞生出的产品或事物，如图1-8所示。

图1-8　动画也是一种元素

然而就像钢是由铁、碳、硅、锰、硫等化学元素按不同比例冶炼而成的。我们不能只单纯提出动画在其中的重要性，而忽视了动画与其他专业门类的结合发展；也不能只讲其他元素起到的重要作用，而忽略了动画其实是作为核心的基本元素的构成。这几种不同元素的完美结合才又造就出了钢，然后拿这些钢去造更强韧的刀或者大楼。动画也同样需要与不同领域的合作才能显现出其更大的价值。

所以说动画产业不是一个独立的产业，它与电影、音乐一样属于文化创意产业，但并不是有创意就能推动动画产业发展。在文化创意产业的分支之上，最终的源头是文化消费娱乐产业。真正推动产业发展的是市场消费。

美国和日本的动画产业是很好的例子。美国动画产业，主要的方面是动画电影，他们是靠票房收入来盈利。日本的动画电影也是一样，票房高低决定他们是否盈利。而日本在电视上播放的TV动画，则是靠收视率带来的广告收入。这一些基本都是自产自销。除此之外，也有动画作为一种表达方式服务于广告以及电影特效等方面。

然而中国动画产业现阶段依然是扶植产业，由于国家政策，导致被限制的元素很多，尤其缺乏中高端的人才，有些业内人士片面地认为动画片只要做的和国外一样，就能获得一样的市场效益。忽略了源头上由于对动画核心元素的认知程度低，而导致的创新研发能力低下，末端上不去研究与相关产业的结合而导致的大量生产出来的动画片没有出口。于是只买了一条生产线的企业，不知道自己到底要生产什么，也不知道怎么去销售，如图1-9所示。

在这种情况之下，我们首先要做的就是静下来，弄明白铁元素和刀之间的逻辑关系，动画与动画片之间的逻辑关系。所以动画作为一个产业来说，它需要市场消费才能引领产业发展。只有在产业成熟之后才能进一步谈创新。

研发　　　　　生产　　　　　渠道

图1-9　我国动画产业现状

1.1.2　动画产业化的发展过程

1. 美国动画产业的发展过程

美国第一部动画出现于1906年，至2002年为止，经历了5个发展阶段。美国动画的发展史主要分为开创阶段、初步发展阶段、第一次繁荣阶段、蛰伏阶段以及又一次繁荣阶段。

20世纪人类经历了声势浩大的媒体革命年代。1906年，美国第一部动画片《滑稽脸的幽默相》是由布莱克顿拍摄完成的。这正是美国动画的元年。这一时期的动画只有短短数分钟时间，制作还较为粗糙。

1906年至1936年是美国动画的开创阶段。1920年，制作人帕特·苏利文成功推出了美国动画史上第一个有号召力的形象"菲力猫"（英文名：Felix the Cat）。创作它的人是美国漫画家奥托·梅斯莫。菲力猫起初只是一个充满好奇心、喜爱恶作剧且富有创造力的小角色，但其后来的受欢迎程度却超越了当时的无声电影明星及世界领袖。它黑黑的身体矮胖笨拙，白白的脸上忽闪着大大的眼睛，笑起来则会咧着大大的嘴巴。这一形象立刻为人所熟知。

可以说，动画角色形象可以千变万化，这种独特的优势是动画能够不断发展并被人喜爱的原因和基础。菲力猫也被誉为首位真正意义上的动画电影明星，如图1-10所示。

菲力猫的发展史上有许多历史性的里程碑。它的名气大到连美军第二战队都把它选作吉祥物，并将菲力猫手持炸弹的形象印上了F3复翼飞机。今天美国海军航空兵VF-31中队的幸运徽章(如图1-11所示)依然是菲力猫。

图1-10　动画电影明星"菲力猫"　　　　图1-11　美国海军航空兵VF-31中队的幸运徽章

随着美国动画的发展，一个动画天才应运而生，他就是华特·迪士尼。1923年，他与他的哥哥罗伊·迪士尼成立迪士尼兄弟制片厂，成为迪士尼娱乐帝国的开端。1928年11月18日，第一部有声动画片《威利号汽船》(如图1-12所示)在纽约剧院上映。正是从这时候开始，动画有了自己独特的视觉语言、独立的营销模式以及一段充满光辉与荣耀的历史。迪士尼在当时掌握了两项至关重要的先进技术——有声电影技术和彩色胶片技术，他所建立的动漫企业迅速崛起，很大程度上也要归功于其引领了时代的动漫技术潮流。

1932年，迪士尼公司又推出了第一部彩色动画《花与树》(如图1-13所示)，某种程度上为日后的蓬勃发展奠定了决定性的战略基础。

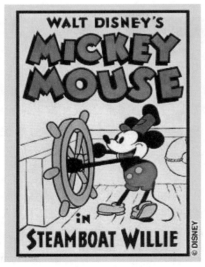

图1-12　《威利号汽船》海报　　　　　　图1-13　《花与树》海报

在1932年当彩色胶片技术得以实现时，迪士尼依靠着RGB三原色的彩色方法技术专利实施为期2年的独占使用，在当时的世界范围内形成垄断性的技术优势，并借此时机获得了空前的收益。迪士尼在一直不断发展壮大并积极探索创新的过程中，始终保持着对先进动漫技术的战略重视。

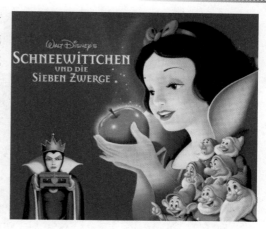

图1-14　《白雪公主和七个小矮人》海报

1937年至1949年是美国动画片的初步发展时期。1937年，在制片厂的资金花光之后，迪士尼顶着极大压力向美洲银行贷款，耗资150万美元拍摄了第一部动画影院长片《白雪公主和七个小矮人》(如图1-14所示)，片长达74分钟，这部影片在美国史上是一个史无前例的创举。其对动画片容量的扩充，拍摄的顺序，画面的景深、透视和层次等都具有革命性的突破。

《白雪公主和七个小矮人》不但是电影史上第一部长动画电影，也是第一部荣获奥斯卡奖的动画电影，对影史和迪士尼本身都具有非凡意义和特殊价值，对全球少年儿童乃至成年人的影响更是巨大而深远，它已经远远超出了文艺作品的范畴，成为善与恶、美与丑道德规范的代名词，为人们所津津乐道和广泛传播。而白雪公主的形象也成为当时每个女孩所憧憬的模样。

此后，迪士尼还推出了《木偶奇遇记》、《幻想曲》、《小鹿斑比》等一批优秀的动画长片，如图1-15至1-17所示。

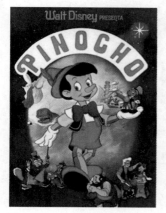

图1-15　《木偶奇遇记》海报

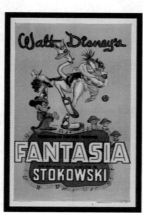

图1-16　《幻想曲》海报

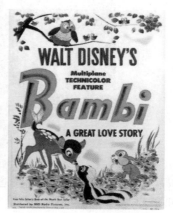

图1-17　《小鹿斑比》海报

1939年第二次世界大战爆发，迪士尼公司停止了动画长片的拍摄，直到20世纪40年代末期才恢复过来。然而查克·琼斯创作的动画短片如《兔八哥》(如图1-18所示)、《戴飞鸭》等在战争期间也非常受欢迎。

在20世纪50年代初，随着电视技术的普及，电视机进入普通百姓家庭。与在电影业相同，迪士尼也成为电视业的开拓者，他抓住发展动画产业的良好时机，使动画片成为美国最受欢迎的大众娱乐节目。发展至今，美国的动漫产业链愈加成熟且完整。

1950年至1966年是美国动画的第一次繁荣时期。在第二次世界大战结束后，迪士尼几乎每年都会推出一部影院动画大片。如《仙履奇缘》、《睡美人》、《小姐与流氓》、《爱丽丝梦游仙境》(如图1–19至1–22所示)等。

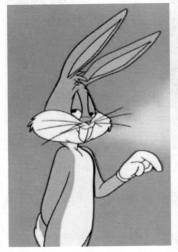
图1-18　《兔八哥》动画角色形象

图1-19　《仙履奇缘》海报

图1-20　《睡美人》海报

图1-21　《小姐与流氓》海报

图1-22　《爱丽丝梦游仙境》海报

其他的动画制作公司在迪士尼公司的排挤之下纷纷关门停业，迪士尼公司成为动画电影业的霸主。

2. 日本动画产业的发展过程

17世纪末，幻灯技术传到了日本。享和年间(1801年至1804年)，龟屋都乐上演的"江户幻灯"大受欢迎。这是一种使用煤油灯幻灯机将画在玻璃底板上的图画从日本纸做的银幕上放映出来看的节目。这种形式的"幻灯片"就是早期动画的雏形。到明治中期迎来了"幻灯动画片"的鼎盛时期，幻灯技术的进步，使得细密复杂的节目变得越来越多，手法也愈来愈难掌控。随后由于电影的引进和兴盛，幻灯动画也难以满足大众的娱乐需求，使得做幻灯片

的手艺人越来越少。幻灯动画片的势头急转直下。

1917年至1945年是日本动画的萌芽期，也被称为战前草创期。这段时期的前期主要是以世界名著为题材。而后期则由于日本军国主义猖獗，因此动画题材不离宣传、夸耀日本军国主义的路线。但是这也造成了战斗、爆炸画技的进步，这也是今天日本动画最引以为傲的技术。

1916年，日本动画奠基人下川凹夫、幸内纯一和北山清太郎三人开始制作准备公映的动画作品。当时，以日式名字命名的国外动画片《凸坊新画帖》系列，在日本非常受欢迎。

1917年，由下川凹夫制作的日本首部动画《芋川掠三玄关番之卷》完成，并于1月在东京浅草电影俱乐部公映。同年，幸内纯一制作的《塙凹内名刀之卷》(如图1-23所示)和北山清太郎制作的《猿蟹合战》相继公映。他们三人被称为"日本动画之父"。

1921年，日本文化省开始实施电影及动画片的推荐制度，大力扶持教育性影片。另外，还积极地利用孩子们喜爱的动画片制作了许多政府机关的动画。在电影放映的计划中必须安排一部主旨为思想动员的动画作品。

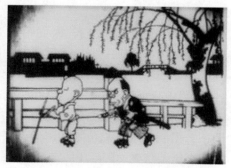

图1-23　现存最早的日本动画《塙凹内名刀之卷》片段

1923年发生了关东大地震，关东一带毁于一旦。在之后的10年中，日本动画制作进入停滞期。

1926年，大藤信郎引荐了中国古典文学著作《西游记》的故事情节，把流传在中国数千年的皮影戏和日本独有的千代纸结合起来绘制动画，创作了《马具田城的盗贼》与《孙悟空物语》(如图1-24所示)两部作品，并轰动一时。在1927年将自己的公司改名为"千代纸电影公司"，制作出了黑白版的《鲸鱼》这部作品。

昭和初期，日本出现了有声电影，十分受人们欢迎。1931年，由政冈宪三和其学生濑尾光世制作的日本首部有声动画《力与世间女子》完成，并于第二年春天公映。由松竹蒲田制作，五所平之助监督，田中绢代出演。这部动画片不仅有声音，而且还加入了字幕，可以说是真正开拓了日本影像动漫的市场。

1937年，大藤信郎制作的彩色影片《神奇水手》是日本的第一部故事片。

从1939年第二次世界大战爆发到包括战败后10年间，日本动画出现了第二次停滞期，大约持续了20年。

图1-24　《孙悟空物语》画面

战败后，化为焦土的日本处于连食品都没有的穷困境地，没有多余的精力制作动画。

1943年，濑尾光世制作完成并公映了日本首部长篇漫画电影《桃太郎之海鹫》，片长37

分钟。

1945年4月，日本公映了战前巨作《桃太郎海之神兵》(如图1-25所示)。这部动画由日本海军部出资270000日元，为了宣扬军国主义思想，迎合对外侵略的需要而制作了这部动画。以海军伞兵部队的活动为题材的黑白片，是一部74分钟的长篇作品。由于当时东京遭受了严重的空袭而被烧成一片废墟，所以几乎没有观众。

图1-25　《桃太郎海之神兵》片段

1945年日本战败后，人们鉴于战争的教训，开始将反战题材用在动画上，反战题材的动画影片颇受欢迎，直到现在还依然流行。期间的代表人物是被日本动画界誉为"怪人"的动画大师——大藤信郎(如图1-26所示)，他将自己在1927年拍摄的黑白版《鲸鱼》，于1952年使用了色彩调和，摄制完成了彩色版的影像动画《鲸鱼》，该部动画片于当年荣获戛纳国际电影节短篇部门第2名，成为首部获得国际奖项的日本动画片。

1956年，大藤信郎又以《幽灵船》荣获威尼斯迎战短篇电影的特别奖。遗憾的是他在1961年独资制作的宽银幕动画片《竹取物语》(如图1-27所示)拍摄前，突然去世。他姐姐将他的遗物捐给日本大学艺术学部和电影中心，并将其遗产用于《每日新闻》电影大奖中设立动画部门奖，命名为"大藤奖"。

图1-26　动画大师 大藤信郎

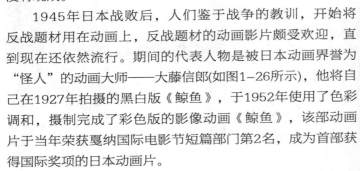

图1-27　《竹取物语》中的人物

大藤奖是日本动画界的最高荣誉奖之一，其宗旨是表彰年度最优秀动画片或鼓励业界新人与独立制片公司。"大藤奖"的首届得奖人是现代日本漫画真正意义上的开创人——手冢治虫。得奖作品为《街角物语后》。

1946年至1973年是日本动画的探索期。

20世纪六七十年代，手冢治虫成为日本动画界的标志性人物，被誉为"日本动漫之父"。他创作了一系列精美的动画，将日本动画片的水平提升到前所未有的档次。代表作品

有1963年的日本第一部电视黑白动画《原子小金刚》(如图1-28所示)，1966年的日本首部彩色电视动画《森林大帝》(如图1-29所示)。其在1967年制作的动画《展览会的画》荣获艺术节奖励奖、每日电影奖大藤信郎奖、蓝缎带教育文化电影奖、亚洲影展动画部门奖。在这之后手冢治虫开始对实验性动画片进行探索。

1963年9月15日，富士电视台深夜栏目开始播放的《仙人部落》是TCJ第一部作品。这是一部面向成人的电视动画，原作为小岛功，制作公司是日本电视(Television Corporation of Japan)。

1968年，由高田勋、宫崎骏等主要制作人员完成的《太阳王子霍尔斯的大冒险》上映。

图1-28　《原子小金刚》人物

图1-29　《森林大帝》画面

1969年10月5日，《海螺小姐》(如图1-30所示)在富士电视台首播，至今持续了43年之久，作为电视动画，不断刷新历史上的长寿纪录。原作是长谷川町子以4格漫画连载于《朝日新闻》的《海螺小姐》，每集由3个故事组成。尽管是一部平平淡淡地描写三世同堂的矶野家日常生活中鸡毛蒜皮的家庭片，但收视率几乎均在每周公布的前十名里。

3. 中国动画产业的发展过程

1922年至1945年是中国动画的萌芽和探索时期。1918年《从墨水瓶里跳出来》等美国动画片陆续在上海登陆，使处于半殖民地半封建社会的中国人对神奇的动画片十分着迷。

图1-30　《海螺小姐》海报

抱着创造中国人自己的动画片的信念，以万籁鸣、万古蟾、万超尘为代表的第一代中国动画人应运而生，成为中国动画片的开山鼻祖。经过他们艰苦的探索与研制，1922年摄制了中国第一部广告动画片《舒振东华文打字机》。1924年中华影片公司投资摄制了动画片《狗请客》、上海烟草公司投资摄制了动画片《过年》，这两部影片是中国最早的动画片。但它们都没有产生过多影响，而影响深远的是万氏兄弟于1926年绘制的《大闹画室》。中国早期的动画具有强烈的时代感和重大的民族使命感。可以说，20世纪三四十年代时期中国的动画创作质量从某种程度上与当时迪士尼公司的动画制作几乎没差距。

1935年，万氏兄弟推出了中国第一部有声动画片《骆驼献舞》，1941年又推出中国第一部长动画片《铁扇公主》，如图1-31所示。此片由上海新华影业公司投资摄制，中国联合影业公司出品。它将中国山水画搬上银幕，第一次让静止的山水动起来，从而使这部动画片增加了更为浓郁的民族特色，为中国动漫产业发展奠定了良好的基础，并发行到东南亚和日本等地区，开启了国际化市场。

图1-31　《铁扇公主》画面

东北解放后，政府接管了当时的满洲电影制片厂，就是现在长春电影制片厂的前身。从那时起可以说是新中国美术电影的一个开始。解放之前的中国动画产业是从上海起步的，新中国成立以后却是从东北起步的。

1956年，一群东北美术电影制片厂的骨干受命到上海组建了上海美术电影制片厂。1957年，中国终于成立了一个非常健全的、专业的动画电影制片厂——上海美术电影制片厂。

1957年至1965年，可以称得上是中国动画片的第一个繁荣时期。这一时期，国产动画迎来了一个发展高潮。在"百花齐放、百家争鸣"的方针指引下，动画艺术家们的创作积极性和主动性得到了充分的调动和发挥，从某种程度上看使中国动画片产业进入繁荣昌盛的发展时期。

1961年至1964年，上海美术电影制片厂生产出享誉世界的经典大片《大闹天宫》。该片是由中国动画片开山鼻祖万籁鸣任总导演，可以说是当时国内动画的巅峰之作，从人物、动作、画面、声效等方面都达到了当时世界的最高水平，如图1-32所示。

图1-32　《大闹天宫》画面

之后，新片种不断问世。1958年，第一部中国风格的剪纸片《猪八戒吃西瓜》(如图1-33所示)创作成功，紧随其后创作出了第一部折纸片《聪明的鸭子》。1961年，第一部水墨动画片《小蝌蚪找妈妈》诞生，为世界动画影坛增添了最能代表华夏风范的新片种，如图1-34所示。

图1-33　《猪八戒吃西瓜》画面

图1-34　《小蝌蚪找妈妈》画面

1963年，又拍出水墨动画《牧笛》(如图1-35所示)。这个时期作品的特点是在动画表现中融合各种中国传统元素，同时在动画技术上也尝试各种传统艺术形式。

在20世纪五六十年代制作的《大闹天宫》、《哪吒闹海》等动画，都在国际电影节上大放光彩，令世界瞩目。整体动画产量大幅度上升，同时在艺术水平和技术质量上都达到了空前的制作水平，尤其是诞生于1959年的中国水墨动画，其具有中国特色的艺术表现手法，在国际各大电影节上也纷纷获奖，形成被世界公认的中国动画学派。

图1-35 《牧笛》画面

1.2 漫画产业的兴起与发展

20世纪初，漫画单行本的出版开始在欧美国家盛行起来。

1902年，美国出版了最早的连环漫画——著名漫画家奥特考特的《黄孩子》，这是美国第一本漫画单行本。同年，奥伯创作的《快乐的阿飞》也出版了单行本。这两本书都取得了非常丰厚的商业回报。

1934年，长篇连环漫画《父与子》被柏林乌尔斯泰恩的出版社所出版。同年，比利时的卡斯特曼(Casterman)出版社就成为《丁丁历险记》的出版商，并于1942年决定将《丁丁历险记》以全色(64色)印刷出版发行。欧洲漫画因《丁丁历险记》(如图1-36所示)和《蓝精灵》(如图1-37所示)而在世界范围内具有影响力。至此欧美国家大量的漫画开始成集出版，漫画的出版进入繁荣时期。由此可见，美国漫画的经纪人们，开始开发出多种媒体的盈利模式。

图1-36 《丁丁历险记》海报

图1-37 《蓝精灵》海报

第二次世界大战对美国漫画有着巨大影响。漫画业迅速地发展，每月有近千万本漫画和军需物资一起被送到前线。"二战"以后，读者口味转变，不再迷恋英雄漫画，于是其他题材类型的漫画也慢慢发展起来。

日本是当今世界的"漫画大国"。1906年，可称为日本现代漫画鼻祖的北极乐天创办了日本第一本漫画刊物《东京小精灵》。在第二次世界大战以后，日本现代漫画的创始人之一手冢治虫创作了一批有时代影响力的作品，如《新宝岛》、《铁臂阿童木》等。此后，日本漫画逐渐出现了漫画连载、连环画。同时，成立了漫画新协会，设立了各种漫画奖项，逐步培养出了一批青少年和成人读者。

在电视出现后，很多漫画作品被改编成动画片，形成漫画的现实化现象。20世纪80年代末，现代漫画的制作技术更加细腻，漫画杂志更加多样化，漫画的读者结构也逐渐从低年龄层次扩大到成年人，从学生扩大到社会各个阶层。

20世纪80年代初日本漫画发展达到顶峰，80年代中期随着电视的出现，连环画因不能满足视读要求，迅速走向衰败。

90年代初，以《哆啦A梦》和《圣斗士星矢》为代表的日本漫画开始进入中国大陆市场(如图1-38和图1-39所示)。

同时期香港连环画的制作方法和管理模式也被带到了内地，被称为新漫画。1993年，《画书大王》创刊使新漫画正式登场，如图1-40所示。它以漫画杂志的形式启动了中国漫画产业化的雏形。半月刊的《画书大王》带动了整个中国漫画业的发展。

图1-38　《哆啦A梦》角色　　　　图1-39　《圣斗士星矢》画面　　　　图1-40　《画书大王》封面

1995年5月，我国启动中国动画"5155"工程，特批了5本动画、漫画刊物，某种程度上标志着中国的新漫画开始起步。

1.2.1　漫画成为产业的基础要素与雏形

漫画是一种使用简单而夸张的手法来描绘生活或时事的艺术形式。一般运用夸张的变形、象征、暗示、影射的方法，构成幽默诙谐的画面或多个画面的组合，以取得讽刺或歌颂的效果。常采用夸张、比喻、象征等手法，讽刺、批评或歌颂某些人和事，具有较强的社会性，也有纯为娱乐的作品，有较强娱乐性，娱乐性质的作品往往存在搞笑型和人物创造型。

最初的欧美漫画都是以报刊的形式发表出现的。漫画产生初期主要以政治漫画为主，并且采用的是单格形式发表，正是由于漫画这种出版的不连续性和随意性，就注定了报刊是漫

画孕育的摇篮。随着漫画的发展，产生了连环漫画，但是报刊版面上的漫画篇幅不能过长，当时，漫画作者们并没有为了出书而刻意地去迎合读者和出版商的口味。

动画作品及其衍生产品也促进了漫画产业的发展。在20世纪90年代中后期，网络、手机等新媒介逐渐发展成为漫画的重要载体。有很多漫画借助网络广泛的传播，更加促进了动漫产业的发展。

1.2.2　漫画产业化的发展过程

1. 欧洲漫画

德国漫画家威廉·布什是欧洲近代著名的漫画家，与法国的杜米埃一起，被认为是漫画界的开山鼻祖。他的漫画读者主要是儿童。他创作的连环漫画《马克思和莫理茨》连续发表以后，连环漫画开始风靡，影响范围除了英国、法国，还有瑞典、丹麦、波兰、捷克等欧洲国家。德国《父与子》的作者埃·奥·卜劳斯及阿根廷的季诺被称为欧洲近代漫画家的代表。1929年，比利时漫画家埃尔热开始创作《丁丁历险记》系列，直到1983年3月埃尔热去世为止，《丁丁历险记》先后完成了20多册。

2. 美国漫画

美国漫画受威廉·布什的影响最深。后来，美国连环漫画逐渐具备连续的画面、固定的角色、图中加入对话气泡三个报刊连载漫画的主要因素。这直接促成了理查德·奥特考特创作的具有历史意义的漫画《黄孩子》的产生，如图1-41所示。1896年2月16日，《纽约世界报》开始登载由理查德·奥特考特编绘的单幅漫画作品，主角就是一个穿着睡衣般的黄色长袍、有着大耳朵的小男孩，这就是著名的"黄孩子"。

第二次世界大战对美国的漫画有着巨大的影响。应运而生的超级英雄漫画为人们在这个动荡的时代找到了一种精神寄托。

近代著名作品《米老鼠和唐老鸭》，是适合儿童看的连环漫画，它成为全世界最受儿童喜爱的作品之一，拍成动画片后影响更为广泛。

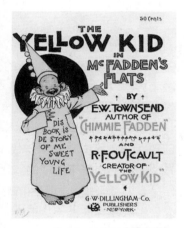

图1-41　漫画《黄孩子》海报

奥托·索格洛的《小国王》和乔治·贝克的《倒霉的塞克》这两部作品内容均无任何文字表述。因此在美国漫画界以其极高的艺术性取胜。

3. 日本漫画

日本漫画界一直把12世纪的鸟羽僧正觉犹当作祖师爷，他所画《鸟兽戏画》被日本政府列为四大国宝绘卷。室町时代《福富草纸》、《百鬼夜行图》等杰作就是当时流行的创作。17世纪江户时代初期，京都、大阪的绘师画了一些身材修长的鸟羽绘，成功地造成时代的风格，引领下一波浮世绘的画风。

1760年，日本伟大的浮世绘师葛饰北斋诞生。他的《北斋漫画》闻名世界，甚至对欧洲绘画界造成一种震撼，如图1-42所示；一般印象中，他是"漫画"一词用在画作上的第一

人。大正时期具有代表性的漫画大师冈本一平赋予漫画文学的内容，是故事漫画的先驱者。

1923年至1945年，幽默漫画开始大量出现于报纸、杂志等刊物之中。阵容也开始日益强大起来。连载漫画已逐渐成为日本漫画界的新模式。随着漫画创作队伍的壮大，漫画界迎来了漫画改组的时代，漫画家纷纷成立团体。

图1-42　《北斋漫画》内页

1946年至1950年，新的价值观打乱了之前的传统秩序，各种漫画应运而生。此时日本漫画界出现了一位日后对日本漫画带来深远影响的大师，他就是手冢治虫。随着电视的诞生，出现了漫画电视化的景象，很多漫画作品被改编成动画。

1965年至1975年是日本漫画迅速发展的10年。各种不同类型的漫画刊登的杂志也相继创刊。60年代中叶到70年代中叶，漫画为了适应迅速发展的需要，故事中相当大的成分是由其他领域的作家来完成的。比如推理小说作家生田、科幻作家加纳一郎等，分别拿出成功的作品，以漫画脚本为职业的尾原一骑、小池一夫、牛次郎等人进一步扩大了市场占有率。这一时期漫画质量的提高，与他们的实力有很大关系。

集英社1968年创办的《少年JUMP》，发掘出一批新漫画家。"跳跃军团"具有老一辈漫画家所不具备的幽默与故事情节，以破竹之势向前迈进。池田理代子的《凡尔赛的玫瑰》以其严谨的历史考证和曲折的故事情节，把少女漫画推上了高峰，如图1-43所示。

1976年至1985年这一时期，少年漫画的大腕藤子·F. 不二雄的《魔美》和松本零士的《银河铁道999》发表。同时藤子不二雄还

图1-43　池田理代子《凡尔赛的玫瑰》画面

创作了青年漫画的科幻短篇系列，松本零士也有《宇宙海盗哈罗克》问世。藤子·F.不二雄的《哆啦A梦》被制成动画片；鸟山明的《阿拉蕾》(如图1-44所示)也受到高度评价。

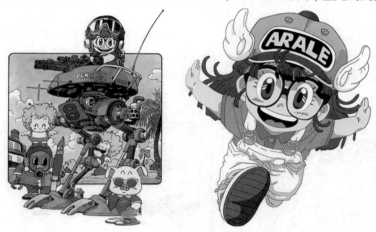

图1-44　鸟山明《阿拉蕾》画面

同时《筋肉人》、《北斗神拳》也大受欢迎。以真正的描写和故事吸引读者的作品当属大友克洋的《阿基拉》，显示出极高的水平。1982年宫崎骏的《风之谷》也开始连载。

进入20世纪90年代，日本漫画流派在画风、题材、故事情节等方面八仙过海，各显其能，漫画界出现了百花齐放的局面。特别需要指出的是，漫画家的个性较以往更为鲜明，漫画已从战前的儿童伙伴历经半个世纪的成长，变成了社会的大众传播媒体。随着漫画风格的多样化，漫画产业逐渐强大。

4. 中国漫画

据《新闻研究资料》的《"漫画"探源》一文说：1904年2月26日创刊的《警钟日报》每隔几天就刊登一幅漫画，从1904年3月27日起又以"时事漫画"四个显著的大字为题，陆续在第四版连载漫画。可见我国现代漫画的产生尚在20世纪初，最早的漫画载体是报纸，而不是文学期刊。

中国漫画从1935年9月到1937年6月，短短不到两年时间里，仅上海就出版了约20种以漫画为主的期刊，其中尤以《时代漫画》和《漫画生活》最具代表性。这个时期的上海，大批的漫画刊物得以兴办。在1937年至1945年的八年抗战中，上海漫画家以抗日救国为旗帜，在漫画家协会的带领下，成立了上海漫画救亡协会，开始出版《救亡漫画》、《抗战漫画》。抗战结束以后，以《三毛流浪记》(如图1-45所示)为代表的一批漫画作品应运而生。新中国成立以后，漫画的发展迎来了繁荣时期。

1979年，《人民日报》漫画增刊，《讽刺与幽默》创刊，各地的漫画报刊也相继问世。1984年，漫画作为一个独立的活动参加第六届全国美术作品展览，一定程度上也

图1-45　《三毛流浪记》海报

标志了漫画这一艺术形式在新时期的独立与成熟。

20世纪80年代中期，随着电视的出现，连环画因不能满足读者的要求，迅速走向了衰败。四格漫图差不多和连环漫画同时起步。

21世纪的中国漫画主要流传于网络，并且主要为仿日式漫画的风格，这也说明中国漫画正在艰难探索的途中，但仍然有非常不错的漫画问世，包括敖幼祥的《乌龙院》、猫小乐的《猫三狗四》(如图1-46和图1-47所示)等。网络上以默的《春哥传》、羊角狼毛的《喜羊羊与灰太狼》最为出名。

图1-46　《乌龙院》海报

图1-47　《猫三狗四》画面

1.3　动画与漫画产业联动化发展起源

动漫是动画与漫画的有机结合体，通过创作，使一些有生命或无生命的东西拟人化、夸张化，赋予其人类感情和动作。

事实上，漫画奠定了动画的基础，贯穿起整个动画市场的是这一条完整的产业链：创作漫画——在动漫期刊上连载——选择读者反馈好的出版发行单行本——改编成动画片——音像制品或游戏产品——制作衍生产品——开发游戏。

动画产业一个经典的成功案例是米老鼠。从当年华特·迪士尼在堪萨斯城灯光昏暗的车库里一笔一划画成的"米老鼠"，发展到今天庞大的迪士尼帝国，"米老鼠"已经创造了超过1000亿美元的财富。同样，"铁臂阿童木"、"哆啦A梦"等为他们的创造者带来的财富也是难以估计的。之后的很多漫画都改编成了动画片。

虽然动画与漫画是区别颇大的两种艺术媒体，它在表现形式、技巧以及产业组成结构上都有颇大的差异，但我们也不能否认它们之间存在深厚的"血缘"关系。相比动画，漫画的制作成本要低廉得多。成本的低廉直接导致了价格的低廉，也因此有更多的人可以消费得起这种精神食粮。而同样，出版社并不需要支付很多，就可以让漫画杂志良性运转。战后物质条件匮乏的日本人，把漫画当作慰藉精神的良药，让他们保有继续生存下去的勇气和希望。低廉的成本让漫画具有更多的灵活性和自由度。

随着现在电影技术的发展，电影很快地和漫画结合在了一起，成为一种全新的漫画出版形式，电影凭借着其特有的表现形式，比传统的出版方式更具有吸引力。1937年，美国迪士尼公司制作了《白雪公主和七个小矮人》，由此引起了欧美地区动画电影的发展。迪士尼公司创作了很多优秀的动画电影作品，开创了美国动画的一个神话。

日本漫画对动画、游戏、符号形象产业以及版权相关产业有着巨大的牵引作用。例如动画电影《阿童木》就是改编自经典漫画作品，在中国上映时展开了购买全套《铁臂阿童木》漫画图书赠送电影票的捆绑营销推广活动，类似于此，演绎了从漫画到动画再到衍生产品进行全产业链运作的漫画作品更是多不胜数。《哆啦A梦》、《七龙珠》、《海贼王》、《阿童木》、《火影忍者》等知名漫画作品系列的影响力自然不必多说，其由漫画出版向动画、游戏及衍生品延伸的产业链模式更是早已被世界动漫业界奉为经典模式加以研究。

在美国，尽管如今动画业的影响远远超过漫画业，但最初美国动画业却是在漫画角色的基础上发展起来的。美国第一部连环漫画《黄孩子》借助报刊连载名气很大，成为20世纪初众多早期商业促销运动中的主角。虽然《黄孩子》并非改拍动画片的先驱，却对后世作品影响很大，很多漫画角色纷纷从纸上走向银屏，包括早期的《马特和杰夫》、《捣蛋鬼》等。随后，更多漫画作品展开了从漫画到动画的媒体跨越，包括影响至今的《大力水手》、《史努比》、《加菲猫》等。美国漫画业的商业盈利模式愈加成熟，如今美国漫画业的年产值在23亿美元左右，虽然在绝对规模上还相当有限，但利润率相当可观。除了漫画期刊和图书出版以外，包括形象授权在内的知识产权的再利用和开发衍生产品正在成为美国漫画业的又一利润增长点。

虽说美国漫画产业在偌大的动漫产业中所占份额并不算高，但是其作为动漫产业链源头和金字塔底层基础功能却不可忽视。多年成熟的创作和营运使得其漫画产品累积了一定程度的潜在市场影响力和受众，这种潜力在进行产业关联后释放，拥有着足以贯穿产业链、形成波及效应的巨大魔力。

近年来，在美国好莱坞影坛掀起了一阵美国漫画超级英雄的狂潮，从《蜘蛛侠》开始，《钢铁侠》、《绿巨人》、《神奇四侠》、《金刚狼》、《守望者》(如图1-48至图1-50所示)等众多由漫画改编成的电影受到各国观众的狂热喜爱，其在票房与口碑上的双丰收更是证明了这些"超级英雄"的超级市场号召力。漫画改编电影现今已成为美国影坛票房大片百试不爽的灵丹妙药。

图1-48　《蜘蛛侠》海报

图1-49　《钢铁侠》海报

图1-50　《绿巨人》海报

漫画和动画都属于视觉艺术，图形和图像之间有着千丝万缕的联系。漫画可以看作是没有中间连续帧的静止的电影作品。某种程度上，漫画可以理解成从动画里面抽取出来的"关键帧"。由于漫画大量借鉴影视手法，漫画可以很容易地改编成动画和真人实拍影视作品。漫画向影视借的是表现形式，影视剧向漫画借的却是其人物及内容。漫画与动画影视的完美结合能使虚构人物的形象更加性格化，特别是选择经历市场检验的经典漫画，改编成影视可以保证票房、收视率。

在世界范围内，漫画不但没有在金融危机的潮流中沦陷，反而凭借其成本低、普及度高、周期短、关联性高等特点在市场中如鱼得水，同时为关联产业提供了内容的支持，并为其在保守的经济环境下降低开发成本和运营风险，充分体现了漫画作为动漫产业中的根基作用和源头地位，已经开始从亚文化消费向主流商业盈利模式过渡，而这种过渡虽然开始于金融危机的特殊背景下，但却是经济发展促进产业升级的必然选择。

当今，中国漫画日趋成熟，并逐步向动画、影视等领域进行延伸。像《麦兜》、《神兵小将》、《乌龙院》、《风云》、《粉红女郎》等动画和实拍影视剧都是改编自漫画的，如图1-51至图1-54所示。

图1-51　《麦兜》画面

图1-52　《乌龙院》海报

图1-53　《风云》海报

图1-54　《粉红女郎》海报

然而我国动画产业中对漫画的重视程度仍显不足，一两部《喜羊羊与灰太狼》的成功便已让国人们感到动画的商业"钱"景，而更多企业更是盲目地涉足动画电影。没有原创漫

画，就没有动画产业的真正繁荣。只有动画业界从思想上真正认识到原创漫画的重要地位，夯实产业基础，才会迎来动画产业的真正繁荣。

1.3.1 各国漫画与动画产业之间的关系

漫画和动画有着天生的联系，且对动画及影视业有着很强大的内容支撑。原创漫画是动漫产业的根基，奠定了产业的基础。从漫画的角色形象、故事情节、场景道具，可以很容易地移植到其他产品形态上来。

对中国漫画行业的发展影响比较大的漫画刊物，包括《中国卡通》、《北京卡通》、《漫画大王》、《少年漫画》和《卡通先锋》，大都为日本动漫咨询杂志。

漫画在某种程度上是动漫产业链上最重要的一个环节。没有漫画就没有动画的快速发展，也就没有动漫产业健康持续的发展。

目前，之所以造成中国漫画和动画从业者们的各自为战，大概有以下几个原因：漫画和动画业割裂，没有能够形成完整的产业链；动漫的受众年龄不太匹配，动画主要以4~14岁为主，而漫画主要以6~20岁为主，由于年龄的局限性，在某种程度上束缚了动画的题材和表达方式；业界内漫画的价值被低估，并重视不够。

比起美国带有强势的文化色彩，以精品制作为基础、在全球范围内具有进攻性质的动漫产业，日本走的是一条以低成本进行市场开发的道路，其背后的文化底蕴是中西文化的冲突与融合。再从头审视日本动漫产业的历史及机制，何尝不是我们能够借鉴的一条路。

而日本漫画市场之所以能在几十年间达到如此成熟，是因为充分坚持遵循市场规则运行，在"二战"结束之后，战败国日本无论是从经济上还是从文化上都陷入低谷，美国的统治导致了西方文化的强烈冲击。但日本没有就此沦为殖民文化的附属，从新旧观念和体制的冲击寻求一个突破口，在这一时期的三岛由纪夫、黑泽明等电影导演都努力根植于本国的传统文化，创作出极具普世意义的作品。

相比之下，中国的漫画作品开发模式不太稳定，主流题材多为少女漫画，由此反映出读者群的局限性和审美趣味有待提高等问题。流行文化对青少年有着不小的影响，我们要回到文化本源，做真正反映中国文化的动漫。

自2006年开始，随着中国动漫产业持续走热，各地政府高调响应，纷纷建立了动漫产业基地，大量的民间资本和风险资本也争相涌入动漫行业之中，极大地推动了动漫产业的发展，产业集中度也逐步提高。动漫产业的盈利不仅仅在于动漫影视的播放收入，更多在于动漫形象的品牌授权和衍生品产业化。

一直以来，日本漫画都是动画的最大资源库。每年有大量的作品由漫画改编而来。而且，此类作品往往最有收视保证，因为已经具有相当人气的漫画作品才能获得改编，往往漫画原有的读者便成了动画天然的观众群。日本漫画成为动画的一个支撑点，每年即使没有原创的动画作品，只靠漫画改编也足够养活相当一部分的日本动画公司了。而同时，由于动画版的播出，进而带来了巨大的周边收益，也回报了漫画家和漫画出版社，从而形成了一种良性的互动。近年来，动画改编的对象也不仅仅限于漫画了，有很多流行的小说作品也被改编成动画，从某种角度来说，对漫画和小说进行改编这种模式，可以看成是为动画提供了一个成本低

廉并且人数众多的编剧创作队伍，这一点对于八股式看得很重的日本动画来说是非常珍贵的。中国的动画行业就没有这么良好的条件，中国漫画的状况不是很好，甚至比动画还不乐观。

日美动漫商业运作模式基本是：先把漫画原创作品在杂志上刊登，如果受欢迎，接着出版漫画图书；成功后，再制作、播放电视动画片和动画电影；最后是动漫衍生品推出以及品牌授权和服务。各个单元组合成一个合理、完整的产业链，越往顶端商业空间越大。然而，到目前为止，绝大部分的国产动画片只是停留在通过播出盈利的层面上。动画片播出与衍生产品开发没能同步，很少对新的市场进行开发拓展。没有一个好的市场运作机制和清晰的盈利模式造成了产业链薄弱。

1.3.2 中国漫画与动画产业化发展历程

1941年，由万籁鸣、万古蟾导演制作了中国第一部动画长片《铁扇公主》，他们大胆吸取中国古典绘画和古典文学艺术的养分。影片于1941年底在上海、香港和东南亚及日本上映，反响热烈。日本动画和漫画的鼻祖手冢治虫，就是看到《铁扇公主》这部动画后才决定放弃学医而从事动画创作的。这个时期的中国动画在亚洲地区拥有当之无愧的先驱地位。继《铁扇公主》之后，《大闹天宫》、《哪吒闹海》等片的出现进一步引起全世界动漫界的瞩目，在各大国际电影节上为中国赢得了巨大的荣誉。

新中国成立后，中国的动画事业得到了快速的发展，作品数量多，精品多。动画创作者积极学习外国先进的动画技术和艺术，创作了大批高艺术水准的作品，如《小猫钓鱼》、《乌鸦为什么是黑的》等。

1958年9月，以万氏兄弟之一的万古蟾为主的艺术家们汲取了中国皮影艺术、民间窗花、剪纸等艺术门类的各种风格，创作了中国第一部彩色剪纸风格的动画片《猪八戒吃西瓜》，它有别于西方黑色剪影形式的剪纸卡通。

1961年，中国第一部水墨动画《小蝌蚪找妈妈》诞生，打破了动画"单线平涂"的模式，意境优美，气韵生动，为世界动画影坛增添了最能代表中国传统艺术表现的新片种。1963年的《牧笛》，也是中国水墨动画的代表作之一。中国的水墨动画在国际上取得了很高的赞誉，被称为动画界的"奇迹"。

改革开放打开了长久的文化禁锢，中国动画又迈开了步伐，从1978年到1989年的十余年间，动画制作单位就完成了219部动画作品，如《哪吒闹海》、《金猴降妖》、《天书奇谭》、《葫芦兄弟》、《黑猫警长》、《阿凡提的故事》、《舒克和贝塔》、《邋遢大王奇遇记》、《蓝皮鼠与大脸猫》、《大头儿子和小头爸爸》、《海尔兄弟》等。

中国的木偶片早期受东欧国家影响，如前苏联出品的木偶片《灰脖鸭》、《金羚羊》和捷克的《皇帝和夜莺》、《仲夏夜之梦》。除此之外，中国的木偶片还有《阿凡提》、《真假李逵》、《神笔马良》、《曹冲称象》、《崂山道士》等一系列优秀作品。

1988年，由上海美术电影制片厂拍摄的《山水情》成为中国水墨动画片的绝唱，也是中国动画彻底商业化之前的最后一部艺术精品。20世纪80年代后期，孙悟空的筋斗云被阿童木的十万马力远远甩在了后面，中国在这场游戏角逐中落伍了。

1988年，中国连环画出版社出版了台湾漫画家蔡志忠的漫画《庄子说》，后由三联书店签下版权，掀起一波蔡志忠漫画的热潮。

1991年，中国连环画出版社出版了徐锡林绘的10册一套的《精忠报国》，这是中国大陆第一次运用香港连环画的形式画连环画，在同行中引起了注意。

就在中国传统连环画失去市场时，日本漫画却乘虚而入。第一套漫画书是《哆啦A梦》，开始《哆啦A梦》销得并不理想，但经过一段时间后，几家出版社同时出版，扩大了此书的影响，接着《怪物太郎》也进入中国市场。几年的时间，正版的、盗版的，像《圣斗士星矢》、《七龙珠》、《侠探寒羽良》、《北斗神拳》等漫画书几十万、上百万套地铺向市场，这些漫画书几乎成为当时中小学生的唯一选择。

1990年至1994年间，在境外连环画大举进攻中国连环画市场的时候，中国连环画正在关注自身的机制而展开激烈讨论。据估算，1994年日本漫画在中国连环画市场上的占有率高达90%以上。

1993年，《画书大王》创刊，这本由宁夏人民出版社出版的漫画刊物一面世即受到了广大中国读者的关注。它标志着长篇连环漫画正式登场。

《画书大王》刚刚发行的时候，几乎100%的作品是日本漫画，转载的作品也正是市场上热销的《七龙珠》、《双星记》等，大约在第9期开始，中国的年轻作者陈翔的作品《小山日记》面世，第17期时，颜开的作品《雪椰》问世，中国年轻作者的作品始终占有较小的篇幅，这说明日本漫画是《画书大王》发展起来的直接原因。

同一时期，同类杂志开始大量出现，如《新画王》、《动漫王》、《三优新漫画》、《卡通王》、《科普画王》、《动漫城》、《欢乐少年》、《漫画原子弹》等漫画刊物。

20世纪90年代后期，中国动画走出了低迷状态，动画制作厂家开始与国际动画界进行交流合作。以数字化为主的生产手段取代了以往的手工绘画制作方式，大大提高了动画制作效率。各种专业人才进入动画行业，制作质量也得到了很大的提升。1995年起中国电影放映公司动画推向市场，打破了动画片统购统销的政策，改变了动画的生产状态和经营模式，确立了社会效益和经济效益双赢的理念。这些措施缓解了国外动画片的垄断情况。这一时期的作品还有《蓝猫淘气3000问》、《西游记》、《宝莲灯》等。1999年，声势非凡的《宝莲灯》也是中国动画的一次新的尝试。2007年，中国首部3D武侠动漫系列剧《秦时明月》出品。中国动画界进入了各种探索与成长时期。

21世纪的中国漫画利用互联网平台化运行得到了大力的发展，点击率与购买力刺激了漫画市场的活跃与繁荣，形成了作者群体、助手群体、漫画编辑群体、漫画经纪人群体、平台群体的联动。市场发展趋势、读者需求、作品类型、信息资料、授权渠道等开始成为关键词。

中国原创漫画的水平不高，直接影响到中国动画的发展。因此，中国原创漫画的发展值得有关部门的重视。

如果把一个产业比作发射卫星来说，一般有四个阶段，即点火阶段、起飞阶段、冲出大气层阶段，最后是进入轨道自主航行阶段。现今中国动漫产业，已经到了第二和第三阶段之间的这个阶段，就是已经点火起飞了，但还是没有冲出大气层，从而达到产业自主运行。

30年的发展再加上近10年来的国家助力推动，前两个阶段虽然经历了剧烈震荡，但已经逐渐稳定下来了。从之前的加工生产，已经有意识地转向了原创及具有风险性的一系列投资性产业走向。但面临的一个主要问题是，动漫产业的市场消费力是远远超出现有国内动漫产业生产力的。

纵观中国动漫发展史，从起步的辉煌到中期的颓败，再到现在的重新上阵，历经了近一百年的历史。尽管现今中国动漫业还存在着不少问题，如动漫产业没有明确的定位分级制度、缺乏专业的人才、缺乏培养人才的专业院校和途径、缺乏规范的市场环境等。但不容置疑的是，中国动漫产业有着广阔的市场前景，正在蓬勃兴起，必将成为中国第三产业的重要组成部分。

如何能够提高动漫的学术地位，向文化性和思想性发展，自觉构建动漫艺术的中国学派？这是动漫从业人员必须认真思考的问题。因为这是文化建设的需要，更是动漫自身生存的需要，也是中国动漫在世界文化平台上突显民族特色的需要。动漫人必须共同努力，打造完整的动漫产业链条，形成上下有良性互动的产业发展格局，重点支持具有鲜明民族特色、时代特点的优秀漫画作品，打造精品力作，为我国早日迈入动漫强国行列而努力。

第2章
新世纪动漫产业的发展变革

2.1 20世纪70年代至90年代世界动漫产业的发展变革

动漫产业是以"创意"为核心，以动画、漫画为表现形式，包含动漫图书、报刊、电影、电视、音像制品、舞台剧和基于现代信息传播技术手段的动漫新品种等动漫直接产品的开发、生产、出版、播出、演出和销售，以及与动漫形象有关的服装、玩具、电子游戏等衍生产品的生产和经营的产业，因为有着广阔的发展前景，动画产业被称为"新兴的朝阳产业"。

20世纪七八十年代是动画片蓬勃向上的黄金时代，诞生了无数部经典巨作，这一时期的动漫给了孩子以及热爱动漫人士很多向上的力量，他们从动画片里学到了很多知识，找到了很多乐趣。70后、80后对这一时期的动画始终念念不忘，无数经典动画充实了当时人们的生活。

这个时期美国的动画产业，自华特·迪士尼在1966年去世后，便陷入短暂的萧条时期。此时，电视动画逐渐发展起来，汉纳和芭芭拉是电视动画的代表人物，他们创作了电视系列片《猫和老鼠》、《辛普森一家》等，如图2-1和图2-2所示。

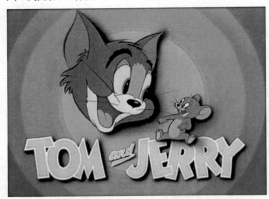

图2-1 《猫和老鼠》画面

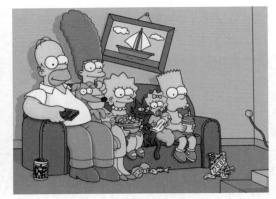

图2-2 《辛普森一家》画面

20世纪70年代的美国仅有几部质量平平的作品。但在80年代初期，老一代的动画家都到了退休的年龄，迪士尼公司努力培养新人，许多新鲜的血液注入迪士尼公司。在新想法和旧体制的冲撞磨合后，迪士尼公司拍出了一些颇有争议的动画电影，如《黑神锅传奇》(如图2-3所示)等。20世纪80年代后期，用计算机制作动画是迪士尼公司一个新的尝试。1989年制作的《妙妙探》，就第一次用计算机动画制作出了伦敦钟楼的场面，如图2-4所示。

1989年，迪士尼公司推出了动画电影《小美人鱼》，此片推出后获得了极大的成功。在一定程度上标志着美国动画片又一次进入繁荣时期，一直持续至今。在这一时期的作品有很多，如创造了票房奇迹的《狮子王》、第一部全计算机制作的动画片《玩具总动员》以及《恐龙》等，如图2-5至图2-8所示。在20世纪90年代末，各大制片公司纷纷涉足动画界，在这一时期的美国动画异彩纷呈。据统计，自1991年至1998年，美国生产的动画片共2286部，大大促进了产业化发展。

图2-3　《黑神郭传奇》海报

图2-4　《妙妙探》海报

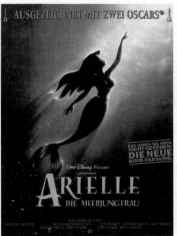

图2-5　《小美人鱼》海报

图2-6　《狮子王》海报

图2-7　《玩具总动员》海报

图2-8　《恐龙》海报

　　1998年，梦工厂创作的如梦如幻、气势磅礴的动画影片《埃及王子》(如图2-9所示)技惊四座，某种程度上也让迪士尼公司为自己数十年来没有突破而汗颜。此部动画影片得到很大的成功，让梦工厂冲破了迪士尼一家独大的局面。

　　同时期的日本动画产业正式进入了成熟期。从20世纪70年代开始，宫崎骏作为日本动画一大流派的引领者，极大地推动了日本动画业的发展。经过不断的尝试创新，1978年可称为日本动画黄金时代的开端，第一部由宫崎骏全程监制的动画作品《未来少年柯南》(如图2-10所示)播出。随后，1984年由他与高田勋共同执导的《风之谷》(如图2-11所示)上映。《风之谷》首次集中地体现了宫崎骏动画制作的特色。其动画作品富含的深层次内容，震撼了所有观众与动画界。

　　1985年，吉卜力工作室正式成立，工作室成立之后的开山之作《天空之城》(如图2-12所示)又是一部非常成功的佳作，他的音乐搭档久石让也在本部动画片的配乐中达到了他配乐生涯的一个顶峰。

图2-9 《埃及王子》　图2-10 《未来少年柯南》　图2-11 《风之谷》　图2-12 《天空之城》
海报　　　　　　　画面　　　　　　　海报　　　　　海报

　　另一方面，日本的动漫依旧很鼎盛，励志的《网球王子》给人许多向上的力量；随后在1988年制作的《龙猫》和1989年制作的《魔女宅急便》，是以亲情为主题，使很多观众产生共鸣，如图2-13至图2-15所示。

 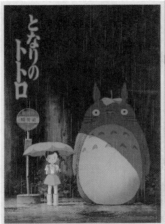 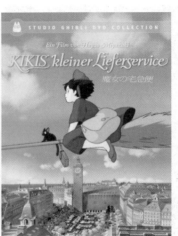

图2-13　《网球王子》海报　　　图2-14　《龙猫》海报　　　图2-15　《魔女宅急便》海报

　　进入20世纪90年代后，在宫崎骏带领下的吉卜力工作室无疑是日本动漫行业的引领者。《平成狸合战》、《幽灵公主》、《侧耳倾听》、《红猪》都是这个时期的优秀作品。他的动画作品慢慢升华到具有人文主义的高度，如图2-16至2-19所示。

 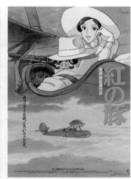

图2-16　《平成狸合战》　图2-17　《幽灵公主》　图2-18　《侧耳倾听》　图2-19　《红猪》海报
海报　　　　　　　海报　　　　　　　海报

　　在此时期内，如《天空战记》、《城市猎人》、《蜡笔小新》、《樱桃小丸子》、《美少女战士》等优秀的动画片相继诞生。1993年的《灌篮高手》，是日本漫画家井上雄彦以高中篮球为题材的励志型漫画及动画作品，受到大众的喜爱。与《七龙珠》同为促成《周刊少年》发行量跃居同类期刊之首的原动力。一定程度上它与漫画《足球小将》、《棒球英豪》并列为日本运动漫画之巅峰。许斐刚的《网球王子》是继《灌篮高手》、《足球小将》、《棒球英豪》三大日本运动巅峰动漫佳作之后，又一部以运动为主题的成功漫画，从1999年7月开始连载，至今已经连载到300多集。如图2-20至图2-28所示为这些经典动画的海报。

图2-20　《天空战记》
　　　　海报

图2-21　《城市猎人》
　　　　海报

图2-22　《蜡笔小新》
　　　　海报

图2-23　《樱桃小丸子》
　　　　海报

图2-24　《美少女战士》海报

图2-25　《七龙珠》海报

图2-26　《足球小将》海报

图2-27　《棒球英豪》海报

图2-28　《灌篮高手》海报

相比之下的中国动画，在1979年，中国第一部彩色宽屏长篇动画《哪吒闹海》问世，也是戛纳电影节上展映的第一部华语动画长片，深受国内外人士的好评。民族风格在它的身上得到了很好的延续。《三个和尚》继承了传统的艺术表现形式，又吸收了国外的表现手法，在发展民族风格中做了一次新的尝试，如图2-29和图2-30所示。

1981年的《崂山道士》取材于《聊斋志异》，用稚拙的木偶把神话故事演活了。之后，1987年的《黑猫警长》里诞生了一只燕尾服猫，一个森林的守护神。从此以后，这只猫成了80后的偶像，如图2-31和图2-32所示。

图2-29　《哪吒闹海》海报　　图2-30　《三个和尚》　　图2-31　《崂山道士》　　图2-32　《黑猫警长》
　　　　　　　　　　　　　　　　　　　　海报　　　　　　　　　海报　　　　　　　　　海报

1986年至1987年，由上海美术电影制片厂出品的《葫芦兄弟》(如图2-33所示)是中国大陆早期的一部"剪纸动画片"。不得不提的是，在1979年至1988年，《阿凡提的故事》(如图2-34所示)系列全部是用手工制作的小人采用定格的方式拍摄而成，非常立体，生动有趣，采用木偶的形式使人物表现更为幽默夸张，极好地配合了故事的主题，这部木偶片成为重放率最高的国产动画片之一。

在20世纪90年代，在经济大潮下，动画市场面临严峻的考验。改革开放使得中国人开始放眼看到了外面的世界。开放是把双刃剑，在接受了新事物的同时，也受到来自美国、日本动画的冲击。由于缺乏市场化的操作，再加上没有出现相关政策的扶持。所以导致动画从业者流失、动画片制作萎缩，制作水平逐渐下降，动画发展进入尴尬期。为重振国产动画，上海美术电影制片厂历经4年之久摄制了动画片《宝莲灯》(如图2-35所示)，这部动画电影的出现预示着中国动画重新开始摸索属于自己的道路。

图2-33　《葫芦兄弟》海报　　　　图2-34　《阿凡提的故事》海报　　　图2-35　《宝莲灯》海报

20世纪80年代，中国广州一度以质优价廉的技术争取到了诸多国外动画加工制作，中国就此培养了一批动漫人才。动漫产业的萌芽似乎就此而起，然而随着国际市场动画技术劳动力价格竞争的加剧，国外的投资者最终将加工业务转投向成本更低廉的国家。

2.1.1　世界动漫产业结构的发展和变革与同时期中国动漫行业发展状况的对比

在市场化和国际化条件下，动漫产业的发展结构，包括技术结构、生产结构、市场结构、组织结构等，产业结构在较长的时期已形成稳定局面，并在产业发展中发挥着基础性作用，对产业的发展有着举足轻重的作用。动画产业是科技密集型产业，尤其是电子媒体。动画产业的发展主要依托着书刊、电影、电视盒、网络等媒体发展。

从1896年理查德·奥特考特的漫画作品《黄孩子》开始，再到1922年美国迪士尼动画电影公司的兴起，漫画主要以书刊、内容为主要载体，可称得上是动画产业发展的起源。

20世纪初，美国动漫的发展水平已居于世界的领先地位。1928年，米老鼠诞生之后，迪士尼采用声音技术、色彩技术，开拓影院长篇动画，与电视台合作栏目、推出主题公园。迪士尼公司在40年代初确立了卡通帝国的霸主地位，以动画电影的版权和形象为核心，形成了特许经营的形象授权模式，迪士尼动画明星的品牌进入到衍生产品市场，与全民接触，成为人们生活的一部分，带动了美国整个动画界的发展，使好莱坞成为全美乃至全世界动画业的中心。

这一时期，在美国动画的影响下，中国、日本等国家动画电影相继产生，但局限性较强，商业化程度低，并没有形成产业化。

从20世纪50年代开始，迪士尼开始制作电视节目，《迪士尼乐园》、《彩色世界》都是非常有名的栏目。1983年，迪士尼频道产生，1994年被台湾博新公司、英国天空电视台代理播出，让迪士尼的动画形象进入千家万户，扩大了产业规模和产业效益。在电视作为崭新的大众传媒兴起之后，"有限动画"的理念成为创作主流。到了20世纪末，随着计算机多媒体技术的兴起，诞生了全部采用数字技术制作的动画片《玩具总动员》等，引发了电影"剧场传统"的回归。

美国动漫产业在发展中形成了迪士尼、皮克思、时代华纳、梦工厂等几大动漫企业集团，形成了进行独立开发和市场独立运营的模式，比较单一的原创产业结构，国内外并举的市场结构，其产品处于向国际社会强势输出地位，并主导国际动漫产业的发展。

当今世界上，日本可谓当之无愧的"漫画大帝国"。据统计，日本目前的漫画书刊的发行量占书刊总发行量的47%以上，产业结构以销售集团垄断，创作和制作企业小、散、多，原创为主，外包为辅的产业结构。在20世纪70年代，日本承接了美国的动画制作加工转移，80年代日本的经济开始腾飞，动漫产业原创作品也得到了迅速发展，并逐渐成为动漫大国强国，世界市场的65%、欧洲动漫产品80%左右来自于日本，销往美国的动漫产品是其钢铁出口的4倍。

1966年至1976年，中国处于"文化大革命"时期。1967年、1969年和1970年、1971年这4年时间全国的动画片生产厂家都"停产闹革命"。1972年，上海美术电影制片厂率先恢复生产，到1976年"文化大革命"结束为止，共摄制动画片17部。这一时期的动画片，如《小号手》(1973年)、《小八路》(1973年)、《东海小哨兵》(1973年)等，都以描写中华人民共和国成立前的革命

战争，社会主义社会的阶级斗争、路线斗争和思想斗争，歌颂工农兵为内容。在表现手法上，遵循写实主义。1976年摄制的水墨剪纸片《长在屋里的竹笋》，将中国的水墨画与民间剪纸巧妙结合，为世界动画片的百花园地又增添了一棵新苗，如图2-36至图2-39所示。

图2-36　《小号手》画面

图2-37　《小八路》海报

图2-38　《东海小哨兵》画面

图2-39　《长在屋里的竹笋》海报

　　从1978年底开始，中国进入改革开放时期。这一时期，是20世纪中国动画片最繁荣的年代，其中涌现出多家新的动画片生产部门，改变了上海美术电影制片厂一枝独秀的局面；全国共生产电影动画片219部，产生了一批代表中国动画最高水平的优秀影片，如《哪吒闹海》、《天书奇谭》、《鹿铃》、《山水情》，以及《狐狸打猎人》、《我的朋友小海豚》、《雪孩子》、《猴子捞月》、《南郭先生》、《鹬蚌相争》、《蝴蝶泉》、《火童》、《金猴降妖》、《草人》、《夹子救鹿》、《女娲补天》、《鱼盘》、《不射之射》等，如图2-40至图2-43所示。

图2-40　《雪孩子》画面

图2-41　《金猴降妖》画面

图2-42　《天书奇谭》海报

图2-43　《山水情》画面

首次生产的动画系列片中，也产生了一批深受广大群众喜爱的优秀作品，如《葫芦兄弟》、《邋遢大王历险记》、《黑猫警长》、《阿凡提的故事》等，如图2-44和图2-45所示。

图2-44　《邋遢大王历险记》画面

图2-45　《阿凡提的故事》画面

题材相较过去更为广泛，出现多部内容深刻、讽喻尖锐、针砭时弊的艺术动画片，如《三个和尚》、《超级肥皂》、《新装的门铃》、《牛冤》等(如图2-46和图2-47所示)，对纠正"动画片即儿童片"的偏见，扩大动画片的受众群体，具有重要意义；同时，中国动画的社会影响和国际声誉也大幅度跃升，赢得了广泛的赞誉。

图2-46　《三个和尚》画面

图2-47　《超级肥皂》画面

1990年至2002年是中国动画业陆续扩大规模的时期。20世纪90年代的中国动画片开始走上有别于传统的道路。与国外动画片生产厂家的经验交流，数字生产手段的大量介入，各种体制的制作单位的多元发展，一专多能动画人才的不断成长等，这些都使中国动画片的生产在数量和质量上出现了飞跃。尤其是从1995年起，中国电影放映公司对动画片不再实行统购统销的计划经济政策，将动画业推向市场，改变了动画片生产状态和经营方式，逐步确立了社会效益和经济效益双赢的观念。90年代国产动画的一大特点是大型动画、连续片、系列片盛行。中国从影院动画艺术短片唱主角，转入电视动画片大型化、连续化、系列化的国际潮流。在制作方面，国内电脑动画技术实力也明显增强，电脑绘制背景技术已较为普及。三维和二维电脑动画发展迅猛，形成了从策划、创作、传播到系列产品开发的"大动画体系"新概念，从而推动了动画业的腾飞。

20世纪90年代成为中国动画生产的转折时期。这一时期生产的优秀动画长片有：《宝莲灯》、《熊猫小贝》、《马可波罗回香都》；优秀动画短片有：《鹿与牛》、《雁阵》、《医生与皇帝》、《抬驴》、《眉间尺》、《十二只蚊子和五个人》、《麻雀选大王》、《鹿女》、《音乐船》等。优秀系列动画片有：《大盗贼》、《舒克和贝塔》、《葫芦小金刚》、《蓝皮鼠与大脸猫》、《哭鼻子大王》、《大头儿子和小头爸爸》、《自古英雄出少年》、《1的旅程》、《傻鸭子欧巴儿》、《学问猫教汉字》、《海尔兄弟》、《怎么来的》、《西游记》、《霹雳贝贝》、《的笃小和尚》、《中华传统美德故事》等，如图2-48至图2-51所示。

图2-48 《舒克和贝塔》画面

图2-49 《葫芦小金刚》画面

图2-50 《蓝皮鼠与大脸猫》画面

图2-51 《海尔兄弟》画面

2.1.2 动漫技术变革爆发的酝酿期

20世纪人类经历了声势浩大的媒体革命年代。在传统手绘动画制作中，角色的每一个动作、表情、场景的不同变换，都需要动画师一张张地手绘出来。高标准的动画片，一秒钟动作要绘制24幅动稿，创作程序很繁杂，因而周期长、投入高，人工绘制量大。以上海美术电影制片厂制作的动画片《宝莲灯》为例，仅手绘纸就有30吨重。一张张连起来的纸有30公里长，并花费了4年之久进行拍摄。随着动画技术的发展，这一现象已经得到某种程度的改变。

从20世纪90年代中期开始，数字技术在动漫领域的广泛运用，深刻地改变了动漫产业的面貌。以互联网为标志的信息化产业开始在全球范围内兴起，通过数字化、信息化实现了动漫产业的新型工业化发展变革，在发达国家已经取得了很多宝贵的经验和成功的案例。

以日本为例，作为全球唯一能与美国好莱坞相匹敌的文化输出大国，日本的动漫产业在20世纪90年代中期遭遇了生产率低下的瓶颈。为了改善动画片制作的生产效率，日本动漫行业果断地在全国范围推行数字化的信息技术变革，促使本国动漫企业从劳动密集型向资本技术密集型升级发展。凭借着本国自主研发的RETAS、STYLOS等数字化的制作工具，日本动漫产业从1997年就开始进入信息化的新时代。由于动画的制作过程出现了数字化方法，绘画用具、赛璐珞片、胶片等传统物理设施就此消失了，制作效率得到了飞跃性的提高。日本动漫产业通过以数字化、信息化带动行业整体的新型工业化变革。

无论是动漫内容的生产制作、媒介传播，与之相关的各种动漫技术不仅为其提供了必要的存在基础和运营保障，甚至还影响着动漫工作者的创意构想和表达方式。

2.1.3 社会意识形态的变革与动漫行业形态的发展变革

美国著名的漫画角色超人首次出现是在1938年的第一期《动作漫画》上，他如创作者Joe Shuster与Jerry Siegel勾画的：一个从压迫中为弱势群体挺身而出对抗腐败与暴政的、层次简单的英雄。他会毫不犹豫地对抗强权与犯罪，只要他认为正义没有得到伸张。他可以毫不犹豫地在半空折断飞行中的飞机以击杀摧毁反派。在1939年至1945年的"二战"时期，人心慌乱，人们迫切需要一个精神寄托，这时一个代表美国的强大力量的大英雄——超人抚慰了千万人。于是，超人的形象渐渐成了一个象征，一个文化符号，随之传遍了全世界。

随后，超人形象多次被搬上银幕。同样的大英雄形象还有蜘蛛侠、钢铁侠、绿巨人、金刚狼、美国队长等。

无论在电影还是动漫中，美国人几乎都在张扬个人主义，这也是为什么美国是世界上最盛产超级英雄的国家。而日本动漫中则很少有纯粹的个人主义，虽然主角往往是理所当然地变得最强大，但他(她)的身后，却总会有一个团队在拥护、支持。这就是日本动漫中的集体意识。例如在《足球小将》、《灌篮高手》、《网球王子》(如图2-52至图2-54所示)等中，一个个性格各异的热血少年组成战斗团体，依靠个人的顽强意志和不懈努力，以及同伴的帮助，甚至是在与同伴间的心灵相通、紧密配合下，通过一个个难关，最终取得胜利。就整个日本社会而言，主张有集团才有个人，在集团中个人才能发挥重要的作用，这比主张个人主义更容易被人们所接受。

图2-52 　《足球小将》海报

图2-53 　《灌篮高手》海报

日本动画的发展是从经济崛起阶段开始。当时社会的主流意志是对经济发展的追求，文化是经济产品的附庸，资金匮乏，只有用极端甚至是非常规的手段才能真正保证动画人的创造力，在这一点上令人肃然起敬。另外，当时的日本动画跟中国今天一样，都受到了外来动漫作品的强烈冲击。

图2-54 　《网球王子》海报

在那时，日本崇拜美国和美国的生活方式，直至崇拜美国的文化，渐渐成了日本社会的主流思想。因此，日本动画的发展理所当然地也要面对美国动画的强力冲击，就好比我们今天遭受到日本的冲击一样。因此，创作出的作品是否有足够的说服力和吸引力，让全世界的孩子们放弃米老鼠而专心崇拜阿童木，正是他们所面临的严峻考验。然而，日本的动画人经受住了这种严峻考验，他们最终成功地活了下来，并建立起了一个具有自己特色的动画产业，以至于几十年之后几乎是超越美国的动画业。

纵观中国70年来的动画电影发展历程，动画电影和社会形态关系密切。动画电影和社会意识形态大变化几乎呈现出一种共振的状态，如此多的经典动画作品的纷纷涌现，某种程度上通过历史故事和神话题材来予以表达某种社会现象。除了在人物造型、叙事思维上充分体现中国特色之外，中国画的丹青水墨、京剧中的唱腔曲调成就了多部中国经典动画。

由此来看，动画的教育规模扩大，层次不断丰富，我国的动画教育涌现了一批实力较强的院系。2004年12月6日，国家广电总局下发的《关于加强动画片引进和播放管理的通知》、《关于发展我国影视动画产业的若干意见》等，将动漫产业认定为高科技产业，并给予税收减免等优惠政策。在国际化步伐加快的今天，文化所起的作用更是日渐明显。

2.1.4　中国动漫产业初期市场化的分析

从1978年底开始，中国进入改革开放时期。动画创作者吸收了国外一些先进的动画艺术表现形式和制作技术。在这一时期迎来了中国动画创作的第二次高潮，堪称20世纪中国动画片最繁荣的时期。这10年之中，国内涌现出多家新的动画片生产部门，进而改变了上海美术

电影制片厂一枝独秀的局面。在这一时期，动画的产量和质量都大大提高，全国共生产电影动画片达219部，达到了一个顶峰状态。

在20世纪90年代之前，我国动画注重动画电影的制作，而动画电视数量少。改革开放以后，1981年引进了第一部国外动画《铁臂阿童木》。国外动画的涌入，让中国观众眼界大开，某种程度上夺去了动画的大半市场。随着政府政策的倾斜，国内的动画产业环境逐渐好转。动画电视片成为动画生产的主流，国产的数量逐渐攀升，1996年为572分钟，到2009年已突破14万分钟。但动画的产业链还不是很景气，国内动画市场还被国外动画大面积占据着。

从1990年至今，中国在陆续扩大动画业规模。90年代开始，我国就出现了一些私人投资制作动画节目的例子。在这个时期，中国动画片发展开始走上有别于传统的道路。与国外动画片生产厂家的大量交流，数字化生产手段的大量介入，各种体制的制作单位的多元发展，一专多能动画人才的不断成长。与此同时，国外已经发展成熟的动漫产品如潮水般涌进了中国的市场。它们鲜活的形象、新颖的内容以及媒体轰炸式的炒作，国外动画很快涌进了国人的眼里和心里，并迅速占领了动漫市场。国门的开放在一些方面也给中国动漫带来了巨大的冲击。至今，动漫产业的现状不容乐观，我们国产动漫仍在努力行进。

2.2 20世纪90年代至新世纪初世界动漫产业的发展变革

20世纪80年代末90年代初开始，中国内地靠着丰富、廉价的人力资源优势，取代了我国台湾和香港地区成为欧美、日本动漫的最大加工地。大家熟悉的"蜡笔小新"、"灌篮高手"等都是在国内加工完成的。当时中国成为世界最大的动漫加工基地。

但是，20世纪90年代以后，中国动漫突然陷入低迷状态，动漫作品开始被美国、日本、韩国等国家垄断，国内原创的动漫作品少之又少。自身供给不足的情况下，大量国外动漫对中国动漫市场大肆进攻与占领，导致中国本土动漫市场逐步丧失；动漫人才匮乏，动画前期创作、策划、设计成为动漫产业的软肋；动漫节目缺口大，专业动漫频道面临"片荒"，产业链条缺失。

2003年以来，我国动漫界不断传来好消息，2004年更是中国的动漫年，各种动漫展览和主题会议在各大城市遍地开花。2005年以来，全国各地的动漫展会更是接连不断。动漫产业的核心发展从2009年开始。

随着大众文艺娱乐日趋多元化以及数码特效技术的不断创新，动漫文化又开始得以新的繁荣与飞跃，出现了Flash动画、三维动画、全息动画等崭新的动漫形式，在不同的国家与地区都成为主流的文化形式。后来，在许多发达国家动漫产业逐渐成为重要的支柱性产业。

由于受中国传统观念的影响，中国动漫作品中往往寓意种种大道理，使其本身失去了娱乐性，而其本身在制作技术等方面又存在一定不足，进而导致其失去了大量观众。长期以来，国产动漫大都改编于神话、民间传说等，而这些故事内容更是家喻户晓，毫无创新可

言，缺少反映青少年现实生活的题材。这就使动画片局限于儿童片的定位。没有按照老、中、青、幼以及性别、职业等进行市场细分化设计，使得大多数人也很难真正走进动漫世界。在某种程度上，动漫市场的萎缩也就在所难免了。

2.2.1　由新技术推动产生的全球性动漫产业的巨大变化过程

20世纪末，随着计算机多媒体技术的兴起，动画片的生产和制作面临全新的革命。迪士尼公司推出一系列的动画巨片，再次充当了新技术的弄潮儿，包括取材于安徒生童话的《小美人鱼》、根据阿拉伯古典名著改编的《一千零一夜故事》、根据莎翁名著改编的《狮子王》等。这些动画大片的推出不但体现了迪士尼驾驭新技术的能力，而且还引发了"剧场传统"的回归，人们不再守在家里看电视，而是买票到影院里去观看动画片。另一方面，以"梦工厂"为代表的业界新锐也在与迪士尼的竞争中逐渐崛起，不断吸引着世界各国的卡通迷。

改革开放之后，中国动画迎来了新的起点，并开始努力创造中国式的动画。就在这时，国外的动画开始冲击中国市场。而很多动漫技术的引进，某种程度上促进了动画的发展。

美国动画电影不断尝试技术革命，并在努力发展为一个利润丰厚的全新产业。进入21世纪，动漫技术迎来了更全面的发展，同时信息技术在其中的地位开始提升。以数字化、信息化促进动漫产业的新型工业化发展，逐渐成为全球公认的发展趋势。

随着《功夫熊猫》、《机器人总动员》等好莱坞动画大片席卷全球，动画电影在动漫产业中有着举足轻重的地位。2007年11月，梦工厂动画公司与IMAX公司签约，将《怪物史瑞克》、《功夫熊猫》等动画电影转换成对应IMAX超大屏幕播放的格式，如图2-55至图2-57所示。

图2-55　《机器人总动员》海报　图2-56　《怪物史瑞克》海报　　图2-57　《功夫熊猫》海报

之后，中国亦从2001年开始引进IMAX技术设备，并在北京、上海等多个城市建立了IMAX巨幕放映厅。近几年来，动画电影突飞猛进的发展，它不仅在制作上有着高超的技术，而且被视为一个全新的产业，慢慢延伸到了经济领域。

电脑科技的突飞猛进，使动画片的设计和发展得到了前所未有的突破，由此将动画电影的制作水准提升到一个全新高度。《机器人历险记》在2005年上了北美院线排行榜的首位。今天的电脑制作动画技术已经进入非常人性化的时代，当你走进影院观赏一部动画片的

时候，你几乎忘了它是虚拟的，因为它的精细逼真的程度远超你的想象，相反你会被前所未有的视觉效果所震撼，在宏观和微观的世界中遨游，如图2-58所示。

图2-58　《机器人历险记》海报

以2008年北京奥运会开幕式为起点，动漫内容开始越来越多地在各种大型活动中、娱乐演出中得到广泛的应用。通过大型户外屏幕、立体投影等新型媒介，传统的动漫内容也正越来越多地与现实中的场合相结合，并衍生出更多创新技术的艺术表现形式。

新媒体技术的迅速普及，不仅使传统动漫内容的传播渠道呈现多元化的发展趋势，也将为整个动漫产业带来商业模式上的深刻变革。

2.2.2　新时代下社会文化的巨变推动新的市场变革

在近代欧洲，有两个促使卡通出现的重要历史条件：首先，资本主义萌芽的发展，某种程度上壮大了市民阶层的力量，导致社会结构的重大改变。其次，自文艺复兴运动以来，自由而开放的艺术理念渐渐为社会所接受。这两个条件的相互作用，使得传统绘画逐步走下了中世纪的神坛，日益接近平民的审美趋向，给卡通画提供了产生的社会基础。同时，卡通画也被赋予了更为广泛的政治内涵。而让卡通如此风靡的是大洋彼岸的美国人，他们拥有着无限的想象力和创造力，并且依靠先进的技术，为一代又一代的孩子编织着童年的梦。

近几年，动画电影得到了突飞猛进的发展，它不仅在制作上有高超的技术，而且被视为一个全新的产业，延伸到经济领域。在新时代下，全球最大的电影公司如迪士尼、梦工场、华纳动画公司等都已积极参加到这个领域的竞争中来。

2005年国产动画得到了发展，产量约4.27万分钟，2009年的产量为17.18万分钟。至2010年1月，全国动漫制作机构已超过1万家。在国家扶持政策的良性激励下，国产动画呈现出新面貌，在生产数量、艺术质量、制作技术、播出效果、市场环境、产业结构、教育教学等方面都得到了好的发展。近些年来的蜂拥而出的国产动画创作出现了一派繁荣景象。

2.2.3　中国动漫产业在新世纪受到市场因素与国家政策双方面影响后的变革历程

进入21世纪后，中国动漫产业的发展得到了国家大力支持，成为文化产业的重要组成部分。自2002年起，国家广电总局出台一系列重要政策文件，从动画的创作、技术、传播、人才、资金、市场管理、产业构建等方面大力支持本土动画的发展。2006年9月，中共中央办公厅、国务院办公厅印发了《国家"十一五"时期文化发展规划纲要》，明确数字内容和动漫产业作为国家重点发展的文化产业九大门类之一。

从中国的角度看，世界动画分成三部分：中国、欧美国家和日本。现今带动世界动漫的主流是日本动画。日本动画的观众群体很广泛，一般的作品没有主要针对年龄的观众。也就是说除了一些限制级的动画之外，基本上是全年龄都适合看的动画片。中国相对来讲观众群

比较贫乏，动画制作出来后，消费群体一般是以4～13岁的儿童为主，适合13岁以上年龄的青年观众观看的动画基本上没有。

最近十年间，国产动画片依然以拨款形式为生存基础的国内动画制作商，的确试图进行市场化操作。他们借鉴国外的经验，并在量上超越了国际上的多数同行。

许多人常喜欢用分析数字来说中国的动漫市场份额的巨大，有多大潜力的发展空间等。其实动漫市场在中国应以4～22岁的幼儿和青少年为主，单只开发幼儿动漫显然是放弃了一半以上的市场份额。放弃这一半市场的原因主要有两点。第一，中国动画人(动画制作群体)的主观臆断，动画只是给孩子看的，所谓孩子最大年龄不应该超过14岁；第二，即使是有一些开明的动画人知道青年动画市场有多大潜力，也不敢随便去开拓这片市场。

随着大众文艺娱乐日趋多元化以及数码特效技术的不断创新，动漫文化开始呈现新的繁荣与飞跃，出现了Flash动画、三维动画、全息动画等崭新的动漫形式，在不同的国家与地区都成为主流的文化形式。以漫画、卡通、动画、游戏以及多媒体内容产品等为代表的动漫产业在全球经济中的地位迅速提高，逐步成为继软件产业之后的支柱产业。目前在许多发达国家已经成为重要的支柱性产业。

2.2.4　中国动漫产业化的酝酿期

以动漫为表现形式，作为造型艺术的一门分支，动漫一直深受世界各地人们的喜爱。从20世纪60年代手绘动画的经典《大闹天宫》到融合大量电脑特效的《宝莲灯》，这些生动活泼、个性鲜明的动漫形象以独特的艺术魅力在各个时期和地区都获得过巨大的成功。

而同属亚洲市场的中国大陆地区，随着数字电视网络的整体改造进程，也将发展高清电视频道节目内容等列入了议事日程。目前，国内外各大电视机生产商均把研发、产量的重心逐渐向高清电视迁移，市场上目前90%以上的新品均为高清电视机，而普通平板电视机的份额正逐渐下降。2008年北京奥运会开幕式的现场直播，就全部采用了高清电视标准，其中涉及大量的高质量动画内容制作和相关的数字化动漫技术应用。

由此可见，面向电影院、高清电视级别的高质量动漫内容将在未来几年面临极大的全球市场"井喷"，并带来特效合成、精编辑、调色配光等高端数字化动画影像制作技术的旺盛需求。

进入21世纪以来，互联网、手机、游戏机、户外屏幕等新型电子媒介的兴起，使得传统电视、电影等媒介在传播动漫内容过程中的主体性被削弱。

最早由Flash等技术催生的互联网动漫传播方式，发展至今天已经在增强的网络带宽和数据压缩技术的支持下，成为消费者获取动漫内容的主流方式之一。Flash技术除了播放传统的矢量动画之外，也能够实现高清晰动画视频的在线流畅播放。与此同时，微软也开发出Silverlight等新型网络动画技术参与市场竞争。另外，基于宽带网络的P2P网络也进一步促进了动画视频内容的网络传播，并由此引发了严重的版权侵犯问题。随着动画视频内嵌字幕技术的普及，互联网已经取代CD光盘成为我国青少年获取海外盗版动漫内容的最主要方式，并由此诞生了"字幕组"、"资源站"等地下盗版产业链条。

2.3 21世纪至今世界动漫产业的发展变革

进入21世纪后，过于波澜不惊的生活和动漫产业链条中青黄不接的现状，导致了新世纪的第一个十年中优秀动漫作品的匮乏。

动漫创作进入一个尴尬的瓶颈期。一方面老的职业人不愿让出既得利益，已然过气的陈旧理念仍然霸占着大份额的市场，这些延续自黄金时期的故事模式显然已经不能满足现有观众的口味；而另一方面新生力量还不能够独立掌握产业的全部走向，他们既缺少对新故事类型的灵感突破，以及对旧有题材架构的再创新，也缺乏开拓新市场的力量和勇气。

于是在2000年以后，出现在观众面前的都是一些冷饭新炒，以及换汤不换药的作品。动画原创的疲软，引发了大量思维贫瘠、情节薄弱、哗众取宠的轻小说和游戏的动画化。原创漫画、动画的走向也日近娱乐化、限制级化、收视率化。一些卖萌、卖腐等现象成为新时代动漫人的创造方向，网络上的各种吐槽成了漫迷乐趣，而只有少数人还能够保有一颗热血的动漫之心。

在2000年以来，国产动画越来越偏向低龄化，剧情幼稚、画风简单，使得无数成年人抱怨现在孩子看的动画片太低幼，于是更加怀念20世纪80年代。但另一方面，这些看上去很"脑残"的动画片依旧很红，低龄的儿童都很痴迷，《猪猪侠》系列受追捧，《喜羊羊与灰太狼》也有很大市场，如图2-59和图2-60所示。

图2-59 《猪猪侠之魔幻猪猡纪》海报 　　　　图2-60 《喜羊羊与灰太狼》海报

日本动画片过去在西方只能吸引儿童和卡通迷，但最近几年，动漫市场找到了更大范围的观众，并成为日本最有价值的出口产品之一。据日本经济产业省统计，2002年日本动画片在美国的销售额达43.6亿美元，是美国进口的日本钢铁产品价值的3倍多。

随着新媒体时代的到来，动漫产业的发展出现了变革，同时也有了新的机遇。新媒体传播形式的多样化也造就了动漫产业形式和内容上的多样化。新媒体具有相当高的自由度，让我们可以随时随地，任意选择想要看的动漫内容。这无形中增加了动漫的需求量，同时也要求动漫内容的多样性，以满足不同用户的需求，这就给动漫产业的发展带来了机遇。

2.3.1　动漫产业逐步走向全球化发展

　　从20世纪90年代至今，中国动画片的影响渐渐消退，没有了以前的繁荣。动漫产业逐步走向全球化。中国的动漫市场被美、日的作品所充斥，甚至是周围的日用品，流行更多的是加菲猫、史努比等外来卡通形象。同时国产动画的制作风格也受到国外的影响，往往在简单的模仿中迷失自己。中国的动画电影不仅受到美国动画电影产业的影响和渗透，同时也受制于多种国内的因素，如电视、网络出现。

　　中国动画产业及其庞大的市场吸引着全球动漫界的目光，日本人用漫画演绎了《三国演义》(如图2-61所示)，美国迪士尼公司将《花木兰》(如图2-62所示)成功地搬上银幕，影片的制作者将亚洲文化凝聚在这个故事上。美国人还将中国的国宝熊猫这个视觉符号与中国武术结合起来，淋漓尽致地演绎了一把《功夫熊猫》，也让国人为之赞叹。再到日本漫画中的各类中国题材，中国的文化元素符号已经成为世界动画作品的创作资料来源。

　　除了动画电影之外，传统的电视动画(TV Animation)也在逐渐加大对高质量动画内容的投入。随着电视的出现，出现了漫画电视化景象，很多漫画作品被改编成动画片。现代漫画的制作技术更加细腻，漫画杂志的多样化开始出现。漫画的读者结构逐渐从低年龄层的青少年扩大到成年人，从学生扩大到社会的各个阶层。

　　与之对应，国外在享用中国的动画资源与市场的同时，国人也在这种过程中学习与进步，这种交互关系的碰撞，在某种程度上将会促进中国动画业的发展，从业者们经过努力创作，创作出了得到世界认可的动画作品。2006年国产动画作品《桃花源记》(如图2-63所示)首次在东京获TBS数字作品大赛最优秀奖，得到了专家们的广泛赞誉，这部运用水墨画、皮影戏、剪纸等多种艺术元素，通过现代的制作方式和手段实现了技术和艺术高度统一的三维剪纸动画的效果。中国的首部三维动画巨片《魔比斯环》(如图2-64所示)投资1.3亿元之巨，是中国三维电影史上投资最大、最重量级的史诗巨片，该片在第58届戛纳电影节上热映十多天。

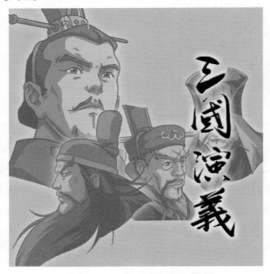

图2-61　《三国演义》海报

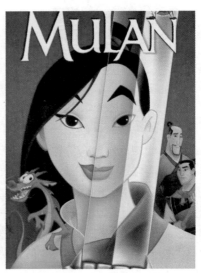

图2-62　《花木兰》海报

图2-63　　《桃花源记》海报　　　　　　　图2-64　　《魔比斯环》海报

2.3.2　动漫产业与电影业的进一步融合

世界动画电影产业最发达的国家当属美国，其次是日本。虽然动画电影产业在日本的兴起与发展时间还不长，但日本动画通过大师手冢治虫和宫崎骏等人的不懈努力与创新，使日本动画电影产业得到快速发展壮大。在日本，动画电影产业已经位居日本国家支柱产业的第三位，日本的动画电影产业具有很大的影响力，仅次于美国。

中国动画电影的发展不到100年的时间，第一个辉煌时期是在新中国成立之初，《小蝌蚪找妈妈》、《聪明的鸭子》、《牧笛》等，将中国的水墨画与动漫相结合(如图2-65至图2-67所示)。20世纪90年代至今，在美日动画的冲击下，中国动漫发展受阻，为了扭转这种不利局面，上海美术电影制片厂历时4年摄制了动画片《宝莲灯》，获得了观众的认可。

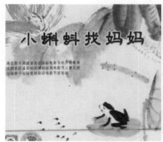

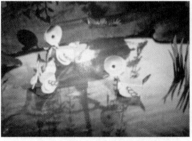

图2-65　《小蝌蚪找妈妈》海报　图2-66　　《聪明的鸭子》画面　　　　图2-67　　《牧笛》画面

新中国成立后，中国的动画事业可以说是得到了飞速的发展，不但作品多，而且精品也非常多。新的动画形式加入，中国动画事业在这一阶段达到了一个高峰。而且在当时，将中国的传统艺术应用到动画中来，是其他国家完全无法比拟的。但是使用传统艺术制作动画的代价之一就是需要更多的时间以及精力，这可能也成为当时为什么不制作长篇动画的原因之一，另一个原因就是当时中国的电视还没有达到普及，所以动画主要还是在电影院播放，所以这个时候的动画还没有长篇的动画连续剧。

中国动画创作已有80多年的历史，动漫产业在2004年才开始起步的。无论从政治、经济还是文化上看，动漫产业的发展无疑都具有十分重要的意义。动漫产业作为文化产业的

后起之秀，在世界经济全球化的过程中扮演着越来越重要的作用，作为世界动漫产业的一部分，当前的中国动漫产业拥有极为广阔的市场。

有人说皮克斯不是玩娱乐，而是玩哲学的，比如说《海底总动员》(如图2-68所示)，影射美国家庭的一些问题，那种假大空、高大全的概念化人物极少出现。像《飞屋环球记》(如图2-69所示)里那个老头多么倔，但你掩盖不住他身上发光的东西。其实就是在作品中增加了一些人性化、人情味的东西。

图2-68　《海底总动员》海报　　　　图2-69　《飞屋环球记》海报

当下，媒体产业内各领域之间的界限逐渐变得模糊，游戏、电影、音乐、电视、网络等产业逐渐融合在一起。电影、动漫、游戏作为媒体产业中的影像内容产业，彼此之间一直互为借鉴与合作发展着，而随着市场化程度的日益提升，彼此间的融合成为业界新的关注焦点。

《喜羊羊与灰太狼》系列动漫电影的角色及故事均延伸自之前的动漫电视剧《喜羊羊与灰太狼》，这部由广东原创动力文化传播有限公司制作的动漫剧已经走过了将近十年的时间，积累了很高的知名度，自2009年起，《喜羊羊与灰太狼》系列大电影开始走进电影院线，成功地把动画片与电影相融合。

2.3.3　动漫产业向社会的全面渗透

在日本，孩子们观看《蜡笔小新》、《哆啦A梦》、《名侦探柯南》等儿童动画片，而成人观看《死神》、《火影忍者》等励志动画片找到一种归属感。对于日本动漫制作者来说，他们对于自己的这份职业感到非常的自豪，他们对工作的态度，对工作的热情，对工作的专一使日本动漫产业能够在世界动漫领域保持着顽强的竞争力。同时，来自生活的创作灵感赋予了日本动漫极其丰富的艺术资源，日本动漫有着适合于各种年龄段人们观看的动漫节目，并且能在最短的时间内抓住观众的心理，让观众第一时间感受前所未有的心灵震撼，同时也使观众领略到艺术与美感。一个产业的发展不单单是一个人或一部作品成功而决定的，

它是历经百年，在一代又一代人兢兢业业的工作努力下的结果，也让日本的动漫业渗透到中国人的生活中。

近年来，3D影片无论是在电影院、博物馆、展览馆还是高校课堂，甚至是普通老百姓家中都可以欣赏到。3D电视、3D放映机、3D电脑显示器等无数的3D电子产品应运而生。《兔侠传奇》是国产动画电影的一个代表，也是中国3D电影艺术的一次完美表现。

动漫影片与3D高科技的结合对于文化的渗透已经无所不在。在工业设计领域，先进的创意设计理念也让大大小小的物件变得更美观实用。耳机可以变成米老鼠的样子，汽车可方可圆，木头也可以做成键盘等，这就是我们越来越奇妙的世界。

数字化高新科技的全面渗透、介入与支撑，在文化产业中催化发酵，绽放出无数绚丽的花朵。2011年是动漫元年，这一年，国产动画电影也在沉寂了数十年之后集中爆发。《魁拔》、《兔侠传奇》、《藏獒多吉》等制作精良的动画电影(如图2-70至图2-72所示)，纷纷抢滩荧幕。像北京石景山首钢动漫产业园、三间房动漫产业园等文化新区也在不断发展壮大。

图2-70 《魁拔》海报　　　　图2-71 《藏獒多吉》海报　　　　图2-72 《兔侠传奇》海报

动漫从传统媒体纸媒发展到电视大众媒体，现在又进入了新媒体阶段。中国的3G技术发展很快，未来中国的3G手机漫画将会得到非常大的发展。

2.3.4 中国动漫产业向市场化的逐步成熟期

国内原创电视动画片《喜羊羊与灰太狼》，由广东原创动力文化传播有限公司出品。自2005年6月被推出后，全国有近50家电视台热播此片，最高收视率达到17.3%，远远超出了同时段播出的其他境外动画片。此片也被业内人士称为中国动画片的榜样，之后其系列电影的中国票房收入也几乎可以跟梦工厂和迪士尼所媲美。被誉为"中国动漫第一股"的广东奥飞动漫文化股份有限公司在某种程度上达到市场营销的完整产业链，在2010年主营收入超过9亿元人民币。

走过2007年，国产动漫有了许多的惊喜，10多部动画片和60多部漫画作品走向了海外，并且在全国各地纷纷建设了动漫产业基地，将动漫作为城市未来的支柱型产业。荧屏上，长期占据孩子们视野的外籍动画片少了，取而代之的是原创的国产动画。市场上，有着民族风情的国产动漫形象，如《福娃》、《虹猫蓝兔七侠传》和《小鲤鱼历险记》等原创动

漫图书也先后跻身全国畅销书排行榜(如图2-73至图2-75所示)，并打破了《哈利·波特》、《冒险小虎队》等国外儿童读物在中国少儿图书排行榜前列的格局，成功地成为2007年我国出版业一大亮点。随着动画产业的发展，引发了动漫周边产品、漫画杂志书籍畅销。

　　一直以来，中国动漫产业的发展都离不开政府的支持，来自政府的支持不仅为处于发展中的国产动漫营造了适宜的市场环境，也给予了动漫产业广阔的发展空间。从2006年《关于推动中国动漫产业发展的若干意见》出台了推动中国动漫产业发展的一系列政策措施以来，被业内预测拥有超过千亿元产值的巨大发展空间逐渐向中国动漫产业展开了怀抱，因此，自2007年开始，国产动漫的发展就注定了不平凡的发展。

图2-73　《福娃》海报　　　图2-74　　《虹猫蓝兔七侠传》海报　　图2-75　《小鲤鱼历险记》海报

　　面对我国广阔的动漫市场，各地动漫产业开始如火如荼地制定发展计划，并纷纷打造了自己的"动漫之都"。北京开始着力打造国际一流的动漫产业中心，上海、广州、福州已初步形成以网络游戏、动画、手机游戏、单机游戏相关的各种游戏产业链。这一切都直接导致了国产动漫市场的大力发展。2007年的统计数字显示，目前国产动画片的数量已经占据了国内动漫市场的半壁江山。

　　从内容的主题上看，成功的作品往往定位准确、主题单纯，从小事入手，选材轻松，多是现代人关注的一些生活现象，反映社会的一些问题或价值所在。《喜羊羊与灰太狼》形象设计就定位于儿童，这部动画片成功的关键因素主要在于诚意制造的优质内容。这样才可以经受时间的考验，最终获得观众的认可和欢迎。

　　动画行业在当年的国有体制和不考虑盈利与否的大环境下，是艺术家得以潜心创作的主要原因。等到了市场经济时代，商业进入艺术领域，艺术家和市场可能都没有做好平衡二者的准备，时间一长，急功近利的动漫商业模式冲刷了专心的艺术创作，使动画业遭遇了漫长的冬天。

　　日本动画产业的基础是动漫书籍，美国动画产业的基础是电影，而中国动漫产业的基础却是动画电视剧，尽管不赚钱，但赚足了人气，包括《喜羊羊与灰太狼》、《熊出没》在内的热门动画电影都得益于同名动画电视剧赢得的大好人气。

　　《喜羊羊与灰太狼》在国内动画产业中一枝独秀。自2005年6月推出后，它的最高收视率达17.3%，大大超过了同时段播出的境外动画片。该片在中国香港、中国台湾、东南亚等国家和地区也风靡一时。基于这些成功的影响力，广东原创动力从2009年开始每年推出一部电影，票房已经轻松过亿。并且在衍生品方面全面开花，形成较为完整的产业链盈利模式。

　　《熊出没》的出现对《喜羊羊与灰太狼》是一种竞争，《熊出没》从2011年制作开始，就采用了国际上最流行的数字三维制作技术，作为这个项目的负责人和制作总监，丁亮很早就预见到了这项技术的发展前景，相对于"喜羊羊"系列使用的二维动画技术，三维制作技术有着后者无法比拟的发展前景。

　　在2014年，国产动画片《熊出没之夺宝熊兵》(如图2-76所示)票房达到了2.4亿元人民币，尽管在《大闹天宫》、《爸爸去哪儿》等热门影片的挤压下，过了热映期的《熊出没》排片量很少，但每天仍然能够收获300万的票房，这在一月份以来十多部国产动画扎堆的情况下，已经算是一个奇迹了。由此超越此前"喜羊羊"系列一直占据的国产动画电影最高票房纪录。随着《熊出没》的成功，中国动漫产业的市场化逐渐走向成熟。

图2-76　《熊出没之夺宝熊兵》电影海报

第3章
动漫产业的
产业媒介

3.1　影院媒介

　　任何一种传播媒介在各自的领域内都发挥着不可或缺的作用，随着数字技术和媒介技术的发展，电影自身的传播载体也在发生变化，各类传播途径开始拓宽，影院媒介也在积极开发新的艺术形态，打破传统封闭的播映方式，增加了3D、4D等特效，逐步建立了独特的美学风格，具有越来越深远的社会意义。不同的传播形式会让影片展示出不同的特色，同时会影响影片的风格和制作方式。电影院要求影片在最短的时间内达到烘托气氛、渲染情感的效果，让观众能够理解故事的人物、背景、性格并感同身受，不论在画面的精度还是动作的流畅性上，影院对影片的要求都是十分严格的。

3.1.1　影院动画片的发展过程

　　"影院动画片"这个名词在中国出现于改革开放之后，在此之前，影院动画片还只是西方商业动画片的代名词。动画电影的诞生过程中，一个最重要的因素是照相术的普及，早在1873年，爱德华·穆布里治(Eadweard Muybridge)拍摄了一套马从慢走到飞奔的微型立体幻影，在此基础上他发明了"第一架动态影像放映机"，成为后人重要的参考典范。1906年，埃米尔·科尔(Emile Cohl)运用摄影机上的停格技术拍摄了《幻影戏》，表现了一系列不断变化的手绘影像，该片在巴黎公映后受到了极大的好评，为早期动画片的探索做出了巨大贡献，科尔被后人奉为"现代动画之父"。1913年，第一家动画公司在美国纽约成立，此后，动画电影的发展技术日臻成熟，影院这个媒介也越来越被人们所接受。

　　影院动画片在世界娱乐经济中占有举足轻重的地位，其视觉产生的魅力、多元化的运作形式以及衍生品对日常生活的渗透，为美、日两大动画界巨头带来了丰厚的收益，年度总额高达几十亿甚至上百亿美元。美国是现代动画最早的发源地之一，随着动画技术的不断发展，美国动画产业依托其发达的经济，完备的市场和精湛的技术，始终处于世界领先地位。美国是一个以动画电影为基点带动整个动画产业的典型国家，其动画产业在发展中形成了几个著名的垄断企业，包括迪士尼、梦工厂、时代华纳、皮克斯等，他们的出现为美国动画产业的良性发展提供了巨大的支持。美国的动画产业为整个世界的文化事业做出了巨大的贡献，对其他国家文化渗透和产业同化的侵略性和垄断性的权威地位是不容忽视的。

　　从1914年到1938年，"二战"爆发期间是美国动画发展的初期，在这20年中，不得不提及华特·迪士尼，一个拥有非凡的想象力和创造力、自信乐观的人，书写了一段传奇经历，他的成功具有巨大的示范和推动作用。迪士尼工作室在1927年创造出一只名叫奥斯华的幸运兔子，如图3-1所示。在1927年到1928年间制作了16部无声奥斯华动画短片，交给环球影片公司发行，反响良好。正当迪士尼信心满满地计划继续奥斯华卡通下一期合约时，却被发行人高价买通所有奥斯华的幕后人员，迪士尼被下属出卖，丢掉了版权，从此无法拥有奥斯华。

　　现实是残酷的，当时的迪士尼已经被骗得一无所有了，但是他并没有一蹶不振，却创

造出了更受欢迎的角色——米奇，代表了智慧、风趣、灵巧的美国精神，如图3-2所示。随后，迪士尼创造了第一部米奇卡通《飞机迷》，反响很一般，他并没有放弃，继续推出第二部动画《飞奔的高卓人》，依然无人问津，直至1928年11月18日世界影史上第一部有声卡通《威利号汽船》的上映，反响空前热烈，米奇乐观、天真的个性，善良、调皮、正义又不乏亲和力的形象，赢得了人们狂热的支持。米奇的成功给人们带来了无数的欢乐，同时也带来了巨大的商业价值，可谓名利双收。在硝烟弥漫的社会大背景下，它让人们的心灵受到了抚慰，暂时忘掉经济萧条带来的烦恼。迪士尼公司注重表达了人类情感的温柔一面。1932年，世界首部彩色动画片《花与树》诞生，迪士尼凭借先进的创新理念和一批优秀的设计师获取了奥斯卡最佳动画电影短片奖，影片中音乐和画面的完美结合令观众为之倾倒，迪士尼发现了这一巨大成功，在米奇的第一部彩色动画《乐队音乐会》中也实现了音画同步。当时美国的动画电影以票房为主要收入，通过广泛的宣传加上诸如米奇这一脍炙人口的卡通明星的崛起，这些都在观众心目中起到了品牌的效应，人们把欣赏一部优秀的新动画电影当成了一种时尚。

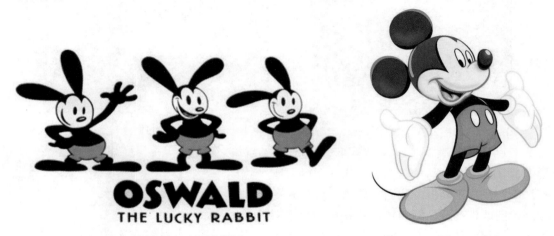

图3-1　兔子奥斯华　　　　　　　　　　　　图3-2　米奇

从1938年到1966年，是美国动画产业的中级阶段，这个时期的动画电影较1937年之前发生了一些微妙的变化，迪士尼积累了过去一系列短片电影的经验，开始向长篇电影过渡，那个时期著名的《白雪公主和七个小矮人》(如图3-3所示)不仅开辟了彩色动画的先河，还拉开了长篇动画的序幕，成功开启了动画史的新篇章，属于典型的"百老汇"式的动画音乐剧，堪称经典。《白雪公主和七个小矮人》的制作从1935年持续到了1938年，成本是149.9万美元，当时的迪士尼公司一次次的贷款已经引发了银行高层的恐慌，这便是影院动画的风险所在，稍不留神会前功尽弃。然而，巨额的投资带来的不仅仅是高风险，还有高收益，1938年，它的上映售出了2000多万张门票，总收入达800多万美元，随后被译成10种语言，在46个国家放映，影片人性化的故事情节、精良的制作技术以及唯美而富有亲和力的形象获得了各国观众的好评。随后迪士尼趁热打铁，推出了多部经典，例如《木偶奇遇记》、《幻想曲》、《小鹿斑比》(如图3-4所示)等。《白雪公主和七个小矮人》的成功也影响到了中国动画的发展，《铁扇公主》正是万氏兄弟受到了该片的启发才创作的。这一系列影片的成

功证明了动画电影是受欢迎的，迪士尼用这些利润成立了一个专门制作动画电影的工作室，这个工作室能够提供整个制片过程中需要的全套设备，是当时比较完备的现代化国家级艺术生产厂。

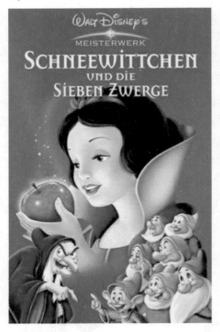

图3-3 《白雪公主和七个小矮人》海报

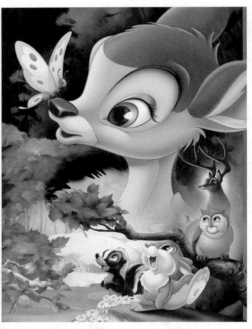

图3-4 《小鹿斑比》画面

20世纪70年代中期开始，美国动画产业可谓群雄争霸。在这个时期，美国凭借现代高新科学技术全力打造新产品，不断推陈出新，动画电影业的受众群体也开始向成人蔓延。例如1972年拍摄的首部剧情成人动画《怪猫菲利兹》，充满了各类社会情绪的发泄，类似的作品还有巴克希推出的《交通堵塞》和《九命猫》，借助影片诉说了某种政治情绪。科技发达的典型代表是1990年迪士尼的作品《救难小英雄——澳洲历险记》，这是第一部完全用最早版本的GAPS软件制作的影院片，标志着迪士尼53年用笔在赛璐珞片上制作动画的终结，开启了三维影片新时代。另外，还有1995年皮克斯出品的《玩具总动员》，皮克斯凭借《玩具总动员》一举拿下当年的奥斯卡特殊成就奖，如图3-5所示。

1998年，迪士尼根据中国古代传奇故事改编的《花木兰》（如图3-6所示），是三维特效与手绘道具、背景完美的结合，有着很强的视觉冲击力。《花木兰》的故事很简单，主线十分清晰，一个

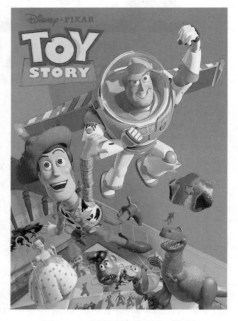

图3-5 《玩具总动员》海报

不愿受传统观念束缚的女孩为了家族的荣誉，女扮男装保家卫国，带有一定的戏剧性，但这个戏剧的前提是花木兰对于自我价值的追求，正是这种追求才更加吸引人。从这部影片我们可以看出，美国的动画经过长时间的努力已经形成了一套创作的规范，除了重视故事以外，还更加注重主题、风格、视听语言元素的创新和综合利用。

图3-6　《花木兰》画面

1999年出品的《泰山》，运用迪士尼的专利"景深画布"技术将二维的笔触贴图到三维的几何模型上，并运用了多种特效，创造了一片茂盛的热带雨林。2000年迪士尼公司出品的《恐龙》，如图3-7所示，耗资3.5亿美元，是世界上最早使用实景拍摄加数码影像的电影。就此，三维影像动画完全进入了人们的视野。

与此同时，日本影院动画也在崛起，日本特有的文化特征和文化欣赏习惯使其动画电影十分发达，不得不提及著名的动画大师宫崎骏，他的作品将传统观念中通俗的文艺上升到经典的地位，处处体现出他渊博广阔的知识和深沉厚重的文化修养，再加上精致优美的画面，丰富多彩的人物形象，积极向上的精神传达，使作品亦真亦幻，唤起了无数观众美好的情感共鸣。例如《天空之城》，这是一部根据英国小说家斯威夫特《格列弗游记》改编的动画

图3-7　《恐龙》海报

片，电影中近乎完美地结合了科幻、神话，并带有欧洲工业革命时期的味道。此外，还有描述亲情的《龙猫》，刻画少女细致入微的成长片《魔女宅急便》，都感人至深。

2001年《千与千寻》的问世，勇夺2002年2月17日第52届柏林国际电影节"金熊奖"和2003年2月11日美国第75届奥斯卡动画长片奖，这是宫崎骏所有作品中最为完整、精致的一部，采用了全数码制作技术，围绕着人与神怪的情感纠葛进行叙事，将少女的成长过程描绘得淋漓尽致，虚实相间，脉络清晰，在艺术上达到了很高的水准。影片的首映观众达200万人次，票房收入仅日本就超过了300亿日元，随后又创下了一个又一个新的纪录，称得上登峰造极之作，是日本最卖座的电影。此次成功，也使得日本开始尝试向海外发行更富有艺术吸引力的动画长片，颠覆了整个动画电影产业。

2008年宫崎骏推出的《悬崖上的金鱼姬》，仍然表现出旺盛的创作力，这部影片改编自《海的女儿》，影片中将生死、爱情、亲情、友情等情感缓缓道来，用艺术的创作手法回归孩童纯真、透明的心态，举手投足间都流露出真情实感，大量的手绘线条使画面呈现出最原始的质朴，在商业化的今天，显得格外动人。

相比国外的动画产业，中国则具有更大的市场潜力。中国的动画在不同时期都各具特色，归结起来，1922年到1945年是中国动画的萌芽和探索时期，以万籁鸣、万古蟾、万超尘为代表的第一代动画人在那个时期应运而生，是中国动画片的开山鼻祖，万氏兄弟和中国第一部动画片《大闹画室》为动画的发展开辟了道路。1935年，万氏兄弟制作的我国第一部有声动画电影《骆驼献舞》的成功，标志着我国的动画片进入了有声时代，这是一次质的飞跃。此外还有著名的《铁扇公主》于1941年9月放映，这部黑白影片长2800多米，放映时间80分钟，是中国也是亚洲第一部动画长片，片中的人物、动作、情节表现都非常复杂，历时一年多，影片通过讲述唐僧师徒降服牛魔王、扑灭大火的故事来喻示真理和正义的不可抗拒的力量，它的成功在探索民族风格上起到了重要意义。本片从一开始就将宣传教化的内容作为重点，虽然在当时有着非凡的历史意义，但是却为中国动画的发展打下了教育、教化的深刻烙印，可以说有利也有弊。

1946年到1956年是中国动画片稳固发展的时期，这一时期的动画题材主要服务于少年儿童，风格民族化，技术上完成了黑白向彩色影片的转化。新中国的第一个电影基地东北电影制片厂于1946年10月成立，1947年开始投入创作，1948年12月完成了新中国第一部动画片《瓮中捉鳖》，不超过10分钟的短片，却要绘制8370张原稿，10位美工成员历时153天完成，耗时耗力，但是这部短片成功地拉开了新中国动画电影的序幕。随后东北电影制片厂归入上海电影制片厂，汇聚了一批优秀的艺术家。1955年上海电影制片厂完成了中国第一部彩色动画片《乌鸦为什么是黑的》，也是第一部在国际上获奖的中国动画片，无论在艺术上还是技术上都取得了很大的进步，它的成功经验使中国电影自1956年起进入全部摄制彩色片的阶段。紧接着出现了民族化的影片，例如《骄傲的将军》，大胆借鉴了京剧艺术，为影片在传统文化的探索上起了引领作用。

自1956年上海美术电影制片厂成立到1966年这十年间，出现了大批如《大闹天宫》、《牧笛》等优秀动画，这一时期可谓是中国动画的"黄金时代"。

3.1.2　影院动画片的特点与局限性

影院动画片的制作成本十分昂贵，一部影院动画片影片长度通常在一个半小时左右，影

片后期的形象授权，衍生品开发的控制，各个环节都需要合理的规划和管理，不允许有偏差。但是高投入和高风险带给观众的却是上乘的艺术质量和富有冲击力的视觉效果，是电视动画片所不能比拟的。

相比传统的电影，数字电影已经不再以胶片为载体，电影的数字化最大限度地解决了传统电影制作和发行过程中的损失问题，避免了传统电影从拍摄到发行的过程中画面的划伤，取而代之的则是以数字文件形式发行或通过卫星直接传送到终端用户，这对电影的放映发行体系产生了革命性的影响。数字电影的感染力和震撼力是传统电影所达不到的，它的亮度、色彩饱和度、清晰度都有所提高。此外，数字技术营造的虚拟景象也是十分惊人和逼真的。例如《泰坦尼克号》、《侏罗纪公园》中所营造的亦真亦幻的场景，为观众带来了无与伦比的视觉享受。

《宝莲灯》是中国首部按照国际先进电影市场运作程序进行操作的影院动画片，根据在我国流传已久的沉香劈山救母的神话传说改编而成，片长83分钟，是上海美术电影制片厂第六部动画长片，于1999年公映后取得了巨大的商业成功，收入达2000万元人民币，虽然业界的褒贬不一，影片的模仿痕迹遭到了非议，技术手段也比较生硬，但却为中国动画界树立了一种新型的、国际化的创作模式，是一次非常有意义的尝试，带动了一部分数字化电影的诞生。

2009年，中国上映的首部贺岁动画片——《喜羊羊与灰太狼之牛气冲天》(如图3-8所示)，成本只有600万元，自1月16日上映后票房一路飙升，超过了9000万元人民币。广东原创动力文化传播有限公司在电影上映的第一时间将40万支卡通形象铅笔投入市场，第一天就剩下5万支，这些数字足以证明"喜羊羊"的成功。

电视动画的成功早已为影院片做好了铺垫，在原有的基础上扩大其影响力会大大降低投资的风险。《喜羊羊与灰太狼》(如图3-9所示)电视动画片的收视率和高知名度决定了其电影的票房，在播出了500多集电视动画以后，它那色彩鲜明的形象早已在小朋友心里留下深深的印迹。传统的电视动画故事内容相对较幼稚，说教意味太强，一些已经接受了美日动画片熏陶的孩子接受起来较困难。而《喜羊羊与灰太狼》却有着很多创新之处，它打破了以往寓教于乐的旧观念，比如小羊(如图3-10所示)也会有懒惰的一面，狼(如图3-11所示)也有正直善良的一面，让小朋友感到亲切。这些卡通形象遍及我们生活的各个角落，宣传效果可谓达到了极致，这么精明的运作模式让其电影"牛气冲天"实属必然了。

图3-8　《喜羊羊与灰太狼之牛气冲天》画面

图3-9　《喜羊羊与灰太狼》画面

图3-10　喜羊羊

图3-11　灰太狼

继《喜羊羊与灰太狼》之后的《熊出没》，自2012年开播以来，收视率居高不下，《熊出没》整部动画用夸张的手法讲述森林里的故事，幽默诙谐，轻松搞笑。相比《喜羊羊与灰太狼》其在营销渠道上更成熟，资源整合的力度更大，受众人群更广，在影院放映中不仅推出2D到4D三个版本，还将推出巨幕版，可见《熊出没》的品质已经达到了很高的水准。它的衍生品涉猎十分广泛，包括玩具、图书、电子设备等，其中由四川少年儿童出版社出版的《熊出没之环球大冒险(丛林篇)》共10册，自上市后，一个月再版四次，收入高达近千万元，可以说红透少儿界。

影院动画的主打观众群体以家庭为主，视觉刺激比较强烈，剧情集中，质量高，故事情节相比电视动画较成熟，不仅孩子爱看，成年人也很喜欢。例如宫崎骏的重要作品《红猪》就是特别适合全家观看的影片，影片中用简单的人和故事讲述着爱的深沉和博大，同时充满着反都会情结，具有时代教育意义，既真实又感人，如图3-12所示。

影院动画片要在两个小时之内讲述一个完整的故事，并吸引观众的情感，这就需要十分严谨的故事结构，更细腻合理的剧情安排，画面、角色动作、音效，各细节必须环环相扣，跌宕起伏，这对影片的要求是十分高的。另外，由于电影院的环境因素，放大的银幕上的任何细节，观众都能一目了然，因此，影院动画片要求极其精致的画面效果，才能满足观众最基本的视觉需求。除了视觉上的要求，导演还必须运用丰富的镜头语言来表现多变的景别，追求超越的视觉冲击力。2003年获得奥斯卡最佳动画提名奖的《冰河世纪》(如图3-13所示)堪称经典巨作，由于影片的轰动效应，近期已经陆续推出了4部，影片里的松鼠和猛犸象等都给观众留下了深刻的印象，并且在娱乐性和商业性上都获得了成功。

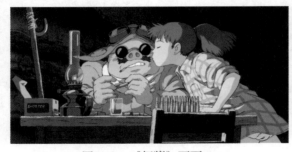

图3-12　《红猪》画面

图3-13　《冰河世纪》画面

　　我国早期有不少带有典型民族特色的动画，例如1958年上映的第一部剪纸动画《猪八戒吃西瓜》，把中国的皮影戏和民间剪纸艺术巧妙地结合；《大闹天宫》(如图3-14所示)、《哪吒闹海》则运用了敦煌和永乐宫壁画、年画、版画等技巧，让其造型具有浓郁的民族色彩，其中，《大闹天宫》是中国风格的巅峰之作，让中国动画在传统艺术上的继承和民族化的道路上有了一次巨大的飞跃，它的造型艺术是迪士尼式的影片所不能比拟的；1961年出品的《小蝌蚪找妈妈》利用国画大师齐白石的绘画把中国传统文化的精髓表现得意到传神，为世界动画影坛增添了最能代表华夏风范的新片种，一举赢得5项国际大奖，是中国动画的精粹；20世纪60年代的《牧笛》更是活灵活现，整部短片虽然没有一句话，但是它采用中国南方音乐曲调，带有轻松的田园风格，对情感的表达既细腻又动人，既抒情又柔美，是动画史上的又一座里程碑。随之而来的还有20世纪70年代末期的《哪吒闹海》、《三个和尚》、《猴子捞月》等。

　　《三个和尚》是中国美术片得奖纪录最高的一部影片，寓意简约、概括，幽默、含蓄、富有哲理。全片没有一句对白，通过创意与肢体语言，突破了国家之间文化和语言的隔阂，利用音乐的节奏让视觉和形象完美结合，没有生硬、造作之感。整部影片从故事到造型、动作都充满了独特的文化底蕴，堪称老少皆宜的经典之作。影片采用重复、对比的构成方式让情节层层递进，另外，在细节的处理上也十分讲究，各个镜头的特写赋予了三个和尚极其鲜明的性格特征。这部经久不衰的影片简短精悍又让人意味深长，是我们学习的典范，如图3-15所示。

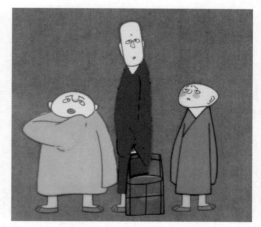

图3-14　《大闹天宫》画面　　　　　　图3-15　《三个和尚》画面

　　影院动画片是动画的主要传播形式之一，在观众中也有一定的影响力，它的优劣程度能直接反映一个国家动画制作的水平。影响中国影院动画片水平的因素有很多，主要是由于前期创作中，剧本和造型的原创性没有达到较高质量，本土的文化意识不强，大量专业的技术人才脱离了原创，盲目争抢海外订单，使得本土动画未能产生轰动效应。中华民族有着悠久的历史，其中不乏有特色的寓言故事，但是很多中国元素，例如，脸谱、水墨、剪纸、木偶、皮影等虽有几部代表作，但都没有被完整地继承下来，缺乏灵活性和创造性。面对这个问题，我们要积极主动地学习其他民族的优秀文化，加大动画专业的教育力度，博采众长，弥补不足，以自身独特的文化底蕴作为发展方向，拓宽本国动画的创作领域。

中国影院动画片面临的另一个显著问题就是难以和其他电影抗衡，2006年全国电影票房收入约为26亿人民币，其中动画电影票房只占总票房的5%，相比全国电影票房收入每年基本超过20%的增幅，动画电影的贡献微乎其微。但是近年来市场状况有所改善，涌现了大批类似《喜羊羊与灰太狼》系列的经典影片，我国未来的影院动画也在朝着更加全面、快速的方向发展。

3.1.3　中国影院动画片行业的发展历程

2010年中国动画电影票房收入情况如下。

国产片：

《虎王归来》	票房：585万元
《超蛙战士之初露锋芒》	票房：803万元
《黑猫警长》	票房：1200万元
《长江七号爱地球》	票房：1701万元
《喜羊羊与灰太狼之虎虎生威》	票房：12665万元
	总和：约1.7亿元

进口片：

《名侦探柯南：漆黑的追踪者》	票房：855万元
《鼠来宝：明星俱乐部》	票房：1020万元
《驯龙高手》	票房：9124万元
《怪物史莱克4》	票房：9320万元
《玩具总动员3》	票房：11645万元
	总和：约3.2亿元

2011年中国动画电影票房收入情况如下。

国产片：

《魁拔》	票房：305万元
《藏獒多吉》	票房：135万元
《兔侠传奇》	票房：1620万元
《赛尔号之寻找凤凰神兽》	票房：4390万元
《摩尔庄园冰世纪》	票房：1620万元
《喜羊羊与灰太狼之兔年顶呱呱》	票房：14895万元
	总和：约2.3亿元

进口片：

《功夫熊猫2》	票房：61711万元
《蓝精灵》	票房：26372万元
《里约大冒险》	票房：14215万元
《丁丁历险记》	票房：13260万元
《赛车总动员2》	票房：7955万元
《动物总动员》	票房：6525万元
	总和：约13亿元

2011年国产动画电影并不是高产的一年，但却是票房竞争最激烈的一年。国产动画片和进口动画影片均上映多部，在两个月的中国电影市场黄金期内，《魁拔》、《藏獒多吉》、《兔侠传奇》、《赛尔号之寻找凤凰神兽》、《摩尔庄园冰世纪》这5部国产动画电影的总票房接近9000万元收官。而《功夫熊猫2》、《蓝精灵》等几部进口电影的总票房更是超过了10亿元。

国产动画影片在这一时期内相对于进口动画影片较为冷清，相对在业内，不管是从业者、公司间或是网络论坛与媒体上，对于这几部影片的褒贬声音却不绝于耳。而其中对于《赛尔号》(如图3-16所示)与《摩尔庄园》(图3-17所示)这两部票房较高且由一家公司制作的影片，并没有产生较大的"口水战"。而且从这五部片子的纯制作水准与投入上，可以明显感觉到这两部影片并没有其他三部影片来得高与大。

图3-16　《赛尔号》画面　　　　　　　图3-17　《摩尔庄园》海报

首先从技术手段上讲，《兔侠传奇》采用的是三维制作+3D放映的形式来制作，最根本上这部88分钟的影片要比同时长的影片多出一倍的实际画面量。而且从画面上看，影片的各个环节基本都是在向着接近于好莱坞商业动画片的质量上去做的。角色的动作表情、特效、场景的大小，的确是做到了国内领先的真实水平。在这部片子之前，确实没有任何一部三维制作的国产动画片，并且是在3D效果制作上比得过这一部的。

然后再来看《魁拔》，这是一部主要技术手段为二维动画、三维辅助的影片，从影片整体与各方面细节来看，水准的确也是有标志性的，这部影片之前的十年间中国二维动画电影只有一部《宝莲灯》。而且在现在看来，《宝莲灯》与之相比，的确算是粗制滥造。但在当年，这样一部制作粗糙的影片，在当时国内电影市场低迷的时期也达到了2900万的票房，如果加上各种通胀的因素，可以算上现在票房过亿的影片，而且在当时产生了一定的轰动效应。

《藏獒》一片虽然为完全的中资制作，但从制片、导演到编剧皆由日本的动画公司一手承办。影片制作手段也为日本成熟的二维制作方式，从影片的质量上讲，也算得上是日本商业动画片中的上等水平。影片的导演小岛正幸与浦泽直树也同样是日本动漫产业领域数得上来的顶尖人才，相较于《兔侠传奇》与《魁拔》，两部影片的导演在商业片的制作经验中也成熟得多。但这样一部相对品质成熟的作品，却是这一档期内票房最惨淡的一部。

最后《赛尔号》与《摩尔庄园》这两部影片，从制作技术上并无任何特点可言，人物造型画面风格趋于卡通。总体感觉以国内现有动画加工公司的水准完全可以不太吃力地胜任其制作难度。但就是这样两部制作上并不精良的影片票房却是超过了以上三部影片之和。

　　总体来说，《兔侠传奇》、《魁拔》以及《藏獒多吉》在影片的制作水准上已经超过同期的《赛尔号》和《摩尔庄园》，但是并未得到实际的市场预期收益，这一问题就不是其影片制作环节要承担的问题了。而我们能看到中国商业动画电影行业已经拥有了一部分尖端制作水平的人才基础。他们在动画电影生产环节上出现的问题已经是在可控制的范围内了，甚至有些地方已经能够与好莱坞的制作水平持平。因此我们能感觉到《兔侠传奇》、《魁拔》以及《藏獒多吉》出现的市场收益不佳的问题不都是像以前受困于制作生产环节上。

　　下面来简单分析一下这五部影片的市场定位，《兔侠传奇》是3D+武侠+喜剧+动物角色；《魁拔》志以做出国产热血类动画，打青少年观众群的牌；《藏獒多吉》走的是中国故事+日本制作的方向；《摩尔》与《赛尔号》是在其网络平台上聚拢了一定用户群后的一次市场拓宽。除了《藏獒多吉》片中出现的硬伤(在藏獒群斗这一部分过于血腥，而且又是其重头的大戏)，市场定位含糊这一问题上，其他几部影片都没有太大的方向性错误问题。总体上说，这几部对于70末到80初这一部分年轻家长带着孩子看电影的消费群体还是有一定的吸引力的。但是这一部分人的消费方向往往被理解为大人喜欢看什么小孩子就被带去看，花费了过多的心思放在同龄阶段的大人身上。这就让《兔侠传奇》、《魁拔》及《藏獒多吉》的市场把控方向产生错误的判断，同时也让制作者对自我的审美产生了过于自恋的状态。耗费了巨大的精力把画面质量提升到一个他们认为的"专业"的高度。这种高高在上的，不做成像某某片子就不叫做动画的高傲心态反映在近年来多部叫好不叫座的动画影片上。

　　这就产生了一个奇怪的现象，一群常年对美日成熟商业动画片分析的制作人，怎么做出的动画电影并不卖钱，而一个搞页面网络游戏的公司做自己的品牌动画票房成绩却良好。这值得我们去深思。

　　从中国动画发展史上讲，从发展初期到20世纪80年代末期，中国的国产动画经历了一个蓬勃发展的原创期，80年代末受外来日美商业动漫的巨大冲击，一批看《阿凡提的故事》、《天书奇谭》等的儿童成长为看《哆啦A梦》、《七龙珠》，甚至到现在的《火影忍者》、《海贼王》的青少年。从文化欣赏角度上已经从对传统文化的迷恋转型成对日美文化的崇拜。这一印记也深深地烙在现在20～30岁的动画制作人的心里。这不是几句话就能改变得了的，已经伴随了这一代制作人成长的经历，每个做动画的人不论他是导演、原画还是制片，骨子里都有模仿过他所崇拜的动画形象，中国的孙悟空、哪吒、蛋生、阿凡提；美国的唐老鸭、TOM猫、超人、蝙蝠侠；日本的贝吉塔、鸣人等，都在这群人成长的过程中被模仿过。这一代人是一群文化上混血的新新人类。

　　所以由这么一群人主导制作或创作的影片，多少会受其儿时的影响。作品在创作或者制作过程中会受这种小圈子内的共鸣而使创作走向发生不理性的偏移。"我们做的画面已经可以和《功夫熊猫》相媲美了(如图3-18所示)，我们画的动作已经不比《火影忍者》差了(如图3-19所示)"等声音一直在出现着，甚至放到了影片的宣传上。就像一个儿童在临摹了一张他所喜欢的动画形象时的心情，是那么富有自豪感。这种心态代表了我国现有的动画制作人的大部分心态。"我已经做出跟某某日本或美国动画一样质量的动画了，票房不好不是我们的问题，是国人对自主动画品牌不自信的原因"。这种声音也不绝于耳，甚至还影响到了影片的投资人甚至是制片人的心态，也认为一部影片的好与坏还是要与日美动画进行比较。

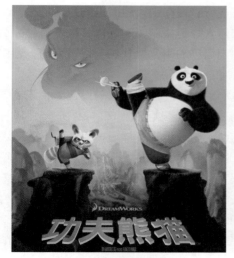

图3-18 《功夫熊猫》

图3-19 《火影忍者》

　　这种现象就非常像20世纪90年代初期洋品牌的饮料冲击中国市场后，大量自产的"非常可乐"、"可喜可乐"等国产可乐出现在市场上，没过几年的时间，这种现象就消失了，原因只有一个——市场淘汰。同样是3块钱一瓶可乐，国产可乐可能还要便宜，但消费人群还是要选择同样摆在货架上的可口可乐。饮料企业逐渐发现了这一问题，并没有继续再想方设法去提高国产可乐与美国可乐的近似度，转而开发自己的自主品牌，于是各种茶饮、乳饮出现了，直到近几年的凉茶产品。这种凉茶产品是土生土长的品牌，是美国没有的。而后我们得到了一个外国生产线上生产出来的中国饮料，瓶子是国外的技术，里面装的是中国的茶水。把茶水装到塑料瓶子里面去卖，中国人也开始用易拉罐或者塑料瓶喝茶了，这一过程我们用了近20年的时间。中国动画片市场在20世纪90年代以来至今正处于这么一个时期，从学习到创新是一个必然的过程。但近年来的动画片，大多给人的感觉是在做中国瓶装外国水的奇怪饮料。

　　由此产生了现今中国动画未来发展走向的两种声音，一种是极力模仿国外，快速和国际接轨，美国有什么我们做什么，日本能画出什么我们也能；另一种是回归上海美影厂时期，重新做传统动画，把中间这几年国产动画的断代接上，甚至直接找出当年的胶片，掸掸土做一遍数字修复就拿出来卖。本质上让人感觉就是老一代动画人想要恢复他们那个时代的辉煌，而新一代人要推翻前人的时代做国际性的动画。这两种声音看似完全相反，但实质上是没有分别的，都是在重复别人走过的路，或者走回头路，不管他是国外的还是中国传统的，重复就是重复，能不能大胆创新是我们面临的一大问题。之前看过一篇阿凡提的创作者回忆当年在新疆设计阿凡提形象时的情景，每天对着无数的维吾尔族人写生，绘制了无数造型后，逐渐在几幅作品中调整出一个大家看到的阿凡提的形象，完全是我们当今动画人不可想象的。当今的动画人是足不出户就可以看到世界各国的影片，做出的每一个造型都与他看过的影片有关，但很少有他自己在实际生活中看到的。完全是在做模仿的变体，然后拿出来说这个造型是在某某造型上的一个中西结合的创新。我们的动画制作人也整日陶醉在这种创新的过程中，这就非常可悲了。另一方面，许多影片的投资人也因为对这种类似作品的承认推动了这种可悲。

所以说，现今的中国动画片行业群体，大多都在进行着跟在别人后面走的怂兵状态，没有几个能站在最前方攻城拔寨。甚至，宁可走已经被万人踩得快塌了的危桥，也不自己去筑桥。能不能完全摆脱掉别人成功的阴影，完全大胆地走自己的路，是我们拭目以待的。怎样把原创与创新做得更纯粹些，是中国动画片产业要正视的一个问题。

我们再来看一下电影《疯狂的石头》(如图3-20所示)，影片在情节点的设置上，剧情叙事结构上，甚至是剪辑上都能看到英国导演盖里奇的《两杆大烟枪》(如图3-21所示)、《掠夺》两部片子的影子。甚至在影片大框架上就是把这两部电影进行了揉捏重组，但这些所谓专业上的借鉴与抄袭并没有影响到影片的市场收益，区区300万元的投资换来了近十倍的票房。但从影片的另一个角度看，这又是一部很"重庆"的片子，而且故事本身也很具有地方的风味，以一部荒诞剧的外表吸引了观众，但对重庆的人文描写又是那么的写实，整个社会从底层到上层在这部影片里都不加修饰地展现在我们眼前，让我们穿过那片云雾看到了一个赤身裸体的山城。即便影片中出现了青岛、天津、广东人的几个比较鲜亮的角色，也不影响我们明确地知道这是一部讲述当代重庆故事的影片。以一个非专业电影人的角度来看，这部电影还是很内地、很中国的。可以说影片的导演宁浩，用了英国导演盖里奇的英国瓶子装了一壶重庆的麻辣烫拿出来卖，在2006年的电影市场上，观众也一定程度地认可了外国瓶加麻辣烫这种电影产品，甚至之后还引起了一定程度的追捧，各种"疯狂"和各种"石头"都在电影市场涌现出来，出现了内地电影模仿内地电影的奇怪现象。然而，在讲一个地地道道的重庆故事上，的确在中国电影史上是绝无仅有的，这本身就是一种纯粹的创新。这一点是其他"石头"没有理解透的，也不可复制的。这种事情在动画片市场上，《喜羊羊与灰太狼》在做，而且很成功，饮料市场的王老吉(或者应该是加多宝)也在做，手机市场的"小米"也在做，我们能感到中国的各行各业正在开始由模仿到创新的转变。

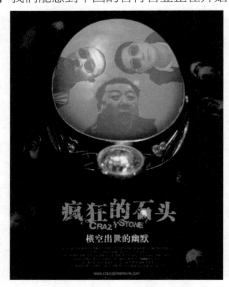

图3-20　《疯狂的石头》海报

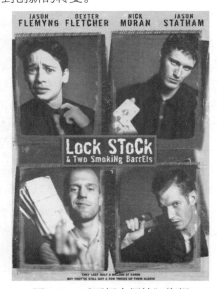

图3-21　《两杆大烟枪》海报

下面来看一下中国动画片市场的两大现有创作群体，新中国成立前后的一群动画创作者，为国产动画甚至整个世界电影创作出了划时代的作品，然后在商业动画电影的时代销声

匿迹。当今动画的新生创作群体，生于80年代，看着这些老一辈动画创作者的作品长大，又逐渐在学习国外动画先进技术中逐渐成熟，手中把握着中国动画的未来。这两大群体如冤家父子一般，对立地站在中国动画产业这个屋檐下。父亲会时不时地拿出年轻时的辉煌给儿子讲大道理，儿子也拿出新的技术甚至别家现今的辉煌来反驳父亲的保守。整个家庭的命运就曲折地行进在这两人的争吵中，父亲正在老去，已经没有太大能力主掌家庭事业的运行，儿子又在叛逆期会做出许多荒唐事，父亲整日眼看儿子将多年来积攒的财富胡乱挥霍，担心这个家早晚败在这个逆子手里，儿子看到的却是别家生意的红火，埋怨父亲错失良机没有将家业搞大。但终将有一天，儿子会在跌跌撞撞中逐渐成熟起来，父亲的教诲与血液也逐渐会呈现在儿子身上，作为原动力促使儿子将家业走向兴旺。中国动画产业现今正处于这么一个家族更迭的时期。

3.2　电视网络媒介

电视是每个家庭必备的娱乐工具，电视的传播十分便利，只要打开电视机便可以观赏，20世纪90年代，互联网刚刚进入我们的生活，电视网络也成为新时代的代名词。在数字技术的推动下，电视频道的资源变得富裕充足，数字压缩技术增加了可以被传输的频道数量，改变了以往大众传播的特点，更加多样化的节目适应了受众和市场的需求，同时也扩大了传播范围。

网络为各种类型的动画图像提供了一个广阔的平台，随着媒体技术的发展以及多种设计软件的研发成功，网络动画也越来越普及，这种传播模式有着多种优点，其中最重要的是它可以无限度地复制而且不受时间的限制，受众可以有选择地去观看影片，观看内容不受国家、地域的限制。其次，网络动画的投资额相对较少，低廉的制作费降低了动画业的门槛。因此，各大网络频道受到欢迎，搜狐高清、百度奇艺、新浪等大型网站不断加入，但主打少儿频道的典型便是专为15岁以下儿童提供动画视频的酷米网了，它的家庭用户高达800万左右。酷米网采用线上增值服务和线下衍生品双管齐下，以庞大的儿童军为切入点，自动过滤那些不适合儿童观看的广告，如保健品，保证让儿童看到的都是绿色健康、有利于其成长的积极向上的内容，让家长放心，让孩子认可，致力于打造最好的品牌。

3.2.1　电视动画片的发展过程

美国的电视动画呈现出多元化态势，既兼顾了商业大片的创作理念，又具有原创精神，与时俱进，特别是在三维特效技术方面当之无愧居于领先地位。美国的动画普遍走高投入、高产出路线，既保持画面的强大震撼力又不失原汁原味的质朴。美国电视媒介的霸主地位使得电视动画的传播更加便利，影响也极其深入和广泛，在强大的资金和优厚的科技支撑下，美国电视网点覆盖全球，因此动画产业形成了全球化的规模。

从美国电视动画早期的发展来看，他的代表人物无疑是汉纳和巴贝拉了，他们的经典数不胜数，几乎垄断了全美的电视动画市场，其中著名的电视系列片《猫和老鼠》、《辛普森

一家》、《史努比》等都是大众耳熟能详的。1939年，汉纳和巴贝拉共同制作了动画片《猫咪搞到了靴子》，当时的猫叫Jasper，老鼠叫Jinx，故事充满了动人的幽默情趣，情节曲折，想象力丰富。1940年，这部动画片的第一集问世之后便受到无数观众的欢迎，之后把猫和老鼠改成了如今的汤姆和杰瑞，共推出了200多集，在好莱坞的动画史上，它是获得奥斯卡金像奖最多的动画片。

美国电视动画中期的成功案例便是《变形金刚》了，它是美国孩之宝公司旗下的代表作，这部长达98集的电视动画是美国免费提供给中国的，这也是美国的精明之处，因为它在获得了极高的收视率的同时，随之而来的还有浩浩荡荡的变形金刚的衍生品，从中国赚取了50亿人民币，《变形金刚》也从此深入人心，几乎可以代表80后一代的童年。这是一个很独特的商业模式，有计划、有步骤，它让一些卡通形象有了一定知名度后再推出相关产品，在一定程度上降低了风险，因为它已经了解了人们的喜好，所以才会去投其所好。由此可见，一个知名形象和故事风格是可以拥有更多品牌效应的，它可以延续十几年甚至更久。

另一个开启长篇电视动画先河的典型代表是日本的《铁臂阿童木》，在这里不得不提及一位日本漫画史上的英雄——手冢治虫，他奠定了日本动漫产业链的基本模式。从1963年1月1日开始播放《铁臂阿童木》(如图3-22所示)，日本收看电视的合同突破了1000万日元大关，这部作品奠定了其在日本动漫界的地位，由此电视动画得到了普及。这部动画从此便和商业、海外出口、形象符号紧密联系在一起，赚取了高额的利润，也使日本动画的商品化之路走得越来越平稳。同样不亚于此的还有影响几代人的《哆啦A梦》(最初在国内上映叫《机器猫》)，是由藤本弘和安孙子素雄合作创造的作品。作者借助生活中一个个零散的故事来映射儿童的内心世界，非常朴素自然。从1969年哆啦A梦诞生到现在已经40多年了，1000多集的动画短片就这么长时间地抓着观众们的心，伴随着几代人一同成长，带给人们的是一个充满童趣、童真和无限想象力的世界，同时也是日本经济的一大支柱。哆啦A梦承载了太多人的梦想，尽管作者藤本宏已经离开了我们，但是梦想的温度会一直延续下去，如图3-23所示。

图3-22　铁臂阿童木

图3-23　哆啦A梦

1979年上演的由富野由悠季(如图3-24所示)原作改编的《机动战士高达0079》标志着一个新动画时代的到来，观看动画片从此成为大众化休闲的方式，动画产业的商业潜力也因

此得到了释放，在此后的20多年间，富野由悠季陆续推出了《高达0083》、《高达机动武斗传》等20多部系列作品，都在动画史上占有重要地位。它的意义也是空前的，它将机器人的表现推向了一个新的高度，同时表现出一种强烈的历史质感，"高达"的形象体现了日本民族对科技的向往，是日本卡通产业的象征。此后，日本动画也在高达系列之后完成了动画向成人化的过渡。

图3-24 富野由悠季

3.2.2 电视动画片的特点与局限性

从电视动画片的发展来看，电视动画的特点如果不够鲜明，很可能人们看完一两集就会厌倦，这样对今后的收视率有很大的不利，所以，它必须保持自身的特点才能带动更多续集的出品。例如《名侦探柯南》的连载(如图3-25所示)，作者青山刚昌抓住了侦探类的题材(如图3-26所示)，在片中正视社会的黑暗和人心的险恶，同时也赞扬了人道主义情感和法治思想，不但对少年儿童，对成年人也有深刻的教育意义。再比如《海贼王》，一个成功的秘诀就是抓住了探险类的题材，使整部作品充满了真实的情感；励志类题材最典型的代表就是《灌篮高手》，以体育故事展现了青春的活力。日本动画在漫长的发展过程中作品更加精致化，题材的综合性、广度和深度都大大增加，已经得到了各界的认可，值得我们学习和借鉴。

图3-25 《名侦探柯南》画面

图3-26 青山刚昌

电视动画片通常是"以量取胜"，制作成本相比影院动画片要低廉很多，动画的动作设计较为简单，背景制作也不如影院动画细致，但在构思与制作方面也有自身的特色，电视动画片注重影片的内容多于绘画技巧和精美的画面，要求每一集情节既连贯又相互独立，能

够吸引观众每天持续观看，同时又要让新加入的观众不看之前的剧情也能理解影片的来龙去脉。剧情的构思要沿着某条线索无限拓展，人物简单、鲜明，便于观众识记。

数字化技术改变了电视以往的播放行为和人们的收视习惯，受众可以在任何时间收看自己喜欢的节目，这种点播模式，赋予了消费者一定的主动性，新兴的媒体公司也在大力推动交互式的平台，增加与人们之间的互动。

由于市场不健全，资金不充足，人才短缺等问题还未得到实质的解决，中国的动画产业目前在国际上处于中等水准，但却是充满朝气和希望的产业，有很大的发展空间。基于此，我们要正视中国动画的现状，制定科学的、合乎实际的发展规划，促使中国动画业稳定发展。

3.2.3　中国电视动画片行业的发展历程

中国电视生活的急剧膨胀加大了对系列动画片的需求，为了解决这个问题，1984年，中国电视剧制作中心设立了美术片创作室，开始专门拍摄电视动画片。第一部动画片是由何玉门导演的《断尾巴的老鼠》，有着特殊的意义。在拍摄的过程中，培养了大批优秀人才，他们都是我国电视动画制作的中坚力量。

由上海美术电影制片厂1979年到1988年摄制完成的动画系列片《阿凡提的故事》，讲述了新疆维吾尔族民间传奇人物阿凡提的幽默故事。人物性格鲜明，充满趣味和幽默感，阿凡提的形象也深得观众的喜爱，该片荣获了1979年文化部优秀美术片奖、第三届中国电影百花奖等。

《黑猫警长》在当时也是深受孩子们的喜爱，根据影片绘制的连环画销售了四十多万册，该片的导演戴铁郎用孩子的眼睛看问题，用孩子的思路想问题，才创造出了孩子喜欢的作品，如图3-27所示。1986年到1987年摄制完成的《葫芦兄弟》是我国第一部系列剪纸片，1988年获得了广播电影电视部优秀影片奖，1989年获第三届中国少年儿童电影童牛系列片奖等，如图3-28所示。据不完全统计，截止1983年，全国共有5家动画生产单位，呈现出多支竞秀的局面。整个80年代，我国的电视动画都在探索中积累经验，虽不能满足影片的供应需求，但为今后动画业的全面发展打下了基础。

图3-27　黑猫警长　　　　　　　　　　　　图3-28　葫芦兄弟

1990年到2005年是中国动画事业发展的关键时期，这一时期的动画业走出了上一时期的低迷，动画从业的队伍不断壮大，不论是质量还是数量上都得到了突飞猛进的增长，电视动画也逐步开始创造经济效益。例如《舒克和贝塔》(如图3-29所示)、《蓝皮鼠和大脸猫》

（如图3-30所示）、《西游记》、《海尔兄弟》、《大草原上的小老鼠》等都是这一阶段高水平的代表作。

图3-29 《舒克和贝塔》画面　　　　图3-30 《蓝皮鼠和大脸猫》画面

《蓝猫淘气3000问》（如图3-31所示）是湖北三辰影库卡通集团的主打作，其电脑动画制作模式加之稳定的创作团队成功地创造了当时全世界最长的动画片，它的衍生产品连锁店是其盈利的主要来源，这种超长的剧集播放加连锁店模式一度被全国的动画公司效仿。《蓝猫淘气3000问》系列节目分别输出到韩国、以色列、美国、英国、泰国等36个国家与地区，至2005年底，它已经达到4878集，累计53658分钟，如此大的规模、系统性的科普动画片在当时赚取了上亿元人民币的高额利润，仅2006年成交额就突破660万美元。"蓝猫"的典型特点就是采用"快乐+教育"的商业模式，把中华上下五千年、海陆空等知识与中小学相关课程相结合，做自己的品牌形象，形成了家长赞同、孩子爱看的局面，"蓝猫"遍布大江南北，在全国范围内建立了3000家"蓝猫快乐书屋"少儿连锁店和10000个"蓝猫快乐书架"，一度成为智慧的代表，小朋友心目中的百科全书。三辰借助"蓝猫"的品牌形象，为动画这条产业链做出了新的探索。

中国动画的产量持续增长，创作与制作呈现出蓬勃发展的局面，2006年，国产动画片共124部、82326分钟；2007年，全国共制作完成动画片186部、101900分钟，同比增长23%。2008年国产动画片完成总产量已达到150000分钟，除了数量以外，在质量上也有显著提升，其中电视动画片《中华小子》（如图3-32所示）于2007年暑假期间在法国播映，创下了当地青少年类节目收视率第一的好成绩。截至2007年10月底，央视少儿频道从开办初期只在几个大城市落地发展到全国乡镇以上基本全部落地，收视份额从开播时仅0.1%，列全国上星频道第34位，发展至今平均收视份额高达2.4%，列全国58个上星频道的第7位，观众量由开播之初的1800万人，至今已突破1.5亿人大关，与之相关联的广告也从零起点发展至广告独家代理权价值2亿人民币，央视少儿频道已然成为社会影响力最大的频道之一。

《大头儿子和小头爸爸》（如图3-33所示）发行于1995年，是郑春华笔下的一部经典家庭剧，陪伴了几代人的成长，为我们留下了美好的回忆。父亲的头很小，故称小头爸爸，平日工作繁忙；母亲围裙妈妈，性格温柔；儿子的头很大，所以叫大头儿子，活泼开朗，有着孩子特有的好奇心，时常发问。这三个人物设定代表了中国家庭的典型结构，具有特定的文化和教育意涵，男主外、女主内，孩子的地位最高，他们像朋友一样相处，家庭美满和谐。片中讲述着一个又一个家庭片段，故事真实自然、妙趣横生，具有强烈的现实色彩。《新大头

儿子和小头爸爸》(如图3-34所示)在视觉效果、配音以及情节的把握上都有全新的提升，字里行间、一言一行中教会孩子要友爱和温暖，善待他人，引导儿童健康成长。

图3-31　　《蓝猫淘气3000问》画面　　　　　　　图3-32　　《中华小子》海报

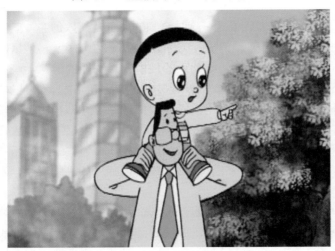

图3-33　　《大头儿子和小头爸爸》画面　　　图3-34　　《新大头儿子和小头爸爸》画面

3.3　互联网媒介

现代动漫产业越来越离不开科技，尤其是互联网媒介的介入，使传统动画的内涵和理念有了根本性的改变，它所涉猎的范围遍及生活的各个角落，作为一种尖端的表现形式在传播和视觉艺术领域中出类拔萃，极大地推动了艺术形式的发展，并发挥着更广泛的意义。

3.3.1　互联网动画片的发展过程

如今的动画片也在经历着媒体革命的重要时期，它已经进入互联网和移动媒体领域，硬

件和软件技术的不断提高为动画的制作带来了前所未有的技术革命。电脑的应用普及迅速，是当前动画创作最有力的工具，计算机技术的发展使动画的制作方式摆脱了以往烦琐的工序，这种技术手段冲击着原有制作概念的同时也带来了新的表现观念，一些纯三维技术、三维渲二维、三维与二维相结合等丰富多样的表现形式都与互联网的发展息息相关。另外，还有一些与实拍相结合的视觉特效，其画面更加绚丽和震撼，在制作上通常将实拍与电脑生成相结合，经过严格的元素匹配达到以假乱真的效果，例如《2012》、《变形金刚》等。

在《埃及王子》(如图3-35和图3-36所示)这部影片中，所有自然现象的制作都涉及了三维特效以及三维与二维相结合的技术。轻柔随和的微风，疯狂恐怖的海啸，自然界中变化随意的风向、云雾在影片中表现得淋漓尽致。云在影片中作为背景用于烘托气氛，它和雾的质地虽然相同，但在空中的高度却不同，云的形态多变，根据剧情的变化时聚时散，时大时小，节奏变化丰富，而雾却是大范围的透明状态，若隐若现。再比如影片中的水，这是典型的二维和三维相结合的表现形式，水是无形的，必须用有形的造型去绘制，逼真的三维水面与夸张的二维水花相结合，让这些特效感觉更加真实，衬托了古埃及的壮观场面，仿佛身临其境。

图3-35　《埃及王子》画面　　　　　图3-36　《埃及王子》画面

3.3.2　互联网动画片的特点与局限性

在新兴传播媒介高速发展的今天，网络为动画的发展开辟了新的道路。互联网动画经数字化的处理后更易传播、储存，iPad、手机随时可以下载观看，各类软件的出现也为动画的制作提供了强大的技术支持。网络动画的崛起带动了网络广告的发展，网络广告的表现形式多样，寓商于乐，成本相对较低廉，内容较活泼，部分浏览器实行"会员无广告"观看制，收取一定的费用，在另一层面带动了网站经济的发展。除了网络广告，类似的还有频道栏目包装的短动画、手机动画等都开始崛起。中国手机用户规模正在与日俱增，市场更加广阔，庞大的用户量带动了手机动漫的发展，给人们的生活带来了娱乐。

网络的传播范围是十分广泛的，不受国界、地域、时间的限制，这就决定了网络动画有普遍的大众意义，具备很强的便利性和及时性。网络动画顺应了时代的发展，适应了广大人群的爱好，在网络时代形成了一个良性循环，在创作的过程中，更多关注的是人们的情感抒发，更加亲民也更加大众。网络动画的网站信息更新速度快，一些陈旧的网站势必会被受众所弃，这便激发了开发者无限的创造力，原创动画也就越来越多，它打破了狭隘的思维模式，突破禁忌，相比电视动画的类型更加丰富多彩，观众可以积极主动地按照自身的偏好选

择影片，而不是被动接受，这是其他媒介所不具备的优势。例如，用水彩技法制作的动画短片《父与女》(如图3-37和图3-38所示)，影片整体强调绘画性，基本上以大全景为主要镜头，画面轻松自由，不受拘束，投资小，能够独立完成，诗意的叙事手法引起了很多单亲孩子的共鸣，这样更加突显了作者的主观性。

图3-37　《父与女》画面　　　　　　　　　图3-38　《父与女》画面

3.3.3　中国互联网动画片行业的发展历程

"网络技术的高速发展催生互联网逐渐以一种新型的媒介形式渗透到人们的生活中，并迅速蔓延，给人们带来了全新的传播理念。相对于传统的媒体形式，互联网时代下的动画更具有开放性、灵活性和互动性。互联网为网络动画的传播奠定了基础，赢得了相当数量的用户，网友不仅可以在优酷、土豆、PPTV网站上观看视频，还可以分享到微信、微博等，多种媒介相互合作很大程度上提高了资源的利用率和动画视频的传播空间。随着影响力的增长，众多品牌广告也会纷纷入驻，形成一个全新的互动营销模式，这也是时下业内人士比较关注的营销策略。"

由"优酷网"和北京互象动画有限公司共同出品的都市情感剧《泡芙小姐》（如图3-39和图3-40所示），描述了一个都市女性的普通生活，她精灵古怪，拥有坚强的外表和柔软的内心，打动了无数观众，自推出后便一举获得成功。泡芙小姐成了当之无愧的网络红人，她时尚、自由独立的形象，无论从外在的衣着还是内在的修养都完全符合都市人群的审美。在每一集故事中，人们都会或多或少找到自己或周围人的影子，泡芙的自信、独立，包括她的朋友十三妖、超级玛丽、小若，都是年轻一代人的典型代表，正如我们的缩影，让观众产生熟悉的感觉，真实而不做作，处处流露着真情实感。泡芙小姐向我们展现的是人们所向往的生活方式，不仅仅是物质层面，更多的是精神的追求，她积极向上的生活态度、敢爱敢恨的性格、不顾世俗眼光大胆追求自己爱情的做法，都会触及人们的心灵，产生共鸣。

在制作方面，《泡芙小姐》采用实拍与动画相结合的方式，强烈的创造性使画面既有动画特有的俏皮喜感又贴近现实，它的制播风格采取场景拍摄、动画制作、作品营销、视频播放同步运行的模式，并提供多种平台让网友主动发表见解，结合网友的评价不断更新、完善剧情。影片中把社会热点问题拿到更广泛的平台去展现，让人们用另一种眼光去体会和理解这些现象，带给人们更多的是思考，而不是随波逐流的人云亦云。另外，影片中穿插的品牌广告也可以让人们了解更多的产品，扩宽视野。在不断的改进中，从影片的制作到推广，慢

慢形成了一条比较专业和完善的产业链。

图3-39 《泡芙小姐》画面

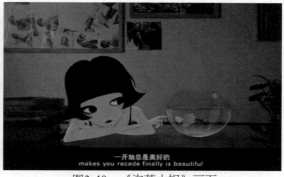

图3-40 《泡芙小姐》画面

水墨画被视为中国的传统绘画，也是国画中最具有代表性的表现形式之一。现如今，中国的水墨动画从传统的平面开始走向立体，3D技术不仅让画面更加生动活泼、有吸引力，而且也能有效地避免水墨画的流失，让中国的设计更加多元化，它强大的数字特效是手绘所不能比拟的，技术上的突破大大缩减了成本，提高了效率，但是手绘制作细致且自然，又有着3D动画不可多得的清新韵味，它们都有着各自的优势和不足，现代技术和传统文化相融合，却是恰到好处，不仅可以弘扬中华民族精神，更能体现科技的力量。

《清明上河图》是中国的传世名画之一，历史渊源久远，文化底蕴深厚，描绘了北宋时期都城的盛况，画面展现了那个朝代的一派大好河山和繁荣景象，极富艺术特色。水晶石数字科技有限公司把《清明上河图》经过高科技的处理，利用数字化三维技术，让画面的景象"复活"了，一幅静态的画面瞬间转换成了动态的3D影像，这个创意既保留了原图的古朴韵味，又展现了高科技的魅力，3D的处理让整幅画面气势更加宏大，各色的人物，牛、马、驴等牲畜都变得栩栩如生，带给观众不同的感受，有着极高的艺术价值，充分展现了中国人博大精深的智慧，如图3-41和图3-42所示。

图3-41 《清明上河图》(未渲染)

时代在进步，我们的思想也在前进，我们在创造的同时不能忘"本"，既要融合传统，又要与时俱进。新一代的设计师在创作过程中要从传统中吸收养分，取其精华，弃其糟粕，借鉴以往的经验，利用高科技为以后的发展创造出更大的空间，让受众在视觉上和精神上都能得到补充，也让中国的文化迈向世界，为未来创造价值。

图3-42 《清明上河图》3D版(成图)

3.4　纸媒介

　　漫画就是用不动的纸张通过各种绘画手段表现出生动的内容，传统意义上的漫画大都是用夸张、变形、自由随意的手法构成幽默、诙谐的画面，以达到歌颂或讽刺的效果。漫画的造型简练夸张，富有趣味性，色彩高度凝练和单纯，比较容易被接受。随着人们思想观念以及社会意识形态的转变，漫画也被赋予了更深层次的含义。

3.4.1　传统纸媒漫画的发展过程

　　日本的漫画有其特有的民族性，由于国土面积狭小，浓郁的东方岛国文化强烈地渗透到漫画中，这种极深的民族烙印是非常容易辨认的。17世纪江户时代初期的浮世绘对日本现代漫画起到了很大的影响(如图3-43所示)，在此期间，资本主义萌芽使日本的市井文化逐渐兴盛，而浮世绘将单纯的生产劳作和天马行空的想象相结合，极其率真地表现了那个时期的人物和场景。例如，风土民情、花街柳巷、红楼翠阁、传说怪谈、名胜古迹、侠士和美人以及无中生有的虚拟事物等，包罗万象，对社会生活有着深刻的影响，极具生命力。尽管到19世纪20年代走向了低级趣味，但它也曾一度开启了日本绘画的新篇章，丰富的艺术成果是不容置疑的。

图3-43　浮世绘

　　日本是一个名副其实的漫画大国，漫画产业成熟且发达，历史悠久，拥有全世界最雄厚的漫画工作室制度、周刊制度以及动漫画同步发行制度等。其漫画杂志以及单行本的发行量占全国图书杂志的45%，每年在十亿册以上。现今的日本动画产业70%是脱胎于漫画产业的，是建立在漫画产业上的动画帝国，它所涉猎的读者层大到成年小到幼儿，题材范围更是无所不包。漫画最初兴起的时候内容比较简单，形式上也只有单幅、四幅和多格，经历了明治时期、大正时期、昭和时期的蜕变，漫画界渐渐呈现出百花齐放、异彩纷呈的局面。

在日本，将漫画改编为动画有一套严格规范的程序，日本漫画大师——手冢治虫，他是漫画向动画转变的缔造者和执行者，开创了日本动漫画同步发行体制以及日式动漫独有的创作模式和商业运作规范，确立了日式风格的分格连环漫画样式和科学幻想动画样式，成为全世界都在使用的范本，他的创作风格对日本的动漫文化有着里程碑式的成就。1947年，手冢治虫创作了第一本漫画书，改编自酒井七江原的《新宝岛》，标志着日本新漫画的形成。在当时销量突破40万册，他以电影分镜头的方式来呈现这部漫画，同时，不仅把电影中变焦、蒙太奇、仰视、俯视等形式引入漫画，还发明了变形拉长、拟声词等新技法，更加凸显了画面的叙事性。手冢治虫新颖的构图方式和绘画技巧为静态的画面带来了更宽广的视觉信息，充分调动了读者的想象力，同时为之后的漫画创作打下了基础，也为动画的创作提供了很大的改编价值，具有一定的现实意义。

手冢治虫的漫画主张保护自然、反对战争、歌颂生命，传播健康的思想，在其作品中充分展现了独特的精神魅力和丰富的文化内涵。此后，在日本漫画界相继出现了很多经典作品，例如，大友克洋在1982年发表的漫画《AKIRA》(阿基拉)，在1990年被拍摄成了同名动画，大获成功；1994年青山刚昌的巅峰之作《名侦探柯南》现今的动画也播放了750多集，同时还在不断出品新的剧场版动画。日本漫画的海外市场也非常雄厚，尤其在亚洲，几乎随处可寻，那些广为人知的《龙珠》(如图3-44所示)、《灌篮高手》(如图3-45所示)等无论在哪个地区都占据了一定的市场。

图3-44 《龙珠》画面

图3-45 《灌篮高手》画面

20世纪90年代，日本漫画界呈现出百花齐放的局面，漫画成为社会的大众传播媒体，作为一个产业已经形成了非常大的市场规模，在日本随处可见漫画的出售，覆盖面十分广泛，人均一年的漫画消费量近20册。漫画家在技法、作品的题材等方面不断深化，在表现时代特性的同时张扬个性，迎合时代的思想潮流，使漫画更加贴近现实生活。

欧美国家的漫画产业经历了漫画到动画再到动画电影，直至真人电影的发展历程。美国的漫画对世界漫画艺术有很大的影响，例如1934年创建的著名漫画公司DC Comics，1840年开始发行的《克赖斯帕》单张漫画页小报是最早的美国漫画，至1969年被时代华纳集团收购后，已经拥有一支相当雄厚的英雄团队，例如超人、蜘蛛侠、蝙蝠侠、闪电侠等。《蝙蝠侠》(如图3-46所示)于1939年发行，作者为惠勒·尼克尔逊少校，他创作的原型是布鲁斯·韦恩。蝙蝠侠经常以蝙蝠的形象出现，虽无特异功能，但却靠着智慧的大脑和强壮的身体与犯罪分子做斗争，让对手望而生畏。随着时代的发展，蝙蝠侠的背景设定越来越复杂，他的

故事里出现了许多配角，但是他的正面形象依然没有改变，依然是黑夜中的勇士。

1940年《Pep漫画》中出现的盾牌侠，以美国国旗服饰和为美国而战的英勇形象出现，是美国爱国漫画英雄的典型代表。随后陆续出现了许多类似的英雄情结，1941年3月出版的《美国队长》(如图3-47所示)便是其中之一，他"救世主"的形象充分体现了美国崇尚个人奋斗和强调优先保护个人利益为主的文化核心，是希望和力量的象征。美国队长的创造者是乔·西蒙和杰克·科比，在欧陆战争如火如荼之时，这位美国英雄服下了一种药物，顿时从一个瘦弱的普通军人变成了高大威猛的战士，凭借一流的体能和战斗技术成为美国偶像。

图3-46　蝙蝠侠　　　　　　　　　　　　　　　图3-47　美国队长

19世纪80年代是美国漫画的新起点，1880年报业巨头普利策将他的《纽约世界报》增设特刊，专门设置了漫画版，鼓励画家完成更多的连环漫画，这一举动激发了同行业的竞争，也带动了报刊的发行量，因此，越来越多的报刊增设了漫画专栏，这为美国漫画的发展创造了有利条件，许多脍炙人口的漫画作品早已蜚声海内外。随后出现了一批杰出的漫画大师，例如，奥特考特、奥伯、德克斯曾被誉为美国漫画的奠基人，他们创作了例如《黄孩子》、《快乐的阿飞》、《凯特杰姆少年》等著名的漫画作品，深受人们的喜爱。

1926年，美国科幻小说的创始人雨果·根斯巴克发行了世界上第一本科学杂志《惊奇小说》，1928年，诺兰的科幻小说《阿曼吉东2419》发表后受到了广泛好评，他把读者带到了一个神秘的新世界，不仅反映了科技的进步，更生动地描绘了人们向往太空的梦想成真的过程。随后，由迪克·卡尔金斯绘画，将这部小说改编成连环漫画，并于1929年再次发表，带动了美国科幻漫画的发展，许多漫画不断被拍成电影、电视剧，由此树立了美国新型漫画的里程碑。

在1937年和1939年成立的《侦探漫画》公司(DC)和《奇迹漫画》公司(Marvel)是美国漫画的代表，是众多超级英雄和精彩故事的源头。1938年6月，DC旗下的《动作漫画》让超人首次亮相，1939年出版了单行本，故事讲述超人的种种英雄事迹，他无所不能，呼风唤雨，一度被人们崇拜、追捧，超人的形象经久不衰。超人(如图3-48所示)的创造者作家杰里·西格尔和画家乔·舒斯特几经波折，在数次的回绝与非议中最终让超人把美国的漫画推向了黄金时代，开创了整个超级英雄类型。随后，DC公司在1949年继续推出了描写超人孩提时代冒险经历的《超级小子》，同样大受欢迎。

美国漫画经历了多元化的蜕变，多种文化题材的交织、没落与崛起，最终巩固了商业盈

利模式，营销网络的规模和读者群的覆盖都有所扩大。DC和Marvel的英雄们各有千秋，DC较保守，Marvel则较前卫，他们在竞争中激发出很多新奇的创意，充分展现了英雄团队的魅力。1956年，DC公司推出了《闪电侠》(如图3-49所示)，它把超级英雄带入美国漫画界的主流，在随后DC的众多事件中都有着举足轻重的作用，影响至今。卡迈恩·英凡蒂诺在《闪电侠》的创作中对漫画的表现技法做了创新，他尝试用画面表现速度，并开创了逐格慢镜头的形式，让连续的运动出现在静止的画面上，达到了视觉上的突破。

图3-48　超人

图3-49　闪电侠

在美国漫画界，不得不提及斯坦·李，他连续开创了钢铁侠、蜘蛛侠、X战警等巨型明星阵容，奠定了整个Marvel世界，同时也是美国漫画历史的见证人。1961年，斯坦·李和杰克·科比创造了《神奇四侠》，拉开了"Marvel时代"的序幕，隐形女、石头人、神奇先生、霹雳火虽然在变异中获得了不同的超能力，但又都像现实中有血有肉充满个性的人物。Marvel的英雄更加人性化，他们不再是高高在上的超级英雄，更多表现的是与人们生活在一起的普通人，他们也有自私自利的一面，也会面对生活中的实际困难。许多反面人物也有超级能量，使得漫画更有趣味性，也更加真实。例如带有负面性格的著名形象绿巨人为被社会排斥而痛苦，《惊奇幻想》里有着蜘蛛般超能力的蜘蛛侠，生活还是一团糟，为金钱苦恼，还总是在战斗时耍贫嘴，丝毫没有英雄的架子，平易近人。

DC在1964年《英勇与无畏》第54期推出了"少年泰坦"，泰坦经历了多个历史时期，其本质却没有改变，脱离父母，独自踏上征程，他青春快乐的梦想与成长的烦恼牢牢地抓住了青少年的心。Marvel的阵容也不容小觑，戴夫·库克朗和编剧莱恩·韦恩共同推出了《X战警》，一支由变种人组成的战队诞生于1963年，他们除了拥有战斗经验，还拥有超凡的思想和文化超能力，战争并不意味着打斗，这是在当时其他漫画战队很少意识到的。在英雄们的这场角逐中，Marvel最终在1968年成为漫画业的巨头，赶超了DC。

1973年至1974年，Marvel推出了著名的反抗英雄金刚狼和惩罚者，他们分别在《绿巨人》(如图3-50所示)和《神奇的蜘蛛侠》(如图3-51所示)首次亮相后便如日中天。反抗类的英雄从此开始流行，他们也与恶魔做斗争，但是性格中也带有阴暗的部分，读者可以从中找

到自身的"恶魔"影子，而英雄却替他们做了自己想到却做不到的事。1976年，Marvel和DC推出了第一次英雄串联——《超人和蜘蛛侠之战》。

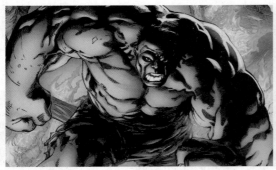

图3-50　绿巨人

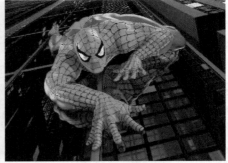

图3-51　蜘蛛侠

20世纪80年代初，弗兰克·米勒的手绘创作《超胆侠》，销量仅次于《X战警》，他把写实的手法运用于漫画中，鲜明的表现主义画法，超现实的黑暗剧情，同时混合了英雄和侦探小说的风格，渐渐成为80年代的漫画主流。1984年，凯文·伊斯曼和彼得·莱尔德创作的《忍者神龟》，引起了巨大的轰动，以至于被拍成电视动画片。之后，《忍者神龟》加入了图像漫画公司(如图3-52和图3-53所示)，这个公司有着高质量的分色技术、华丽的画面和精美的色彩，还可以让创作人保留著作权和形象权。1985年，DC出版了《无限地球危机》，讲述英雄们所在的不同时空混杂在一起的故事，将英雄们从理想化的神坛拉回到充满险恶的现实中，预示着漫画界的一个新变化：读者群从少年向成年的过渡。

图3-52　忍者神龟

图3-53　忍者神龟

美国的漫画业对周边产品和知识产权的再开发十分关注，一度成为新的利润增长点。1986年，现实英雄呼之欲出。以弗兰克·米勒的《蝙蝠侠：黑骑士归来》为典型代表，故事重新塑造了一个老年蝙蝠侠，与此同时，也为蝙蝠侠的世界涂上了更加悲壮的色彩，使画面明暗对比强烈，富有张力，引起了读者强烈的反响，随后改编的《蝙蝠侠：第一年》讲述了充满政治迂腐及人性冲突的蝙蝠侠传说，奠定了二十年来蝙蝠侠漫画发展的基调。随着蝙蝠侠的改编，其他英雄人物也纷纷被改造，例如，绿灯侠、奇怪博士、惩罚者等。

1986年，DC发行了一部面向成人的作品《看守人》，这是阿兰·摩尔最具代表性的作品，也是史上唯一获得国际科幻"雨果奖"的漫画。作品将50年来的英雄形象彻底颠覆，用荒诞的故事背景把人物性格衬托得十分真实，让读者在英雄的梦幻之外看到了赤裸裸的人性。

同年，Marvel公司把之前出版的每一个漫画人物的故事都串联起来组成长篇，读者必须收集所有的漫画才能知道故事的全部情节，Marvel的这种销售战略被其他公司纷纷效仿。

1992年，DC公司卖得最火的单本漫画《超人之死》，在当时倍受媒体关注，有着深远的影响，代表着美国的精神，起死回生，永不言败。同超人有着类似情况的还有蝙蝠侠，虽然没有获得如此巨大的销量和名气，但在思想上却是略胜一筹，它拓展了三个旁系漫画：《罗宾》、《猫女》和《蝙蝠特使Azrael》。

1992年5月，托德·麦克法兰的第一期漫画《再生侠》(如图3-54所示)，以夸张的画风、大胆神秘的色彩获得了成功，仅创刊号便卖出1700万册，销量非常巨大。随后生产的再生侠手工玩具，它精致的设计和造型几乎改变了整个玩具工业。再生侠在当时的独立漫画中引发了巨大的浪潮，已然不再是一般意义的超级英雄。

图3-54 再生侠

3.4.2 传统纸媒漫画的特点与局限性

漫画与动画的造型原理、表现手法基本相同，这与他们的艺术特点是分不开的，都是把人们的幻想和现实相结合，创造出强烈的视觉效应。不同的是，漫画更加注重静态的二维画面效果，它所要求的线条精度较高，但制作相比动画较简单，形式单一，因此，漫画的创作空间更自由、更个性，对设备、场地的要求很低，投资也很少。尽管各有不同，但是在动画和漫画的相互改编融合方面还是做得非常到位的。随着漫画的发展，尽管是二维的画面，但以它独特的语言形式，同样能使画面表现出丰富、强烈的动感。

日本漫画与动画的结合是整个动漫产业模式的典型，在发展的过程中产生了几个比较有借鉴意义的体制保障。首先，日本的漫画依附于强大的传媒，例如杂志、电视、网络等为漫画的宣传得到动画制作机构的关注，因此，专业的传播机构成为漫画与动画相结合的纽带。其次，日本政府非常注重知识产权的保护，其法律咨询、品牌形象的推广以及授权等制度都

非常成熟，这些为动漫的原创性提供了巨大的支持。最后，日本动漫的制作机构对漫画创作的从业人员十分关注，不论是大小公司、团队还是个人都有很好的优惠政策，定期举办动画节、漫画节，为每一位从业人员提供展示的平台，广泛的动漫制作群体便成了日本动漫产业的基础，这些都是日本动漫产业链得以稳固运行的基础。

日本漫画有着很强的美少女情结(如图3-55和图3-56所示)，美少女风格风靡全球，她们的形象带有日式精致、甜腻的世俗审美趣味，具备许多流行化的特质，甚至走在社会流行的前端，成为人们追逐潮流的风向标，带有非常强势的文化侵袭力量，深深影响了很多动画大国。这类动漫形象以甜美可爱的面孔、舒展柔和的姿态、精美华丽的服饰以及细腻丰富的色彩取悦了众多读者，具有极高的商业价值。由于这类漫画有着固有的模式，几乎每一位美少女都是大眼睛、小嘴巴，形式单一，如果漫画家不及时求新求变，对美少女的发展极为不利。

图3-55　日本漫画美少女　　　　　　　　　图3-56　日本漫画美少女

中国传统纸媒漫画不同时期的形式风格大不相同，民主革命时期的漫画主要以反帝反封建为主线，抗战时期宣传爱国救亡运动，社会主义时期则反映人民生活中的内部矛盾。在漫画的发展历程中不断壮大队伍，涌现了大批专业漫画家，同时，漫画的宣传媒介也越来越丰富，漫画渐渐被赋予了新的社会功能。随着社会的进步，漫画家要树立起中国风格的漫画意识，吸收借鉴外国漫画，发扬传统民间艺术，为中国漫画界的发展做更有益的探索。

3.4.3　中国传统纸媒漫画行业的发展历程

"漫画"这个词源于北宋时期的画家晁以道，其在著作《景迁生集》中写到"黄河多淘河之属，有曰漫画者，常以嘴画水求鱼"。他把漫画称作一种水鸟，因为捕鱼潇洒自如，像在水上作画而得名。在中国漫画发展的历程中，不同时期、不同年龄段的人对漫画的理解也不尽相同。我国最早出现的漫画要上溯到五代和北宋了，在当时典型的代表作有《鬼百戏图》、《玉皇朝会图》等。到了明末清初，漫画作为一种独立的画种渐渐发展起来，其中李世达的《三驼图》，用驼背做比喻，于笔墨传情中表现出深远的意韵，用一幅淡雅的世俗图

讽刺了当时社会的世态炎凉、阿谀奉承和文人志士的怀才不遇；朱见深的《一团和气图》(如图3-57所示)用其独特的构图方式刻画出呼之欲出的感觉，与现今的漫画技法非常接近，该漫画取自"虎溪三笑"的典故，乍一看是一个圆球形嬉戏之人，细看则是三人抱成一团，让人忍俊不禁，该漫画用幽默的手法表现出中国文化博大、宽容与融合的精神，隽永而富有诗意。更值得一提的是明末清初画家八大山人的《孔雀图》(如图3-58所示)，意境冷寂，笔墨简括凝练，形象夸张，带有显而易见的象征意味，他的作品处处隐含着亡国之痛，抒发自己对统治者的仇恨与不满，具有深刻的讥时讽世的深远意义。

图3-57 《一团和气图》

图3-58 《孔雀图》

19世纪末20世纪初，中国漫画开始萌芽，单幅漫画和四格漫画被普遍应用。在义和团运动期间，反帝反封建成为漫画的主题，出现了民间年画《射猪斩羊图》、《雷击猪羊图》等宣传爱国的漫画。1903年上海《俄事警闻》刊登的《时局图》(如图3-59所示)，是目前已知最早的报刊漫画。1904年，上海《警钟日报》连载了四幅以讽刺清廷为主的漫画，自此漫画开始在报纸上广泛传播。1918年，沈泊尘创办了中国最早的漫画刊物——《上海泼克》，对漫画界具有极大的鼓舞性，提倡新文艺、新思想，歌颂了俄国十月革命，发挥了积极的宣传作用。

丰子恺(1898-1975)是现代画家、文学家、艺术教育家，他的漫画题材大致有古诗词句、社会见闻等；绘画形式融合中西画法于一体；风格质朴，幽默风趣，有其独特的艺术韵味。1925年，早期漫画家丰子恺的《子恺漫画》(如图3-60所示)出版，其别致的表现手法，新颖的故事题材，为漫画界开拓了新的天地，创造出新的艺术形式，统一了中国漫画的名称，此后，漫画的定义正式确立。

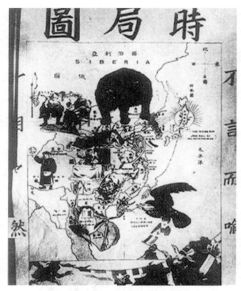

图3-59 《时局图》

图3-60 《子恺漫画》

　　1927年，上海漫画会成立，该会于1928年出版了《上海漫画》周刊，培养了一批杰出的漫画家，这在中国漫画的发展历史上起到了承前启后的重要作用。1933年至1934年，漫画创作空前繁盛，出现了大批漫画刊物，如《漫画生活》、《时代漫画》、《上海漫画》等。其中，《时代漫画》是1949年以前我国出版时间最长的一本漫画刊物，为新中国的漫画界储备了众多骨干精英，包括著名的漫画家张光宇、鲁少飞等漫画界前辈，在漫画界的探索阶段创造了宝贵价值，是30年代漫画的主力。1936年，上海举办了第一届全国漫画展览，漫画迅速发展。1937年成立了中华全国漫画作家协会，漫画的基本知识得到了更大的普及，同年，上海成立了漫画界救亡协会，出版《救亡漫画》，对抗日救亡运动起到了号召和鼓舞的作用。

　　在解放战争期间，漫画作为一种艺术武器发挥出强大的战斗力，打击敌人，教育人民，紧密配合爱国民主斗争的伟大进程。其中，"三毛之父"张乐平的《三毛流浪记》在当时有着广泛的社会影响，漫画中把流浪儿童的生活表现得细致入微，同时也揭露和控诉了社会的黑暗。丁聪的《现实图》在爱国运动中起到了积极的宣传教育作用。

　　新中国的漫画在思想和艺术水平上都有显著提高，1976年以后，漫画出现了创作的新局面，一些幽默、科学题材的漫画相继出现，受到了人们的欢迎，广大的漫画家也在不遗余力地为漫画事业做贡献。

　　中国的连环画可以追溯到公元以前，在两汉魏晋时期形成，明代继续发展，清末民初逐渐成熟，新中国开始繁荣。1899年，朱芝轩绘制了第一本石印连环画《三国志》，由上海文艺书局出版，此后连环画作为一种通俗读物开始出现。1925年，上海世界书局出版《西游记》时，正式定名为连环画。

　　新中国成立后，为了发展连环画事业，创办了大批出版社，1950年成立了大众图画出版社，1951年更名为人民美术出版社，出版了许多精品连环画，创办了第一个全国性连环画刊物——《连环画报》。上海人民美术出版社吸收了一大批职业连环画作者，扩展了连环画编

创部门，创建了全国最大的连环画编创出版部门。这期间，国家对连环画的出版施行了相关的鼓励政策，连环画的内容积极健康，富有生活气息，例如，王叔晖的《孔雀东南飞》、王弘力的《天仙配》等，都展现了较高的思想意识。

老一辈的作者在创作上有了新的进步，新作者也在不断涌现，例如，赵延年的木刻《阿Q正传》、费声福的《三个法庭》等都获得了好评，连环画无论在内容还是形式上都变得更加丰富多彩。连环画报刊也如雨后春笋般不断发展，至1980年，全国出版连环画已达1000余种，1982年，全年共出版连环画2100多种。1983年5月，中国连环画研究会成立，1985年3月，中国连环画出版社成立，并创办了全国性连环画期刊——《中国连环画》月刊，连环画的思想活跃，富于创新性，艺术质量不断提高。直至20世纪80年代后期开始，受到新媒体媒介的冲击，连环画逐渐沉寂。

3.5 数字及互联网媒介

信息时代的科技变革不仅让世界的视觉形态发生了翻天覆地的变化，同时也在强烈冲击着人们的工作方式、生活方式。数字及互联网媒介给人们的生活带来了更普及的多元化信息，为艺术形式提供了更广阔的展示平台，它的便捷性、及时性、互动性、综合性是任何一种媒介都不能比拟的。随着科技的进步，它已经作为一种工具渗透在现代生活的各个层面，运用在各种装置艺术、展会或其他艺术表现形式中，是我们生活中不可或缺的媒介。

3.5.1 数字互联网漫画的发展过程

漫画发展至今已经演变成了多种艺术形态，有讽刺幽默的传统漫画、叙事性的多幅或连环卡通漫画，以及具有探索精神的先锋漫画，有的注重视觉效果，有的更加关注故事情节和思想内涵，数字互联网漫画将二者相结合，具备了更高的欣赏趣味。由日本漫画改编的恶搞动画《搞笑漫画日和》，一经推出便具有相当的人气，短片对著名的历史人物进行夸张戏谑，怪诞的表征除了让观众发笑，背后也有更深层次的文化意涵。

2006年4月15日，周靖淇创建了"有妖气原创漫画梦工厂"，这是一个充满幻想和创意的网站，一个神秘、变幻莫测的国度，它寄托了无数人的想象力，承载了太多的梦想，被赋予很多意义。起初"有妖气"只是同道间动漫交流的平台，随着网站运营模式的更新，越来越多的年轻人加入其中，施展才华，发布原创漫画，互相分享经验和快乐，它为热爱漫画的读者和众多漫画原创作者架起了一座沟通的桥梁。2009年6月得到盛大文学的支持，"有妖气"中国原创漫画梦工厂正式上线，开始了商业化的运作，最终成为目前国内最大的纯原创漫画网站。

3.5.2 数字互联网漫画的特点与局限性

漫画是视觉艺术，与其他艺术形式有共性，但又不完全相同，漫画除了具有夸张、变形

的特征之外，"漫"这个字还可以被理解为无边无际，无论从内容、形式还是技法都可以无所不包，数字互联网漫画的出现正体现了漫漫无边的包容性和综合性。新兴互联网漫画是数字化时代的必然产物，随着技术手段的成熟，几乎所有传统的艺术形式都在不同程度上受到数字化带来的影响，数字漫画也得到了显著的提高。漫画的设计与制图已经不仅仅拘泥于传统手绘的形式，电脑技术可以模拟现实的绘图工具，提高创意空间和制作效率，数字化的技术手段为漫画增加了更新颖的视觉效果。

互联网媒介具备很强的双向互动性，它改变了以往单向传播的特点，可以让人们参与虚幻的世界，得到现实生活中没有的体验，促进了人们对网络的极大需求，影响并改变着人们的生活。数字漫画相比传统漫画，可以更好地传播，并且打破传统漫画的束缚，形成自己鲜明的特色。总而言之，广大的受众基础，便捷快速的传播性为数字漫画在互联网中的良性发展奠定了基础。

新媒体利用科技的力量为创意提供了无限的空间，它改变了我们看世界的方式和态度。艺术的发展与技术的进步有着不可分割的联系，它们之间相互渗透，相互融合，如何推动它们共同进步是我们应着眼的问题。未来的设计师除了要有丰富的想象力和敏锐的洞察力以外，还必须掌握先进的技术，灵活运用数字技术，打破常规，合理整合各种信息，让艺术与高科技充分融合，以体现时代特征。

3.5.3　中国数字互联网漫画行业的发展历程

社会发展是一个动态的过程，社会本身就处在一个不断发展、完善的阶段。21世纪，新媒体的出现给我们的视觉传达带来了巨大的变革，数字互联网漫画从以往的2D平面到现如今3D影像的发展，不仅丰富了视觉传达的手段和形式，更重要的是增强了信息传达的互动性，让数字技术变得越来越方便和普及，在这个信息爆炸的时代，它不仅促进了信息的流通和社会的交往，同时也形成了一种新的视觉形态。

版权、形象权等知识产权是动漫产业最核心的竞争力，盗版如果不及时遏制，不仅对数字互联网漫画会产生冲击，对整个文化产业都会产生影响。只有对创意给予严格的法律保护，才能从根本上维护动漫产业的正常运转，国家要颁布整套严格的版权和商标权等相关知识产权的法律，坚决打击盗版问题，保证动漫产业有序、健康地发展。21世纪初，我国政府对动漫产业加大了扶持力度，尤其对相对冷清的漫画，推出了相关的保护政策，同时鼓励多种经济成分参与到动漫产业中，尽管国家给予了重视，但是我国漫画产业的发展依然缓慢，未形成有效的产业链。尤其在数字化网络时代，通过计算机对数字化的动漫作品进行低成本、无限次的复制现象，严重威胁了著作人的权利。因此，摆脱单一的产业模式成为亟待解决的问题，除了相关的法律保护之外，还要采取必要的技术保护措施和数字版权管理，降低著作权遭受侵害的概率，来提高整个漫画产业的成熟度。

"时下的媒体正在朝着交互化、社群化、亲民化、个性化、融合化等方向发展，这也将迎来一些新的媒体迅速崛起。无论是传统行业还是新兴行业都要面临'互联网+'的变革，'互联网+'不仅在国内是趋势，在全球也是大趋势，面对变革，必须主动，要以创新进取的心态去迎接新时代，未来的互联网漫画行业也将拥有更广阔的空间。"

第4章
动漫产业衍生产品的基本概念

4.1　动漫衍生品的由来

由最初简单的纸上漫画，到随着摄影、摄像技术的发展，漫画形成了动画，并投入院线，一步步地形成一个完整的产业体系以及产业链。再到如今依靠互联网传播的发展新模式，动漫的影响力在以人们无法想象的速度扩大。由动漫所产生的衍生品也成为动漫产业发展、推广与盈利的最重要途径之一。

4.1.1　动漫衍生品的起源

动漫衍生品，顾名思义，它是利用卡通动漫中的人物造型，通过进一步设计，最终开发制作出一系列可供出售的实体或无形(虚拟)的产品。从模型手办、漫画书籍、音像制品到食品、服装等一系列产品，动漫衍生品作为整个动漫产业中的一个重要组成部分，它承载了整个动漫产业利润中的绝大部分，所以整个动漫产业的最重要盈利点就在于动漫衍生品。而动漫衍生品的产生也使动漫产业成为完整的产业体系。

漫画随着摄影、摄像技术的发展，逐步发展成为动画。同时摄影摄像技术的发展也带动了影视产业的发展，并形成一个蕴含巨大商机的平台。依靠影视技术发展的动画必然不会放弃这一平台，于是动画通过影视院线这一媒介迅速传播。动漫衍生品就是起源于动画的发展。动画形象的火热传播带来的名声促进了这一形象背后的漫画、动画、影视的一系列产业的发展，在这一系列利益链条的促进下，动漫衍生品顺理成章地出现了。但此时的动漫衍生品发展还属于早期，没有形成体系，更多地以系列动画、系列电影的虚拟动漫衍生品形式进行出现。随着动漫形象的发展，实体动漫衍生品出现，系列图书、玩具、服装相继出现，最终形成一个由动画角色为主导的动漫产业链条。

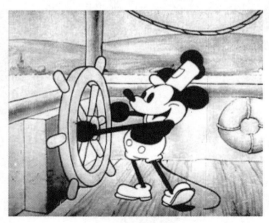

图4-1　威利号汽船

1928年，迪士尼公司创作了第一部有声动画电影《威利号汽船》(如图4-1所示)，并迅速成名，成为最成功的动画形象。随着电视技术的发展与电视的兴起，米老鼠被搬上电视这一媒介，这一形象变得家喻户晓。这一现象也代表着动漫产业的起步与全面发展。迪士尼公司依靠此形象推出一系列动漫作品以及相关的新动漫角色，此时市场对于动画的需求迅速增大，刺激了动漫衍生品的产生。虚拟、实体动漫衍生品相继出现。这些动漫产业基础产品以及衍生品的出现带动了衍生品在世界范围内赢得了庞大的市场。在多年的发展下最终形成完整的动漫及衍生品产业链。

4.1.2　实体动漫衍生品的概念分析

　　实体动漫衍生品包含模型、服装、食品等众多种类，作为拥有实体的动漫衍生产品，它的形成一方面受到原著的影响，另一方面受到虚拟动漫衍生品的影响。实体动漫衍生品的出现晚于虚拟动漫衍生品，由于技术的限制以及重视程度的不足，导致了实体动漫衍生品发展缺失。但在技术水平的提高，以及市场对于这类实体动漫衍生品的需求，实体动漫衍生品开始形成体系。从最初依附于虚拟动漫衍生品发展，到之后服装、食品等一系列实体衍生品开始脱离虚拟衍生品，只以原著形象作为核心，形成独立的发展体系。

　　实体动漫衍生品主要分为以下几大类别。

1. 模型

　　实体动漫衍生品中的模型包括以动漫角色为基础的手办(人形)、玩具、公仔等产品。动漫行业的受众面广，同时喜爱动漫的人群也十分广泛。各种动画、漫画都有着自己的爱好者，这些动漫中的角色虽然在动漫中活灵活现，可总归还是一个虚拟的角色，而模型的出现恰巧弥补了这一缺陷，它使这些爱好者能接触到"真实的"角色，更大地满足了人的占有欲。

　　模型面向的人群广泛，同时面向的年龄段跨度也很大，从七八岁的儿童到二十多岁的年轻人，以及四五十岁的中年人，都是模型的受众。从乐高积木到万代的敢达模型，从孩之宝的变形金刚到麦克法兰的再生侠。不同风格、不同造型、不同材质的模型受到不同人群的追捧。一大批80后在《变形金刚》盛行的年代受到了影响，购买变形金刚的模型作为收藏(如图4-2所示)。喜爱日本漫画的人们去购买手办收藏，甚至有人自己制作手办，雕刻、上色、翻模的材料和工具都十分专业。喜爱欧美漫画的人一定知道再生侠，真正的欧美漫画迷也一定会以收集一系列正版麦克法兰的再生侠为荣(如图4-3所示)。

图4-2　变形金刚 擎天柱模型

图4-3　麦克法兰 再生侠模型

　　人的感官除了视觉、听觉、嗅觉、味觉以外还有触觉，而人们在观看动漫时，视觉、听觉得到了满足。动漫本身营造的奇幻世界正是吸引人们的最重要一点，而触觉感观的缺失造

成了一定的心理落差。模型的出现，既满足了人们收集自己喜爱的动漫角色的愿望，也同时填补了这个心理空缺，这也就造成了许多人热衷于收集模型。

通常，一个万代的敢达模型能够达到300～400元，价格远超普通玩具，利润也就相对更高(如图4-4和图4-5所示)。一些优秀手办的价格也可以达到500～600元，一些体量较大的模型和手办价格更高，甚至可以达到几千元。由此可见模型市场的利润之高。3D打印机这一新技术的出现，以及家用3D打印机的推广与普及，个人制作模型、手办也会渐渐成为风潮，它影响着模型市场的发展，也有着很好的利润空间与发展前景。随着动漫的发展，欧美动漫以及日本动漫席卷全球，越来越多的人接触到不同类型的动画，于是也有越来越多的人开始喜爱动画，并开始购买一些动漫周边产品，也就是实体动漫衍生品，模型也是他们收藏的最好选择之一。

图4-4　万代敢达模型　　　　　　　　图4-5　万代敢达模型

2. 服装

随着人们生活水平的提高，服装作为人们日常生活的必需品，其保护、装饰的属性已经不是人们关心的重点。人们开始将文化属性加入其中，动漫产业理所当然地便涉足服装这个领域。由文化衫开始，印有动漫角色的服装，到身上的装饰，我们都能看到动漫的影子。"班尼路"代理的ASTRO BOY品牌服装，与"迪士尼"品牌等其他动漫品牌服装，面向各年龄段的人群，儿童、青年和中年人都能穿着。

Cosplay的出现使服装和动漫的关系更加密切。为了模仿动漫角色，人们便开始自己制作与动漫角色相同的服装，这种文化与行为久而久之也促成了专门制作Cosplay服装的产业链，也对动漫产业链进行了补充，如图4-6至图4-9所示。

图4-6　火影忍者Cosplay

图4-7　美国队长Cosplay

图4-8　阿童木品牌服装

图4-9　迪士尼品牌服装

3. 食品

　　同为生活必需品，动漫产业同样也涉及食品领域。这些与动漫有关的食品将动漫形象印于产品包装上，来吸引消费者购买。与动漫相关的食品产业多面向儿童以及青少年，有趣的动漫形象更能吸引这一年龄段的消费者。食品作为实体动漫衍生品，有以动漫为主要销售点，食品为辅助的销售模式，也有以动漫作为吸引消费者的噱头的销售模式。前者可被认作为动漫衍生品，而后者则是作为动漫对于其他产业的辅助，但它也成为动漫产业的延伸。

4. 音像制品

　　音像制品是整个动漫产业中基础产业的一个实体输出终端，它承担着动画电影、动画片广泛传播的任务。在动画完成它在大屏幕上的工作之后，基础动漫产业阶段结束。上映的动

画电影，以及电视中播出的动画片被制作成光盘进行销售，提供了一个新的利益点，完善了基础动漫产业链。以《复仇者联盟》为例，DVD销量为1023万张，获利2.12亿元。这种巨大的利润也使动漫产业非常重视这一部分的发展。从另一个角度看，它也可以算作一个依靠动漫基础产业的衍生品。从最早的只能储存声音的CD发展至能够储存图像的VCD与更先进的DVD。能够记录影像，使收藏VCD、DVD成为收藏电影的最好方式。对于动漫产业也是如此。动画电影、动画片被刻录在这些光盘上，人们可以进行收藏，在家中反复观看，而不用再遗憾动画电影下线之后就只能凭记忆回想了。

图4-10　蓝光标志

随着技术的发展，蓝光技术的出现与推广为整个行业的发展提供了前进的动力。由于蓝光光碟(简称BD)能够储存更多的信息，所以BD能够带来更好的视觉效果，并且性能还在不断地提升，也就造成了许多发烧友购买BD来进行收藏。一部动画电影上映结束后，搭配出售BD(如图4-10所示)，能将电影的收益进一步放大。所以音像制品也是整个动漫产业体系不可分割的一部分。

4.1.3　虚拟动漫衍生品的概念分析

作为动漫衍生品，虚拟动漫衍生品是处于视听以及精神层面的动漫衍生品，包括影视、游戏、同人等一系列产品。也是动漫衍生品中出现最早的一部分，最早的虚拟动漫衍生品更倾向于动漫基础产品，它们其实相当于续集。与电影一样，一部动画的成功会为作者及公司带来相应的盈利，也就理所当然地带来了续集，以及脱离院线平台转为电视平台的动画剧集。而一部漫画的成功则会发展成为电视剧集推广至电视平台，以及制作成动画电影登陆院线。这些便是最初的虚拟动漫衍生品。

虚拟动漫衍生品主要分为以下几大类别。

1. 电影

动漫作为一种文化产物，充分体现了人这种高等生物最引以为豪的想象力，天马行空的想象将一切"不可能"在动漫的世界中成为"存在"，而电影则使这种带引号的存在几乎变为了真正的存在。电影也真正成为虚拟动漫衍生品中的领头者。电影技术的发展首先是将漫画变成能够活起来的动画，相当于赋予了动漫以生命。从最初的漫画，到传统动画，再随着电脑技术的快速发展，无纸动画取代传统动画。特效软件的出现以及发展又带来了3D动画，甚至使动画与电影形成真正的交融。

《阿凡达》作为一部电影，整部电影的每个细节都使用了电脑特效，大量运用电脑生成动画。整部电影超过60%使用了动作捕捉技术，同时Weta视觉特效公司开发出的"虚拟摄像机"与动作捕捉技术相结合。实时合成临时样品，类似于游戏场景，以便导演对电影效果进行调整。最后再经由后期精细制作，最终形成了一部叹为观止的电影。其中的外星人就像真实存在于我们的世界一样，再配合3D技术的运用，形成了一个"真实的世界"。而这部电影，特效运用之多已经让我们无法界定，它到底是动画，还是电影。

电脑特效为动画带来了全新的生命，也为隶属于虚拟动漫衍生品中一部分的电影提供了新鲜的血液。至今为止，最成功由动漫所衍生的电影，当属漫威漫画公司(Marvel Comics)旗下所创作出的一批批依据动画与漫画所改编而成的真人超级英雄电影。2012年上映的《复仇者联盟》也使这一系列电影达到了一个新的高度。《复仇者联盟》以全球总票房15.1亿元荣登2012年全球票房榜首。同时不得不提，当年票房前20强中共有3部超级英雄电影。除了《复仇者联盟》，还有DC漫画公司(DC Comics)旗下的漫画角色"蝙蝠侠"所拍摄的电影《蝙蝠侠：黑暗骑士的崛起》，以10.8亿元的票房位列票房排行榜第二名。同样属于漫威动漫公司旗下的漫画角色"蜘蛛侠"所拍摄的电影《惊奇蜘蛛侠》，以7.52亿元的票房位列排行榜第六名，三部影片总共达33亿元的收益。由此可见，作为虚拟动漫衍生品一部分的电影，起到了多么重要的作用。不仅仅在虚拟动漫衍生品，甚至在动漫衍生品这一整体中也占有最重要的位置，如图4-11至图4-13所示。

图4-11 《复仇者联盟》海报

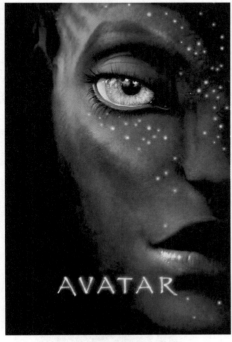

图4-12 《阿凡达》海报

图4-13 《蝙蝠侠：黑暗骑士崛起》海报

2. 电子游戏

娱乐是人们最基础的一种需求。而游戏作为娱乐的一种，从最简单的打闹，到更具技术性的竞技对抗，都深受各年龄段人的喜爱。足球、篮球这种竞技体育也是从人们平常的游戏演变发展而来的。人们喜爱游戏，热衷于游戏，游戏也成为人们成长、学习的途径之一。人们在平时经常会通过游戏来进行娱乐与放松，以缓解工作和生活的压力，这也是游戏能够发展的原因。

电子游戏作为基于电子设备平台的一种游戏方式，它的发展一方面在于人的需求，另一方面在于电子设备平台的发展。从最简单的红白机，发展到PS(PlayStation)系列、Wii、Xbox系列主机，与电脑平台的发展。这种基础技术的发展也带动了电子游戏性能与画面效果的进步，从《俄罗斯方块》、《坦克大战》，发展到《超级马里奥》、《魂斗罗》，再到《CS》、《魔兽争霸》系列、《星级争霸》系列。随着互联网的兴起与发展，《天堂》、《魔兽世界》等著名网络游戏都风靡全球，技术的发展也带动了游戏画面效果的变革，《孤岛危机》系列达到了游戏画面的一个高峰。与电影一样，游戏为人们提供了一个奇妙的世界，让人们在游戏中体验到一个不一样的环境，扮演不同的角色。技术的提升使电子游戏所营造的世界越来越真实，这也是电子游戏吸引人的重要原因之一。著名游戏《超级马里奥》全球销量高达4亿4653万，《口袋妖怪》系列全球销量达2亿4500万。由此可以看出，游戏市场的发展空间以及潜力的巨大，动漫产业当然不可能放弃这一领域，所以众多著名的动漫作品也被制作成为电子游戏。

由动漫改编的游戏作品多以格斗、角色扮演类型为主。由著名动漫《七龙珠》、《火影忍者》等改编的游戏风靡一时，至今还在不断推出新作。超级英雄漫画《蝙蝠侠》、《蜘蛛侠》都曾被改编为游戏，销量也十分优秀。尤其是《蝙蝠侠：阿卡姆疯人院》受到了世界媒体以及玩家的一致好评。《变形金刚》系列电影推出后，变形金刚重新风靡世界，随之而来的是一系列的衍生品，这里当然也少不了游戏。由漫画角色形象改编的游戏《变形金刚：赛博坦之战》、《变形金刚：塞博坦的陨落》，以及由电影角色形象改编的《变形金刚2007》、《变形金刚2：卷土重来》等都在不断吸金，如图4-14至图4-17所示。

动漫改编游戏的盛行在于两点：第一，游戏继承了动漫中角色的形象，以及环境等一系列的设定，有极强的代入感。玩家可以扮演动漫中的角色，在游戏中成为整个动漫的一部分。第二，玩家在游戏中可以在控制角色的同时控制剧情的走向，不局限于动漫的剧情发展。这种自由度的提升也使游戏有着巨大的吸引力。这两点也使游戏成为虚拟动漫衍生品中十分重要的环节。

图4-14 《蜘蛛侠：破碎维度》

图4-15 《龙珠Z：舞空斗剧2》

图4-16　《蝙蝠侠：阿卡姆疯人院》游戏截图

图4-17　《变形金刚：赛博坦的陨落》游戏截图

3. 同人

这里的同人来源于日语词汇：どうじん，指由动漫、游戏、小说、影视以及现实里已知的人物和故事等衍生出的一系列作品。同人作为一种新型创作形式，它以动漫文化为主，是动漫发展以及动漫衍生品中不可缺少的一个环节。同人基于原著，衍生出一系列新的小说、动漫等作品，由于它有着高度的创作自由，这也造成了众多同人作品的出现。

4.2　动漫衍生品市场的发展变化

动漫衍生品由于品种繁多，它以动漫作为核心，衍生出包括电影、图书、游戏、玩具、模型、服饰、食品等产品，以及主题公园、主题餐厅等系列旅游和服务产业。由此可见，动

漫衍生品市场是十分巨大的，它涉及的范围十分广泛，在现今人们的日常生活中占据着相当大的比重，也因此有着十分重要的经济意义。同时动漫文化从某种程度上还影响着社会文化的走向，形成一定的社会文化集群，文化集群的出现也推动着动漫衍生品市场的发展与变化。

首先，动漫衍生品市场的发展离不开成熟动漫市场的支持。在美国、日本，动漫产业已经形成了一条完整的产业链条。从动漫作品的制作生产到电视台、电影院、图书等基础形式的传播，然后转至衍生产品的开发，并对其进行营销，最终盈利再生产。整体产业链条形成一种良性的循环。这种良性循环互动一方面促进了动漫基础产业的再生产，另一方面促进了动漫衍生品市场的发展以及根据市场需求进行变化与调整。

由于动漫衍生品对品牌形象的巩固和提升有着显著效果，并且由于其具有成本低、成效快、易传播的特点，动漫衍生品可以最大化地发挥动漫产品的潜在价值。因此奠定了动漫衍生品在市场中的地位。动漫衍生品开发是否成功，直接关系到整个动漫产业链条的运作，也决定着动漫产业的成败。所以对于动漫衍生品的开发与对其市场的掌控是至关重要的。

现如今的世界动漫衍生品市场以欧美国家和日本为主导，它们占有着大量的市场份额。由于欧美国家动漫产业与日本动漫产业发展较早，并且发展期间没有发生严重断代，所以首先动漫基础市场就十分稳固，加上欧美国家整体经济体系与经济理论的合理与完善，整体造就了动漫衍生品市场发展的成功。同时欧美国家与日本对于版权的严格管理也为整个动漫产业的发展提供了双保险，这些都是欧美国家以及日本动漫产业市场包括动漫衍生品市场的成功原因。

反观中国动漫市场，第一，动漫发展出现过严重断代；第二，整体经济体制不完善；第三，对于动漫市场的忽视；第四，严重的盗版侵权问题。以上四点严重阻碍了中国动漫市场的发展。近几年，动漫市场的发展带动了利润最高的动漫衍生品市场的发展壮大。一系列动漫改编电影、游戏的快速出现，大量的收益，以及对中国市场更强烈的冲击与侵占，也警醒了中国。

动漫衍生品市场在现今呈现了两种变化，第一是整体衍生品市场迅速扩大，从整体衍生品出产数量到收益额都呈现爆发式的增长；第二是生产销售模式的转变。从最初的利润点相对较低的模型、图书、服装，转向利润更高的电影、电子游戏等。从敢达动漫开发出的敢达模型，到由《蓝精灵》、《蜘蛛侠》、《复仇者联盟》动漫改编的电影，整体动漫衍生品市场从低利润、高频率的生产销售模式，向高利润、低频率的生产销售模式转变。一部动漫改编的电影，从开发到上映，平均需要两三年的时间，但可以收入上亿元的利润。相比较之前开发模型、服装、图书等实体动漫衍生品，收益更多更快。也由于技术的支持，现今这种动漫衍生品开发也更加容易，所以动漫衍生品市场正开始向这一方向倾斜与转变。

由于意识到动漫产业巨大的市场，近几年中国也在大力发展动漫产业，对文化创意产业的倡导与推动带动着动漫产业的迅速兴起与规模化。从前几年的《蓝猫淘气3000问》，到近几年的《喜羊羊与灰太狼》、《熊出没》和在网络平台推出的3D动画《纳米核心》，动漫基础产业和动漫衍生品产业都有着长足的发展。《喜羊羊与灰太狼》、《熊出没》都推出了电影在院线上映，并获得了喜人的票房，如图4-18至图4-21所示。《纳米核心》优秀的画面效果也标志着对于3D动画技术的掌握与运用的提升，以及对于动漫产业更加重视、更加严谨。虽然如此，但是国内动漫产业以及动漫衍生品市场依旧严重滞后于国外，从投入规模、力度的差距，到法律规范、版权、知识产权保护等方面还是存在着严重的不足。优秀原创作

品的缺乏与单调、播出平台的限制、较差的品牌营销推广能力等多种缺陷造成多米诺骨牌效应，导致动漫产业整体的不完善与较差的竞争力。中国80%以上的动漫市场以及衍生品市场份额被欧美、日本动漫所占据。这就是当今国际动漫及衍生品市场，以及中国动漫及衍生品市场的变化与差距。

图4-18 《纳米核心》

图4-19 《熊出没之夺宝熊兵》

图4-20 《蓝猫淘气3000问》海报

图4-21 《喜羊羊与灰太狼》海报

4.2.1 动漫衍生品的市场体系

一个完整的产业就必然有其合理的生产、销售以及市场体系作为支撑。动漫衍生品的市场体系十分庞大，从生产到销售有着众多市场的参与。单从字面上进行理解，动漫衍生品就是要从动漫开始衍生，衍生品的市场体系也就要以动漫产业为根本。首先动漫产业就与众多产业有着千丝万缕的联系，相互的影响与帮助支撑着动漫产业的发展。在这全球化的世界中，产业、市场的相互联系是必然的，动漫衍生品市场也是如此。动漫基础产业体系中的动画与漫画为衍生品提供了基础支撑。电影市场、服装市场、食品市场等无一例外地与动漫衍生品市场有着联系，并共同组成了动漫衍生品的市场体系。其中最好的例子就是电影市场，

从动漫基础产业开始就与电影市场有着很重要的关系，动画电影的发售就是通过电影院线，电影市场的发展也在很大程度上影响着动漫产业。动漫衍生品与电影市场也是息息相关的。作为最重要的动漫衍生品之一的电影，动漫改编电影的市场如今越来越大，它也就成为了衍生品市场中的支柱市场之一。在从生产到宣传，再到销售的众多市场相互结合，共同支撑起了动漫及衍生品产业的金字塔。

4.2.2　动漫衍生品的全球化发展

动漫衍生品现如今影响了我们生活中的方方面面。小到装饰，大到影视，衣食住行中我们都能见到动漫及其衍生品的身影。随着经济全球化，动漫产业也跟随着全球化的潮流，传播到了世界各地。动漫产业的传播与发展与动漫本身的特性对市场有着至关重要的作用。首先，动漫这种艺术形式就有着易于传播的特性，由于它造型不受限制，可塑性更强，从吸引少年儿童的人物造型，到吸引成年人的造型，都可以通过动漫塑造出来。而且动漫所表现的题材也是多方面的，无论是真实世界，还是魔幻世界，动漫都可以表现。由于表现的发展与影视的发展很大程度上相交、相容，甚至吻合，所以动漫也可以像电影一样表现各种题材，从喜剧到悲剧，从动作到文艺。独具特色的艺术风格，不同作者所塑造的作品风格的不同，使动漫有着极强的多样性。也是动漫的这种特性，使它所涉及的范围广，面对的受众多。动漫还有一个重要的特性，那就是延续性。我们从小就接触动漫，在我们孩童时代的十多年中，动漫一直陪伴我们成长。直到青年时代，我们依旧喜爱着动漫，只不过是从爱看《猫和老鼠》变成了爱看《七龙珠》。就算我们成年，步入社会，动漫也没有离我们而去。看《天空之城》、《机器人瓦力》(如图4-22所示)时真的会感动泪流，看《搞笑漫画日和》时的爆笑，也让我们记住了其中的对白，也用到了日常生活中。小时就看过的《灌篮高手》(如图4-23所示)在现在重温时还是这么充满热血，充满回忆。

图4-22　《机器人瓦力》海报

图4-23　《灌篮高手》画面

动漫已经深深烙印在我们的心中。《名侦探柯南》、《火影忍者》、《超人》、《蝙蝠

侠》这么多年一直在连载，可谓从小看到大。这期间这些动漫也不断推出TV版、剧场版、动画电影甚至真人电影。所有这些都说明了一个问题，动漫具有的这些特征帮助它成为一种文化。任何事物若成为文化，必然容易扩大影响，容易深入人心。动漫能够全球化的根源就在于此，而其植根的土壤便是市场。

动漫之所以能够在全球范围兴起一波又一波的动漫热潮，离不开传播。这就要归功于科学技术了。影视、报纸、杂志、电视、网络这些传播媒介的出现使动漫快速传播。在网络出现之前，电视是最主要的传播手段，电视的普及使得信息传播的成本降低，覆盖人群也更加广泛。低成本与覆盖面大的特性让许多动漫通过它进行传播。《猫和老鼠》、《米老鼠》都通过电视媒介进行传播，并且效果极佳。

报纸与杂志作为纸质信息传播媒介，是漫画传播的关键。大量漫画都是通过杂志和报纸进行连载，在受到大众好评之后，再进行独立连载。这一模式至今都在沿袭，《超人》、《蜘蛛侠》、《加菲猫》、《名侦探柯南》、《七龙珠》都在杂志中连载过很长时间，《名侦探柯南》至今还在杂志《周刊少年Sunday》中连载。

影视与动漫的联系相当紧密，院线的宣传力度大，面对的人群范围广。与此同时，电影具有独一性，由于版权的限制，电影只有在院线下线之后才可能在电视中播出，这使电影对人的吸引力极强。由于院线中的设备与技术更优秀，视听效果也是最好的，所以动画电影的制作效果往往要更加精良，故事性更强，也吸引了更多人来电影院观看动画电影。众多的观影人数为动漫公司带来了高额的利润，让它们更加重视电影这一媒介。不断的循环造成了动漫与电影的联系更加紧密，电影也成为动漫传播中的重中之重。

网络这种新兴的传播媒介虽然出现最晚，但是传播力度却远超纸质媒介、电视。网络传播更加自由，更加快速，能够承载的信息量也是电视与纸质媒介所无法相比的。动漫产业对于网络的重视也日益增加。

动漫文化的形成与市场传播基础的建立，随着经济、文化、政治的全面全球化将影响扩大到了顶峰，带动动漫完成了全球化。动漫产业中基础产业的全球化完成也势必带来动漫衍生品的同步发展与同步全球化。无论是与动漫相关的图书、电影、玩具，还是食品、服装，你几乎可以在世界任何角落找到它们。在自己的国家你可以看到其他国家的优秀动漫电视作品，通过网络，还可以购买原装《蝙蝠侠》漫画图书和原装万代敢达模型。全球化带来了生产、宣传、销售的全球化，也带来了全球化的需求与市场。有需求就会有市场，全球化道路的建立为动漫衍生品在全球生产、宣传、销售提供了关键支持。

例如，敢达系列动漫推出了新的剧集，其中出现了新的敢达，万代模型公司生产出了相关的模型，正巧被一位远在美国的敢达爱好者通过网络发现了。于是他再次通过网络订购了这款模型，通过国际物流，他如愿以偿地得到了自己喜爱的模型。动漫及衍生品产业在今天，基本上就是以这种方式进行全球化生产销售的。以网络为媒介，联合其他辅助手段进行双方的生产、宣传与销售、购买的互动。

4.2.3　动漫产业的文化传播与衍生品之间的市场关系

动漫产业在今天这个社会能有如此的发展以及如此强大的影响力，从核心来看，动漫自

产生到现在形成了一种独特的文化属性，正是这种文化的形成，成为动漫发展的根源，肥沃的文化土壤支撑着市场、经济的生长。动漫的受众人群从最开始的儿童、青少年，到现如今各年龄段的广泛受众，这与动漫文化所营造的文化氛围息息相关。在动漫通过这种文化氛围向前发展时，更多富含深度、制作更为精良的动漫的出现，吸引了大量的成年人的关注。从《米老鼠》、《猫和老鼠》这类面向儿童的动画，再到《风之谷》、《千与千寻》这类只有成年人能了解其中真谛，与其产生共鸣的动漫，再到《新世纪福音战士》、《攻壳机动队》这种蕴含宗教、人性等复杂元素，成年人要反复观看都很难理解其中深意的动漫，动漫的发展早已超出了我们的想象。动漫发展至今，成为一种融合了电影、绘画、摄影、音乐、文学等元素的综合艺术，是一门学科，是一个完整的产业链，是一种独特的艺术形式，是一种流行的文化。

动漫文化有这两个源头，一个是欧美国家，另一个是日本。

1. 欧美国家

欧美国家在现代动漫的发展史中可谓真正的源头，皮特·马克·罗葛特发现视觉暂留，约瑟夫·普拉托制作出了动画雏形，詹姆斯·斯图尔特·布莱克顿制作出了世界上第一部动画《滑稽脸的幽默相》，现代动画之父埃米尔·科尔首创用负片制作出了动画影片，赛璐珞在动画中的运用。这一切作为现代动画的积淀，最后成就了华特·迪士尼。华特·迪士尼制作出了世界上第一部有声动画电影《威利号汽船》，以及之后的第一部彩色动画长片《白雪公主和七个小矮人》。至此，现代动画的序幕拉开了，他也将动画与商业联系起来，为动漫产业化做出了巨大的贡献。而在迪士尼公司让全世界都知道动画之后，众多电影公司都开始制作动画影片。《猫和老鼠》、《兔八哥》等系列动画影片的热映，使华纳电影公司与迪士尼公司在动画行业分庭抗衡多年。20世纪90年代，皮克斯动画工作室制作的《玩具总动员》风靡一时，3D技术也呈现于人们的眼前，至此3D技术开始成为主流，再一次改变了动画行业的格局。

在漫画方面，与迪士尼与华纳一样，DC与漫威这两大漫画公司(如图4-24和图4-25所示)同样在激烈竞争，并各占一片天地，也同时支撑起了欧美漫画巨大的市场。虽然欧美有着像《丁丁历险记》这样许多优秀的漫画作品，但是这些无法与DC与漫威公司耀眼的光芒抗衡。美国作为一个仅有200余年历史的国家，作品多元化、崇尚自由、崇尚个人英雄主义，这些为超级英雄的出现提供了文化的核心支撑。随着经济大萧条、"二战"、"越战"的影响，人们消极、厌世，这些不良情绪对人们的生活造成了极大的破坏，也就在此时，超人、蝙蝠侠、美国队长、蜘蛛侠这些惩恶扬善的超级英雄们的出现，为人们带来了曙光。DC漫画公司成立早于漫威漫画公司，一直占据着欧美漫画行业霸主的地位，DC漫画公司每次都是随着战争、萧条等大事件濒临倒闭，但又奇迹般地以新的漫画、新的角色重新复苏。"二战"后，DC公司正义联盟的成立拯救了DC公司，同时DC公司的低迷也成就了漫威公司，神奇四侠诞生，美国队长、蜘蛛侠、绿巨人，到之后的复仇者联盟，都在大肆拉拢读者的眼球。"越战"后，DC与漫威公司在自己的漫画中都加入了对于现实社会的关注、对社会问题的抨击，更加真实的社会元素的加入使漫画更富有生机与活力，也使得漫画人物具有自己的个性，更加鲜活。这些漫画也让许多遭到战争、经济萧条影响的人走出人生的低谷，

个人英雄主义也在人们心中越发壮大，在社会中形成了一股独特的漫画文化。每当美国遭遇天灾人祸摧残，人们悲痛沮丧的时候，这些漫画英雄都会站出来，通过漫画抚平人们内心的伤痕，鼓励人们继续生活。就这样，欧美漫画中的超级英雄成为人们生活中无法分割的一部分，成为一种文化。

随着这种文化的影响，超级英雄动画、超级英雄电影相继出现。20世纪的《超人》系列动画与电影、《蝙蝠侠》系列动画与电影、《神奇女侠》电视剧，21世纪的《X战警》系列、新《蝙蝠侠》三部曲、新《超人》系列、《钢铁侠》系列、《美国队长》系列、《复仇者联盟》等电影相继上映。这些衍生品的出现也都是依托文化所产生的，也重新刺激了欧美漫画市场，形成了一种良性的循环。

图4-24　DC漫画公司

图4-25　漫威漫画公司

2. 日本

日本动漫在现今社会有着极大的知名度与影响力，在中国，70后、80后、90后的人们都受到了日本动漫的影响。不仅在中国，就是在动漫发展同样优秀的欧美国家，也有许多日本动漫迷，可见日本动漫是多么受欢迎。日本动漫如此风靡的一个很重要的原因就是，日本动漫起步很早，并且没有像中国动漫那样有着严重的断档。持续的良性发展，造就了日本动漫现在的成就。

日本动漫产业中最先发展的是漫画，日本江户时代的著名画家葛饰北斋创造了"漫画"一词。19世纪受英国影响，日本出现了漫画杂志。20世纪初，米老鼠等动画对日本漫画有着重要影响。"二战"之后日本漫画真正走上了现代漫画的道路，手冢治虫将各种绘画技巧融入漫画，并且使用电影的表现手法来表现漫画，将漫画带入了全新的发展时期。日本动画产业的发展基本是与日本现代漫画发展同步进行的，手冢治虫的《铁臂阿童木》、藤子·F.不二雄的《哆啦A梦》、鸟山明的《七龙珠》、车田正美的《圣斗士星矢》等都是先推出漫画连载，紧接着就推出了动画。由于电视这种传播媒介针对人群数量更多，影响力更大，也使这些动漫迅速席卷全球。这意味着日本动漫生产模式的成功以及日本动漫产业的逐步成熟，更重要的是一种日本特有的动漫文化开始产生。

日本动漫在长达数十年的发展之后逐渐形成了一种独特的文化，这就是宅文化。宅起源于日本，最开始，"宅"指的就是那些对动漫、游戏等着迷、身心投入的人。后来"宅"就逐渐演变成对那些长期待在家里，沉迷于个人兴趣爱好，与社会脱节的青年的专称。宅文化

的形成是随着计算机、网络共同诞生的，日本动漫、游戏的发达为"宅"提供了动力，而新奇刺激的动漫与游戏也满足了青少年的精神需求。这些青少年逐渐成长，走向社会，巨大的社会压力让他们更愿意蹲在家里，在网络上寻求能由自己意志主导的虚拟世界，宅文化就此而生。

宅文化的产生既是动漫、游戏、网络所推动形成的，与此同时宅文化也在推动动漫、游戏、网络的发展。因为宅文化产生了需求，而为了满足需求，动漫等一系列衍生品也因此发展更加迅速。这种良性的循环既促进了文化的发展，也促进了市场的壮大。现如今宅文化已被越来越多的人知道、了解，影响的范围越来越大，甚至成为许多人的生活方式。

在欧美国家或是在日本，动漫产业以及衍生品市场的发展与文化是绝对无法分割的。文化作为一种积淀，它为动漫产业及衍生品发展提供的是土壤，也起到了根的作用。没有文化，这一切都无法生存，最明显的例子就是中国动漫及衍生品产业。中国没有欧美国家与日本那样的本土动漫文化，所以中国本土动漫发展得十分困难，动漫产业发展困难，衍生品市场也受到影响。日本与欧美的动漫产业在市场需求的刺激下出现了电影、游戏、模型等一系列高利润的衍生品，例如电影《复仇者联盟》、《丁丁历险记》、《蓝精灵》，游戏《勇者斗恶龙》、《蜘蛛侠：破碎维度》、《蝙蝠侠：阿卡姆疯人院》，敢达模型、迪士尼主题公园等我们耳熟能详的动漫周边。这些高利润又再次返还动漫基础产业，利益链的循环刺激加速了市场的发展。所以文化传播与我们关注的衍生品是密不可分的，为整体市场的发展提供了所需要的一切。中国动漫及衍生品产业的发展也要先从文化入手，营造一个属于自己的动漫文化，再依托其发展衍生品市场，才是正确的、良性的发展道路。依靠日本、欧美动漫文化，只能帮助它们的动漫产业更加繁荣。虽然我们不能在别人的文化土壤中生长，但是我们能够学习如何培育这片土壤。我们可以学习日本、欧美的先进动漫技术和前卫的艺术风格，学习它们的动漫产业结构和营销策略等。这种学习不能只是复制，不能只看表面而不去吸取精髓。以《高铁侠》为例，其中众多分镜头与日本动画《铁胆火车侠》极其相似，虽然我们不能认定这属于抄袭，但是同样的人物类型，相似的故事情节，让我们每次看到它却只会想起日本的《铁胆火车侠》，这是一件多么令人悲哀的事情。通过《高铁侠》我们也看到了政府对于动画扶持中存在的盲目与缺陷。单纯不讲方法的扶持，为了获得扶持而凑动画分钟数，造成了大量垃圾动漫的出现，也为政府敲了一次警钟。虽然有如此不堪的发展过程，但是可喜的是，如今的《喜羊羊与灰太狼》、《熊出没》等国产动漫的出现，成为中国动漫产业发展的一道曙光。原创新颖、精心编排的故事情节，让这些国产动漫受到了极大的欢迎。正确的发展模式也使其发展越来越迅速，电影的推出，文具、服装等衍生品的出现代表着动漫产业链正在成形，也带来了利润与口碑。由此可见，中国动漫产业正在步入良性循环，这是值得欣慰的。但动漫造型的不成熟，技术水平的欠缺，还都是我们需要弥补的。早期中国动漫中的水墨画造型特点独特，故事情节富含深意，这些优秀元素都是我们能够吸取的，也是我们培养属于中国的动漫文化土壤所需要的。我们也希望，中国动漫能够挖掘前人优秀作品中的精髓，既继承传统，又开拓创新，塑造出更加成熟的人物造型，更具内涵与思想深度的动漫作品，早日形成属于中国的动漫文化。

第5章
动漫产业衍生产品的开发

5.1 动漫产业衍生产品开发的现状

动漫衍生品产业的发展现状在全球呈现一种极不平等的状态，两极分化十分严重。以美国、日本为领导地位，欧美其他国家、韩国为组成部分的一极，从动漫基础产业到衍生品产业的整体产业链都十分成熟。由中国、俄罗斯以及东南亚一些国家组成的另一极，虽然有着自己的动漫产业，但是都较为薄弱，产业链与市场的不完善，政策支持、重视程度不足等严重问题极大地限制着这些国家动漫及衍生品产业的发展。以美国与日本为例，这两个国家稳稳占据动漫产业发展榜首，它们的动漫产业从根源就有着巨大的优势。从教育开始，欧美与日韩这些国家就极其专业，有专业的设计学院，教学水平与质量都处于世界领先地位，先进的技术和理念绝大多数都出自于此。民间的动漫氛围也培养了许多漫画家、专业的动漫从业者与非专业的动漫爱好者，政府对于动漫产业也积极扶持。这一系列优秀的基础条件造就了欧美与日韩动漫产业的成功。动漫产业基础的成功势必会带来衍生品市场的成功，所以欧美与日韩的衍生品产业也是十分成熟的。反观中国等动漫产业薄弱的国家，以中国为例，早期中国动漫也十分优秀，水墨动画《小蝌蚪找妈妈》、《大闹天宫》、《哪吒闹海》(如图5-1和图5-2所示)具有中国元素，艺术风格独特，艺术水平也相当优秀。但由于社会问题、法制的不健全，以及对于动漫产业的不重视等一系列问题，导致中国动漫出现了严重的发展断档，从创作水平到技术水平都与持续发展的欧美、日韩这些国家有着巨大的差距。到现如今版权问题导致山寨抄袭问题的层出不穷，也重创着中国动漫产业。教育水平的差距、分级制度的缺失、动漫产业与电影产业的脱节等问题，也从方方面面影响着动漫产业的发展。动漫基础产业的落后也必定造成衍生品产业的落后，从源头到市场都不尽人意。这就是现今动漫及衍生品发展的现状。要摆脱这种现状，就要对动漫的整体产业市场进行深入了解与研究，并对欧美与日韩的动漫及衍生品产业发展进行学习，对自身不足进行评估与整改，以摆脱现状。

图5-1 《大闹天宫》

图5-2 《哪吒闹海》

5.1.1 欧美衍生品开发的范例

动漫衍生品虽然是整个动漫作品的附属品，但它却是整个动漫产业链中最末的一环，也是最重要的一环。可以说整个动漫产业链中最重要的利益点都在动漫衍生品中。同时整个动漫衍生品也再次促进了动漫核心产业的再创作。这种循环以动漫衍生品作为支点进行，所以对于动漫衍生品的研究是十分重要的。下面对几个著名动漫衍生品开发范例进行研究，以对动漫衍生品进行深入分析。

1. 漫威

漫威漫画公司(Marvel Comics)作为欧美漫画巨头，与DC漫画公司(DC Comics)齐名。漫威漫画公司创建于1939年，于1961年正式定名为Marvel。作为欧美漫画的最重要代表之一，漫威不仅创造了众多漫画角色，也创造了属于漫威的漫画宇宙体系。在近几年，漫威公司将其漫画改编为电影，并凭借这些电影成为世界范围内举足轻重的动漫公司。2009年12月，迪士尼公司以42.4亿美元收购漫威公司，获得了其绝大部分漫画角色的所有权。

当美国DC漫画公司依靠超人和蝙蝠侠占领了大部分欧美漫画市场时，漫威却还默默无名。随着漫威公司的发展，著名漫画家斯坦·李塑造了众多优秀的漫画角色，例如蜘蛛侠、神奇四侠等。这些漫画角色迅速受到众多漫画迷的喜爱，也从DC手中抢回部分市场。在之后漫威公司继续以优秀的漫画角色与DC公司争夺欧美漫画市场。独特新颖的角色、故事设计，将人们的眼球从DC的超人、蝙蝠侠吸引到了代表美国主旋律的美国队长、绿巨人、钢铁侠、X战警等漫画角色身上，最终双方形成了分庭抗衡的局面。20世纪末，DC公司重视到电影市场的重要性，《超人》、《蝙蝠侠》等系列电影的出现，成为漫画的一个延伸，也就是通过动漫衍生品赚取了大把的钞票。而漫威公司还是迟迟没有动作，直到21世纪，随着电脑图像技术的发展，电脑特效制作终于能使超级英雄在电影中得到真实的表现。斯坦·李认为漫画改编电影的时机终于到来了。

于是漫威先后授权拍摄了《X战警》、《蜘蛛侠》系列电影，横扫美国电影市场，如图5–3至图5–6所示。但这两个系列电影的成功却仅仅给作为授权方的漫威带来不足1亿的票房分成。由此漫威开始了自制漫画英雄大片的道路，一个完整的动漫产业链也就此形成了。漫威公司退出了漫威电影宇宙计划。自2008年起，钢铁侠、绿巨人、雷神托尔、美国队长等漫画英雄角色被搬上电影荧幕，随后以《复仇者联盟》作为第一阶段的压轴推向市场。在第一阶段漫威凭借6部影片，以总计10亿美元的制作成本换回了敢达37.4亿美元的全球票房收益，可谓赚得盆满钵满。如今第二阶段已经进入拍摄阶段，第三阶段也已经按计划进入筹划阶段。这也意味着漫威公司将走向又一个巅峰。

动漫最吸引人的就是那天马行空的想象力所带来的不受约束的幻想世界，对于这种未知的好奇与对新奇幻想世界的窥探也是人的天性。动漫正是抓住了这一点，依靠它快速发展，吸引了大批爱好者。在经历了美妙幻想世界的人们，回到现实中也会希望自己刚经历过的幻想世界是真的，或者自己亲身体验一下这奇妙的世界。这种想法促使了模型等实物动漫衍生

品的出现，以及电影、游戏等虚拟动漫衍生品的出现。漫威公司从最初的动漫，塑造出各种超级英雄，给予人们一个超级英雄的梦，当技术水平达到要求之后，真人电影的推出更是延续并加强了这个梦。许多并没有看过漫威漫画的人，看过电影之后，开始关注漫威漫画，成为漫画迷。漫威公司运用电影的形式，发挥了动漫衍生品的所有作用，并将电影这种衍生品形式发挥到了极致。

漫威动漫公司最大的成就便是将动漫基础产业与电影产业完美的结合，形成了独具特色，并具有极强商业价值的动漫衍生品。在欧美虚拟动漫衍生品开发中，绝对是领军人物。虽然现在漫威漫画公司已经归入迪士尼公司旗下，但这并不会影响漫威漫画公司在今后的发展道路上的发展，这种强强联合只会使漫威公司继续大放光彩。

图5-3　漫威英雄

图5-4　《X战警》人物 金刚狼

图5-5　《超凡蜘蛛侠1》电影海报

图5-6　《超凡蜘蛛侠2》电影海报

2. 迪士尼

迪士尼公司(如图5-7所示)以动漫业为核心，发展至今，已成为全世界最大的跨国公司之一。迪士尼公司是迄今为止唯一一家没有被交易过的好莱坞公司，它旗下拥有皮克斯动画工作室、漫威漫画公司、试金石电影公司、米拉麦克斯影业公司、博伟影业公司、ESPN体育等众多知名公司及品牌。迪士尼公司从一个小公司发展成今天世界最成功的公司之一，依靠的就是动漫产业。从动漫基础产业到衍生品产业，迪士尼都是最具发言权的。迪士尼公司不仅在基础动漫产业上有着不可撼动的地位，在衍生品产业方面，迪士尼涉及广泛，并且这些衍生品口碑与销量都非常好。由于迪士尼所经营的衍生品产业多为实体衍生品，所以迪士尼公司代表着欧美动漫实体衍生品开发的最高高度。

迪士尼公司以米老鼠这一角色作为发展的起点，让全世界的人们都知道了米老鼠。在通过米老鼠获得成功之后，又相继推出了《白雪公主和七个小矮人》、《灰姑娘》、《小美人鱼》等改编自童话故事的经典动画电影。随着这几部经典动画电影的上映，迪士尼依靠它们获益匪浅，既打出了自己的名声，又赚取了许多资金，从此迪士尼公司走向了繁荣之路。

迪士尼公司在其动漫基础产业获得了成功之后，开始发展衍生品产业，实体动漫衍生品成为它的首选。迪士尼公司与各地的生产企业进行合作，将旗下的动漫角色对生产企业进行授权，然后进行生产销售。迪士尼在不同国家有着不同的代理商，生产商根据当地情况开发出符合市场需求的产品。产品深受儿童喜爱，有着十分优秀的销量。这种衍生品生产模式的成功，理所当然地促成了授权代理商进行生产的衍生品生产模式，不仅为迪士尼节约了大量的成本和资源，也解放了迪士尼公司的一大部分精力。

迪士尼公司的实体衍生品包括文具礼品、体育用品、箱包、服装、食品。这些产品以米老鼠、维尼小熊、灰姑娘、白雪公主等经典形象，针对少年儿童这一群体进行销售。在中国，这些产品的销量都非常好。迪士尼与自然之宝合作在中国区推出的儿童营养系列软糖，由于迪士尼经典的动漫形象受到少年儿童的喜爱，再加上其营养保健的功效，大受消费者的喜爱。迪士尼文具、箱包也是孩子们所喜爱的。在服装方面，迪士尼不仅推出了针对青少年儿童的服装系列，也推出了针对成年人的系列服饰，同样受到了许多拥有童心、喜欢可爱风格的成年人的青睐。

迪士尼公司实体动漫衍生品产业中最成功的，非迪士尼乐园莫属。全球已建成的迪士尼乐园5座，分别位于美国佛罗里达州、南加州、日本东京、法国巴黎与中国香港，中国上海迪士尼乐园正在修建当中。迪士尼乐园作为一个大型主题公园，它将迪士尼营造的梦幻世界变成了现实。在迪士尼乐园中，你可以碰到工作人员扮演的米奇、维尼、白雪公主等角色，公园中梦幻般的城堡带你置身于迪士尼的动画世界中。迪士尼乐园能唤起人们的童心，新奇的建筑与装饰，新颖奇幻的游乐设施，为人们带来无限的欢乐，也让迪士尼被誉为"世界上最快乐的地方"。

迪士尼乐园(如图5-8所示)不仅是一个游乐园，现在的迪士尼公园早已成为世界著名的综合旅游胜地。每年都有许多人来到迪士尼乐园亲身体验这种梦幻世界。作为主题公园，迪

士尼乐园除了盈利以外，还有一个重要的作用，就是担当了大量的宣传工作，占地如此巨大的主题公园会时刻提醒人们迪士尼的存在。迪士尼乐园作为实体动漫衍生品，绝对是最成功的，它完成了宣传、盈利、资产循环，在迪士尼整个动漫产业链中成为不可或缺的一环，也完成了对基础产业的继承，并对迪士尼起到了升华的作用，将虚幻的迪士尼世界转化为了现实，代表了迪士尼公司整体产业的巅峰。

迪士尼公司在动漫产业中起到了领头羊的作用，现代动漫产业的形成与规范都与它有着密不可分的关系。迪士尼创造了动漫产业中的许多巅峰，至今也在不断进行创新与突破。也理所当然地成为动漫及衍生品产业开发的范例。

图5-7　迪士尼公司

图5-8　迪士尼公园

5.1.2　日本衍生品开发的范例

日本动漫衍生品产业十分发达，这也是基于日本基础动漫产业的发达。日本动漫衍生品产业中最具代表性的就是模型。手办、扭蛋在日本随处可见，从十分著名的动漫到小有名气的动漫，都会有其中角色的模型。在这些模型中，世界闻名的就是敢达系列。

ガンダム(GUNDAM)(大陆译为"敢达"，香港译为"高达"，台湾译为"钢弹")，敢

达是日本动漫中具有代表性以及影响巨大的作品，它是由日本动漫作家富野由悠季所创作。它以机器人题材在日本以及全世界引起巨大影响，系列众多，经久不衰。它与《宇宙战舰大和号》、《新世纪福音战士EVA》并称为日本动漫三大神作，也代表着日本动漫的三次高潮。敢达自1979年登场以来，推出了数十个系列的敢达作品，包括动画、漫画、小说，陪伴着敢达迷们一起成长。敢达能够如此吸引人的原因在于它的艺术风格与故事情节。写实作为敢达的主要风格，巨大的身形、钢筋铁骨、巨大的武器、浩渺的宇宙，这些都强烈刺激着人们的感官。复杂却有深度的悲剧性故事情节，吸引了追求内涵的观众。激烈的星际战争吸引着喜爱热血战斗的观众。敢达系列不仅仅画风写实，故事情节同样写实，对于战争真实的描写，探讨在严苛的战争中人的成长、仇恨、苦痛、快乐与希望。敢达系列剧情结构的复杂与严密、制作的精美，使其受到众多动漫迷的喜爱与支持。观众的支持也促成了敢达系列的发展，数十年来，数十部敢达的诞生，为人们带来了多少扣人心弦的故事，多少不同型号的战斗机器人和多少个个性鲜明的角色。丰富的故事情节、精致的人物造型成就了敢达的经典。许多人以参加敢达系列的创作为荣，并因此成名。敢达系列通过描绘一场浩大的星际战争，对于战争的思考使得这一幻想题材具有内涵，丝毫让人不觉得空乏，敢达给我们呈现的是不一样的战争，虽然热血，但是这战争从头到尾就是一个悲剧，也让敢达系列摆脱了以往机器人题材动漫的空洞。

男性对于战争题材好像有着独特的热爱，钢铁机械、枪支大炮对于男人有着不可抗拒的吸引力。坦克、飞机、舰船、汽车模型，每个男孩小时候都把玩过它们，长大成人后也可能会进行收藏。敢达衍生品的成功可能就源于这一点。敢达与日本最著名的玩具、模型生产商之一的万代公司(BANDAI)联合，进行模型的生产与销售，最终获得成功。

万代公司(如图5-9所示)是全日本最大的综合性娱乐公司之一，以模型生产为主营业务，万代公司生产的科幻、动漫模型的数量与品种达到了世界第一。而其中最著名的就是敢达系列了。万代敢达模型受到了全世界敢达迷的追捧与喜爱。由于万代敢达的做工精良，质量优秀，对动漫原版敢达还原程度极高，许多人争相购买，进行收藏。万代从事模型事业要从1969年收购模型厂商"今井科学"开始。对"今井科学"的收购让万代开始从事各种军事与汽车模型的生产与开发。在开发过程中，对于模型造型的掌握、细节的精细处理与表现和价格的合理定制，为它打下了良好的口碑，也为今后的模型生产奠定了基础。

万代敢达模型有着诸多系列，其中包括PG(Perfect Grade)、MG(Master Grade)、MB(Metal Build)、HG(High Grade)、TV(TV Series)、FG(First Grade)、RG(Real Grade)等。这些不同系列的模型精细程度、价格、大小都有着很大的不同，每个不同的系列都有自己的特色。这种丰富的系列，不同的特色与风格，相差悬殊的价格区间，满足了大量不同人群的需求。对于追求极致的精细，并有能力负担的敢达迷，PG系列绝对是首选，而对于那些经济能力差，但是也想进行收藏的人们来说，FG系列的就能满足这些人的需求。这种价格与质量的阶梯性设计得到了市场的认可，也对万代在敢达模型市场长达34年的统治地位起到了关键的作用。

万代敢达模型的成功首先要归功于敢达系列动漫的优秀，也就是动漫基础产业所带动的衍生品产业的产生与成功。而万代公司作为衍生品生产商，没有辜负敢达系列动漫，反而进一步提升了敢达系列，动漫与实体模型的双轨并行，至今都在持续，敢达推出新系列动漫以及新机型，万代也随之推出新模型，基础产业与衍生品产业相互提升价值，成为日本以及全世界衍生品生产的典范，如图5-10所示。

图5-9　万代公司标志　　　　　　　　　　图5-10　敢达动画

5.2　动漫产业衍生产品开发的基本原理

动漫产业在经历了长达数十年的发展与探索后，逐渐形成了完整的产业链，而动漫衍生品产业也从原来只占较少份额到现今所占份额越来越大，甚至其价值可以超越基础产业。可见衍生品产业对于整个动漫产业有多么重要的影响。许多动漫产品在现在已经不以基础产业为主要盈利点，它们将盈利点转向动漫周边，也就是动漫衍生品。要想充分掌握与运用动漫衍生品，就要从它的开发原理开始了解。

现今的世界动漫市场以欧美国家与日本为核心，形成了完整的动漫产业链。动漫产业链以创意为核心，通过动画与漫画进行表现，通过电影、电视与网络传播进行拉动，进行"开发–生产–出版–演出–播出–销售"的完整营销过程，而衍生品产业的茁壮发展，为动漫产业链添加了新的元素。在基础产业的"开发–生产–出版–演出–播出–销售"的流程之后，衍生品的"再开发–再生产–再销售"为基础产业进行了一轮新的刺激，这种刺激往往能够促成基础产业以成功的动漫形象进行新一轮的产业链循环。衍生品产业的出现完善了动漫产业链，并将其变成一个"永动机"。所以，现在一部动漫作品的成功，不仅仅是在收视率上的成功，更应该加上以动漫形象为一个品牌进行开发的衍生品的成功。现今的动漫产业也就形成了以动漫为基础产品的媒体促销工具，凭借图书与音像制品的销售进行成本回收，依靠衍生产品获取丰厚的利润，以利润刺激再生产的循环产业链与盈利模式，而要做到这种完美

的循环产业链，首先要保证以下几点。

(1) 漫画、动漫作品本身需要有足够的衍生能力。

(2) 对于版权的控制。

(3) 具有足够强大的传播平台，以便快速积攒人气。

(4) 市场运营时机的选择与评估，确保初次投入能够获利。

(5) 符合市场需求的作品。

(6) 衍生产品制造商有优秀的生产、营销能力。

以上这几点相互链接，组成了整个产业链的主体框架，它们组成的循环也就是动漫衍生品开发的基本原理。而其中一环的缺失就将导致整个产业链开发的失败。以日本与欧美国家为例，日本形成动画和漫画相结合的发展模式，以漫画养动画，漫画爱好者与动画爱好者相互过渡，相互影响，有助于发展衍生品产业。欧美则将动漫产业与其他产业进行关联，形成产业联动，从餐饮、旅游，到影视、服装，促进它们进行互动发展。这离不开日本与欧美多年的动漫发展所取得的经验教训，与对产业开发原理到流程的深刻理解。

而反观中国，对于版权控制的缺失就直接导致了动漫基础产业以及衍生品产业的发展缓慢甚至失败。对于版权控制的缺失导致了一部优秀动漫出现之后，大量山寨产品的出现，极大地冲击了市场，从而导致整个产业链循环的断裂。动漫产品本身就存在着巨大的市场空间，而动漫产业衍生品市场空间则更加庞大。中国儿童食品市场每年的销售额高达人民币350亿元左右，玩具市场每年的销售额高达人民币200亿元左右，儿童服装达900亿元以上，儿童音像制品与各类儿童杂志等出版物每年的销售额也有100亿元。由此可见，这一市场有多么巨大。而现今中国动漫产业链却一直存在缺口与断裂，也就造成了市场的流失与混乱。从这里我们也可以看出，对于动漫产业链以及衍生品开发的基本原理的了解与掌握，对于掌控整体市场与产业经济的重要作用。

5.2.1 人群对动漫衍生品需求的心理学因素

人类的大部分行为活动都会受到心理学因素的影响，一些心理学因素甚至主导了人们的部分行为活动。在人的商业交易行为的背后也隐藏着许多心理学因素，在这些心理学因素的刺激下，人们才会产生商业交易的行为。

首先来讲，人类交易活动的内在因素就是需求，只有物质或精神方面的空缺造成了需求，才能导致交易活动，来满足需求。而这些需求往往就与心理学因素有着密不可分的关系，所以研究心理学对需求的作用是十分重要的。

需求是由驱使力、刺激物、提示物、反应与强化这五个因素相互作用而产生的。驱使力是人们内部或受到外界影响而形成的一种购买动力。刺激物是一种能引起刺激的客观存在。提示物是对于在什么时间、在什么地点、做出什么行动反应起决定作用的次要刺激。反应是人的具体购买行为。强化是在购买行为后对刺激物的进一步强化。简单来说就是需求产生的

动机、刺激、行为发生刺激、行为实施与后续反应，这五点因素缺少一个都无法造成需求的产生。在这五点中，心理学因素也通过这五点对人进行影响。

由不同原因、不同环境影响所引发的需求，在需求的必要性、强度和持久性等方面是有差异的。通过植物神经与动物神经进行刺激所形成的需求是个体生理所必需的，因而最为可靠。在这种需求中，心理学因素的作用较小。而那些需要人们进行思考、选择、评估后形成的需求中，心理学因素就会起到很大的作用。动漫产业以及衍生品的生产与销售也是与需求产生的五个因素紧密结合的。首先对于娱乐的需求是人的基础需求之一，动漫的故事性、画面艺术效果能够满足人们娱乐的需求。但小说、电影也可以满足人们对于娱乐的需求，为什么动漫会这么火爆，答案是动漫不仅满足了人们娱乐的需求，还满足了人们的好奇心。好奇心作为一种心理学现象，它是个体接触到新奇事物或处于新的外界环境条件下所产生的注意、操作、提问的心理倾向。它是人类学习、探索的根源。由于动漫的艺术风格多变，能创造出现实中并不存在的角色与环境，也就激发了人们的好奇心，形成了新的心理需求，同时又能够满足人的这种需求。对于需求的激发与满足，动漫都能够做到，那动漫理所应当地会得到人们的认可与喜爱。这与科幻电影受到欢迎的原理在很大程度上是一致的。

对于动漫的需求与喜爱是由于好奇心，而对衍生品的需求，衍生品能够在市场上火爆销售的原因又是什么呢？这可以分为两个方面：第一，人类的占有欲。人类天生就有占有欲，从婴儿对于母亲的占有，母亲一离身就哭闹不止。到儿童向别人宣布玩具属于自己，对于玩具的占有，以及成人对于私密空间的需求，对配偶的占有欲。从小到大，占有欲时时刻刻陪伴着人类的成长，而占有欲的形成最根本的是喜爱，对于厌恶的东西，谁也不会产生占有欲。引发占有欲的根本是人摆脱不了的欲望，而占有欲形成的最终目的很大一部分是追求安全感。婴儿对母亲的占有是最明显的对安全的需求，儿童对玩具的占有是惧怕自己喜爱的东西消失，成人对私密空间的需求这是对于领地的需要，对配偶的占有欲则是害怕配偶的背叛。以上的所有最终的目的就是追求一种安全感。从这里考虑对于衍生品的需求，尤其是对实体衍生品的需求，就在很大程度上与通过占有追求安全感息息相关。只有将虚幻的东西真实化，并由自己掌握，人们才会感到安全。

第二就是出于对潮流的追逐。一部优秀动漫的火爆流行带来了大量的爱好者群体，甚至可以在社会中掀起一股潮流，潮流的产生在于人的从众、模仿。由于人是一种社会性生物，社会性与社会关系是支撑我们生存的关键点，一个人若与社会群体脱节，那么他也就难以独自生存。所以从众与模仿来进行对自身个异性的消除，来融入群体，降低与社会脱节的危险。

通过以上心理学因素的共同作用形成需求，而动漫产业满足了人们的需求。动漫流行，衍生品出现，并受到追捧。这也就是人群对动漫衍生品需求的心理学因素。对于这些心理学因素的运用，对动漫衍生品的发展一定会有很好的推动作用。

5.2.2 实体衍生品的开发过程

动漫衍生品以已有的动漫形象为基础，进行再开发。由于动漫衍生品可分为实体衍生品

与虚拟衍生品，而对于衍生品的两种方向产品的开发过程是有区别的。相互的区别也造成了整体生产、销售流程的差别。

实体衍生品的开发过程较为复杂，不同的实体衍生品有着不同的开发过程。以包装等平面作为主要卖点的实体衍生品，要首先对原动漫形象进行提炼与分离，然后对挑选与分离出来的动漫角色进行重新设计，配以更为合理的动作、表情以及装饰背景与花纹等视觉元素。这些多用于文具、服装、体育用品中。一般的动漫公司只有生产动漫的能力，这些衍生品都会由其他有能力的生产企业作为生产商进行生产，通过对生产企业进行版权授权，双方都会获利，这种生产销售模式一直在使用。模型、玩具类的实体衍生品的开发过程与以包装为主的实体衍生品不同的是，对于立体模型的动作结构设计要比平面设计复杂许多。生产企业也需要进行新模具的研发。以敢达模型的研发与生产为例，既要保证模型外形忠于原作，也要考虑其活动性、内部骨架设计、组装难度控制等一系列问题。玩具方面也要考虑更强的娱乐性，因此这类衍生品的利润要更高。在生产环节结束之后就进入宣传环节，最后通过不同地区的代理商进行销售。

5.2.3　虚拟衍生品的开发过程

虚拟衍生品以电影、游戏为主，这一类衍生品的技术性更强。电影与游戏的开发都需要进行剧本选择，对故事剧情进行掌控，以防过于偏离原著漫画。以漫威系列超级英雄电影为例，漫威公司在早期没有电影拍摄能力，所以要选择电影公司进行合作。授予电影公司角色改编权，自己拥有版权，20世纪福克斯电影公司、迪士尼电影公司、索尼影视娱乐有限公司都拥有漫威漫画公司的部分漫画角色的改编权。合作公司确定之后就将进行剧本选择以及导演、演员的选择，逐步按照电影拍摄的流程进行拍摄、宣传、上映，最后进行利润分成。如今漫威公司认识到漫画改编电影这一衍生品市场与利益的巨大，也开始从合作的电影公司手中收回漫画角色改编权，以及从新东家迪士尼公司手中收回部分漫画角色的版权，开始自己拍摄电影。与其他电影公司合作，还是自己独立拍摄电影是电影类衍生品开发需要进行慎重思考与选择的。电影如果改编成功，很有可能继续拍摄续集，形成良性的循环。《蝙蝠侠》、《变形金刚》、《X战警》等系列电影都是以这种模式进行开发、制作、宣传、销售的，也都获得了很好的口碑与票房。

游戏一类的衍生品与电影相似，也要选择游戏开发商进行游戏开发，暴雪娱乐公司(Blizzard Entertainment)、美国艺电公司(Electronic Arts，简称EA)、育碧蒙特丽尔工作室(Ubisoft Montreal)、任天堂株式会社(Nintendo)(如图5-11所示)等公司都是优秀的游戏开发商，从它们手中开发出了许多优秀的游戏作品，优秀的游戏开发商选择也是至关重要的。在对开发商进行选择之后进入开发阶段，与电影一样，动漫角色的重新设计、故事剧本的选择、游戏制作到最后游戏制作完成，再选择发行商针对不同地区进行宣传与销售，最后进行利润分成并刺激再开发。

图5-11　任天堂公司标志

无论是实体动漫衍生品，还是虚拟动漫衍生品，它们的开发过程基本框架都是相同的，都要对原版动漫角色进行重新提取，进行再设计。对于动漫的衍生品开发，为动漫延续了生命，衍生品对于市场的冲击也重新刺激了人们对于动漫的关注，为动漫增加了生命力，也带来了超越动漫基础产业的大量资源财富。对于衍生品开发过程的理解与掌握能够为尚未成熟的中国动漫衍生品产业提供帮助，促进发展。

5.3　动漫产业衍生产品对其他社会行业的渗透与推动

动漫产业在如今社会发展迅猛，其影响力在人群中迅速扩大，动漫通过其强大的产业影响力以及强大的文化影响力，对其他社会行业的发展产生影响。动漫及衍生品产业巨大的发展以及市场空间吸引了大批其他行业的关注，这些行业纷纷与动漫进行接轨，或以动漫的噱头进行宣传。动漫的渗透与推动也就显而易见了。

动漫及衍生品产业所影响的其他社会产业有时看起来很像动漫基础产业，或者是衍生品产业，但是它们也有着一定的区别。这些社会产业都有着相同的特点，那就是动漫只是作为辅助，这些产业运用动漫的目的是对它们的基础产业进行推广、销售。所以动漫在这里只做了客体。以步步高点读机为例，步步高点读机针对儿童市场，由于这种定位，它与深受儿童喜爱的知名动画品牌"喜羊羊与灰太狼"进行合作。由于动漫《喜羊羊与灰太狼》的成功，以它为宣传噱头，效果十分显著。步步高点读机的宣传口号"哪里不会点哪里，So easy"也为人们所熟知，销量也迅速增长。这就是动漫产业对其他社会产业起到推动作用的优秀案例，由此可见动漫作用的强大。

在当今新技术的发展支持下，新媒体时代来临，数字电视、网络、手机等新媒体层出不穷，发展迅猛。动漫也正在借助这些新媒体进行快速发展，在这个过程中也进行着渗透与影响。互联网对于动漫产业的发展有着决定性的作用，由于互联网的快速与迅捷，动漫的传播速度也是以往传统媒体的数十倍，2010年底所做出的调查显示全世界网民已达到20亿，这个数字攀升的速度之快也是我们无法想象的，从1997年的7000万网民到2007年的12亿网民，可见计算机以及互联网技术发展的迅猛，这其中蕴藏的市场也是十分庞大的。动漫产业也是借助着互联网进行发展的。同样的，互联网产业也在依靠动漫产业发展。网络上有许多专业动漫网站，从漫画到动画，从动画短片到动画电影，在这些网站中应有尽有。这一类网站不属于动漫基础产业，与动漫衍生品的关系更为密切，但与衍生品不同的是，这里的主导权在于互联网。不可忽略的是，动漫产业与互联网产业在此是一种相互促进、相互发展的关

系。动漫产业为互联网产业提供了新的发展内容，而互联网也对动漫产业进行了宣传。不仅仅在互联网中，这种渗透、推动与发展很多都是双方的。不仅有这种动漫网站，甚至现在网络中已经形成了"原创动漫集散地"。著名原创动漫网站"有妖气"正是这一领域的领头羊。优秀国产搞笑动漫"十万个冷笑话"就是通过有妖气平台推广，形成影响力，最终经过努力而成功的。这种基于互联网进行动漫创作、宣传、销售的模式逐渐超越传统动漫生产销售模式。它的创立受到动漫产业的影响，在成功之后又为动漫产业的发展提供了新思路，这种良性的市场发展模式是我们想要看到的。

第6章
中国动漫产业的发展

中国动漫行业产业化后，对国内整体文化产业来说有利也有弊。从积极的一面看，它带动了整体文化实力，构建了一个全新的产业市场。随之也带来了市场营销的不平衡、盗版泛滥、缺乏原创等诸多问题。所以，我们要客观、全面地看问题，在肯定动漫产业带来诸多利润的同时也要避其短。

6.1　动漫行业产业化后的动画漫画概念的演变

　　动漫包括动画和漫画。漫画是一种富有幽默感、夸张的绘画表现形式。幽默是漫画的一种独特的魅力，通过各种变化、缩放、构图等艺术特效处理的手段可以把这种魅力表现得淋漓尽致。漫画演变成产业后，这种幽默更多的成为一种强有力的销售工具，从早期古印度和中国的面具、陶器到现今的广告都充满了不同流派、风格的幽默色彩。英国作家托马斯·卡莱尔曾说过："真正的幽默不仅仅是灵光乍现，它更源自心田深处；幽默不是玩世不恭，它始终在散发爱的芬芳。幽默不仅能使人开怀，更能带给你心领神会的愉悦和持续不断的感悟。"

　　动画隶属于电影的范畴，它的表现形式多种多样，由二维、三维以及各种技巧混合制作而成，它把多种学科的艺术元素融合后再创新，具有很高的综合性。随着时代的发展，动画已经从单一的儿童娱乐影片发展成大众传媒的一种艺术形式，出现在各个领域。动画不仅是技术和艺术相结合的形态，它作为一种媒介还有重要的实用功能。

　　早期动画还是雏形时，它便作为玩具在市场上出售，1919年，菲力猫在《猫的闹剧》中首次亮相便脱颖而出，成为美国的卡通明星，菲力猫(如图6-1所示)是最早成为商品的动画角色之一，玩具、唱片、贴纸等琳琅满目的商品构成了一个新的市场，一套新的电影销售模式也由此建立起来，如图6-2所示。从20世纪上半叶开始，动漫产业已经发展成利润可观的新产业，作为文化创意产业的重要支柱，是全球化经济市场的重要组成部分。

图6-1　菲力猫

图6-2　菲力猫衍生品

动漫产业可以简单分为狭义和广义的，狭义的动漫产业是指生产、营销以动漫内容为主

的衍生产品。广义的动漫产业还包括与其相关的播映、销售、服务等一系列相关市场。总体来说，动漫产业主要是一条围绕动漫产品的融资、发行以及各类衍生品开发等相互依存的产业链。产业链越长，说明该产业的发展越成熟，结构越稳定。动画的产业链主要体现在两大层面，第一是动画产业所涉猎的范围，包括游戏业、玩具业、食品业、出版业等，这些产业链之间内部各环节的关联程度越紧密，代表资源配置的效率越高。第二，产业链的长度决定品牌价值的深度以及消费者的需求程度。动画的产业链始于创意，止于市场，但不是一成不变的。

动漫产业隶属于高端产业，其高风险和高利润并存。例如，一部动画电影的制作成本高达上千万美元，十分昂贵；游戏硬件不断更新，这需要大量的资金和先进的科技研发支持，其开发成本便会与日俱增。在如此巨额的费用支撑下，如果一个产品没有带来相应的价值，那么，资金回转困难，企业便要承担风险。高风险也会带来高利润和高附加值，一部好的影片可以译成多国语言，打开国际市场的销量，其连带的衍生品在世界范围内的回收会远远超过最初的消耗，产品可以多地域、多次数地得到综合性回报，它所创造的关联经济效益十分惊人。

动漫产业是文化密集型产业，它是新创意、科技、内容等无形资产的物化形式，结合传统文化产业和数字技术，融合并升华了艺术和技术，同时还可以渗透到多个产业部门。动漫产业的产品关联度大，从研发制作、销售、传播到图书、服装、玩具等衍生品的建立，这些边际效益的递增都在提升动漫产业的品牌和市场价值，动画、漫画、游戏的相互融合让动漫产业链逐渐形成良性互动机制。

动漫行业在向产业化演变的过程中，开始参与各个国家的合作，与其他国家的传统文化相碰撞，在不同地域产生了不同的结构形式，引进外资的同时积极采取相关政策引导国内企业的发展，让经营模式日渐成熟。20世纪80年代后，动漫产业的全球经营变得越来越重要，产业规模呈多元化态势迅速发展，动漫企业的市场的份额不断提高，一些动漫大集团通过并购来扩大自己的产业规模。例如，迪士尼兼并了美国广播公司，拥有了大型电视网络，实现了其在电视娱乐领域的突破，随后又收购了皮克斯(Pixar)动画公司，以巩固其三维动画的优势地位。

动漫产业化的新突破还体现在技术的创新上，1995年电脑制作的三维动画电影《玩具总动员》的出现，直接冲击了传统动画的地位，从20世纪90年代中期开始，电脑制作动画实现了商业和艺术的革新，互联网的发展在近几年呈现出异军突破之势，为相关产业带来了新的生机。动漫产业是和科技紧密结合的产业，技术的日新月异对动漫产业发展的影响是全面而深入的。从电视、电影到网络游戏、手机游戏，数字技术的发展一方面彻底冲破了传统媒介的壁垒，另一方面极大地改变了现有的市场运作模式，在颠覆传统产业的同时，创造了新的商机。

政府的干预政策在国家经济活动中扮演着重要角色。美国动漫产业的领先优势明显，经济的自由化程度高，这在很大程度上取决于政府严格的法律保护制度。全球动漫产业的发展水平是不平衡的，对于一些发展中国家，政府要将动漫产业作为支柱产业进行定位，加强法律规则、知识产权的激励机制，在确立新的经济战略目标后，要设立相关部门对动漫产业进行管理和指导。除了对产业进行规范化管理外，还要制定适当的奖励性政策，给予财政支持等相关补贴，例如，设立产业基金、为企业减免税收，通过投资直接或间接对动漫企业进行资助等。

在动漫产业发展的历程中，不得不提及动漫大国——美国，美国的动漫产业从发展、辉煌

到蛰伏，再到繁荣的阶段中，不断推陈出新，创新品牌，不论从规模还是商品化的程度来看，都有着很高的地位。美国的动漫产业可谓是全民消费，不分年龄，不分性别，几乎渗透到社会的各个角落，引领着世界动漫产业的潮流。美国的动漫产业总体来说十分成熟，市场垄断，经营国际化，受众全民化，这些很大部分都归功于政府完善的法律，严格的管理与执法。

日本政府在组织和资金上对动漫产业给予了很大的帮助，将动漫定为国家重点产业，成立了许多相关机构和研究会，建立了高度发达的动漫产业链。日本的漫画是动画、游戏等的内容源泉，拥有高效的漫画工作室体制，其分工明确，各有优势，以确保产业的持续发展。日本的动画具有多元的特性，在制作方面，坚持原创，立足本土，同时又积极向海外拓展其发行量，扩大品牌影响力，开发衍生品市场，大力对动漫作品进行二次开发利用，提高其自身的国际竞争力。

6.2　动漫产业现今在中国文化产业中的社会地位

动漫产业是未来文化产业发展的新趋势之一，世界动漫产业发展迅速，产值提升快，产业结构和市场规模也在不断扩大。现今，国内的动漫产业和其他行业相比，虽然正在蓬勃发展，但总体社会地位不高。美国、英国、日本等动漫大国仍然在领导产业发展，这些发达国家的企业对自身的产业链分解，根据影片技术需求进行外包，将加工环节迁移出来，充分利用发展中国家的资源优势以及廉价劳动力来降低成本，把精力更加聚集在设计、研发的产业高端，使自身的优势日趋明显。这在一定程度上说明了动漫产业的领域交流已经面向国际化，同时也反映了我们国家动漫产业的发展空间还有待提升。

作为动漫产业的新生力量，我们要在产业发展之路上探索出一套新的方法和策略，通过政府立法等多种措施为企业提供流通运营的环境，保护和扶植动漫产业的发展，确保企业在国际上的核心竞争力。制约我国动漫产业发展的因素还有很多，例如，高级人才的缺失、作品缺乏本民族的特色和品位等，最重要的还要归结于认识的不足，缺乏创作的思维。现如今，信息技术逐渐普及，个人文化素质也有了提高，动漫产业虽然是以数字科技为依托的高技术产业，但是，没有哪个创意产业会完全依赖于技术的发展和应用，最重要的还是创意，只有创新才能使产业化成为可能。所以，我们要加强从业人员自主的创新性和想象力，赢得市场，为国内动漫产业不断寻求新卖点。

6.3　动漫行业产业化后对人员结构产生的影响

动画对从业人员的要求很高，综合素质要过硬，造型能力、色彩感觉、设计思维要扎

实、准确、灵活，并要有相应的想象力和创造性。除了动漫从业人员应有的基本能力之外，还要了解多种学科，只有具备深厚的文化底蕴和较高的艺术修养，才能对事物有独特的见解，让影片有思想。

动漫向产业化转变后，其概念发生了很大的变化，产业是经济学的研究对象，它必定有一套完整的运营系统，它是追求生产效率和利润的。动漫产业是技术含量较高的产业，随着动画技术的创新，动漫产业化渐渐成为可能，由最初的小规模低效率的工作室已经开始初具规模，市场价值逐渐得到了体现。动漫产业不再是个体设计师的灵感突发，而上升到社会文化传播与产业发展形态的创新。动漫的企业在国内总体现象是少量大企业和大量小企业，比较灵活和个体化，公司主要靠创意人员带动整体制造业。

在动漫产业形成的过程中，无数设计师为之努力探索，其中一位具有影响力的人物是美国的巴瑞(John Randolph Bray)，作为动漫产业经营模式的重要创始人之一，他十分注重技术的革新与发展，他把透明赛璐珞片绘制动画的方法一直沿用至20世纪末，并将动画工作室的定位建立在商业竞争的基础上，把动画的制作过程分工细化，建立等级管理机制，为企业赢得竞争优势和经济效益。20世纪20年代，动画的绘制工作者逐渐分为原画师和中间画师，原画师将合格的草稿交给中间画师进行细节补充，这样有助于原画师把精力更多地放在总体局面的控制上，如此细致的分工提高了动画制作的效率，也让动漫产业化成为现实。

6.4 中国动漫产业发展的回顾

目前，国家对动漫产业寄予了很大的期望，把动漫产业作为高科技产业来培育，将其作为新的经济增长点，我们要充分认识到动漫产业的优势和劣势，才能找到适合自己的发展道路。在中国动漫产业的发展过程中，在技术上有所革新，近些年，我国动漫产业大大增加了硬件设施的投入，建立了多个动漫产业基地，降低了制作成本。政府也加大了扶持，但是总体执行力度还有所欠缺，政策与执行要双管齐下，才能保证动漫产业的良性发展，尤其是对于知识产权的保护政策严重不足，版权、形象权等是动漫产业的核心竞争力，国家要给予严格的法律保护，维护创作者的利益，这样才能留住人才。中国的历史故事、神话传说资源非常雄厚，但是许多被国外的动画占据了市场，根本原因就是我们的思想没有高度地重视，我们要挖掘中国题材的潜力，对故事重新诠释，既保留传奇故事的基本情节，还要在此基础上增添新的技术元素，再创新。

中国的动漫产业在文化产业当中发展速度和市场参与度都很高，是最具有前景的产业，也是文化产业中率先走向产业化的先锋板块，国产动漫质量和数量都有很大的提高，动漫"走出去"的步伐不断加快，在社会各领域中运用也逐渐广泛，在推动文化产业升级与转型中发挥了重要作用。

中国制作动画的机构在近些年取得了显著的成绩，2010年全国制作完成的国产动画片共385部，同比2005年，增长了5.16倍，在2006年至2010年累计完成1266部动画片，65070

集。在"十一五"期间共完成动画影片16部，是"十五"期间的近5倍。动画制作机构不断增加，从2005年到2010年动画机构增长了近5倍。国产动画生产和交易数量的大幅增长，进一步丰富了我国电视频道的资源，满足了广大观众的收视需求。我国影视动画行业不断增强自身实力，积累资金、人才、知识和技术。同时，与动漫形象相关的玩具、电子游戏、书籍等衍生品行业也得到了发展。

虽然我国的动漫产业取得了可喜的成绩，但是在这方面仍处于发展阶段，整体发展水平仍然不高，没有更好地适应整体市场经济体制，这与动漫创意、观念意识也有很大关系，创作的观念直接影响到动画艺术的质量。另外，在技术水平上也需要进一步提升。我们要不断挖掘人才，完善产业链，冷静地对待产业发展中的问题，采取切实有效的对策去解决。

6.5　中国动漫产业发展的成果

中国动漫产业的市场规模逐步扩大，市场主体开始趋于稳定，在强劲的市场需求推动下，我国形成了一个完整的播出平台和一批优秀的生产机构。随着相关频道和栏目的增加，管理、运营机制也逐步成熟，部分企业强强联合，整合优势资源，让生产、播出、消费三大市场主体呈现出持续增长的良好趋势，为动漫产业的提升奠定了基础。

我国动漫发展迅速，部分品牌开始凸显，出现了新兴一代的青年漫画家，例如，姚非拉、颜开等，逐步摆脱了对国外动漫的模仿痕迹，个人创作风格和作品内涵更具时代特点。另外，在国家和政府的大力支持下，动漫产业的资本运作逐步成熟，盈利模式进一步得到完善。社会机构对动漫产业的资金支持也体现出来，这些都在推动中国动漫产业的产权化和资本化，为整个产业的发展奠定了强大的基础。

我国的动漫企业仍然以中小企业为主，总体而言，虽然数量比较庞大，但是规模较小，国际竞争力较弱，随着国家财税优惠政策的推出，动漫企业的实力和格局也在逐渐发生变化，例如亿唐动画、华强数字动漫、水木动画等企业后来者居上，发展较快。在我国的各个一线城市，动漫产业基地发展迅速，形成了初具规模的产业格局，主要以北京、天津、上海、杭州等资本、人才实力雄厚的地区为代表，动漫产业基地推动了地方经济产业的调整和升级，在资源配置、市场细分、产业整合等方面都实现了基础目标。动漫基地的扩大有助于动漫产品的出口，进一步扩大我国动漫产业的国际影响力。另外，扩大合作途径，以承接外包的方式，从电影、电视、图书、互联网等诸多方面参与国际合作与制作，企业积极参与国际市场竞争，通过国际市场扩大企业的收益，同时也让拥有自主知识产权的动漫作品和人才在国际上的影响力不断扩大，推动国家"走出去"战略的实施，切实提升文化软实力。

国产动漫出口有所增加，但是整体规模偏小，我国企业要提高走出去的能力，充分融入到国际环境中，不仅为了让其他国家了解中国动漫，更重要的是要积极推介我国动漫企业和动漫产品，让国产动漫及其衍生产品进入世界主流动漫市场，不断推出精品力作，扩大中国动漫产品在国际上的市场份额，增强影响力，争取话语权。

6.6　中国动漫产业发展的挫折

　　我国动漫产业还处于发展阶段，从动漫产品的创作到开发、衍生品的销售，整个产业链还存在诸多问题，我们只有认清自身的不足，找准方向和定位，创造出属于自己的品牌和动漫明星，例如，蜘蛛侠、柯南、米奇等有号召力的形象，才能真正意义地壮大国产动漫产业。

　　目前我国动漫产业的问题仍然比较多，例如，产业结构不合理，动漫衍生品行业相对薄弱，在产业版权方面，未能构建一套完整的产业链，导致产业内以及各行业之间的协同性较弱，未形成良性互动。再比如，动漫产业的企业与商业模式单一，利润率低，在产品质量上还有待提高，建立本土的精品力作和品牌形象是很关键的，在这样的一个市场环境下，创意和知识产权难以获得有效的保护，所以，我们要对动漫产业的发展方式和结构进行调整，加大动漫产权的保护力度，扩大动漫产业的增长空间。

　　成熟的动漫产业市场必须有一条完整的价值链，我国动漫企业规模上普遍较小，管理机制落后，对于经营、投资、融资的认知没有一个规范的体系，这种非规范性会直接影响到企业的发展，尤其是版权盗版行为成为普遍现象，诚信的缺失将会是企业发展的绊脚石，为今后的道路埋下隐患。产业内各行业间也没有形成良性的互动，各部门之间有很大的关联性和带动性，形成一套成熟的发展模式不仅仅是对知识产权的尊重问题，更会影响动漫产业的长足发展。

　　原创性是动漫产业可持续发展的根本，没有自己独立的品牌，动漫产业很难得到长足发展，相关法律法规的完善是保障动漫产业健全发展的关键，必须完善动漫产业的法律体系，加大知识产权的保护力度，加强动漫产品的市场监督，开展动漫市场的相关专项整治行动，建立公平的市场秩序，惩治盗版行为，保障法律法规能够切实有效地执行与落实。同时，强化教育宣传，增强创作者和动漫企业的保护意识，多管齐下，共同营造良好的环境，保障动漫产业的良性循环。

6.7　中国动漫产业发展的展望

　　中国的动漫产业总体来说处于机遇与挑战并存的局面，还有很大的发展空间。中国的动漫产业不应该仅仅停留在现阶段的发展，更应该深入展开研究，适应当今的大环境，集聚丰富多彩的文化创意资源，不断拓展创意空间。我们要努力实现从动画大国到动漫强国的跨越与转变，更加关注现有资源的质量，而非数量。真正从思想上调整产业结构，标本兼治，全面把握动漫产业各环节的内在联系，以创业为核心，构建一个良性发展的内生机制，实现动漫产业的全面协调可持续健康发展。调整结构是更好的保增长的必然选择，未来动漫产业的跨越式发展必须建立在质量的提升和产业结构优化的基础上，通过产业升级，为动漫产业又好又快的发展提供更加强劲的动力和支撑。

附录

本章将中国动漫产业与同时期的欧美国家、亚洲其他国家的动漫产业发展的具体过程用表格的形式展现出来,这样便于我们更加直观地看到三者的对比。

作为产业先驱的美国在起步的40年内就将动画搬上了大众荧幕,同时期的日本借鉴了西方文化,同时融合了本土传统的艺术风格,也创造了不少好作品,但在中日战争期间,日本的动画产业量大大衰退,在1932年至1942年的十年间都没有佳作诞生。而同时期的中国,由万氏兄弟打响头炮,动画作为一门艺术手法在中国开始风靡。

1950年至1965年对中国动画来说是第一个繁荣时期,水墨、剪纸、扯线木偶等传统元素都加入到了动画艺术中,并且每年都不断有新的创作者加入,作品数量蒸蒸日上,内容也越来越丰富。这一时期的日本仍然处在战后调整的阶段,虽然作品的数量不多,但都是历史上相当经典的佳作。另一方面,美国的动画产业正迎来一次繁荣时期,每一年都有新作品诞生,即便多次处在经济危机时期,动画产业都未曾受到过大的影响。

1966年至1976年间,由于中国正处于特殊的历史时期,导致所有动画片生产厂家都暂时停产。而这一时期的日本动画正是一个繁荣阶段,也是在这时,日本动画找到了自己运作的方式流程,动画产业渐渐地步入了正轨。而美国的动画产业则由于迪士尼的去世而进入了短暂的萧条时期。

从1978年开始,由于进入改革开放时期,在这之后十年左右的时间里,中国动画迎来了第二个繁荣时期,涌现了多家新的动画片生产公司,改变了过去上海美术电影制片厂一枝独秀的局面。作品也是百花齐放,然而依然多用传统制作手法,作品质量优秀,制作过程却烦琐冗长。同时期的日本动画则进入了成熟期,大多是由漫画改编而成,长篇动画作品以及系列作品渐渐增多。同时期的美国动画依旧佳作频出,其中加入真人拍摄以及电脑绘制的内容也越来越多,大多采用数字制作的手法,相对于中国而言效率大大提高。

1990年至2000年的这十年中,对中国动画来说是一个巨大的转折期,中国动画人抛弃了旧的制作工艺,转而尝试数字生产的方式,这使中国动画在数量和质量上都实现了巨大的飞跃,从而开始走上有别于传统的道路。在对新事物的探索与传统产生的矛盾中,诞生了不少作品。同时期的日本动画产业进一步完善,从动画的种类、形式、内容、题材到从业人员方面都发生了明显的细化。随着动画风格的多样性,日本动画已经走出了一条独特的深具自身民族特色的动画之路。另一方面,1989年对美国动画产业来说又是一次繁荣时期,各大制片公司纷纷涉足动画界,使这一时期的美国动画异彩纷呈。

从2000年开始,随着电脑动画和网络媒体动画的飞速发展,中国产生了大批的青年动画学生和动画爱好者,动画创作和展播活动也层见叠出。但与此同时也出现了大批的抄袭作品以及低龄向的作品,大大拉低了受众的年龄层,使得中国动画在很长一段时间都被认为是给小孩子看的东西。同时期动画产业在日本已经成为经济支柱,世界上60%的动画产品及衍生品来自日本,其在世界动画产业中占有重要位置。而美国的动画产业也因其制作风格新颖、人物造型特点鲜明、故事情节曲折生动、动画体裁雅俗共赏,迎合了广大观众的心理需求,并一直引领发展潮流。

通过下面的表格,我们可以更为直观地看出每一时期中国、亚洲其他国家、欧美国家的动漫产业发展对比,也清晰明了地看出其发展过程。

年份	中国			欧美				亚洲			
	片名	导演	片长	片名	导演	片长	国家	片名	导演	片长	国家
1902				《在小人国的巨人格列佛》	乔治·梅里爱	4分钟	法国				
1906				《滑稽脸的幽默相》	J. Stuart Blackton	3分钟	美国				
1911				《小尼莫》	Winsor McCay	2分钟	美国				
1914				《恐龙葛蒂》	温莎·麦凯	12分钟	美国				
1917								《芋川掠三玄夫·一番之卷》	下川凹夫		日本
								《猿蟹和战》	北山清太郎		日本
								《锅凹内名刀》	幸内纯一	2分钟	日本
1919				《猫的闹剧》	奥托·梅斯莫	6分钟	美国				
1921				《虫苏技》	温瑟·麦凯	12分钟	美国				
				《飞屋》	温瑟·麦凯	11分钟	美国				
1922	《舒振东华文打字机》	万氏兄弟									
1926	《大闹画室》	万氏兄弟	12分钟					《马具田城的盗贼》	大藤信郎	11分钟	日本
1927	《一封书寄信回来》	万氏四兄弟						《孙悟空物语》	大藤信郎		日本
								《鲸鱼》黑白版	大藤信郎		日本
1928	《同胞速醒》	万氏四兄弟		《威利号气船》	华特·迪士尼	8分钟	美国	《珍说古田御殿》	大藤信郎		日本
								《大力太郎的武士修行》			日本
1929								《一寸法师》	瀬尾光世	1分钟	日本
1930	《纸人捣乱记》	梅雪俦/万古蟾	10分钟	《狐狸的故事》	拉迪斯洛夫·斯塔维奇	65分钟	法国	《猿正宗》	村田安司	9分钟	日本
1931	《同胞速醒》	万氏四兄弟						《春之歌》	大藤信郎	3分钟	日本
1932	《狗侦探》	郑小秋	1分钟	《花与树》	迪士尼	7分钟	美国	《力与世间女子》	政冈宪三		日本
1933				《三只小猪》	伯特·吉列特	8分钟	美国				
				《大力水手》	戴维·福勒斯奇尔	8分钟	美国				
				《爱丽丝梦游仙境》	Norman Z. McLeod	76分钟	美国				

续表

年份	中国			欧美				亚洲			
	片名	导演	片长	片名	导演	片长	国家	片名	导演	片长	国家
1934	《血钱》	万氏四兄弟		《蚱蜢与蚂蚁》	威尔弗雷德·杰克逊	8分钟	美国				
	《骆驼献舞》	万氏四兄弟		《三只小孤儿猫》	戴维·汉德	9分钟	美国				
	《神秘小侦探》	张敏玉/万古蟾		《乌龟和兔子》	威尔弗雷德·杰克逊	9分钟	美国				
1935	《飞来祸》	万氏四兄弟	12分钟								
	《龟兔赛跑》	威尔弗雷德·杰克逊	9分钟								
	《蝗虫与蚂蚁》	万氏四兄弟									
1936	《民族痛史》	万氏四兄弟		《阿尔卑斯的登山者》	戴维·汉德	10分钟	美国				
	《新潮》	万氏四兄弟		《当大力水手遇到辛巴达》	戴维·福勒斯奇尔	16分钟	美国				
				《大力水手和四十大盗》	戴维·福勒斯奇尔	17分钟	美国				
1937				《白雪公主和七个小矮人》	戴维·汉德	83分钟	美国				
1939				《小人国》	戴夫·弗莱舍	76分钟	美国				
1940				《木偶奇遇记》	汉密尔顿·卢斯科/Ben Sharpsteen	88分钟	美国				
1941	《铁扇公主》	万氏四兄弟	72分钟	《幻想曲》	迪士尼	125	美国				
1942				《小飞象》	迪士尼	64	美国				
				《小鹿斑比》	华特·迪士尼	70分钟	美国				
1943				《致候吾友》	迪士尼	43分钟	美国	《桃太郎的海鹰》	濑尾光世	37分钟	日本
1944				《三骑士》	迪士尼	72分钟	美国	《桃太郎海之神兵》	濑尾光世	74分钟	日本
1945	《会中捉鳖》	陈波儿		《毛骨悚然兔八哥》	查克·琼斯	7分钟	美国				
1946				《为我谱上乐章》	迪士尼	75分钟	美国				

年份	片名（国产）	导演	时长	片名（国外）	导演	时长	国别	片名（日本）	导演	时长	国别
1947	《皇帝梦》	陈波儿		《米奇与魔豆》	迪士尼	73分钟	美国				
1948				《小小士兵》	保罗·古里莫	11分钟	法国				
				《旋律时光》	迪士尼	75分钟	美国				
1949				《蝙蝠侠与罗宾》	Spencer Gordon	263分钟	美国				
				《爱丽丝漫游奇境》	Dallas Bower	76分钟	美国				
				《伊老师与小蟾蛛大历险》	迪士尼	68分钟	美国				
1950	《谢谢小花猫》	方明		《仙履奇缘》	迪士尼	74分钟	美国	《格列佛的壮举》	Tokio Kuroda/Shigeyuki Ozawa	9分钟	日本
1951	《小猫钓鱼》	方明		《爱丽丝梦游仙境》	克莱德·杰洛尼米	75分钟	美国	《鲸鱼》	大藤信郎		日本
1953	《小小英雄》	靳夕		《小飞侠》	迪士尼	77分钟	美国				
				《国王与小鸟》	保罗·古里莫	63分钟	法国				
1954	《小梅的梦》	靳夕	30分钟	《丑小鸭》	约瑟夫·巴伯拉/威廉·汉纳		美国				
	《好朋友》	特伟	20分钟								
1955	《神笔马良》	靳夕/尤磊	20分钟	《太空飞鼠》	J·李·汤普森/Gandy Goose	150集	美国				
	《东郭先生》	虞哲光/许秉铎	10分钟	《小姐与流氓》	迪士尼	76分钟	美国				
	《乌鸦为什么是黑的》	钱家骏/李克弱	10分钟								
1956	《骄傲的将军》	特伟/李克弱	30分钟	《啄木鸟伍迪》			美国				
1957	《拨萝卜》	钱家骏	4分钟	《侦探》	杰克·汉娜/Robert Owan	68集	美国				
	《东郭先生和狼》			《拇指汤姆历险记》	享利·乔治·克鲁佐	125分钟	法国				
1958	《古博士的新发现》	钱家骏	20分钟	《天地魔木》	乔治·佩尔	98分钟	美国	《白蛇传》	数下泰司	76分钟	日本
	《美丽的小金鱼》	万籁鸣	20分钟		Harry Smith	66分钟	美国				
	《谁唱得最好》	靳夕	33分钟								

续表

年份	中国			欧美				亚洲			
	片名	导演	片长	片名	导演	片长	国家	片名	导演	片长	国家
1958	《过猴山》	王树忱									
	《猪八戒吃西瓜》	万古蟾	20分钟								
	《小鲤鱼跳龙门》	何玉门	18分42秒	《唐老鸭漫游数学奇境》		27分钟	美国	《少年猴飞佐助》	大工原章/大极数下	83分钟	日本
1959	《渔童》	万古蟾	30分钟	《睡美人》	迪士尼	75分钟	美国				
	《三只蝴蝶》	虞哲光		《加高历险记》	Phil Booth	52集	美国				
	《雕龙记》	章超群/岳路/万超尘	34分钟								
	《一幅僮锦》	钱家骏	48分钟	《摩登原始人》第一季	约瑟夫·巴伯拉/威廉·汉纳	28集	美国	《西游记》	数下泰司手冢治虫/白川大作	88分钟	日本
	《济公斗蟋蟀》	万古蟾	23分钟	《疯狂兔宝贝》			美国				
1960	《聪明的鸭子》	虞哲光		《非力猫》	Jack Mercer		美国				
	《怕羞的小黄莺》	钱运达		《大力水手》	E.C. Segar	50集	美国				
	《大奖章》	章超群		《脱线先生》		130集	美国				
1961	《大闹天宫》	万籁鸣/唐澄	114分钟	《神猫》	约瑟夫·巴伯拉/威廉·汉纳		美国				
	《小蝌蚪找妈妈》	上海美术电影制片厂		《摩登原始人》第二季	威廉·汉纳	32集	美国				
1962	《小溪流》	王树忱/钱运达	22分钟	《101班点狗》	克莱德·杰洛尼米·汉密尔顿·卢斯科	79	美国				
	《等明天》	胡雄华	15分钟	《巴黎梦》	Abe Levitow	85	美国				
	《一条丝腰带》	钱运达		《奇妙世界》	乔冶·帕尔/亨利·莱	135	美国				
				《杰森一家》	Oscar Dufau		美国				

年份	片名	导演	时长	片名	导演	时长	国家	片名	导演	集数/时长	国家
1963	《孔雀公主》		90分钟	《石中剑》	迪士尼	80	美国	《铁人28号》	横山光辉	193集*30分钟	日本
	《牧笛》	特伟/钱家骏	20分钟					《铁臂阿童木》	手冢治虫		日本
	《长发妹》	岳路	23分钟								
	《黄金梦》	王树忱	30分钟	《丁丁与蓝橙子》	Philippe Condroyer	102分钟	法国				
	《金色的海螺》	万古蟾	35分钟	《红鼻子驯鹿鲁道夫》	Larry Roemer/Kizo Nagashima	47分钟	美国	《小鬼Q太郎》	大隅正明	96集	日本
1964	《半夜鸡叫》	尤磊	20分钟	《查理布朗的圣诞节》	比尔·莫伦茨	26分钟	美国	《森林大帝》	手冢治虫	132集	日本
1965	《草原英雄小姐妹》	钱运达		《猫和老鼠》	约瑟夫·巴伯拉/拉威廉·汉纳	161集	美国	《展览会的画》	手冢治虫	33分钟	日本
	《红领巾》	万古蟾	20分钟	《孤胆奇侠》	Tom Dagenais	30分钟	美国				
1966				《格林奇是如何偷走圣诞节的》	查克·琼斯/Ben Washam	26分钟	美国	《小超人》	藤子·F·不二雄	54集	日本
				《森林王子》	迪士尼	78分钟	美国	蓝宝石王子	手冢治虫	52集*25分钟	日本
1967				《蜘蛛人》	史蒂夫·迪特寇	15集	美国	《孙悟空大冒险》	手冢治虫	39集	日本
				《高卢勇士传》	Ray Goossens	68分钟	法国	《大阳王子霍尔斯的大冒险》	大家康生/高畑勋	82分钟	日本
1968				《小熊维尼与大风吹》	沃夫冈·雷瑟曼	25分钟	美国	《妖怪人间贝姆》	Noboru Ishiguro	26集	日本
				《高卢勇士之女王任务》	勒内·戈西尼	72分钟	美国	《攻击1号 超级明星》		104集	日本
				《芝麻街》第一季	弗兰克·奥兹/吉姆·汉森	60分钟	美国	《一千零一夜》	山本映一	128分钟	日本
1969				《怪兽大聚会》	朱尔斯·巴斯	94分钟	美国	《穿长靴的猫》	矢吹公郎	80分钟	日本
				《史酷比救救我》	约瑟夫·巴伯拉/拉威廉·汉纳	22分钟	美国	《海螺小姐》		约2000集	日本

续表

年份	中国			欧美				亚洲			
	片名	导演	片长	片名	导演	片长	国家	片名	导演	片长	国家
1970				《霍顿与无名氏》	查克·琼斯/Ben Washam	26分钟	美国	《小蜜蜂寻亲记》	鸟海永三	91分钟	日本
				《猫儿历险记》	迪士尼	78分钟	美国	《小拳王(明日的丈)》	出崎统	79集	日本
				《时间之主》	让·丹尼尔·波莱	70分钟	法国				
1971				《圣诞颂歌》	Richard Williams	25分钟	美国				
				《幸运卢克之雏菊镇》	勒内·戈西尼	71分钟	法国				
				《丁丁历险记之太阳神庙》	Raymond Leblanc	77分钟	法国				
				《查理有朗男孩》	比尔·莫伦茨	86分钟	美国	《小飞龙》	富野由悠季	27集	日本
1972				《怪猫菲力兹》	拉尔夫·巴克希	78分钟	美国	《科学忍者队》	鸟海永行	105集*25分钟	日本
				《三个强盗》	吉恩·戴奇		美国	《魔神-Z》	芦川有吾/田稔男	92集*30分钟	日本
	《小号手》	王树忱/严定宪	40分钟	《丁丁在鲨鱼湖》	Raymond Leblanc	81分钟	法国	《熊猫家族》	高畑勋	72分钟	日本
				《罗宾汉》	迪士尼	83分钟	美国	《新造人间》	笹川ひろし	35集	日本
1973				《史努比的故事:查理布朗的感恩节》	Bill Melendez/Phil Roman		美国	《荒野少年》	吉田茂承/みくりや恭辅	52集*30分	日本
				《阿达一族》	David Levy	22集*30分钟	美国	《甜心战士》	东映动画		日本
				《星际旅行》	吉恩·罗登贝瑞	77分钟	美国	《巴比伦二世》	神谷明/大冢周夫/野田圭一	39集	日本
				《车水马龙》	拉尔夫·巴克希	77分钟	美国				
				《聪明狗走天涯》	比尔·莫伦茨	81分钟	美国	《哆啦A梦》	上梨满雄	26集	日本

年份	片名	导演	时长	国家	片名	导演	时长/集数	国家
1973	《夏洛的网》	Charles A. Nichols / Iwao Takamoto	94分钟	美国	《金刚大魔神》	今田智宪	56集	日本
	《飞天万能床》	罗伯特·斯蒂文森	117分钟	美国	《魔女手》	长滨忠夫	48集*30分钟	日本
	《野兽冒险乐园》	吉恩·戴奇	7分钟	美国				
	《原始星球》	阿内·拉鲁	72分钟	法国				
1974	《那年没有圣诞老人》	Jules Bass / Arthur Rankin Jr.	51分钟	美国	《宇宙战舰大和号》	松本零士	26集	日本
	《小熊维尼与跳跳虎》	John Lounsbery	25集	美国	《星星王子》	矢沢则夫	26集	日本
	《巴巴爸爸》第一季	Talus Taylor / Annette Tison	45集*26集	德国	《盖特机器人》	大野清	51集	日本
					《悲伤的贝拉多娜》	山本暎一	93分钟	日本
					《阿尔卑斯山的少女海蒂》	高畑勋	52集*28分钟	日本
1975	《新版猫和老鼠》	Charles A. Nichols	48集	美国	《杂牌拯救队》	Hiroshi Sasagawa	156集	日本
	《猫人沃尔特》	Hal Sutherland		美国	《时间飞船》	笹川ひろし	61集	日本
	《做我的情人吧，查理·布朗》	Phil Roman		美国	《灵犬普特斯》	冈田敏靖 / 羽根章悦	52集	日本
					《龙龙与忠狗》	黑田昌郎	45集	日本
					《巴巴爸爸》第一季	Talus Taylor / Annette Tison		日本
					《金刚战神》	胜间田具治	45集	日本
					《佛兰德斯之犬》	黑田昌郎		日本
					《聪明的一休》	Hideo Furusawa / Kimio Yabuki	298集*25分钟	日本
					《宇宙骑士铁甲人》	笹川ひろし / 鸟海永行	26集	日本

续表

年份	中国			欧美				亚洲			
	片名	导演	片长	片名	导演	片长	国家	片名	导演	片长	国家
1976	《长在屋里的竹笋》	上海美术电影制作厂	18分钟	《爱丽丝梦游仙境》	Bud Townsend	72分钟	美国	《寻母三千里》	高畑勋	52集	日本
				《高卢勇士之十二个任务》	勒内•戈西尼/Henri Gruel	82分钟	美国	《乌龙派出所》	山口利彦	80分钟	日本
								《小甜甜》	进藤满尾/岸本公司	115集*30集	日本
								《恐龙救生队》	高野宏一/大木淳 木淳铃木清	25集	日本
								《无敌宇宙飞船》	奉泉寺博	36集	日本
								《无敌龙卷风》	佐伯雅久	39集	日本
1977	《芦荡小英雄》	胡雄花/周克勤		《小熊维尼历险记》	迪士尼	74	美国	《奇妙家庭变形豆》			日本
	《山羊回了家》	胡进庆/沈祖慰		《救难小英雄》	Art Stevens/John Lounsbery	78	美国	《感星机器人》	胜间田具治	56集	日本
				《霍比特人》	Jules Bass/Arthur Rankin Jr.	77	美国	《咪咪流浪记》	出崎统	51集* 96分钟	日本
				《杜斯别里里家族》	菲丝•哈布雷/约翰•哈布雷	25	美国	《恐龙大战争》	大冢康生尔	39集	日本
				《魔界传奇》			美国	《宇宙战舰大和号》	西崎义展		日本
				《史努比的惊险夏令营》			美国	《波罗五号》			日本
	《画廊一夜》	徐景达/林文肖	20	《救难小英雄》	迪士尼	78	美国	《小浣熊》	远藤政治/齐藤繁博/腰繁男	52集	日本
	《奇怪的病号》	钱远达	16	《芝麻街的平安夜》	Jon Stone		美国	《科学小飞侠》	冈本喜八	110分钟	日本
				《指环王》	拉尔夫•巴克希	132	美国	《恐龙特急克塞号》	外山彻/东条昭平	52集*30分钟	日本

年份	中国片名	导演	时长	外国片名	导演	时长/集数	国家	日本片名	导演	时长/集数	国家
1977	《小白鸽》	矫野松		《妙妙龙》	Don Chaffey	128	美国	《未来少年柯南》	宫崎骏	26集*24分钟	日本
	《山伢仔》	钱家骅/王柏荣		《飞天骆驼鸟和大灰狼》	David Detiege/Friz Freleng		美国	《小英雄的故事》	齐藤啐/腰繁男	53集	日本
	《狐狸打猎人》	胡雄华	18分	《达菲鸭》			美国	《大空突击人》	今田智宪	52集	日本
				《幸运卢克之达尔顿的遗产》	René Goscinny	82分钟	法国	《火之鸟》	市川昆/中野昭夫	137分钟	日本
								《鲁邦三世：鲁邦vs复制人》	吉川惣司	102分钟	日本
1979	《哪吒闹海》	严定宪 王树忱/徐景达	65分	《疯狂兔宝宝》	查克·琼斯/Phil Monroe	98分	美国	《银河铁道999》	西泽信一季	113集*24分钟	日本
	《阿凡提的故事》	靳夕/刘惠仪	31分钟	《笑星和他的朋友们》	莫莱诺·马里奥/约翰·斯蒂芬森	52集*20分钟	美国	《机动战士高达0079》	富野由悠季	43集*22分钟	日本
	《奇怪的球赛》	章超群/詹同	2908	《格列佛游记》	Peter R. Hunt	81	美国	《花仙子》	设乐博	50集*23分钟	日本
	《熊猫百货商店》	沈祖慰/周克勤	16分钟	《横渡大西洋》	让·弗朗索瓦·拉吉奥	24分钟	法国	《鲁邦三世：卡里奥斯特罗之城》	宫崎骏	110分钟	日本
	《刺猬背西瓜》	王柏荣/钱运达	12分钟	《吹牛大王历险记》	Jean Image	78分钟	法国	《银河铁道999》	林太郎	128分钟	日本
	《好猫咪咪》	王树忱/钱运达	20分钟					《小飞龙》	富野由悠季	74分钟	日本
								《龙子太郎》	浦山桐郎	75分钟	日本
								《红发少女安妮》	高田薰宫崎骏	50集*24分钟	日本
								《哆啦A梦》	楠叶宏三芝山努		日本
1980	《雪孩子》	林文肖	20分钟	《希斯与利夫》	John Kimball/Charles A. Nichols	30分钟	美国	《凡尔赛玫瑰》	Osamu Dezaki	40集	日本
	《老鼠请客》	阎善春	10分钟	《一路顺风，查理布朗》	比尔·莫伦兹	75分钟	美国	《咪咪流浪记》	出崎统	96分钟	日本
	《小马虎》	刘惠仪	20分钟	《国王与小鸟》	保罗·古里莫	83分钟	法国	《传说巨神伊迪安》	富野由悠季	39集*24分钟	日本
								《尼尔斯骑鹅旅行记》	鸟海永行	52集	日本

续表

年份	中国			欧美				亚洲			
	片名	导演	片长	片名	导演	片长	国家	片名	导演	片长	国家
1980	《黑公鸡》	浦稼祥	11分钟	《王者无敌》	Jules Bass/Arthur Rankin Jr.	98分钟	美国	《汤姆历险记》	齐藤浩史	49集	日本
	《阿凡提的故事之卖树荫》	曲建方	25分钟	《斯威切小姐的麻烦》	Charles A. Nichols	2集*60分钟	美国	《鲁邦三世：卡里奥斯特罗城》	宫崎骏	110分钟	日本
	《张飞审瓜》	钱运达/葛桂云	25分钟	《动物奥运会》	史蒂文·利斯伯吉尔	78分钟	美国	《大白鲸》	福电元夫	26集	日本
	《阿凡提的故事之奇婚记》	蔡渊澜	21分钟					《晶兵总动员》	乔·丹特	108分钟	日本
	《娇娇的奇遇》	王树忱/钱运达	15分钟					《怪物王子》	出崎统	47集	日本
								《明日之丈2》	齐藤浩史	49集	日本
								《汤姆索亚历险记》	今沢哲男	51集	日本
								《铁人28号》	今沢哲男	64集*45分钟	日本
1981	《三个和尚》	上海美术电影制片厂	20分钟	《狐狸与猎狗》	迪士尼	83分钟	美国	《六神合体》	今沢哲男		日本
	《南郭先生》	钱家骅/王柏荣	18分钟	《蓝精灵》	José Dutillieu/George Gordon	82集	美国	《小麻烦千惠》	高畑勋	110分钟	日本
	《咕咚来了》	胡雄华/沈祖慰	20分钟	《佐罗》		26集	美国	《鲁宾逊一家飘流记》	黑田昌郎	50集	日本
	《九色鹿》	钱家骏/戴铁郎	25分钟	《人猿泰山》	约翰·德里克	107分钟	美国	《忍者服部君》	笹川ひろし/铃木伸一		日本
	《崂山道士》	虞哲光	25分钟	《宇宙奇趣录》	Gerald Potterton	86分钟	美国	《战国魔神》	汤山邦彦	26集	日本
	《人参果》	严定宪	45分钟	《蜘蛛侠：龙之挑战》	Don McDougall		美国	《无敌小战士》	真下耕一	52集	日本
	《择香炉》	林文肖	18分钟					《熊猫的故事》	岛村达彦	88分钟	日本
	《善良的夏吾冬》	何玉门	20分钟					《天鹅湖》	野田卓雄		日本
	《猴子捞月》	周克勤	11分钟					《神奇独角弓》	平田敏夫/手冢治虫	90分钟	日本

年份	中国作品	导演	时长	美国作品	导演	时长	国家	日本作品	导演	时长/集数	国家
1981	《盲女与狐狸》	浦家祥	21分钟	《文森特》	蒂姆·波顿	6分钟	美国	《福星小子》	押井守/Kazuo Yamazaki	197集*23分钟	日本
	《鹿铃》	唐澄/邬强	20分钟	《最后的独角兽》	朱尔斯·巴斯	92分钟	美国	《哆啦A梦：大雄的大魔境》	西牧秀夫	92分钟	日本
	《假如我是武松》	詹同	25分钟	《黑水晶》	吉姆·汉森/弗兰克·奥兹	93分钟	美国	《大提琴手》	高畑勋	60分钟	日本
	《小红脸和小蓝脸》	戴铁郎	11分钟	《绿巨人》	戴维H.德帕蒂	13集	美国	《电子神童》	小华和男 こさわかずお	26集	日本
	《蛐蛐》	尤磊	21分钟	《兔巴哥的1001个传说》	弗里兹·弗里伦	74分钟	美国	《哥普拉》	出崎统		日本
	《曹冲称象》	刘蕙仪/靳夕/高尔丰	16分钟	《加菲猫来了》	Phil Roman	24分钟	美国	《聪明的一休》	东映动画		日本
	《纸人国》	钱家辛	17分钟	《疯病犬》	Martin Rosen	103分钟	美国	《南方彩虹的露西》	日本动画公司		日本
	《小熊猫学木匠》	周克勤	17分钟	《鼠谭秘奇》	唐·布鲁斯	82集	美国	《银河烈风》	新田义方	39集	日本
	《瓷娃娃》	方润南	17分钟	《小王子》	Franklin Cofod		美国	《精灵俏女巫》	池野恋	34集	日本
	《狼来了》	夏秉钧		《天使》	Patrick Bokanowski	70分钟	法国	《最后的独角兽》	Arthur Rankin Jr./朱尔斯·巴斯	92分钟	日本
1982	《老虎学艺》	矫野松	18分钟	《时间之主》	René Laloux	78分钟	法国	《战神金刚》	胜间田具治		日本
	《淘气的金丝猴》	胡进庆				18分钟		《超时空要塞Macross》	河森正治	36集*25	日本
1983	《天书奇谭》	王树忱/钱运达	89分钟	《米老鼠与小气财神欢渡圣诞夜》	伯尼·马丁森	25集	美国	《阿波罗之女》	吾妻秀夫	46集	日本
	《猴子钓鱼》	沈祖慰	17分钟	《火冰历险》	拉尔夫·巴克希	81分钟	美国	《雷鸟2086》		24集	日本
	《狐狸送葡萄》	胡进华	18分钟	《归乡历险记》第一季	约翰·吉布斯	13集*30分钟	美国	《猫眼三姐妹》	竹内启雄	36集*30分钟	日本
	《金花鼠一家》	周克勤		《金花鼠一家》		107集*30分钟	美国	《银河疾风》	国际映画社	43集	日本
	《蝴蝶泉》	阿达/常光希	25分钟	《神探加杰特》第一季	Bruno Bianchi/Dave Cox	65集*30分钟	美国	《圣战士丹拜因》	富野由悠季	49集	日本
								《美雪美雪》	西久保瑞穗	37集	日本
								《DALLOS》	押井守	120分钟	日本

年份	中国			欧美				亚洲			
	片名	导演	片长	片名	导演	片长	国家	片名	导演	片长	国家
	《小松鼠理发师》	浦家祥	11分钟	《小不点》第一季	Bernard Deyriès	13集*30分钟	美国	《我是小甜甜》	立场良/望月智充/安浓昭司/小林治	52集*24分钟	日本
	《鹬蚌相争》	上海美术电影制片厂	10分钟	《宇宙的巨人希曼》第一季	Lou Kachivas/比尔·里德	65集*30分钟	美国	《装甲骑兵》	高桥良辅	52集	日本
				《布偶奇遇记》第一季	George Bloomfield/吉姆·汉森	24集*30分钟	美国	《银河飘流华尔分》	神田武幸	46集	日本
				《加菲猫进城》	Phil Roman	30分钟	美国	《赤足小子》	真崎守	85分钟	日本
				《时空之轮》	彼得亚雷·卡姆莱尔	52分钟	法国	《停止！云雀》		35集	日本
								《伏魔小旋风》	没乐博	19集	日本
1983								《咪姆》	横田和善/佐藤昭司	127集	日本
								《我是小甜甜》	立场良/望月智充/安浓昭司/小林治	54集*24分钟	日本
								《筋肉人》	山吉康夫/今沢哲男/川田武范	137集	日本
								《阿尔卑斯物语 我的安妮特》	楠叶宏三	48集	日本
								《超时空世纪》	石黑升/三家本泰美	35集*25分钟	日本
	《火童》	王柏荣	30分钟	《安德鲁利威利冒险记》	Alvy Ray Smith	2分钟	美国	《足球小将》	Hiroyoshi Mitsunobu	128集	日本
								《北斗神拳》	芦田丰雄/板野一郎	109集*45分钟	日本
1984	《三毛流浪记》	阿达/朱康林	4集*10分钟	《哈兔贝利芬历险记》	John Palmer	46分钟	美国	《变形金刚》第一季	约翰·吉布斯	16集*30分钟	日本
	《黑猫警长》	戴铁郎/范马迪/熊南清	5集*20分钟	《海底小精灵》	Arthur Davis/Oscar Dufau	65集*22分钟	美国	《魔法妖精贝露莎》	安浓高志		日本

年份	中国作品	导演	时长	美国作品	导演	时长	国家	日本作品	导演	时长	国家
1984				《查理布朗和史努比秀》第一季	Sam Jaimes / Bill Melendez	13集	美国	《大自然的魔兽巴奇》	手冢治虫		日本
				《警察学校》	斯蒂夫·古根伯格/金·凯特罗尔	96分钟	美国	《超时空要塞：可曾记得爱》	石黑升/河森正治	114分钟	日本
								《机甲创世记》	山田胜久	25集	日本
								《牧场上的少女卡特莉》	日本动画公司	49集	日本
								《名侦探福尔摩斯》	宫崎骏	24分钟	日本
								《巨神GORG》	安彦良和	26集	日本
								《玻璃假面》	杉井仪三郎	23集	日本
								《超时空骑团》	长谷川康雄	23集	日本
								《小小外星人》	Osamu Kasai/none	50集*24分钟	日本
	《金猴降妖》	特伟/严定宪/林文肖	150分钟	《高卢勇士斗凯撒》	Gaëtan Brizzi / Paul Brizzi	79分钟	法国	《风之谷》	宫崎骏吉卜力工作室	117分钟	日本
	《水鹿》	周克勤	29分钟	《沙漠之书》	Jean-François Laguionie	107分钟	法国	《忍者战士飞影》	案纳正美	43集	日本
	《没牙的老虎》	浦稼祥		《非凡的公主希瑞》	Ed Friedman/ Mark Glamack/比尔·里恩	93集	美国	《天使之卵》	押井守	71分钟	日本
								《无限地带23》	板野一郎/石黑升	81分钟	日本
1985	《西岳奇童》（上集）	靳夕	60分钟	《妙妙熊历险记》		62集*30分钟	美国	《太空堡垒》	Robert V. Barron	85集*30分钟	日本
				《外星一对宝》	乔治·卢卡斯	13集	美国	《一休哥》			日本
				《奥林传奇》	Steven Hahn	107分钟	美国	《吸血鬼猎人D》	芦田丰雄	80分钟	日本
				《警察学校2：初露锋芒》	Jerry Paris	87分钟	美国	《黑!泽弃》	Eiji Okabe/ Kenji Yoshida	131集	日本
				《宝剑的秘密》	Ed Friedman / Lou Kachivas	100分钟	美国	《机动战士Z高达》	富野由悠季	50集	日本
				《你是个好人，查理·布朗》	Sam Jaimes	48分钟	美国	《超兽机神》	奥田诚治	38集	日本

续表

年份	中国			欧美				亚洲			
	片名	导演	片长	片名	导演	片长	国家	片名	导演	片长	国家
				《神探加杰特》第二季	Bruno Bianchi / Dave Cox	47集*30分钟	美国	《苍盗流星》	高桥良辅	38集	日本
				《变形金刚》第二季	Andy Kim / Bob Kirk	49集*30分钟	美国	《棒球英豪》	杉井仪三郎	101集*25分钟	日本
				《蒙面斗士》第一季	Rod Baker/Creighton Barnes	65集	美国	《六三四之剑》	村上纪香		日本
1985				《木偶出征百老汇》	Frank Oz	94分钟	美国	《小公主莎拉》	黑川文男	46集*25分钟	日本
				《太空堡垒》	Robert V. Barron	85集*30分钟	美国	《银河铁道之夜》	杉井仪三郎	113分钟	日本
				《马克·吐温的冒险旅程》	威尔·文顿	86分钟	美国	《三眼神童》	うえだひでひと	85分钟	日本
				《星球大战：外星一对宝》	George Lucas	13集	美国				
	《葫芦兄弟》	胡进庆/葛桂云/周克勤	13集*10分钟	《黑神锅传奇》	迪士尼	80分钟	美国	《圣斗士星矢》	旗野义文/横山和夫/森下孝三	114集*23分钟	日本
				《妙妙探》	迪士尼	74分钟	美国	《棒球英豪2：再见的礼物》	杉井ギサブロー	81分钟	日本
	《一夜富翁》	车慧		《爱心熊宝宝》	戴尔·斯科维特	77分钟	加拿大	《莫克和甜甜》	葛冈博	49集	日本
1986	《小蛋壳》	熊南清	18分钟	《木偶奇遇记》	Alejandro Malowicki		美国	《爱少女波丽安娜物语》	楠叶宏三	51集	日本
				《变形金刚大电影》	尼尔森·申	84分钟	美国	《强殖装甲凯普》	渡边浩	53分钟	日本
				《捉鬼特工队》	Dan Aykroyd/Will Meugniot	140集	美国	《机动战士GUNDAM ZZ》	富野由悠季	47集	日本
				《爱心熊宝宝：新一代》	Dale Schott	76分钟	美国	《七龙珠》	西尾大介	153集*25分钟	日本
				《变形金刚》第三季	Andy Kim/Ray Lee	30集*30分钟	美国	《相聚一刻》	高桥留美子	96集*26分钟	日本
				《美国鼠谭》	唐·布鲁斯	80分钟	美国				

年份	作品名称	作者	集数/时长	作品名称	导演	集数/时长	国家	作品名称	导演	集数/时长	国家
1986				《警察学校3：初为人师》	斯蒂夫·古根伯格	79分钟	美国	《A子计划》	森山雄治	71分钟	日本
				《高卢勇士救英国》	Pino Van Lamsweerde		法国	《幻魔大战》	りんたろう	124分钟	日本
								《天空之城》	宮崎駿(吉卜力工作室)		日本
1987	《旗旗号巡洋舰》	李雷王子斌	20集	《红色的梦》	约翰·拉塞特	4分钟	美国	《城市猎人》	こだま兼嗣	49集*23分钟	日本
	《邋遢大王奇遇记》	钱运达/阎善春	13集	《学院变体立达》	乔治·史威兹贝尔	5分42秒	美国	《妖兽都市》	川尻善昭		日本
	《皮皮鲁和鲁西西》	郑渊洁	12集	《加菲猫和朋友的圣诞节》	Phil Roman/George Singer	30分钟	美国	《竹取物语》	市川昆	121分钟	日本
	《摘魔传》	詹同渲/昌淮海	6集	《忍者神龟》		193集	美国	《北斗神拳2》	芦田豊雄	43集*45分钟	日本
	《鼹蚁和大象》	范马迪		《变形金刚》第四季	Jacho Hong	4集*30分钟	美国	《天威勇士》	吉田浩	31集	日本
	《有求必应》	何玉门	18分钟	《螺旋地带》		65集*20分钟	美国	《假面忍者赤影》	横山光輝	23集	日本
				《华斯比历险记》	Chris Schouten	65集*23分钟	美国	《小忠人》	黒川文男	48集	日本
				《战刀骑士》	Franklin Cofod	52集	美国	《OZ国历险记》	Gerald Potterton / Tim Reid	52集	日本
				《唐老鸭俱乐部》	Alan Zaslove/ Terence Harrison	四季全100集	美国	《王立宇宙军：欧尼亚米斯之翼》	山賀博之	121分钟	日本
				《电器小英雄》	JerryRees	90分钟	美国	《风与木之诗》	安彦良和	60分钟	日本
				《警察学校4：全民警察》	斯蒂夫·古根伯格	88分钟	美国	《妙手小厨师》	今川泰宏	99集*22分钟	日本
				《小布点乐乐队》	JaniceKarman	77分钟	美国	《吸血姬美夕》	平野俊貴	26集*23分钟	日本
				《布雷斯塔警长》	Ed Friedman / Ernie Schmidt	65集*30分钟	美国	《橙路》	小林治	48集*25分钟	日本
								《机甲战记龙骑兵》	神田武幸	48集	日本
								《机器人嘉年华》	大友克洋	91分钟	日本
								《三个火枪手》	汤山邦彦	48集*48分钟	日本

年份	中国			欧美				亚洲			
	片名	导演	片长	片名	导演	片长	国家	片名	导演	片长	国家
								《变形金刚之头领战士》	Katsuyoshi Sasaki	35集*64分钟	日本
								《迷宫物语》	川尻善昭/林大郎/大友克洋	49分钟	日本
								《超能力魔美》	原惠一	120集	日本
1987	《不射之射》	川本喜八郎	25分钟	《奥丽华历险记》	迪士尼	74分钟	美国	《机动战士GUNDAM 逆袭的夏亚》	富野由悠季	120分钟	日本
	《山水情》	特伟/阎善春/马克宣	19分钟	《警察学校5：迈阿密之旅》	Bubba Smith/David Graf	90分钟	美国	《肥牛牛布斯》	笹川博	52集	日本
	《琴岛海尔》	刘左锋	7集*25分	《谁陷害了兔子罗杰》	罗伯特·泽米基斯	103分钟	美国	《银河英雄传说》	Noboru Ishiguro	110集*25分钟	日本
	《狼外婆》	王树忱	10集	《穿靴子的猫》	梦工厂	90分钟	美国	《阿基拉》	大友克洋	124分钟	日本
	《皮皮的故事》	上海美术电影制片厂	10集	《恐龙骑士》	Ray Lee	14集	美国	《苹果核战记》	片山一良	71分钟	日本
	《毕加索与公牛》	金石	10分钟	《布雷斯塔警长 电影版》	Tom Tataranowicz	91分钟	美国	《魔神英雄传》	井内秀治	45集	日本
				《史前期的大陆》	唐·布卢兹	69分钟	美国	《魔神坛斗士》	池田成/沃津守	39集*30分钟	日本
1988				《小熊维尼历险记》	Karl Geurs/Bruce Reid Schaefer	83集*30分钟	美国	《奇天烈大百科》	胜冈ひろ	25分钟	日本
				《甘达星人》	阿内·拉鲁	83分钟	法国	《变形金刚超神力量》	东映动画	47集	日本
				《转动的桌子》	雅克·德吕/保罗·古里莫	80分钟	法国	《小公子西迪》	楠叶宏三	43集	日本
				《丹佛，最后的恐龙》	Peter Keefe	12集*29分钟	美国	《面包超人》	永丘昭典	52集	日本
								《魁！男塾》	芜木登喜司	34集	日本
								《森林好小子》	小林治	24集	日本
								《龙猫》	宫崎骏/吉卜力工作室	86分钟	日本

1988	《大盗贼》	方润南/刘惠仪	8集*27分钟	《辛普森一家》第一季	大卫·斯·斯沃曼	13集*22分钟	美国	《超音战士》	根岸弘	35集	日本
	《葫芦兄弟》第二部	胡进庆/葛桂云/周克勤	6集*110分钟	《救援突击队》			美国	《飞跃巅峰》	庵野秀明	6集*30分钟	日本
	《兰花花》	李耕	20分钟	《小美人鱼》	罗恩·克莱蒙兹/约翰·马斯克	83分钟	美国	《银河英雄传说》	Noboru Ishiguro	110集*25分钟	日本
	《小小画家》	孙总青/薛梅君		《古惑狗天师》	唐·布鲁斯/加里·戈德曼	89分钟	美国	《阿基拉》	大友克洋	124分钟	日本
								《猫怪麦克》	Makoto Kobayashi	52集*24分钟	日本
								《森林好小子》	小林治	24集	日本
								《冥王计划》	平野俊弘	4集	日本
								《萤火虫之墓》	宫崎骏	89分钟	日本
1989	《舒克和贝塔》	严定宪/林文肖/胡依红	13集*20分钟	《加菲猫和他的朋友们》第二季	Jeff Hall/Tom Ray/Ron Myrick	26集*22分钟	美国	《冲锋四驱郎》	德山ザウルス	25集	日本
	《高女人和矮丈夫》	胡依红	10分钟	《小尼莫梦乡历险记》	Masami Hata/Masanori Hata	85分钟	美国	《机动战士高达0080》	Fumihiko Takayama	6集*25分钟	日本
				《松鼠大作战》	John Kimball/Bob Zamboni	3集*30分钟	美国	《搞怪拍档》	谷田部胜义	10集*25分钟	日本
				《神秘科学剧院3000》	Joel Hodgson	95分钟	美国	《乱马1/2》	古桥一浩/望月智充/芝山努/高木真司	18集	日本
								《魔动王》	井内秀治	41集	日本
								《魔神坛斗士》	池田成/浜津守	39集*30分钟	日本
								《以柔克刚》	吉田一夫	97分	日本
								《超能大耳鼠》	富永贞义/堤规至	112集	日本

续表

年份	中国			欧美				亚洲			
	片名	导演	片长	片名	导演	片长	国家	片名	导演	片长	国家
1989				《高卢勇士之大战罗马》	Philippe Grimond	81分钟	法国	《天空战记》	西久保利彦	38集	日本
				《侯爵》	Henri Xhonneux	83分钟	法国	《城市猎人》第三部	こだま兼嗣	13集	日本
				《小美人鱼》	迪士尼	83分钟	美国	《小飞侠》	黑田昌郎	41集	日本
								《森林大帝》	手冢治虫	52集*25分钟	日本
								《哆啦A梦：大雄与日本诞生》	芝山努	100分钟	日本
								《西瓜皮先生》	植田正志		日本
								《龙珠Z》	Minoru Okazaki	291集*25集	日本
								《魔女宅急便》	宫崎骏	103分钟	日本
1990	《森林、小鸟和我》			《救难小英雄澳洲历险记》	迪士尼	98分钟	美国	《不可思议的海之娜蒂亚》	庵野秀明/樋口真嗣	39集*25分钟	日本
	《魔方大厦》	戴铁郎/范马迪	18分钟	《豪菲利弗吉尼亚》	Bernard Deyriès/Pascal Morelli	52集	法国	《罗德斯岛战记》	永丘昭典	13集*24分钟	日本
	《冬天里的小田鼠》	顾汉昌/强小柏/查柏侃	17分钟	《雪人波利》	Denis Olivieri	114集	法国	《斗球儿弹平》	原征太郎		日本
		乔元正		《小王子》	Jean-Louis Guillermou	80分钟	法国	《我的长腿叔叔》	Kazuyoshi Yokota	40集	日本
				《唐老鸭俱乐部》第三季			美国	《樱桃小丸子》	樱桃子(三浦美纪)	142集*23分钟	日本
				《胡桃甜王子》	Paul Schibli	75分钟	美国	《至尊勇者》	石藏武/なみきさきと	50集	日本
				《加菲猫和他的朋友们》第三季	Jeff Hall/Tom Ray	18集*22分钟	美国	《魔神英雄传》	井内秀治	46集	日本
				《地球超人》第一季	Ted Turner	26集*25分钟	美国	《罗德岛战记》OVA	永丘昭典	13集*24分钟	日本
				《妙妙探》	伯尼·马丁森/罗恩·马修斯/大卫·米切纳/马修·奥康蓝	74分钟	美国	《蓝宝石之谜》	庵野秀明/樋口真嗣	39集*25分钟	日本

年份	片名	导演	时长	片名	导演	时长	国家	片名	导演	时长	国家
1990	《怪老头儿》	尤磊/胡兆洪/乔元正	19分钟	《Q版猫和老鼠》	Robert Alvarez / Don Lusk	65集*30分钟	美国				
	《冬冬和瓜瓜》	蒋友毅		《奥兹国历险记》		30分钟	美国				
	《镜花缘》	胡兆洪/邹勤	4集*19分钟	《唐老鸭俱乐部电影版：失落的神灯》	Bob Hathcock	74分钟	美国				
				《航空小英雄》		65集*30分钟	美国				
				《忍者神龟》	斯蒂夫•巴伦	93分钟	美国				
				《辛普森一家》第一季	大卫•斯沃曼	13集*22分钟	美国	《机动战士高达F91》	Yoshiyuki Tomino	120分钟	日本
				《美女与野兽》	迪士尼	84分钟	美国	《岁月的童话》	高田勋(吉卜力工作室)	118分钟	日本
				《狡猾飞天德》第一季		65集*30分钟	美国	《高智能方程式赛车》	福田己津央	37集*25分钟	日本
				《瓦利安特王子传奇》	Hal Foster	26集*30分钟	美国	《机动战士高达0083》	加濑充子/今西隆志	13集	日本
				《丁丁历险记》第一季	Stéphane Bernasconi	13集*30分钟	法国	《圣传》	CLAMP	45分钟	日本
1991				《美国鼠谭2：西部历险记》	Phil Nibbelink / Simon Wells	75分钟	美国	《正气大侠》	海野よしみ	51集	日本
				《美女与野兽》	加里•特洛斯/柯克•维斯	84分钟	美国	《城市猎人》第四部	こだま兼嗣	13集	日本
				《加菲猫和他的朋友们》第四部	Jeff Hall / Tom Ray / Ron Myrick / Dave Brain	16集*22分钟	美国	《少年剑道王直角》	案纳正美		日本
				《辛普森一家》第三季	瑞奇•摩尔	24集*30分钟	美国	《给亲爱哥哥的信》	出崎统	39集*25分钟	日本
				《聪明的沃琪》	Phil Hamage / Evelyn Gabai		美国	《装甲拯救队》	龟垣一	50集	日本
				《狡猾飞天德》第一季		65集*30分钟	美国	《太阳勇者》	谷田部胜义	48集	日本
				《狡猾飞天德》第二季		13集*30分钟	美国				

年份	中国 片名	中国 导演	中国 片长	欧美 片名	欧美 导演	欧美 片长	欧美 国家	亚洲 片名	亚洲 导演	亚洲 片长	亚洲 国家
1991				《火箭手》	迪士尼	108 分钟	美国	《椿普一家物语》	楠叶宏三	40集	日本
				《莱恩和史丁比》第一季		6集*30分钟	美国	《金肉人 金肉星王位争夺篇》	白土武/梅泽淳稔	46集	日本
				《狗不理》	Bob Seeley/Jim George	74分钟	美国	《金鱼注意报》	佐藤顺一/梅泽淳稔	108集	日本
				《恐龙家族》	Michael Jacobs/Bob Young	30分钟	美国	《人鱼之森》	水谷贵哉	55 分钟	日本
				《忍者神龟2》	David Kelley	88分钟	美国				
				《辛普森一家》第二季	大卫·斯沃曼	22集*22分钟	美国				
				《鲁滨逊漂流记》	Jacques Colombat	70分钟	法国				
				《超级玛丽》		20集	美国				
1992	《飞天小猴王》	王川/武寒青	52集	《无畏天王》	迪士尼		美国	《勇者传说》	矢立肇	46集	日本
	《太阳之子》		52集	《高飞家族》	Robert Taylor	30分钟	美国	《电影少女》	西久保瑞穗	6集*30分钟	日本
	《方脸爷爷圆脸奶奶》	冯祥/贾否/王璞本/徐引弟		《美女闯通关》	拉尔夫·巴克希	102分钟	美国	《东京巴比伦》	千明孝一	2集*56分钟	日本
				《阿拉丁》	罗恩·克莱蒙兹/约翰·马斯克	90分钟	美国	《妈妈是小学四年生》	井内秀治	51集	日本
				《猫和老鼠》电影版	Phil Roman	84 分钟	美国	《南国少年奇小邪》	柴田亚美		日本
				《辛普森一家》第四季	大卫·斯沃曼	22集*22分钟	美国	《人小鬼大》	植田正志	63集	日本
				《狡猾飞天德》第三季		13集*30分钟	美国	《21世纪小福星》	本乡みつる/大谷育江	39集	日本
				《悲惨世界》	Thibaut Chatel	26集*26分钟	美国	《宇宙骑士SP》	欧胜秀树	4集	日本
				《蝙蝠侠》第一季	Kevin Altieri/Boyd Kirkland	60集*22分钟	美国	《天地无用》OVA	梶岛正树/林宏树/八谷贤一	21集*30分钟	日本

年份	作品（中国）	导演	集数	作品（美国）	导演	集数/时长	国家	作品（日本等）	导演	集数/时长	国家
1992	《蓝皮鼠和大脸猫》	王雪纯 李立宏	30集*15分钟	《丁丁历险记》第二季	Stéphane Bernasconi	13集*30分钟	美国	《幽游白书》	阿部纪之	112集*30分钟	日本
				《丁丁历险记》第三季	Stéphane Bernasconi	13集*30分钟	美国	《蜜柑绘日记》	安孙子三和	31集	日本
				《小顽童》	Bruce W. Smith	70分钟	美国	《蜡笔小新》	臼井仪人	24分钟	日本
				《最后的雨林》	Bill Kroyer	76分钟	美国	《美少女战士》	佐藤顺一	46集*30分钟	日本
				《数难小英雄-澳洲历险记》	Hendel Buto/迈克加布里尔	77分钟	美国	《红猪》	宫崎骏吉卜力工作室	94分钟	日本
				《阿拉丁》	迪士尼	90分钟	美国	《蜡笔小新》	臼井仪人	24分钟	日本
				《圣诞欢歌》	迪士尼	85分钟	美国	《万能文化猫娘》	もりやまゆうじ	6集	日本
				《亚瑟王和他的正义骑士》	Jean Chalopin	26集	美国				
				《傻瓜的火焰》	朱丽·泰莫	60分钟	美国	《半龙少女》	皮光绅也	2集	日本
				《看狗在说话》	迪士尼	84分钟	美国	《忍者乱太郎》	芝山努河内日出夫	47集	日本
				《秘密花园》	阿格涅丝卡·霍兰	101分钟	美国	《听到涛声》	望月智充	72分钟	日本
				《邦卡猫》			美国	《我的女神》	Hiroaki Gōda	160分钟	日本
				《蝙蝠侠大战幻影人》			美国	《无责任舰长》	吉冈平	26集	日本
				《圣诞夜惊魂》	迪士尼	76分钟	美国	《JOJO的奇妙冒险》	北久保弘之	6集*35分钟	日本
1993	《特别车队》	杨凯华	9集	《刺猬索尼克》第一季	John Grusd / Dick Sebast	13集*30分钟	美国	《足球风云》	Daisuke Nishio		日本
				《麦德兰》		13集	美国	《叮当猫》	藤子·F·不二雄	170集	日本
				《双截龙》			美国	《机动战士V高达》	富野由悠季	51集*24分钟	日本
				《霹雳特警猫》	斯图尔特吉拉德	96分钟	美国	《听到涛声》	望月智充	72分钟	日本
				《忍者神龟3》			美国				

续表

年份	中国			欧美				亚洲			
	片名	导演	片长	片名	导演	国家	片长	片名	导演	片长	国家
1993				《美版恐龙战队》第一季	John Blizek / Vickie Bronaugh	美国	60集	《美少女战士》	佐藤顺一/几原邦彦	43集*30分钟	日本
				《卡迪拉克与恐龙》	Steven E. de Souza	美国	13集	《灌篮高手》	西泽信孝	101集*20分钟	日本
				《大侦探德鲁比》	Joseph Barbera	美国	30分钟	《美少女战士R》	佐藤顺一/几原邦彦	43集*30分钟	日本
				《歌剧幻想曲》	José Abel / Hilary Audus	法国	51分钟	《猫狗宠物街》	前田庸生		日本
				《马蝇天下》	Shigeo Koshi / Xavier Picard	法国	40集	《新小妇人》	楠叶宏三	40集	日本
	《玉米人农庄》	王达菲/季蕾	60集	《夜行神龙》	Saburo Hashimoto	美国	13集*30分钟	《机动战士G高达》	今川泰宏		日本
	《哈哈镜花缘》	蔡志军	13集*22分钟	《时空大圣》	乔·庄斯顿/Maurice Hunt	美国	80分钟	《魔法骑士》	平野俊贵	49集	日本
	《知识老人》	钱家骍/刘泽岱	40集	《天鹅公主》	Richard Rich	美国	89分钟	《深海中的朋友》	高木淳	39集	日本
	《东方小故事》	张韵华/冯广泉	150集	《骷髅战士》	Steve Cuden	美国	13集	《咕噜咕噜魔法阵》	中西伸彰	45集	日本
1994	《黑猫警长》第二部	凡丹	12集	《矮精灵历险记》	唐·布鲁斯/加里·戈德曼	美国	76分钟	《同级生2》	门井亚矢	10集	日本
				《神奇四侠原版动画》	Jack Kirby/Stan Lee	美国		《橘子酱男孩》	矢部秋则	76集	日本
				《高卢勇士之美洲历险》	Gerhard Hahn	法国	85分钟	《平成狸和战》	高畑勋(吉卜力工作室)	119分钟	日本
				《刺猬索尼克》第一季	罗杰·阿勒斯/罗伯·明可夫	美国	13集*30分钟	《超时空要塞7》	河森正治	52集*24分钟	日本
				《狮子王》		美国	89分钟	《足球小将》	Yōichi Takahashi	47集*24分钟	日本
				《石头族乐园》	布莱恩·莱温特	美国	91分钟	《飞虎奇兵》	今沢哲男	52集	日本

年份	片名	制作	集数/时长	片名	导演	集数/时长	国别	片名	导演	集数/时长	国别
1994				《贾方复仇记》	Alan Zaslove / Tad Stones	69 分钟	美国	《魔法骑士》	平野俊贵	49集	日本
	《海尔兄弟》	中国北京红叶电脑动画公司	212集	《拇指姑娘》	唐布鲁兹/加利戈德曼	86分钟	美国	《银河战国群雄传》	奥田诚治	52集	日本
	《大头儿子和小头爸爸》	崔世昱	156集*10分钟	《神偷卡门》第一季	Joe Barruso / Stan Phillips	40集*20分钟	美国	《碧奇魂》	高田裕三	26集*25分钟	日本
	《自古英雄出少年》	严定宪/林文肖/常光希	101集	《风中奇缘》	迪士尼	81 分钟	美国	《攻壳机动队》	押井守	83 分钟	日本
	《十二生肖》	沈如东/伍仲文龚金福	13集*9分钟	《欢乐街》	苏珊·皮彻	24分钟	美国	《侧耳倾听》（吉卜力工作室）	近藤喜文	111 分钟	日本
				《露露》	Greg Bailey / Louis Piché	52集*22分钟	美国	《神秘的世界》	林宏树		日本
				《终极傻瓜》	凯文·利马	78 分钟	美国	《不可思议的游戏》	龟垣一	55集*23分钟	日本
1995				《辛普森一家》第七季	Wesley Archer	25集*30集	美国	《秀逗魔导士》	渡部高志	26集*30分钟	日本
				《傻大猫和崔弟》	Lenord Robinson	57集	美国	《机动战记高达W》	Masashi Ikeda	49集*25分钟	日本
				《彭彭丁满历险记》第一季	Tony Craig / Robert Gannaway	13集*30分钟	美国	《DNA2》	坂田纯一	3集	日本
				《小偷与鞋匠》	理查德·威廉姆斯	72 分钟	美国	《ON YOUR MARK》	宫崎骏	6分48秒	日本
				《小猪宝贝》	克里斯·努安	89 分钟	美国	《近所物语》	梅泽淳稔	50集	日本
				《美版恐龙战队》电影版	布赖恩·斯皮瑟/Steve Wang	95 分钟	美国	《天地无用!》	Kiyoshi Fukumoto	26集	日本
				《玩具总动员》	迪士尼	81分钟	美国	《爱天使传说》	Kunihiko Yuyama	51集	日本
				《企鹅与水晶》	唐·布卢加里·卢兹加/戈德曼	74 分钟	美国	《新世纪福音战士》	庵野秀明	26集*26分钟	日本
				《极端力量》	Marty Isenberg	13集	美国	《侧耳倾听》	近藤喜文	111 分钟	日本
								《樱桃小丸子》	芝山努／须田裕美子		日本

续表

年份	中国			欧美				亚洲			
	片名	导演	片长	片名	导演	片长	国家	片名	导演	片长	国家
1995	《熊猫京京》		26集*20分钟	《钟楼怪人》	迪士尼	91分钟	美国	《美少女战士SuperS》	几原邦彦	39集*30分钟	日本
	《开心街》	王柏荣	26集*10分钟	《巨鸭奇兵》	Blair Peters	26集	美国	《罗密欧的蓝天》	楠叶宏三		日本
				《瘪四与大头蛋》	迈克·乔吉/Yvette Kaplan	81分钟	美国	《名侦探柯南》	儿玉兼嗣/山本泰一郎	25分钟	日本
				《空中大灌篮》	乔·皮特卡	88分钟	美国	《机械女神》	下田正美	25集	日本
1996				《阿德日记》第一季	Jim Jinkins	25集	美国	《鸟派出所》	やすみ哲夫/三泽伸	200集*15分钟	日本
				《史努比的故事》	查尔斯·舒尔茨/比尔·门德兹	56集	美国	《机动战舰NADESICO》	佐藤龙雄	26集	日本
				《超人动画版》	Bruce W. Timm		美国	《逮捕令》第一季	古桥一浩	51集	日本
				《奎斯特历险记》第一季	Mike Milo	26集*21分钟	美国	《钢铁神兵》	浜津守	25集	日本
				《阿拉丁和大盗之王》	Tad Stones	80分钟	美国	《四驱兄弟》	纲野哲朗	51集	日本
				《新木偶奇遇记》	史蒂夫·巴伦	92分钟	美国	《游戏王》	高桥利希	27集*23分钟	日本
				《小狗波图》	西蒙·威尔斯	78分钟	美国	《机动战士高达第08MS小队》	Umanosuke Iida / Takeyuki Kanda	11集*24分钟	日本
				《德克斯特的实验室》第一季	格恩迪·塔塔科夫斯基	13集*30分钟	美国	《快杰蒸汽侦探团》	村山靖	26集	日本
1997				《飞天巨桃历险记》	亨利·塞利克	79分钟	美国	《妖精狩猎者》	片山一良	12集	日本
				《佰偶金银岛历险记》	Brian Henson	99分钟	美国	《X战记》	林太郎	97分钟	日本
								《天空之艾斯嘉科尼》	赤根和树	26集*25分钟	日本
								《七龙珠GT》	葛西治	64集	日本

年份	系列	片名	导演	集数/时长	国家
1997	《中华五千年历史故事》 《人参国》	《深夜大盗》	François Brisson / Pascal Morelli	26集*24分钟	法国
		《过于喧嚣的孤独》	Véra Caïs	89分钟	法国
		《下课后》	华特·迪士尼	26集*15分钟	美国
		《南方公园》第一季	特雷·帕克 / 马特·斯通	13集*30分钟	美国
		《大力士》	迪士尼	93分钟	美国
		《安娜斯塔西娅》	唐·布鲁斯 / 加里·戈德曼	94分钟	美国
		《美女与野兽：贝儿的心愿》	Andrew Knight	72分钟	美国
		《黑衣警探》第一季	Nathan Chew	53集*23分钟	美国
		《蝙蝠侠新冒险》第一季	田中敦子 / Hiroyuki Aoyama	13集*21分钟	美国
		《波波安》第一季	Brad Goodchild	13集	美国
		《辛普森一家》第九季		25集*30分钟	美国
		《瞎马小精灵2》	肖恩·麦克纳马拉		美国
		《101斑点狗》第一季	Victor Cook / Peter Ferk	12集	美国
		《德克斯特的实验室》第二季	格恩迪·塔塔科恩斯基	37集*30分钟	美国
		《鸡与牛》第一季	David Feiss	13集	美国
		《大力士》第一季	纽翰·马斯克 / 罗恩·克莱蒙兹	93分钟	美国
		《拼命郎约翰尼》	Van Partible		美国
		《麦克法兰之卵》	John Hays / Thomas A. Nelson	6集*30分钟	美国

片名	导演	集数/时长	国家
《浪客剑心》	古桥一浩	95集*25分钟	日本
《四驱兄弟》	纲野哲朗	51集	日本
《大运动会》	小沢一浩	6集	日本
《新世纪福音战士：死与新生》	庵野秀明 / 摩砂雪	87分钟	日本
《精灵对猎者II》	福富博	12集	日本
《灵异猎人》	ムトゥージ	12集	日本
《阿拉国》	山内重保	76集*24分钟	日本
《少女革命》	几原邦彦	39集*23分钟	日本
《处女任务》	西岛克彦	3集	日本
《剑风传奇》	高桥直人	25集*23分钟	日本
《中华小当家》	案纳正美	52集*23分钟	日本
《金田一少年之事件簿》	浅沼昭弘 / 真庭秀明	48分钟	日本
《浪客剑心：给维新志士的镇魂歌》	辻初树	90分钟	日本
《天才小鱼郎》	铃木孝义	25集	日本
《名侦探柯南：引爆摩天楼》	儿玉兼嗣	95分钟	日本
《幽灵公主》	宫崎骏	134分钟	日本
《流星花园》	山内重保	30分钟	日本

续表

年份	中国			欧美				亚洲			
	片名	导演	片长	片名	导演	片长	国家	片名	导演	片长	国家
1997				《奈德梦游记》	多诺万·库克	25集	美国				
				《猫咪不跳舞》	Mark Dindal	75分钟	美国				
				《搜妹黛薇儿》	Karen Disher / Guy Moore	65集*30分钟	美国				
				《星际恐龙》	Phil Harnage / Ken Pontac	52集*20分钟	美国				
				《黄鼠狼威威索》	David Elvin	81分钟	美国				
				《锐基双侠》	Robert Smigel / J. J. Sedelmaier	12集	美国				
				《快乐神仙狗2》	Larry Leker / Paul Sabella	82分钟	美国				
	《环游地球八十天》	胡兆洪 / Manfred Durniok	90分钟	《飞天小女警》	克雷格·迈克·科雷肯	13集*30分钟	美国	《南海奇皇》	神谷纯	48集	日本
	《快乐家家车》	黄加世	52集*12分钟	《宠物小精灵剧场版：超梦的逆袭》	汤山邦彦 / 迈克尔·海格尼	75分钟	美国	《幸运女神 小不隆咚（便利多多）》	松村康弘	48集	日本
	《中华上下五千年》		269集	《埃及王子》	布兰达·查普曼 / 西蒙·威尔斯	99分钟	美国	《青之六号》	Mahiro Maeda	4集*30分钟	日本
	《学问猫教汉字》	王川 / 武寒青	52集*10分钟	《虫虫危机》	约翰·拉塞特 / 安德鲁·斯坦顿	95分钟	美国	《婆婆罗》	高本宣弘	14集	日本
1998	《葵花镇》	倪娜	8集	《小猪宝贝2：小猪进城》	乔治·米勒	97分钟	美国	《时空侦探》	福富博	43集	日本
	《小糊涂神》	孙哲	52集*12分钟	《狮子王2：辛巴的荣耀》	Darrell Rooney / Rob LaDuca	81分钟	美国	《失落的宇宙》	渡部高志	26集	日本
	《神奇山谷》	李蕾 / 伊恩，梦露	52集*7分钟	《蚁哥正传》	Eric Darnell / Tim Johnson	83分钟	美国	《罗德斯岛战记英雄骑士传》	水野良	27集*23分钟	日本
	《小精灵灰豆》	刘积昆	26集*12分钟	《哥斯拉动画版》	Nathan Chew / David Hartman	44集*30分钟	美国	《星际牛仔》	渡边信一郎	26集*25分钟	日本

年份	片名	导演	时长/集数	国家	片名	导演	时长/集数	国家
1998	《鬼马小精灵3》	肖恩·麦克纳马拉		美国	《他和她的事情》	庵野秀明/佐藤裕纪	26集*22分钟	日本
	《丽莎和她的朋友们》第一季	Gabor Csupo / Arlene Klasky	20集*23分钟	美国	《饿少罗鬼》	高桥良辅	25集*25分钟	日本
	《MTV 名人死斗》	Eric Fogel		美国	《迷糊女战士》	渡边真一	26集*30分钟	日本
	《蝙蝠侠超人大电影-最佳搭档》	Toshihiko Masuda	64分钟	美国	《火魅子传》	广井王子	12集	日本
	《史哥特表哥》	Seth Cirker / Dan Coffie	28集	美国	《游戏王》	高桥和希	27集*23分钟	日本
	《小鸭历险记》	格雷厄姆·拉尔夫	28集	美国	《圣少女舰队》	细田雅弘	3集	日本
	《花木兰》	迪士尼	88分钟	美国	《魔法阵都市》	殿胜秀树	26集	日本
	《虫虫危机》	迪士尼与皮克斯公司	95分钟	美国	《宠物小精灵剧场版：超梦的逆袭》	汤山邦彦／迈克尔·海格尼	75分钟	日本
	《叽哩咕与巫婆》	米歇尔·欧斯洛	74分钟	美国	《丽佳公主》	杉井ギサブロー	52集	日本
	《老妇与鸽子》	西维亚·乔迈	21分钟	美国	《真盖塔》	川越淳	13集*25分钟	日本
	《大力士》	Phil Weinstein	65集*30分钟	美国	《波波罗古罗伊斯物语》	真下耕一	25集	日本
	《我嫁了个怪蜀黍！》	比尔·普莱姆顿	73分钟	美国	《钢铁新世纪》	菊地康仁	24集	日本
	《晶兵总动员》	乔·丹特	108分钟	美国	《危险调查员》	小岛正幸	39集*23分钟	日本
	《风中奇缘2》	Bradley Raymond / Tom Ellery	72分钟	美国	《守护月天》	贝泽幸男	22集	日本
	《寻找卡米洛城》	Frederik Du Chau	86分钟	美国	《反斗小王子》	大地丙太郎	75集*7分钟	日本
	《猫狗》	Amie Wong / Scott Wood		美国	《头文字D》	Shuichi Shigeno	26集*27分钟	日本
	《蝙蝠侠大战急冻人》	Boyd Kirkland	70分钟	美国	《机械女神》	下田正美	26集	日本
	《水濑小宝贝》第一季	Jeff Buckland	13集*15分钟	美国	《魔卡少女樱》	浅香守生	70集*30分钟	日本

续表

年份	中国			欧美				亚洲			
	片名	导演	片长	片名	导演	片长	国家	片名	导演	片长	国家
1998	《小太极》	蔡明钦/唐瑞亨	14集*21分钟	《辛巴达历险记》	Gary Blatchford / Robert Hughes	26集	美国	《秋叶原计算机组》	Yoshitaka Fujimoto	26集*30分钟	日本
	《宝莲灯》	常光希	85分钟	《玩具总动员2》	迪士尼	92分钟	美国	《玲音》	中村隆太郎	13集*24分钟	日本
	《小贝流浪记》	曹小卉	10集*20分钟	《恶搞之家 第一季》	塞思·麦克法兰	7集*30分钟	美国	《宇宙战舰山本洋子》	新房昭之	26集	日本
	《白雪公主与青蛙王子》	钱运达/沈如东/伍仲文	58分钟	《飞出个未来》	马特·格勒宁	13集*30分钟	美国	《海贼王》	宇田钢之助		日本
	《阿菜猫》		43集	《胆小狗英雄》	John Dilworth	52集*30分钟	美国	《星界的纹章》	长冈康史	13集	日本
	《新少年黄飞鸿》		36集	《米老鼠温馨圣诞》	Jun Falkenstein	66分钟	美国	《D4公主》	井出安轨	24集	日本
1999	《我们的家园》		52集*12分钟					《人狼》	冲浦启之	102分钟	日本
				《小熊维尼：感恩的季节》	Harry Arends / 军费尔肯斯坦		美国	《麻辣教师GTO》	藤泽亨	43集	日本
				《卖太阳的小女孩》	Djibril Diop Mambéty	45分钟	法国	《恐怖宠物店》	平田敏夫	4集*24分钟	日本
				《魔法少女莎琳娜》	David Teague	65分钟	美国	《傀儡师左近》	まついひとゆき	26集	日本
				《未来蝙蝠侠 第一季》	Curt Geda / Dan Riba	13集*30分钟	美国	《魔术士欧菲》	高桥亨	23集	日本
				《精灵鼠小弟》	罗伯·明可夫	84分钟	美国	《D4公主》	井出安轨	24集	日本
				《米老鼠温馨圣诞》	Jun Falkenstein / Alex Mann	66分钟	美国	《无限的未知》	谷口悟朗	26集	日本
				《黑色动画电影精粹》		83分钟	美国	《遣捕令》	西村纯二		日本
								《天使不设防！》	锦织博	26集	日本

年份	片名	导演	集数/时长	国家	片名	导演	集数/时长	国家
	《巴布工程师》第一季	Keith Chapman		美国	《神风怪盗贞德》	梅泽淳稔	44集	日本
	《玩具总动员2》	纠骏·拉塞特	92分钟	美国	《虫孽》	黑宏/吉沢孝男	26集	日本
	《名叫英雄的胆小狗》	John Dilworth	52集*30分钟	美国	《超级酷乐猫》	阿部雅司	66集*24分钟	日本
	《小熊维尼：感恩的季节》	Harry Arends/军费尔肯斯坦		美国	《迷糊女战士》	高本宣弘	26集*30分钟	日本
	《梅指版星球大战》	Steve Oedekerk	30分钟	美国		渡边慎一		
	《小魔女蒙娜》第一季	Louis Piché	26集*25分钟	美国	《我的邻居山田君》	高畑勋	104分钟	日本
	《福尔摩斯在22世纪》	Paul Quinn	26集*20分钟	美国				
	《刺猬索尼克》	池上和誉	60分钟	美国	《数码宝贝》	角铜博之	54集*30分钟	日本
	《太空木偶历险记》	Tim Hill (III)	88分钟	美国	《恐怖宠物店》	平田敏夫	4集*24分钟	日本
	《再生侠3之地狱使者之源》	Unknown		美国	《浪客剑心：追忆篇》	古桥一浩	4集*28分钟	日本
	《钢铁巨人》	布拉德·伯德	86分钟	美国	《她和她的猫》	新海诚	5分钟	日本
	《南方公园》	崔·帕克	81分钟	美国	《万有引力》	ポプ白旗	13集	日本
1999	《海绵宝宝》第一季	Alan Smart	20集*30分钟	美国	《全职猎人》	古桥一浩	92集*23分钟	日本
	《私家军电影》	Loren Bouchard	13集*30分钟	美国				
	《淘气小兵兵》	Igor Kovalyov	79分钟	美国				
	《国王与我》	Richard Rich	87分钟	美国				
	《恶搞之家》第一季	塞思·麦克法兰	7集*30分钟	美国				
	《超级蜘蛛侠》	Stan Lee/Steve Ditko	13集*22分钟	美国				
	《泰山》	迪士尼	88分钟	美国				
2000	《勇闯黄金城》	梦工厂	89分钟	美国	《学校怪谈》	阿部记之	20集	日本
	《菲菲的行业》		26集*12分钟					

续表

年份	中国			欧美				亚洲			
	片名	导演	片长	片名	导演	片长	国家	片名	导演	片长	国家
	《蓝猫淘气3000问》	王宏	104集*40集	《幻想曲2000》	迪士尼	74分钟	美国	《暗之宿裔》	ときたひろこ	13集*24分钟	日本
	《隋唐英雄传》	王根发	52集*21分钟	《跳跳虎历险记》	迪士尼	77分钟	美国	《第一神拳》	西村聪	75集	日本
	《小明和王猫》	王川	13集	《恐龙》	迪士尼	82分钟	美国	《风云爆弹娘》	湖山祯崇	13集	日本
	《大话三国》	SHOWGOOD	36集*4分钟	《变身国王》	迪士尼	78分钟	美国	《纯情房东俏房客》	岩崎良明	24集*24分钟	日本
	《乐比悠悠》	沈杰	104集	《成龙历险记》第一季	约翰·罗杰斯	13集*30分钟	美国	《最后的吸血鬼》	北久保弘之	48分钟	日本
	《哎哟，妈妈！》	胡依红	52集	《小美人鱼2：重返大海》	Jim Kammerud	75分钟	美国	《袖珍女侍小梅》	木村真一郎	11集	日本
				《小鬼闯巴黎》	Paul Demeyer	78分钟	美国	《梦幻妖子》	龟垣一	24集*21分钟	日本
				《波波鹿与飞天鼠》	Des McAnuff		美国	《沉默的未知》	片山一良	25集	日本
2000				《飞出个未来》第三季	Matt Groening	22集*30分钟	美国	《幻影死神》	渡部高志	12集*24分钟	日本
				《约瑟传说：梦幻国王》	Rob LaDuca	75分钟	美国	《新恋爱白书》	下田正美	13集	日本
				《102斑点狗》	凯文·利马	100分钟	美国	《犬夜叉》	池田成/青木康直	167集*24分钟	日本
				《巴斯光年》	Tad Stones	70分钟	美国				
				《辛普森一家》第十二季	Matthew Nastuk	21集*30分钟	美国	《我家也有外星人》	佐藤卓哉	13集	日本
				《小鸡快跑》	Peter Lord /尼克·帕克	84分钟	美国	《小魔女DoReMi》	五十岚卓哉/山内重保	49集	日本
				《冰冻星球》	唐·布鲁斯/加里·戈德曼	94分钟	美国	《樱花大战》	中村隆太郎	25集*24分钟	日本
				《石头族乐园2：赌城万岁》	布莱恩·莱温特	90分钟	美国	《女神候补生》	本乡みつる	12集	日本
				《海的女儿历险记》	Colin South	26集	美国	《外星人田中太郎》	山口赖房	24集	日本

年份	片名	导演	集数/时长	国别/地区
2000	《大战千年虫》	杨子岚／刘峰字		
	《小和尚》	曾伟京	52集	
	《反斗天庭》	陆象英		
	《X战警：进化》	Gary Graham		美国
	《星界的战旗》	长冈康史	13集	日本
	《咕噜咕噜魔法阵》	高木淳	38集	日本
	《银河天使》	浅香守生／大桥誉志光	24集*13分钟	日本
	《最游记》	伊达勇登	50集	日本
	《真·女神转生 恶魔之子》	竹内启雄	50集	日本
	《游戏王·怪兽之决斗》	杉岛邦久		日本
	《天使禁猎区》	佐山圣子	30分钟	日本
	《吸血鬼猎人D》	川尻善昭	103分钟	日本
	《银河冒险战记》	もりたけし	13集	日本
	《机巧奇传希约故记》	アミノテツロー	26集	日本
	《特别的她 FLCL》	鹤卷和哉	6集*30分钟	日本
2001	《亚特兰帝斯：失落的帝国》	迪士尼	95分钟	美国
	《反斗家族》	Butch Hartman	138集*11分钟	美国
	《贝卡西娜》	Philippe Vidal	83分钟	法国
	《皮克猪、安德马和他们的朋友》	Vincent Patar／Stéphane Aubier	65分钟	法国
	《怪物史来克》	安德鲁·亚当森／维基·约翰逊	90分钟	美国
	《天才小子吉米》	John A. Davis	82分钟	美国
	《正义联盟》第一季	Gardner Fox	26集*30分钟	美国
	《名侦探柯南：瞳孔中的暗杀者》	儿玉兼嗣	100分钟	日本
	《千与千寻》	宫崎骏	125分钟	日本
	《青春草莓蛋》	山口佑司	13集	日本
	《大都会》	林太郎	108分钟	日本
	《千年女优》	今敏	87分钟	日本
	《闪灵二人组》	古桥一浩／元永庆太郎	49集*24分钟	日本
	《读或死》	舛成孝二	3集	日本
	《棋魂》	西泽晋	75集*24分钟	日本

续表

年份	中国			欧美				亚洲			
	片名	导演	片长	片名	导演	片长	国家	片名	导演	片长	国家
2001				《米奇家族的万圣历险》	Jamie Mitchell / Tony Craig	70分钟	美国	《魔力女管家》	山贺博之	12集	日本
				《大力水手》	Barry Mills		美国	《通灵王》	水岛精二	64集*23分钟	日本
				《间谍少女组》	Vincent Chalvon Demersay / David Michel		美国	《妹妹公主》	新田靖成	26集	日本
				《变种外星人》	比尔·普莱姆顿	81 分钟	美国	《小魔女》	五十岚卓哉	50集	日本
				《终极细胞战》	鲍比·法拉利 / 彼得·法拉利	95 分钟	美国	《新白雪姬传说》	佐藤顺一		日本
				《杰克武士》第一季	Genndy Tartakovsky	13集*25分钟	美国	《千年女优》	今敏	87 分钟	日本
				《南方公园》第五季	崔·帕克 / 马特·斯通	14集*30分钟	美国	《网球王子》	浜名孝行	178集	日本
				《最终幻想》	坂口博信 / Moto Sakakibara	106 分钟	美国	《少年足球》	奥田诚治	39集	日本
				《猫狗大战》	劳伦斯·哥特曼	87 分钟	美国	《最终幻想：无限》	Mahiro Maeda	25集	日本
				《怪兽公司》	迪士尼与皮克斯合作	92 分钟	美国	《分身战士》	谷口悟朗	26集*24分钟	日本
				《真爱伴鹅行》	Richard Rich	75 分钟	美国	《浪客剑心：星霜篇》	Kazuhiro Furuhashi	90分钟	日本
				《傻瓜猫》		80集	美国	《皇家国教骑士团》	饭田马之介	13集*23分钟	日本
				《鬼马小精灵之圣诞惊魂记》	Owen Hurley	84分钟	美国	《棋魂》	西泽晋	75集*24分钟	日本
				《小姐与流浪汉2：狗儿逃家记》	Darrell Rooney / Jeannine Roussel	69分钟	美国	《星际牛仔：天国之门》	渡边信一郎 / 冲浦启之	116 分钟	日本

年份	集数/时长	导演	国产片名	美国片名	导演	时长	国别	日本片名	导演	集数/时长	国别
				《恶魔城堡》	Ben Stassen	40分钟	美国	《水果篮子》	大地丙太郎/砂本量	26集*23分钟	日本
				《海绵宝宝》第二季	史蒂芬·海伦伯格	20集*30分钟	美国	《足球小将》	杉井ギサブロー	52集	日本
				《暑假历险》	Chuck Sheetz	82分钟	美国	《神奇宝贝》	汤山邦彦	22分钟	日本
				《小忍者》	Ninjai Gang	12集	美国	《热带雨林的暴笑生活》	水岛努	26集*23分钟	日本
				《拇指版蝙蝠侠》	David Bourla	28分钟	美国				
2001	52集*22分钟	胡依红	《我为歌狂》	《星际宝贝》	迪士尼	85分钟	美国	《银河天使Z》	浅香守生/大桥誉志光	18集	日本
	26集	王川/何明	《英雄七个半》	《史酷比》	拉加·高斯内尔		美国	《攻壳机动队》第一季	神山健治	26集*25分钟	日本
				《飞出个未来》第五季	Peter Avanzino	16集*30分钟	美国	《我们这一家》	八角哲夫	20分钟	日本
				《星银岛》	罗恩·克莱蒙兹/约翰·马斯克	95分钟	美国	《白色猎人》	まついひとゆき	13集	日本
				《八夜疯狂》	Seth Kearsley	76分钟	美国	《数码宝贝04》	Akiyoshi Hongo	50集	日本
				《德克斯特的实验室》第四季	格恩迪·塔塔科夫斯基	13集*30分钟	美国	《花田少年史》	小岛正幸	25集*24分钟	日本
				《蔬菜宝贝历险记》	Mike Nawrocki / Phil Vischer	82分钟	美国	《魔力女管家2》	山贺博之	15集*24分钟	日本
				《芭比之长发公主》	Owen Hurley	84分钟	美国	《迷糊天使》		26集	日本
				《野外怪家庭》	Cathy Malkasian	85分钟	美国	《七小花》	今川泰宏	25集	日本
2002				《蛙兄蛙弟闯通关》	David Gumpel	82分钟	美国	《十二国记》	小林常夫	45集*25分钟	日本
				《变形金刚之雷霆舰队》	Hidehito Ueda	52集	美国	《阿倍野桥魔法商店街》	山贺博之	13集*24分钟	日本
				《草地英雄》	Peter Hastings	88分钟	美国	《阿兹漫画大王》	锦织博	26集*24分钟	日本

续表

年份	中国			欧美				亚洲			
	片名	导演	片长	片名	导演	片长	国家	片名	导演	片长	国家
2002				《钟楼怪人2：老实钟的秘密》	Bradley Raymond	68分钟	美国	《圣斗士星矢冥王篇》	山内重保	13集*25分钟	日本
				《哑巴乐园》	Bradley Raymond	68分钟	美国	《战斗妖精雪风》	大仓雅彦	5集*47分钟	日本
				《泰山与珍妮》	Victor Cook / Steve Loter		美国	《攻壳机动队》第一季	神山健治	26集*25分钟	日本
				《想做熊的孩子》	贾尼克·哈斯特楚	75分钟	法国	《东京喵喵》	阿部记之	52集*23分钟	日本
				《星际宝贝》	克里斯·桑德斯 / 迪恩·德布洛斯	85分钟	美国	《猫的报恩》	森田宏幸	75分钟	日本
				《精灵鼠小弟2》	罗伯·明可夫	77分钟	美国	《人形电脑天使心》	浅香守生	27集*24分钟	日本
				《飞天小女警》	克雷格·迈克科雷肯	73分钟	美国	《全金属狂潮》	千明孝一	24集*23分钟	日本
				《大头仔天空》	Tuck Tucker	76分钟	美国	《灰羽联盟》	いまぞさいつき	13集*25分钟	日本
				《踩辣女孩》	Nicholas Filippi / Lisa Schaffer		美国	《寻找满月》	加藤敏幸	52集	日本
				《小马王》	凯利·阿斯博瑞 / Lorna Cook	83分钟	美国	《机动战士高达Seed》	福田己津央	50集*25分钟	日本
				《梦不落帝国》	Donovan Cook	72分钟	美国	《星之声》	新海诚	25分钟	日本
				《海绵宝宝》第三季	Alan Smart	20集*30分钟	美国	《火影忍者》	伊达勇登	30分钟	日本
				《冰川时代》	卡洛斯·沙尔丹哈 / 克里斯·韦奇	81分钟	美国	《魔法护士小麦》	武本康弘 / 荒川真嗣	6集*20分钟	日本
				《猫和老鼠：魔法戒指》	James T. Walker	62分钟	美国	《拜托了，老师》	井出安轨	13集*24分钟	日本
				《南方公园》第六季	崔帕克 / 马特·斯通	17集*30分钟	美国	《翼神世音》	出渕裕	26集*25分钟	日本

年份	国产片名	导演	集数	引进片名	导演	时长	国别	引进片名（日本）	导演	集数/时长	国别
2002				《仙履奇缘2：美梦成真》	John Kafka	69分钟	美国	《最终兵器少女》	Mitsuko Kase	13集*24分钟	日本
				《雪地灵犬2》	Phil Weinstein	75分钟	美国	《萩萩公主》	河本升悟/佐藤顺一	26集*24分钟	日本
				《王子与公主》	米歇尔·欧斯洛	70分钟	法国	《推理之绊》	金子伸吾	25集*25分钟	日本
				《木偶奇遇记》	罗伯托·贝尼尼	108分钟	美国	《炎之蜃气楼》	桑原水菜	13集*30分钟	日本
				《七海游侠柯尔多》	Pascal Morelli	92分钟	法国	《超重神GRAVION》	大张正己/赤松和光	13集	日本
				《特里斯坦与伊索尔德》	Thierry Schiel	83分钟	法国	《公主候朴生佑希》	大冢雅彦	26集	日本
								《阿倍野桥魔法商店街》	山贼博之/Hiroyuki Yamaga	13集*24分钟	日本
								《青出于蓝》（动画）	Masami Shimoda	24集	日本
								《驭龙少年》	川濑敏文	38集	日本
								《魔法咏路咏路》	笠井贤一	172集	日本
								《十二国记》	小林常夫	45集*25分钟	日本
								《我们这一家》	八角哲夫	20分钟	日本
								《名侦探柯南：贝克街的亡灵》	儿玉兼嗣	98分钟	日本
								《鬼眼狂刀》	西村纯二	26集*25分钟	日本
								《哈姆大郎》	河井律子	193集	日本
								《杀手阿一》（动画版）	石平信司	46分钟	日本
2003	《哪咤传奇》	蔡志军/陈家奇/张族权	52集*21分钟	《忍者神龟》	Kevin Eastman	52集	美国	《百变之星》	佐藤顺一	51集*24分钟	日本
	《Q版三国》	傅燕/杨勇	39集	《盖娜》	Chris Delaporte	85分钟	法国	《黄昏的腕轮传说》	泽井羊次	12集	日本
	《白鸽岛》	王加世	52集*22分钟	《戴帽子的猫》	博·维尔奇	82分钟	美国	《高机动幻想》	监督：樱美かつし	12集	日本
	《封神榜传奇》	上海美术电影制片厂	100集	《星球大战之克隆战争CN动画版》	Gemndy Tartakovsky	25集	美国	《圣枪修女》	红优	24集*23分钟	日本

续表

年份	中国			欧美				亚洲			
	片名	导演	片长	片名	导演	片长	国家	片名	导演	片长	国家
2003	《可可，可心一家人》		63集	《少林接招》	Stephen Sandoval		美国	《漫画同人会》			日本
	《快乐东西》	王云飞/朱江	60集	《神秘的女蝙蝠侠》	Curt Geda / Tim Maltby	74分钟	美国	《初音岛》	宫崎なぎさ	26集*24分钟	日本
	《小虎还乡》	中央电视台	26集*23分钟	《芭比之天鹅湖》	欧文·赫利	81分钟	美国	《神枪少女》	浅香守生	13集	日本
				《生化战士》	David Molina	75分钟	美国	《你所期望的永远》	"君が望む永远"制作委员会	14集	日本
				《成龙历险记》第四季		13集*30分钟	美国	《奇诺之旅》	中村隆太郎	13集*24分钟	日本
				《我的青少年机器人时代》	Robert Alvarez / Randy Myers		美国	《云之彼端约定的地方》	新海诚	91分钟	日本
				《少年泰坦》第一季	Richard Elliott (writer) / John Esposito	13集*22分钟	美国	《最终流放》	千明孝一	26集*24分钟	日本
				《动画秀》	唐·戴兹菲尔德/山村浩二	102分钟	美国	《魔力女管家》	佐伯昭志	24分钟	日本
				《动画版蜘蛛侠》	Steve Ditko / Stan Lee	13集	美国	《魔法师端的注意事项》	下田正美		日本
				《正义联盟》第二季	伽德纳·福克斯	26集*24分钟	美国	《成惠的世界》	芦田丰雄	12集	日本
				《辛巴达历险记》		84分钟	美国	《废柴公主》	增井壮一	24集*24分钟	日本
				《原野小兵兵》	John Eng/ Norton Virgien		美国	《真月谭月姬》	樱美かつし	12集	日本
				《黑客帝国动画版》	Peter Chung 安迪·琼斯		美国	《拜托了双子星》	井出安轨	13集	日本
				《失落的帝国：神秘的水晶》	葛瑞特奥斯 戴柯克·维斯	80分钟	美国	《人鱼森林》			日本
				《森林王子2》	迪士尼	78分钟	美国	《东京教父》	今敏	92分钟	日本

年份	片名	导演	时长	国家
	《小猪大行动》	Francis Glebas	75分钟	美国
	《乔治亚短路》	Paul Devlin	85分钟	美国
	《101忠狗续集：伦敦大冒险》	迪士尼	70分钟	美国
	《星银岛》	迪士尼	95分钟	美国
	《小熊维尼》	迪士尼		美国
	《海底总动员》	迪士尼	100分钟	美国
	《熊的传说》	迪士尼	85分钟	美国
	《无头男人》	朱安·索兰纳	18分钟	美国
	《超时空魔钟》	拉迪斯洛夫·斯塔维奇	45分钟	法国
	《青蛙的预言》	Jacques-Remy Girerd	90分钟	法国
	《狗、将军与鸟》	Francis Nielsen	75分钟	法国
	《水与火的传说》	Philippe Leclerc	90分钟	法国
	《疯狂约会美丽都》	西维亚·乔迈	80分钟	法国
2003	《狼雨》	冈村天斋	30集*23分钟	日本
	《暗与帽子与书之旅人》	山口祐司/望月智充	13集*24分钟	日本
	《月姬》	樱美かつし	12集	日本
	《一骑当千》	渡部高志	12集	日本
	《君望之永远》	渡边哲哉	14集	日本
	《天使怪盗》	羽原信义	26集	日本
	《妮嘉寻亲记》	五十岚卓哉	50集	日本
	《惑星奇航》	谷口悟朗	26集	日本
	《恋爱小魔女》	政木伸一	26集	日本
	《灌篮少年》	工藤进/神浩树	26集*25分钟	日本
	《海贼王剧场版4：死亡尽头的冒险》	Kônosuke Uda	95分钟	日本
	《黑客帝国动画版》	川尻善昭/小池健	102分钟	日本
	《全金属狂潮2》	武本康弘	12集*23分钟	日本
	《最游记》第二部	えんどうてつや	25集	日本
	《巷说百物语》	鸥胜秀树	13集*24分钟	日本
	《星空清理者》	合口悟朗	26集*25分钟	日本
	《钢之炼金术师》	水岛精二	51集*24分钟	日本
	《自动机器人·铁臂阿童木》	小中和哉		日本
	《金童卡修》	中村哲治	150集	日本
	《音速小子X》	龟垣一		日本
	《魔法使的条件：夏日的天空》	下田正美	12集*23分钟	日本
	《哈尔的移动城堡》	宫崎骏	119分钟	日本

续表

年份	中国			欧美				亚洲			
	片名	导演	片长	片名	导演	片长	国家	片名	导演	片长	国家
2003	《老子说》	陈伟军	112分钟					《全职猎人 OVA 2》	富坚义博	8集	日本
	《马丁的早晨》	张天晓/杰克·布多圈	52集*12分钟					《统墓》	都留稔幸	26集*24分钟	日本
	《庄子说》		13集					《新撰组异闻录》	Tomohiro Hirata	24集*23分钟	日本
	《中华传统美德故事》	李剑平/庞宇萍	39集*9分钟					《天下霸道之剑大夜叉》	篠原俊哉		日本
	《宝贝女儿好妈妈》	张桂咏/黄伟明/林裕庭	40集*15分钟	《牧场是我家》	迪士尼	76分钟	美国	《头文字D》第四季	Shuichi Shigeno	24集*27分钟	日本
	《中华勤学故事》		52集	《亲亲麻吉》	Cartoon Network		美国	《怪医秦博士》	手冢真	61集	日本
2004	《魔笛奇遇记》	邓丽丽	26集	《寻找圣诞老人》			美国	《现视研》	池端隆史	12集*24分钟	日本
	《瑶玲啊瑶玲》		95分钟	《花木兰》	Darrell Rooney	79分钟	美国	《死神》	阿部记之	24分钟	日本
	《蝴蝶梦：梁山伯与祝英台》	蔡明钦	15分钟	《超人总动员》	皮克斯	115分钟	美国	《名侦探柯南：银翼的魔术师》	山本泰一郎	108分钟	日本
	《喜羊羊与灰太狼》	黄伟明/赵崇邦		《鲨鱼黑帮》	Bibo Bergeron	90分钟	美国	《苹果核战记》	荒牧伸志	101分钟	日本
				《史酷比2》	拉加·高斯内尔	93分钟	美国	《神无月巫女》	柳沢テツヤ	12集	日本
				《海绵宝宝历险记》	史蒂芬·海伦伯格/马克·奥斯本	87分钟	美国	《这个美丽而又丑陋的世界》	佐伯昭志	12集	日本
				《极地特快》	罗伯特·泽米吉斯	100分钟	美国	《舞姬》	小原正和	26集	日本
				《米奇节日嘉年华》	Matthew O'Callaghan	68分钟	美国	《圣母在上》	ユキヒロマツシタ	13集	日本
				《卡通明星大乱斗第一季》	崔·帕克	7集*22分钟	美国	《仙境传说》	岸诚二	26集*24分钟	日本
				《美国战队：世界警察》		98分钟	美国	《蔷薇少女》	松尾衡	12集*24分钟	日本

年份	名称	导演	时长	国家	名称	导演	时长	国家
	《下课后：回想小时候》	Howy Parkins / Brenda Piluso	61分钟	美国	《棋魂·通往北斗杯之路》	西泽晋/神谷纯	78分钟	日本
	《下课后：升上五年级》	Howy Parkins		美国	《今天开始是魔王》	西村纯二	39集*23分钟	日本
	《胡桃夹子和老鼠国王》	Tatjana Ilyina	82分钟	美国	《喧嚣学院》	高松信司	26集*25分钟	日本
	《芭比之真假公主》	William Lau		美国	《七武士》	滝沢敏文/吉田彻	26集*24分钟	日本
	《新蝙蝠侠》第一季		13集*30分钟	美国	《混沌武士》	渡边信一郎	26集*23分钟	日本
	《成龙历险记》第五季		13集*30分钟	美国	《月咏》	新房昭之	25集	日本
	《福斯特和他虚构的朋友们的一家》第一季	Craig McCracken	10集*30分钟	美国	《魔法少女奈叶》	新房昭之	13集*24分钟	日本
	《三个火枪手》	Donovan Cook	68分钟	美国	《妄想代理人》	今敏	13集*25分钟	日本
	《正义联盟》第三季	伽德纳·福克斯	13集*24分钟	美国	《攻壳机动队2 无罪》	押井守	100分钟	日本
	《皮诺曹3000》	Daniel Robichaud	80分钟	美国	《最游记》	えんどうてつや	25集	日本
	《雷通克编年史：黑暗女神》	Peter Chung	35分钟	美国	《妖精的旋律》	神户守	13集*25分钟	日本
	《加菲猫》	皮特·休伊特	80分钟	美国	《御伽草子》	西久保瑞穗	26集*23分钟	日本
	《怪物史瑞克2》	安德鲁·亚当森/凯利·阿斯博瑞	93分钟	美国	《蒸汽男孩》	大友克洋	127分钟	日本
	《母牛总动员》	John Sanford / Will Finn	76分钟	美国	《怪医黑杰克》	手冢真	61集	日本
2004	《南方公园》第八季	崔·帕克/马特·斯通	14集*30分钟	美国	《银河天使》	高柳滋仁	26集	日本
	《小熊维尼：春天的百亩森林》	Saul Blinkoff / Elliot M. Bour		美国	《杀戮都市》	Ichirô Itano	26集*23分钟	日本
	《狮子王3》	布拉德利·雷蒙德	77分钟	美国	《玛德莱克丝》	真下耕一	26集*30分钟	日本

续表

年份	中国 片名	中国 导演	中国 片长	欧美 片名	欧美 导演	欧美 片长	欧美 国家	亚洲 片名	亚洲 导演	亚洲 片长	亚洲 国家
				《酷狗上学记》	Timothy Björklund	74分钟	美国	《光之美少女》	西尾大介	49集*25分钟	日本
								《青蛙军曹》	山本裕介 近藤信宏	24分钟	日本
								《怪物》	小岛正幸	74集*24分钟	日本
								《珂赛特的肖像》	新房昭之	3集*38分钟	日本
								《心理游戏》	汤浅政明	103分钟	日本
								《哈尔的移动城堡》	宫崎骏	119分钟	日本
								《风人物语》	西村纯二	13集*25分钟	日本
2004								《魔法咪路咪路》	福岛利规	48集*23分钟	日本
								《爱丽丝学园》	大森贵弘	27集	日本
								《云的彼端，约定的地方》	新海诚	91分钟	日本
								《棒球大联盟 第一季》	福岛利规	26集*24分钟	日本
								《日式面包王》	青木康直	69集	日本
								《极道鲜师》	佐藤雄三	13集*24分钟	日本
								《微笑的闪士》	神志那弘志	12集	日本
								《岩窟王》	前田真宏	24集*24分钟	日本
								《校园迷糊大王一学期》	高松信司	26集*25分钟	日本
								《抓不到天狗帮》	渡边浩	25分钟	日本
								《摇滚新乐园》	小林治	26集	日本
	《魔豆传奇》			《四眼天鸡》	迪士尼	81分钟	美国	《光速蒙面侠21》	西川正义	145集	日本
2005	《梦里人》	吴采薇	26集*22分钟	《美国老爸》第一季	塞思·麦克法兰	23集*30分钟	美国	《伊里野的天空》	伊藤尚往	6集*26分钟	日本
	《龙刀奇缘》	李剑平	26集	《美国飞龙：杰克龙》	迪士尼		美国	《这是我的主人》	佐伯昭志	12集	日本
		司徒永华	85分钟								

年份	中国作品	导演	集数/时长	美国作品	导演	集数/时长	国别	日本作品	导演	集数/时长	国别
2005	《围棋少年》1、2季	江流儿	26集	《棉尾兔彼得》	Mark Gravas		美国	《圣魔之血》	Tomohiro Hirata	24集*24分钟	日本
	《东方神娃》	殷晓东	52集*12分钟	《疯狂夏令营》	乔纳森·普林斯	96 分钟	美国	《蜂蜜与四叶草》	笠井贤一	24集	日本
	《红孩儿大话火焰山》	王童	95分钟	《变身国王2：高刚外传》	Saul Blinkoff / Elliot M. Bour	72 分钟	美国	《魔法老师》	宫崎なぎさ	26集	日本
	《天下掉下个猪八戒》	方润南/陶孝友	104集	《马达加斯加》	埃里克·达尼尔	86 分钟	美国	《交响诗篇》	京田知己	50集*25分钟	日本
	《夺宝幸运星》	哈雷	52集	《变身侠阿笨》	Man of Action	52集*22分钟	美国	《AIR》	石原立也	12集*24分钟	日本
	《功夫兔系列1：少林兔与武当狗》	李智勇	3分58秒	《小红帽》	柯瑞·爱德华/故托德·爱德华兹	80分钟	美国	《水星领航员》	佐藤顺一	13集*24分钟	日本
	《围棋少年》	江流儿	26集	《欢乐树的朋友们：赶尽杀绝》	Alan Lau / Kenn Navarro		美国	《地狱少女》	大森贵弘	26集	日本
	《天眼》	糖仁	500集*7	《四眼天鸡》	马克·汀戴尔	81 分钟	美国	《虫师》	长滨博史	26集*24分钟	日本
	《大英雄狄青》	金鹰/刘钦	52	《色胆包天救地球》	Roy T. Wood	83 分钟	美国	《初音岛》	宫崎なぎさ	26集	日本
	《千千问》	李国英	161集	《蝙蝠侠大战德古拉》	Michael Goguen	83分钟	美国	《银盘万花筒》	高松信司	12集	日本
	《魔比斯环》	格兰·埃卡	89分钟	《鲇鱼仔的乡土生活》第一季	Jim Fortier / Matt Maiellaro	6集	美国	《翡翠森林：狼与羊》	杉井仪三郎	110 分钟	日本
				《赛车总动员》	迪士尼	117分钟	美国	《SHUFFLE!》	细田直人	24集*24分钟	日本
				《精灵鼠小弟3》	Audu Paden		美国	《曙光少女》	平池芳正	24集*23分钟	日本
				《猫和老鼠：飘风天王》	Bill Kopp	75分钟	美国	《草莓100%》	关田修	25分钟	日本
				《芭比与魔幻飞马之旅》	Greg Richardson	83分钟	美国	《魔界女王候补生》	安野梦洋子	52集	日本
				《伟大的荒凉》	Mark Cowen	40分钟	美国	《我太太是高中生》		26集*24分钟	日本
				《正义联盟》第五季		13集*30分钟	美国	《动物横町》	西本由起夫	102集*23分钟	日本
				《新蝙蝠侠》第三季	Michael Jelenic	13集*30分钟	美国	《这就是我的主人》	佐伯昭志	12集	日本

年份	中国			欧美				亚洲			
	片名	导演	片长	片名	导演	片长	国家	片名	导演	片长	国家
2005				《小熊维尼：长鼻怪万圣节》		66分钟	美国	《异域传说》	古贺豪	12集	日本
				《僵尸新娘》	蒂姆·波顿/Mike Johnson	77分钟	美国	《绝对少年》	望月智充	26集	日本
				《星际宝贝2：史迪奇》	Anthony Leondis	68分钟	美国	《草莓棉花糖》	佐藤卓哉	12集*24分钟	日本
				《断蒂威·格瑞菲：未曝光的故事》	Pete Michels	88分钟	美国	《蜂蜜与四叶草》	笠井贤一	24集	日本
				《童子军拉兹罗》	Joe Murray			《蜜桃女孩》	石踊宏	25集	日本
				《泰山2》	Brian Smith			《鸦》	羽山淳二	6集*30分钟	日本
				《变形金刚：塞伯坦传奇》		52集	美国	《无爱之战》	Shigeru Morikawa	12集*24分钟	日本
				《帝企鹅日记》	吕克·雅克	80分钟	美国	《捉迷藏》	约翰·波尔森	101分钟	日本
				《美国老爸》第二季	Seth MacFarlane	19集*22分钟	美国	《翼·年代记》	真下耕一	26集*25分钟	日本
				《海绵宝宝》第四季		20集*30分钟	美国	《雪之女王》	出崎统	39集*25分钟	日本
				《Hair High》	比尔·普莱姆顿	78分钟	美国	《攻壳机动队SAC：笑面男》	神山健治	160分钟	日本
				《机器人历险记》	克里斯·韦奇/卡洛斯·沙尔丹哈	91分钟	美国	《血战》	藤咲淳一	50集*24分钟	日本
				《芭比梦幻仙境之彩虹仙子》	Walter P. Martishius	70分钟	美国	《黑猫》	板垣伸	23集	日本
				《降世神通》第一季	Dave Filoni	20集*30分钟	美国	《灼眼的夏娜》	渡部高志	24集*25分钟	日本
				《机器肉鸡》第一季	Matthew Senreich	21集*11分	美国	《最终幻想7：圣子降临》	野村哲也/野末武志	101分钟	日本
				《小熊维尼之长鼻怪大冒险》	Frank Nissen	68分钟	美国	《四月一日灵异事件簿/剧场版：仲夏夜之梦》	水岛努	60分钟	日本

年份	中国作品	导演	集数/时长	美国作品	导演	集数/时长	国家	日本作品	导演	集数/时长	国家
2005	《马兰花》	李剑平/耿玲		《正义联盟 第四季》	伽德纳·福克斯	13集*30分钟	美国	《钢之炼金术师：巴拉的征服者》	水岛精二	105 分钟	日本
	《精灵世纪》	关心	104集*12分钟	《降世神通》第二季	Michael Dante DiMartino	20集*23分钟	美国	《新宇宙飞龙》	细田雅弘	39集*25分钟	日本
	《喜羊羊与灰太狼之古古怪界大作战》		60集*15分钟	《狐狸与猎狗2：永远的朋友》	Jim Kammerud	69分钟	美国	《青空》	石原立也	12集*24分钟	日本
	《三毛流浪记》	朱敏/王柏荣		《猫和老鼠-海盗寻宝》	Scott Jeralds	74分钟	美国	《苍之茧》	吉浦康裕	23分钟	日本
	《猪猪侠第一部：魔幻环保》		20集	《熊的传说2》	本·格鲁克	73分钟	美国	《幻龙记》	神谷纯	40集	日本
	《巴布熊猫》	黄锦铭	26集	《赛车总动员》	约翰·拉塞特/乔·兰福特	117分钟	美国	《玻璃假面》	滨津守	52集	日本
	《外滩520》	王慧坚	20集	《快乐的大脚》	乔治·米勒/沃伦·科尔曼	108分钟	美国	《命运之夜》	山口祐司	24集*24分钟	日本
2006	《西岳奇童》	胡兆洪	90分钟	《冲走小老鼠》	山姆·菲尔/大卫·博维斯	85分钟	美国	《备长炭》	古桥一浩	12集*12分钟	日本
	《女孩，你的一分钟有多长》	蒋谱	75分钟	《血茶与红绳》	Christiane Cegavske	71分钟	美国	《内衣战士蝴蝶玫瑰》	松村康弘	6集	日本
	《虹猫蓝兔七侠传》	王宏	108集	《丛林大反攻》	罗杰·阿勒斯	83分钟	美国	《皇家国教骑士团》	Tomokazu Tokoro	10集*50分钟	日本
	《中华小子》	张天晓/周磊	26集	《棒球小英雄》	克里斯托弗·里夫里夫	90分钟	美国	《死神的歌谣》	望月智充	6集	日本
				《疯狂农庄》	史蒂夫·欧德科克	90分钟	美国	《今天的5年2班》	则座诚	4集*30分钟	日本
				《别惹蚂蚁》	约翰 A·戴维斯	88分钟	美国	《凉宫春日的忧郁》	石原立也	14集*24分钟	日本
				《黑暗扫描仪》	理查德·林克莱特	100分钟	美国	《西蒙风》			日本
								《传颂之物》	小林智树	26集*24分钟	日本
								《雪之少女》	Tatsuya Ishihara	24集*24分钟	日本
								《银发的阿基多》	杉山庆一	95分钟	日本
								《怪～ayakashi～》	中村健治/今沢哲男/永山耕三	11集*25分钟	日本
								《死亡代理人》	村濑修功/manglobe	23集*26分钟	日本

续表

年份	中国			欧美				亚洲			
	片名	导演	片长	片名	导演	片长	国家	片名	导演	片长	国家
2006				《怪兽屋》	吉尔·克兰	91分钟	美国	《网球王子全国大赛篇》	多田俊介	26集	日本
				《酷儿鸭》	Xeth Feinberg	72分钟	美国	《校园迷糊大王二学期》	高松信司	26集*25分钟	日本
				《海底大冒险》	Howard E. Baker	77分钟	美国	《银魂》	高松信司/藤田阳一	25分钟	日本
				《星际宝贝：终极任务》	Tony Craig	76分钟	美国	《寒蝉鸣泣之时》	今千秋	26集*24分钟	日本
				《超人：布莱尼亚克的攻击》	Curt Geda	76分钟	美国	《零之使魔》	岩崎良明	12集*24分钟	日本
				《加菲猫2》	Tim Hill	86分钟	美国	《穿越时空的少女》	细田守	98分钟	日本
				《篱笆墙外》	Tim Johnson / 凯瑞·柯克帕特里克	83分钟	美国	《地海传奇》	宫崎吾朗	115分钟	日本
				《欢乐树的朋友们》	Kenn Navarro / Alan Lau	28集*21分钟	美国	《我们的存在》	大地丙太郎	26集*26分钟	日本
				《狂野大自然》	Steve "Spaz" Williams	94分钟	美国	《娜娜》	浅香守生	50集	日本
				《冰川时代2：融冰之灾》	卡洛斯·沙尔丹哈	91分钟	美国	《恶童》	迈克尔·艾里亚斯	111分钟	日本
				《小狗多戈尔》	Dave Borthwick	85分钟	美国	《地上最强新娘》	中西伸彰/大熊忍	24集	日本
				《终极复仇者》	Curt Geda	72分钟	美国	《少女爱上姐姐》	名和宗则	13集	日本
				《好奇的乔治》	Matthew O'Callaghan	86分钟	美国	《惊爆草莓》	迫井政行	26集	日本
				《小鹿斑比2》	Brian Pimental	74分钟	美国	《练马大根兄弟》	渡边真一	12集	日本
				《神奇的企鹅》	鲍勃·萨盖特	80分钟	美国	《女生爱女生》	中西伸彰	12集	日本
				《石墙侠与暴动侠：终极高潮》	Joe Phillips	61分钟	美国	《飞轮少年》	东映动画龟垣一	25集	日本

名称	导演	片长/集数	国别
《美国老爸》第三季	Seth MacFarlane	16集	美国
《短笛和萨尔克斯》	Eric Gutierrez	80分钟	法国
《小乌龟福兰克林》	Dominique Monfery	74分钟	法国
《亚瑟和他的迷你王国》	吕克·贝松	94分钟	法国
《独角兽U》	赛尔日·埃尔萨尔德	75分钟	法国
《高卢英雄大战维京海盗》	Stefan Fjeldmark / Jesper Moller	78分钟	法国
《侠盗列那狐》	Thierry Schiel 提瑞·修尔	95分钟	法国
《我的小行星》	雅克雷米·杰瑞德	44分钟	法国
《樱兰高校男公关部》	五十岚卓哉	26集	日本
《银魂》	高松信司/藤田阳一	25分钟	日本
《彩云国物语》	宍户淳	39集*30分钟	日本
《黑礁》	片渊须直	12集*23分钟	日本
《死神的歌谣》	望月智充	6集	日本
《凉宫春日系列》	石原立也	14集*24分钟	日本
《奇幻贵公子》	真野玲	25集*24分钟	日本
《寒蝉鸣泣之时》	今千秋	26集*24分钟	日本
《光之美少女》	西尾大介	49集*25分钟	日本
《欢迎加入NHK!》	山本佑介	24集	日本
《家庭教师》	今泉贤一	203集*30分钟	日本
《金色琴弦》	干地纮仁	25集*24分钟	日本
《结界师》	儿玉兼嗣	52集*25分钟	日本
《红辣椒》	今敏	90分钟	日本
《反叛的鲁鲁》	谷口悟朗	25集*24分钟	日本
《少年阴阳师》	森邦宏	26集	日本
《死亡笔记》	金子修介	126分钟	日本
《格雷少年》	锅岛修	103集*30分钟	日本
《夜明前的琉璃色》	太田雅彦	12集	日本
《甜蜜偶像》	元永庆太郎	13集*24分钟	日本
《血色花园》	松尾衡	22集	日本
《王牌酒保》	渡边正树		日本

2006

续表

年份	中国			欧美				亚洲			
	片名	导演	片长	片名	导演	片长	国家	片名	导演	片长	国家
2006								《蜂蜜与四叶草II》	长井龙雪	12集*30分钟	日本
								《完美小姐进化论》	渡边慎一	25集	日本
								《南瓜剪刀》	秋山胜仁	24集	日本
	《象棋王》	新井丰	26集	《美食总动员》	迪士尼	111分钟	美国	《初瓣》	西森章	12集*24分钟	日本
	《南西的早晨》	陆俊志	11分钟	《冷静!史酷比》	Joe Sichta	70分钟	美国	《天元突破》	今石洋之	27集	日本
	《燕尾蝶》	彼岸天	24分钟	《鼠来宝》	蒂姆·希尔	92分钟	美国	《光明之泪×风》	おたなごりひろし	13集	日本
	《功夫兔系列之2:兔子哪里跑》	李智勇	5分13秒	《蜜蜂总动员》	Steve Hickner / 西蒙·J·史密斯	91分钟	美国	《濑户的花嫁》	岸诚二	26集*23分钟	日本
	《神兵小将》	黄玉郎/方锦历/乔靖	95分钟	《猫和老鼠:胡桃夹子的传奇》	Spike Brandt / Tony Cervone	47分钟	美国	《精灵守护者》	神山健治	26集*25分钟	日本
	《快乐星猫》	沈乐平	26集	《加菲猫:现实世界历险记》	马可·A·Z·迪普 / 李景浩	75分钟	美国	《旋风管家》	川口敬一郎	52集*23分钟	日本
2007	《TICO(缇可)冬季篇》	重庆视美动画	23分钟	《与海怪同行》	Sean MacLeod Phillips	40分钟	美国	《幸运星》	山本宽 / 武本康弘	24集*25分钟	日本
	《亡命鸡礼花》	刘祥聪/李节可/刘泉/刘梦娇	10集*22分钟	《超人之死》	Lauren Montgomery / Bruce W. Timm	75分钟	美国	《电脑线圈》	矶光雄	26集*24分钟	日本
	《秦时明月之百步飞剑》	沈乐平		《泰若星球》	Aristomenis Tsirbas	85分钟	美国	《再见!绝望先生》	新房昭之	12集*24分钟	日本
	《大唐西游记》	上海水木动画/宁波水木动画	6集*35分钟	《皮克斯的故事》	Leslie Iwerks	87分钟	美国	《日在校园》	元永庆太郎	12集*25分钟	日本
				《猫和老鼠传奇》第二季	T.J. House	12集	美国	《萌单》	川口敬一郎	12集	日本
				《飞哥与小佛》第一季		26集*20分钟	美国	《萝莉的时间》	誉沼荣治	12集	日本
				《奇怪博士》	Jay Oliva	76分钟	美国	《神灵狩》	中村隆太郎	22集*27分钟	日本

年份	片名	导演	时长	国家
2007	《超狗任务》	弗雷德里克·杜周	84 分钟	美国
	《灼眼的夏娜2》	渡部高志	24集*24分钟	日本
	《羊普森一家》	大卫·斯沃曼	87 分钟	美国
	《萌菌物语》	矢野雄一郎	11集*30分钟	日本
	《诺亚方舟》	Juan Pablo Buscarini	88 分钟	美国
	《竹剑少女》	斋藤久/高桥麻穗	26集	日本
	《地狱男爵动画版：铁血惊魂》	Victor Cook / Tad Stones	76 分钟	美国
	《BLUE DROP～天使们的戏曲～》	大仓雅彦	13集	日本
	《冲浪企鹅》	艾什·布兰农/克里斯·巴克	85 分钟	美国
	《机械女仆》	稻垣隆行		日本
	《怪物史瑞克3》	克里斯·米勒/许诚毅	93 分钟	美国
	《空之境界 剧场版》	青木荣	8章	日本
	《二维世界》	Ladd Ehlinger Jr.	95 分钟	美国
	《团子大家族》	石原立也	22集*30分钟	日本
	《双生儿之幻想》	Eric Leiser	70 分钟	美国
	《异色色恋浪漫谭》	大谷肇	60分钟	日本
	《海绵宝宝》第五季		20集*30分钟	美国
	《交响情人梦》第二季	笠井贤一	23集*23分钟	日本
	《新蝙蝠侠》第四季		13集*30分钟	美国
	《监狱兔》第二季	富冈聪	13集*90秒	日本
	《邪恶新世界》	Paul Bolger	75 分钟	美国
	《僵尸借贷》	西森章	13集	日本
	《诡异空间》	M. dot Strange	88 分钟	美国
	《古代王者 恐龙王》	Sunrise	79集	日本
	《暗夜恐惧》	Bluth / Charles Burns	85 分钟	法国
	《虫之歌》	酒井和男	12集	日本
	《幸运卢克西行记》	Olivier Jean Marie	83分钟	法国
	《苹果核战记2》	荒牧伸志	103 分钟	日本
	《我在伊朗长大》	文森特·帕兰德/玛嘉·莎塔琵	96 分钟	法国
	《导邦人：无皇刀谭》	安藤真裕	103 分钟	日本
	《太阳公主》	Philippe Leclerc	74分钟	法国
	《铁人28号》	今川泰宏	95分钟	日本
	《白雪公主续集》	Picha	82 分钟	美国
	《2077日本锁国》	曾利文彦	109分钟	日本
	《拜见罗宾逊一家》	Stephen J. Anderson	95 分钟	美国
	《向阳素描》	新房昭之	12集	日本
	《忍者神龟》	Kevin Munroe	87 分钟	美国
	《魔女猎人》	真下耕一	26集*23分钟	日本

续表

年份	中国			欧美				亚洲			
	片名	导演	片长	片名	导演	片长	国家	片名	导演	片长	国家
2007				《黑色电影》	D. Jud Jones / Risto Topaloski	97分钟	美国	《风之少女艾米莉》	小坂春女	26集	日本
				《机器肉鸡》第二季	Seth Green / Matthew Senreich	20集*15分钟	美国	《青空下的约定》	矢吹勉	13集*25分钟	日本
				《饮料杯历险记》	Matt Maiellaro / Dave Willis	86分钟	美国	《彩云国物语第2季》	宇户淳	39集	日本
				《仙履奇缘3：时间魔法》	Frank Nissen	74分钟	美国	《少女的奇幻森林》	山本二三	106分钟	日本
				《少年泰坦：东京攻略》	Michael Chang/Ben Jones	75分钟	美国	《月面兔兵器米娜》	川口敬一郎	11集	日本
				《无敌钢铁侠》	Frank Paur	83分钟	美国	《大极千字文》	李正铉	39集	日本
				《芝加哥10》	Brett Morgen	110分钟	美国	《悲惨世界少女珂赛特》	樱井弘明	52集	日本
				《摩登小红帽》	兰德尔·克莱泽	82分钟	美国	《火箭女孩》	青山弘	12集	日本
								《福音战士新剧场版：序》	庵野秀明/摩砂雪/鹤卷和哉	98分钟	日本
								《永生之酒》	大森贵弘	16集	日本
								《寒蝉鸣泣之时·解》	今千秋	24集*24分钟	日本
								《剑豪生死斗》	沃崎博嗣	12集*24分钟	日本
								《钢琴之森》	小岛正幸	101分钟	日本
								《黑之契约者》	冈村天斋	26集*24分钟	日本
								《河童之夏》	原惠一	138分钟	日本
								《怪化猫》	中村健治	12集*25分钟	日本
								《秒速5重米》	新海诚	63分钟	日本
2008	《云端的日子》	中华轩动画	26集*12分钟	《机器人瓦力》	迪士尼	98分钟	美国	《狼与辛香料》	高桥丈夫		日本

年份	片名	导演	集数/时长	片名	导演	时长	国别	片名	导演	集数	国别
2008	《大英雄狄青》	金峰／刘钦	52集	《功夫熊猫》	马克·奥斯本	92分钟	美国	《死后文》	佐藤龙雄	12集*24分钟	日本
	《福娃奥运漫游记》	曾伟京	100集	《马达加斯加2：逃往非洲》	梦工厂	89分钟	美国	《梁红的街道》	元永庆太大郎	12集*25分钟	日本
	《虹猫仗剑走天涯》	宏梦卡通	108集	《蓝调之歌》	妮娜·佩利	82分钟	美国	《我的狐仙仙女友》	大槻敦史	12集*24分钟	日本
	《茗记》	蓝天卓凡	5分49秒	《浪漫鼠德佩罗》	山姆·菲尔／罗伯特·斯蒂芬哈根	93分钟	美国	《我家有个狐仙大人》	岩崎良明	24集	日本
	《风云决》	林超贤	110分钟	《闪电狗》	拜伦·霍华德	96分钟	美国	《假面女仆卫士》	迫井政行	13集	日本
	《巴啦啦小魔仙》	陈兑文	52集	《飞出个未来大电影3：班德的游戏》	Dwayne Carey-Hill	88分钟	美国	《狂乱家族日记》	日日日		日本
	《少年狄仁杰》	常伟力	104集*15分钟	《芭比之圣诞颂歌》	William Lau	77分钟	美国	《艾莉森与莉莉亚》	西田正义	26集	日本
	《打，打个大西瓜》	杨宇	16分钟	《移民梦》	嘉柏·丘波	78分钟	美国	《企鹅妹》	まついひとゆき	22集	日本
	《秦时明月之夜尽天明》	沈乐平	18集*22分钟	《小叮当》	Bradley Raymond	78分钟	美国	《道子与哈金》	山本沙代	22集*23分钟	日本
	《葫芦兄弟》	胡进庆／周克勤	83分钟	《死亡空间：坠落》	Chuck Patton	74分钟	美国	《图书馆战争》	浜名孝行	12集*23分钟	日本
	《魔幻仙踪》	魏星	26集*22分钟	《拖线狂想曲》第一季	Rob Gibbs／约翰·拉塞特	3集	美国	《夏目友人帐》	大森贵弘	13集*24分钟	日本
	《大耳朵图图》第二季	速达	26集	《极地大冒险》	卡里·尤索宁	80分钟	美国	《西洋古董洋果子店》	冈真东	109分钟	日本
	《喜羊羊与灰太狼之羊羊运动会》	黄智龙	60集*15分钟	《恶搞之家》第七季	Seth MacFarlane	16集*22分钟	美国	《乃木坂春香的秘密》	名和宗则	12集*25分钟	日本
	《福娃》	曾伟京	52集	《回男勇者事》第一季	Steve Dildarian	10集*25分钟	美国	《恋姬无双》	中西伸彰	12集	日本
	《小米当家》	黄伟明	80集	《丛林大反击2》	马修·奥卡汉	76分钟	美国	《毁灭世界的六人》	多田俊介	13集*25分钟	日本
	《福五鼠三十六计》	无锡世纪宏柏数码动画	36集	《史酷比与国王的精灵》	Joe Sichta	75分钟	美国	《泰坦尼亚》	石黑升	22集	日本
	《诺诺森林》	徐士安	104集*15分钟	《科学小怪蛋》	安东尼·莱昂迪斯	87分钟	美国	《神雄》	山本宽	13集*23分钟	日本
	《地藏菩萨的故事之婆罗门门》	阿芒	6集	《龟兔赛跑：世纪复赛》	Howard E. Baker		美国	《天体战士》	岸诚二	26集*12分钟	日本

续表

年份	中国			欧美				亚洲			
	片名	导演	片长	片名	导演	片长	国家	片名	导演	片长	国家
2008				《芭比公主之钻石城堡》	Gino Nichele	79分钟	美国	《魔法禁书目录》	锦织博	24集*24分钟	日本
				《加菲猫的狂欢节》	Mark A.Z. Dippé / Kyung Ho Lee	79分钟	美国	《二十面相少女》	富泽信雄	22集*23分钟	日本
				《小美人鱼3: 爱丽儿的起源》	Peggy Holmes	77分钟	美国	《空之境界》第六章	三浦贵博	59分钟	日本
				《金刚狼与X战警》	Nicholas Filippi	26集	美国	《生化危机: 恶化》	神谷诚	97分钟	日本
				《太空黑猩猩》	Kirk De Micco	81分钟	美国	《纯情罗曼史2》	今千秋	12集*24分钟	日本
				《蝙蝠侠: 哥谭骑士》	西见祥示郎 / 东出太	75分钟	美国	《交响情人梦 巴黎篇》	今千秋	11集*23分钟	日本
				《霍尔顿》	Marc F. Adler / Jason Maurer	94分钟	美国	《华丽的挑战》	佐山圣子	25集*24分钟	日本
				《圣诞节又来了》	Robert Zappia	74分钟	美国	《机动战士高达00》第二季	水岛精二	25集*25分钟	日本
				《傻瓜与天使》	比尔·普莱姆顿	78分钟	美国	《地狱少女》	おだ　うべ-ひうし	26集*25分钟	日本
				《Food Fight》	Christopher Taylor	91分钟	美国	《团子大家族》第二季	石原立也	22集*24分钟	日本
				《月球大冒险》	Ben Stassen	84分钟	美国	《黑执事》第二季	篠原俊哉	24集*23分钟	日本
				《无所事事的海盗》	Mike Nawrocki	85分钟	美国	《龙与虎》	长井龙雪	25集*24分钟	日本
				《米芽米咕人》	Jacques-Remy Girerd	88分钟	法国	《噬魂师》	五十岚卓哉	51集*23分钟	日本
				《流浪与王国》	Andreï Schtakleff / Jonathan Le Fourn	127分钟	法国	《越狱兔》第三季	富冈聪	13集*90秒	日本
				《和巴比什尔跳华尔兹》	阿里·福尔曼	90分钟	法国	《东京糖衣巧克力》	塩谷直义	47分钟	日本

年份	片名	导演	时长	国家
2008	《虹猫蓝兔光明剑》	宏梦卡通	80集	
	《神兵小将》	黄玉郎/方锦历乐曦	95分钟	
	《麟龙王》	郭崴妍	95分钟	
	《孔子》	张黎	40集	
	《龙战》	Guillaume Ivernel / Arthur Qwak	80分钟	法国
	《底特律金属城》	长滨博史	12集*13分钟	日本
	《空中杀手》	押井守	122分钟	日本
	《悬崖上的金鱼姬》	宫崎骏	101集	日本
	《夏娃的时间》	吉浦康裕	6集*15分钟	日本
	《攻壳机动队2.0》	押井守	85分钟	日本
	《回忆积木小屋》	加藤久仁生	12分钟	日本
	《名侦探柯南：战栗的乐谱》	山本泰一郎	116分钟	日本
	《吸血鬼骑士》	佐山圣子	13集*30分钟	日本
	《S·A特优生》	宫尾佳和	24集	日本
	《四月一日灵异事件簿2》	水岛努	13集*30分钟	日本
	《超时空要塞F》	阿保孝雄/河森正治	25集*23分钟	日本
	《甜甜私房猫》	增原光幸	104集*3分钟	日本
	《空之境界》第二章	小船井充	57分钟	日本
	《俗·再见，绝望先生》	新房昭之	13集*24分钟	日本
2009	《围棋少年2》		26集*24分钟	
	《飞屋环游记》	皮克斯	96分钟	美国
	《机器人9号》	申·阿克	79分钟	美国
	《鼠来宝：明星俱乐部》	贝蒂·托马斯	88分钟	美国
	《公主与青蛙》	罗恩·克莱蒙兹/约翰·马斯克	97分钟	美国
	《是的，弗吉尼亚》	Pete Circuitt	22分钟	美国
	《拖线狂想曲》第二季	约翰·拉塞特/Rob Gibbs	6集	美国
	《51号星球》	Jorge Blanco	91分钟	美国
	《包强大战寿司人》	孙海鹏	2分钟	
	《猪猪侠第四部》		80集	
	《空罐少女》	日卷骏二	12集	日本
	《NEEDLESS》	迫井政行	24集*23分钟	日本
	《少年激霸弹》	西森章		日本
	《天堂餐馆》	加瀬充子	11集	日本
	《料理阃像》	渡边浩		日本
	《怪谈餐馆》	东映动画	23集	日本
	《神曲奏界》	铃木利正	12集	日本

续表

年份	中国			欧美				亚洲			
	片名	导演	片长	片名	导演	片长	国家	片名	导演	片长	国家
2009	《马兰花》	姚光华	99分钟	《怪物大战外星人：来自外太空的变异南瓜》	彼得·拉姆齐	30分钟	美国	《兽之奏者》	沃名孝行	50集*24分钟	日本
	《大嘴巴嘟嘟》		52集	《了不起的狐狸爸爸》	韦斯·安德森	87分钟	美国	《苍天航路》	芦田丰雄/富永恒雄	26集*23分钟	日本
	《十万个为什么》	上海美术动画	4集*51分钟	《豚鼠特工队》	迪士尼	88分钟	美国	《源氏物语》	出崎统	11集*23分钟	日本
	《我叫MT第一季》	核桃	10集*10分钟	《间谍之约》第一季	亚当·瑞德	10集*30集	美国	《秀逗魔导士EVOLUTION-R》	渡部高志	13集	日本
	《李献计历险记》	李阳		《钢铁侠：装甲冒险》	克里斯多福·约斯特	26集	美国	《冬日恋歌》	中山大辅	26集	日本
	《小米的森林》	不思凡	16集*10分钟	《大战外星人》	罗伯莱特曼	94分钟	美国	《东之伊甸》	神山健治	11集*24分钟	日本
	《月尘》		60集	《兑里夫秀》第一季	塞斯·麦克法兰	21集*22分钟	美国	《钢壳都市雷吉欧斯》	川崎逸朗	24集	日本
	《TICO(提可)春季篇》	重庆视美动画		《Q版大英雄》	惊奇动画	26集*20分钟	美国	《龙之塔》	GONZO		日本
	《喜羊羊与灰太狼之牛气冲天》	赵崇邦	90分钟	《梦想成真：迪士尼动画庆典》	迪士尼	43分钟	美国	《记忆女神的女儿们》	XEBEC		日本
	《正义红师》	八一电影制片厂	5分钟	《美食从天而降》	菲尔·罗德/克里斯托弗·米勒	90分钟	美国	《青涩文学系列》	浅香守生/荒木哲郎/官繁之	12集*23分钟	日本
	《莫莫》	周俊良吴宛妮	52集	《暴风云与送子鹳》	Peter Sohn	6分钟	美国	《胡子小鸡》	武山驾	39集*6分钟	日本
	《三国演义》(动画)	朱敏沈寿林	52集*25分	《鬼妈妈》	亨利·塞利克	96分钟	美国	《青之花》	笠井贤一	11集*23分钟	日本
	《电击小子》	韩峰林伟涛	26集	《阿童木》	大卫·博维斯	94分钟	美国	《好想告诉你》	镝木宏	25集*22分钟	日本
	《哐哐日记》	皮三	17集	《超人与蝙蝠侠：公众之敌》	Sam Liu	67分钟	美国	《金色琴弦》	千地纮仁	2集	日本
	《功夫兔系列3：菜包狗大反击》	李智勇	6分钟	《天降美食》	菲尔·罗德里斯托弗·米勒	90分钟	美国	《小鸠》	增原光幸	24集	日本
	《家有儿女动画版》	杨德宣	20集	《芭比与三剑客》	William Lau	81分钟	美国	《元素猎人》	奥村よしあき/ホソハンビョ	39集*24分钟	日本

片名	导演/监督	时长/集数	国家
《战斗司书》	篠原俊哉	27集*24分钟	日本
《东京地震8.0》	橘正纪	11集	日本
《黑神》	小林常夫	23集	日本
《来来猫》	大地丙太郎	50集*2分	日本
《空中秋千》	中村健治	11集	日本
《梦色蛋糕师》	铃木行	13集*25分钟	日本
《天国少女》	今千秋	39集	日本
《造梦机器》	今敏		日本
《波波羊》	富冈聪/西村朋子	10集	日本
《雷顿教授与永远的歌姬》	杯本昌和	99分钟	日本
《海贼王剧场版10：强者天下》	境宗久/尾田荣一郎	113分钟	日本
《某科学的超电磁炮》	长井龙雪	24集*24分钟	日本
《时空幻境 宵星传奇》	龟井干夫	110分钟	日本
《学生会的一己之见》	佐藤卓哉	12集*24分钟	日本
《王子》	宇木敦哉	27分钟	日本
《史酷比：神秘的开始》	布莱恩·莱温恩		美国
《小叮当与失去的宝藏》	克雷·豪尔	85分钟	美国
《加菲猫 势力》	Mark A.Z. Dippé/Kyung Ho Lee	73分钟	美国
《绿灯侠：首次飞行》	劳伦·蒙哥马利	77分钟	美国
《冰川时代3》	卡洛斯·沙尔丹哈/丹哈麦克·特米尔	94分钟	美国
《海绵宝宝》第七季	Stephen Hillenburg	26集*30分钟	美国
《牧羊人有郁金香》	保罗/桑德拉·菲林格	83分钟	美国
《邪恶新世界2》	Steven E. Gordon/Boyd Kirkland	75分钟	美国
《芭比之神指姑娘》	Conrad Helten	75分钟	美国
《飞出个未来大电影4：绿色狂想》	Peter Avanzino	89分钟	美国
《绿巨人大战》	Frank Paur/Sam Liu	78分钟	美国
《惊恐小镇》	斯特芬妮·奥比尔/文森特·帕塔尔	74分钟	法国
《克里蒂，童话的小屋》	Dominique Monfery	74分钟	法国
《拉斯卡尔》	Albert Pereira Lazaro/Emmanuel Klotz	96分钟	法国
《凯尔经的秘密》	汤姆·摩尔	75分钟	法国
《夺宝幸运星2》	哈磊	52集*12分钟	

2009

年份	中国			欧美				亚洲			
	片名	导演	片长	片名	导演	片长	国家	片名	导演	片长	国家
2009				《独角兽管理》	Jason Steele	4集*3分钟	美国	《空想新子和千年的魔法》	片渊须直	94分钟	日本
				《鬼界超级混搭》	Mr. Lawrence／罗布·赞比	77分钟	美国	《妖精的尾巴》	Shinji Ishidaira	175集*24分钟	日本
				《泥土》	Bill Benenson／Eleonore Daily	86分钟	美国	《青之文学》	浅香守生／荒木哲郎／宫繁之	12集*23分钟	日本
				《生化战士：王者再临》	Mark Baldo		美国	《阿童木》	大卫·博维斯	94分钟	日本
				《叔比狗与武士剑》	Christopher Berkeley	74分钟	美国	《轻声密语》	菅沼荣治	13集	日本
				《食物大战》	Lawrence Kasanoff		美国	《小鸠》	增原光幸	24集	日本
				《小神童》	Robert D. Hanna	77分钟	美国	《梦色糕点师》	悠木碧 竹达彩奈／冈本信彦	50集*25分钟	日本
				《深夜中的企鹅》	りんたろう	88分钟	法国	《犬夜叉：完结篇》	青木康直	26集*23分钟	日本
								《弃宝之岛：遥与魔法镜》	佐藤信介	93分钟	日本
								《夏日大作战》	细田守	114分钟	日本
								《鲁邦三世VS名侦探柯南》	龟垣一	105分钟	日本
2010	《开心宝贝》	黄伟明	52集	《搞怪一家人：是个陷阱》	Peter Shin	56分钟	美国	《Heartcatch 光之美少女！》	长峯达也	50集	日本
	《秦时明月之诸子百家》	沈乐平	34集*20分钟	《蝙蝠侠：红影迷踪》	Brandon Vietti	75分钟	美国	《江户盗贼团五叶》	望月智充	12集*23分钟	日本
	《茗记2-初织恋》	蓝天可凡		《驯龙高手》	梦工厂动画	98分钟	美国	《吸血鬼》	AX-ON	40集	日本
	《茗记3-取舍》	张凤成		《超级大坏蛋》	梦工厂动画	95分钟	美国	《星座彼氏》	佐山圣子	26集	日本
	《黑猫警长电影版》	戴铁郎	78分钟	《瑜伽熊》	埃里克·布雷维格	80分钟	美国	《怪盗丽佳》	岩见英明	12集	日本

年份	片名	导演/公司	时长	片名	导演/公司	时长	国别	片名	导演	时长	国别
2010	《刺痛我》	刘健	74分钟	《但丁的地狱之旅》	Victor Cook/金相辰	84分钟	美国	《青春CUP》	中田由美	12集	日本
	《果宝特攻》	王巍	52集	《正义联盟：两面夹击》	Sam Liu/劳伦斯哥马利	75分钟	美国	《刀语》	元永庆太大郎	12集*50分钟	日本
	《海宝来了》	洪浩	208集	《怪物史莱克4》	梦工厂	93分钟	美国	《壳中少女：压缩》	工藤进	65分钟	日本
	《武林外传动画版》	尚敬	100集*20分钟	《神偷奶爸》	皮埃尔·科芬/克里斯·雷纳德	95分钟	美国	《某科学的超电磁炮》OVA	长井龙雪	34分钟	日本
	《喜羊羊与灰太狼之羊羊快乐的一年》	黄晓雪	100集*15分钟	《功夫熊猫感恩节特辑》	Tim Johnson	21分钟	美国	《你看起来好像很好吃呐》	藤森雅也	90分钟	日本
	《神兽金刚》	广州市达力传媒有限公司	46集	《长发公主》	迪士尼	100分钟	美国	《只有神知道的世界》	高柳滋仁	12集*24分钟	日本
	《阿特的奇幻之旅》	肖希	26集	《玩具总动员3》	迪士尼	103分钟	美国	《侵略！乌贼娘》	水岛努	12集*24分钟	日本
	《超智能足球》	深圳市方块动漫画	53集	《猫头鹰王国：守卫者传奇》	华纳兄弟电影公司	90分钟	美国	《少年犯之七人》	神志那弘志	26集	日本
	《宋代足球小将》	广东原创动力	35集	《少年正义联盟》第一季	Jay Oliva/Michael Chang	26集*20分钟	美国	《海月姬》	大森贵弘	11集	日本
	《魔角侦探》	北京禹田文化	52集*11分钟	《恶魔之家》	理查德·梅勒	18集*22分钟	美国	《拳王创世纪》	小村敏明	30分钟	日本
	《虹猫蓝兔火凤凰》	宏梦卡通	85分钟	《小叮当：拯救精灵大作战》	布拉德利·雷蒙德	70分钟	美国	《魔术快斗》	青山刚昌	12集*25分钟	日本
	《超蛙战士之初露锋芒》	(小)徐克	90分钟	《长发公主》	迪士尼	100分钟	美国	《尸鬼》	纲野哲朗	22集*23分钟	日本
	《弹珠传说》		52集*25分钟	《巧舌如簧》	让·克里斯托夫·罗曼	76分钟	法国	《借东西的小人阿莉埃蒂》	宫崎骏/米林宏昌/广末凉子	94分钟	日本
	《我叫MT》第三季	核桃	10集*30分钟	《亚瑟3：终极对决》	吕克·贝松	100分钟	法国	《猫屎一号》	笹原和也	24分钟	日本
	《虎王归来》	黄军	88分钟	《魔术师》	西维亚·乔迈	77分钟	法国	《红发少女安妮》剧场版	高畑勋	100分钟	日本
	《雷锋的故事》	庞博	30集*15分钟	《丛林有情狼》	本·格鲁克/Anthony Bell	88分钟	美国	《滑头鬼之孙》	西村纯二	26集	日本
	《生肖传奇之十二生肖总动员》	华强数字动漫	52集	《太空黑猩猩2》	John H. Williams	72分钟	美国	《世纪末超自然学院》	伊藤智彦	13集*24分钟	日本

续表

年份	中国			欧美				亚洲			
	片名	导演	片长	片名	导演	片长	国家	片名	导演	片长	国家
2010	《梦回金沙城》	陈德明	85分钟	《星球绿巨人》	Sam Liu	81分钟	美国	《传说中勇者的传说》	川崎逸朗	24集*24分钟	日本
	《超蛙战士之星际家园》	(小)徐克	90分钟	《丛林大反攻3》	科迪·卡梅伦	74分钟	美国	《黑执事2》	小仓宏文	12集*30分钟	日本
	《喜羊羊与灰太狼之虎虎生威》	广东原创动力	89分钟	《曼子战争：卡西尼空间之旅》	Adrian Carr		美国	《心灵侦探 八云》	黑川智之	13集*25分钟	日本
	《长江七号爱地球》	袁建滔	83分钟	《地狱一家亲》	John Rice	10集	美国	《逆转监督》	红优	26集	日本
	《美猴王》	陈家奇	52集	《龙盘少年》	Peter Chung	69分钟	美国	《四叠半神话大系》	汤浅政明	11集*23分钟	日本
	《我叫MT》第二季	核桃	10集*10分钟	《秘密起源：英雄漫画故事》	Mac Carter	90分钟	美国	《荒川爆笑团》第二季	新房昭之	13集	日本
	《魔角侦探》第一季		52x11分钟	《猫在巴黎》	Jean-Loup Felicioli/Alain Gagnol	62分钟	法国	《食梦者》	秋田合典昭/笠井贤一	25集*25分钟	日本
	《小胖妞2》	何伟锋	7分48秒					《吊带袜天使》	今石洋之	13集*24分钟	日本
	《三毛从军记》	朱敏	13集*13分钟					《神奇宝贝》	须藤典彦	144集	日本
	《西游新传》	邢如飞	83分钟					《意外的幸运签》	原惠一	127分钟	日本
	《茗记3：取舍》	张凤成						《我的妹妹哪有这么可爱》	神户洋行	15集*27分钟	日本
								《古城荆棘王》	片山一良	109分钟	日本
								《超元气三姐妹》	大田雅彦	13集	日本
								《遥远时空3》	筱原俊哉		日本
2011	《磁星骑士》	哈雷	78集15	《空气板牙》	皮克斯动画工作室		美国	《我们仍未知道那天所看见的花的名字》	长井龙雪	11集*24分钟	日本
	《泡芙小姐》	优酷、互象动画	13集*12分钟	《绿灯侠：翡翠骑士》	华纳兄弟动画	114分钟	美国	《分形世界》	山本宽	11集*23分钟	日本
	《莫麟传奇》	王艺	22分钟	《兰戈》	尼克罗顿电影	107分钟	美国	《未来都市NO.6》	长崎健司	11集*23分钟	日本
	《TICO(缇可)夏季篇》	重庆视美动画		《丁丁历险记：独角兽号的秘密》	梦工厂	107分钟	美国	《吸血猫》	吉松孝博	12集*4分钟	日本

年份	片名	导演/制作	片长/集数	片名	制作公司/导演	片长/集数	国别	片名	导演	片长/集数	国别
2011	《西柏坡的故事》	王加世/陆成法/印希庸	73分钟	《亚瑟·圣诞》	阿德曼动画/索尼影视动画	97分钟	美国	《罪恶王冠》	荒木哲郎	22集*25分钟	日本
	《甜心格格》	方块动漫画	52集*22分钟	《快乐的大脚2》	乔治·米勒	102分钟	美国	《战斗之魂：霸王》	西森章	50集	日本
	《功夫料理娘》	狼烟	8分36秒	《月神》	皮克斯动画工作室	7分钟	美国	《魔王奶爸》	高本宣弘	60集	日本
	《星游记》第一季	卡酷、优扬	26集	《蝙蝠侠：元年》	华纳兄弟动画	64分钟	美国	《放浪男孩》	あおきえい	11集*23分钟	日本
	《小狐狸发明记》	苏州天润安鼎动画有限公司	52集*22分钟	《功夫熊猫2》	梦工厂动画	91分钟	美国	《刀锋战士》	増原光幸/Migmi	13集*24分钟	日本
	《喜羊羊与灰太狼之兔年顶呱呱》	广东原创动力	88分钟	《赛车总动员2》	皮克斯动画	106分钟	美国	《战国强才传》	真下耕一	39集	日本
	《泡芙小姐的金鱼缸》	中国电影集团/优酷网		《穿靴子的猫》	梦工厂	90分钟	美国	《花牌情缘》	浅香守生	25集*23分钟	日本
	《兔侠传奇》	孙立军	90分钟	《驯龙高手番外篇：龙的礼物》	汤姆·欧文斯	22分钟	美国	《赌博默示录》	佐藤东弥	134分钟	日本
	《魁拔》	北京青青树动漫	83分钟	《神奇·飞书》	威廉·乔西	15分钟	美国	《UN-GO》	水岛精二	11集*23分钟	日本
	《兔子镇的火狐狸》	葛水英	83分钟	《开心汉堡店》	Loren Bouchard	13集*22分钟	美国	《白兔糖》	萨布	113分钟	日本
	《老夫子之小水虎传奇》	福富博	87分钟	《邪恶力量》动画版	宫繁之/石家敦子	22集*22分钟	美国	《数码兽合体战争》	松久智治/樱田博之	25集	日本
	《逗逗迪迪爱探险》	古志斌	26集*25分钟	《暴力女孩》第二季	Ben Gruber	10集*10分钟	美国	《少年同盟》	神户守	13集*24分钟	日本
	《熊猫总动员》	Greg Manwaring	86分钟	《火星需要妈妈》	西蒙·威尔斯	88分钟	美国	《全职猎人2011》	神志那弘志	148集*24分钟	日本
	《秦汉英雄传》	朱敏/沈寿林	52集*25分钟	《全明星超人》	Sam Liu	75分钟	美国	《命运之夜前传》第一期	青木荣	13集*24分钟	日本
	《爷爷在天上》	隋沣云	10分21秒	《囧男窘事》第三季	Steve Dildarian	10集*25分钟	美国	《对某飞行员的追忆》	宍戸淳	100分钟	日本
	《土豆侠》	陈钟	52集*15分钟	《梅子鸡之味》	玛嘉·莎塔碧/文森特·帕兰德	93分钟	法国	《食梦者》第二季	秋田谷典昭	25集*24分钟	日本
	《开心宝贝之开心超人大作战》	黄伟明	52集	《怪兽在巴黎》	毕鲍姆·鲍格朗	90分钟	法国	《萤火之森》	大森贵弘	45分钟	日本

续表

年份	中国			欧美				亚洲			
	片名	导演	片长	片名	导演	片长	国家	片名	导演	片长	国家
2011	《摩尔庄园》	李婷婷	52集*11分钟	《夜幕下的故事》	米歇尔·欧斯洛	84分钟	法国	《给桃子的信》	冲浦启之	120分钟	日本
	《洛克王国之圣龙骑士》	于胜军	90分钟	《史酷比》	道格拉斯·朗达	75分钟	美国	《女神异闻录4》	岸诚二	26集*30分钟	日本
	《少年岳飞传奇》	蔡明钦	88分钟	《小红帽2》	Mike Disa	84分钟	美国	《命运之夜原型》	岸诚二	12分钟	日本
	《民的1911》	鲁艺	90分钟	《冰河世纪：猛犸象的圣诞》	Karen Disher	25分钟	美国	《浪客剑心：新京都篇》	古桥一浩	45分钟	日本
	《小胖妞3》	何伟锋	12分55秒	《蓝精灵》	拉加·高斯内尔	103分钟	美国	《因果论 UN-GO》	水岛精二	49分钟	日本
	《喜羊羊与灰太狼之喜思妙想喜羊羊》		60集*15分钟	《霹雳猫》		26集	美国	《青之驱魔师》	冈村天斋	25集*30分钟	日本
	《斗龙战士》	黎东奉	60集*23分钟	《小熊维尼》	斯蒂芬·安德森·唐·霍尔	63分钟	美国	《未来日记》	细田直人	26集	日本
	《藏獒多吉》	小岛正幸	95分钟	《给世乐土》第二季		17集*30分钟	美国	《灼眼的夏娜3》	渡部高志	24集*24分钟	日本
	《马拉松王子》		52集*23分钟	《幸福是一条温暖的毛毯》	Andrew Beall / Frank Molieri	46分钟	美国	《我的朋友很少》	斋藤久	12集*24分钟	日本
	《幸福小镇》	李豪凌	52集	《犹太长老的灵猫》	Joann Sfar/ Antoine Delesvaux	100分钟	法国	《虞美人盛开的山坡》	宫崎吾朗	95分钟	日本
	《摩尔庄园冰世纪》	刘可欣	95分钟	《人小鬼大》	乔纳·希尔	7集*20分钟	美国	《轻音少女》剧场版	山田尚子	110分钟	日本
	《啦啦啦德玛西亚》第一季	萨拉雷	10集*8分钟	《神童》	Antoine Charreyron	90分钟	法国	《火影忍者剧场版：血狱》	村田雅彦	108分钟	日本
	《闪耀》	何洁/蒋海明	6分钟					《铁拳：血之复仇》	毛利阳一	100分钟	日本
	《星游记》第一季	曾伟京	26集					《滑头鬼之孙千年魔京》	福田道生	26集*24分钟	日本
	《追逐》	吴超	22分钟					《钢之炼金术师：嘆息之丘的圣星》	村田和也	110分钟	日本
	《给快乐加油》	黄智龙	60集*15分钟					《追逐繁星的孩子》	新海诚	116分钟	日本

年份	名称	制作	时长	名称	制作	时长	国家	名称	制作	时长	国家
2011	《泡芙小姐》第二季	王波	12集*11分钟					《豆腐小僧》	杉井仪三郎	86分钟	日本
	《我叫MT》第四季	核桃	10集*30分钟					《鬼神传》	川崎博嗣	98分钟	日本
	《归去来今》	刘湘晨	10集*27分钟					《夜幕下的故事》	米歇尔·欧斯洛	84分钟	日本
	《云朵宝贝》	大连千豪数字科技有限公司	39集	《勇敢传说》	皮克斯动画	95分钟	美国	《足球骑士》	小仓宏文	37集	日本
	《侠岚》	关心/刘阔	104集*25分钟	《正义联盟：毁灭》	华纳兄弟动画	77分钟	美国	《王者天下》	神谷纯	38集	日本
	《钢铁飞龙》	王巍	50集*25分钟	《通灵男孩诺曼》	克里斯·巴特勒/山姆-菲尔	93分钟	美国	《机器人笔记》	野村和也	22集*24分钟	日本
	《啦啦啦德玛西亚 第二季》	虚拟印象工作室	10集*10分钟	《神奇海盗团》	彼得·洛德/杰夫·纽威特	88分钟	美国	《黑魔女学园》	八角哲夫	32集*7分钟	日本
	《罗小黑战记》	MTJJ动画	20集*5分钟	《科学怪狗》	蒂姆·波顿	87分钟	美国	《宇宙兄弟》	渡边步	99集*24分钟	日本
	《十万个冷笑话》第一季	寒舞	12集*5分钟	《老雷斯的故事》	克里斯·雷纳德/凯尔·巴尔达	86分钟	美国	《圣斗士星矢Ω》	畑野森生	51集*20分钟	日本
	《秦时明月之万里长城》	沈乐平	37集*22分钟	《守护者联盟》	彼得·拉姆齐	97分钟	美国	《我的妹妹是"大阪大妈"》	石川光久太郎	12集*3分钟	日本
	《重返大海》	陆强	97分钟	《星河战队：入侵》	荒牧伸志	89分钟	美国	《夏雪之约》	动画工房		日本
	《喜羊羊与灰太狼之开心闯龙年》	简耀宗	85分钟	《精灵旅社》	索尼动画	91分钟	美国	《来自新世界》	石浜真史	25集*24分钟	日本
2012	《赛尔号》	王章俊	52集*13分钟	《马达加斯加3：欧洲通缉犯》	康拉德·弗农/埃里克·达尼尔	93分钟	美国	《向银河开FL球》	宇田钢之介	39集*25分钟	日本
	《阿狸之梦西西的娃娃》	李丹/肖春杨	2集*7分钟	《无敌破坏王》	华特迪士尼动画工作室	108分钟	美国	《钓球》	中村健冶	12集*24分钟	日本
	《熊出没》	刘富源/邢旭辉/叶天龙	104集*10分钟	《冰川时代4：大陆漂移》	蓝天工作室	88分钟	美国	《你好 七叶》	木村宽	13集*5分钟	日本
	《大闹天宫》3D	万籁鸣/唐澄/速达/陈志宏	90分钟	《纸人》	华特迪士尼影片	7分钟	美国	《青之驱魔师》	高桥敦史	88分钟	日本
	《绿林大冒险》	(小)徐克	91分钟	《怪兽大战外星人外传：活死人萝卜之夜》	Robert Porter	12分钟	美国	《坂道上的阿波罗》	渡边信一郎	12集*23分钟	日本
	《金箍棒传奇》	哈斯	88分钟	《诺言》	彼得·考斯明斯基	4集*80分钟	英国	《学活!》	日本放送协会		日本

续表

年份	中国			欧美				亚洲			
	片名	导演	片长	片名	导演	片长	国家	片名	导演	片长	国家
2012	《我的狗狗和我的爱》	陈丽英	93分钟	《圣诞狗狗2：圣诞宝贝》	罗伯特·文斯	88分钟	美国	《天才黄金脑神之谜》	日升动画	25集	日本
	《泡芙小姐》第四季	王波	12集*20分钟	《小公主苏菲亚》	Jamie Mitchell	90分钟	美国	《心理测量者 PSYCHO-PASS》	本广克行/盐谷直义	22集*24分钟	日本
	《今天明天》	刘左锋	92分钟	《质量效应：迷途》	竹内敦志	94分钟	美国	《越狱兔》第五季	富冈聪	13集	日本
	《飞越五千年》	曾伟京	100集	《探险活宝》第五季	Larry Leichliter	52集*10分钟	美国	《海贼王TV版路飞特别篇》	尾田荣一郎/森田宏幸	102分钟	日本
	《小房子与发呆鸟》	张小盒动漫团队	5分45秒	《海底大冒险》	马可·A·Z·迪普/伟大齐	81分钟	美国	《头文字D》第五季	柿本みつお	14集*24分钟	日本
	《赛尔号》	王章俊	52集*13分钟	《晚安，脚先生》	格恩迪·塔塔科夫斯基	4分9秒	美国	《心理测量者》	本广克行/盐谷直义	22集*24分钟	日本
	《小胖妞前传》（上）	何伟锋	3分31秒	《功夫熊猫：盖世传奇》第二季	Juan Jose Meza-Leon / Mike Mullen	25集*22分钟	美国	《军火女王》第二季	元永庆太郎	12集*22分钟	日本
	《小胖妞前传》（下）	何伟锋	3分31秒	《天兵天将》第四季	J.G. Quintel	37集*10分钟	美国	《樱花庄的宠物女孩》	石冢敦子	24集*26分钟	日本
	《我叫MT》第五季	核桃	10集*30分钟	《辛普森一家》第二十四季	Bob Anderson	22集*22分钟	美国	《少女与战车》	水岛努	12集*24分钟	日本
	《摩尔庄园2海妖宝藏》	刘可欣	95分钟	《机器肉鸡》第六季	Seth Green	11集*15分钟	美国	《K》	铃木信吾		日本
	《竞技大联盟》	黄智龙	60集*15分钟	《驯龙记：伯克岛的龙骑手》第一季	Louie del Carmen / John Sanford	20集*22分钟	美国	《银魂》第三季	藤田阳一	13集*24分钟	日本
	《猪猪侠之囧囧危机》	古志斌	83分钟	《野孩子》	Daniel Sousa	13分钟	美国	《绝园的暴风雨》	安藤真裕	24集*25分钟	日本
	《赛尔号大电影2》	王章俊/付杰	90分钟	《黑色炸药》	Scott Sanders	84分钟	美国	《中二病也要谈恋爱！》	石原立也	12集*24分钟	日本
	《超世纪战士之皿武教官》	（小）徐克	90分钟	《世界大战：歌利亚》	Joe Pearson	85分钟	美国	《邻座的怪同学》	镝木宏	13集*24分钟	日本
	《水漫金山》	陈家奇	52集	《海绵宝宝》第八季		36集*30分钟	美国	《元气少缘结神》	大地丙太郎	13集*24分钟	日本

年份	片名	导演	片长	片名	导演	片长	国家	片名	导演	片长	国家
2012	《泡芙小姐第三季：温暖归来》		12集*11分钟	《飞出个未来》第七季	马特·格罗宁	26集*30分钟	美国	《惊爆游戏》	渡边琴乃	12集*24分钟	日本
	《少年阿凡提》	王波	104集*12分钟	《创：崛起》	肖恩·拜恩/查理·宾	19集*22分钟	美国	《来自新世界》	石浜真史	25集*24分钟	日本
	《遨遊大王奇遇记》	钱运达/简善春	86分钟	《少年正义联盟》第二季	TBA	20集*22分钟	美国	《生化危机：诅咒》	神谷诚	90分钟	日本
	《神秘世界历险记》	王云飞	80分钟	《终极蜘蛛侠》第一季	Alex Soto	26集*22分钟	美国	《娜美篇 航海士的眼泪与牵绊》	尾田荣一郎	106分钟	日本
	《巴特拉尔传说》	孙立军	85分钟	《神奇海盗团》	彼得·洛德/杰夫·纽威特	88分钟	美国	《亡国的阿基德第1章：翼龙降临》	赤根和树	50分钟	日本
	《啦啦啦德玛西亚》第二季	萨拉雷	10集*10分钟	《死路寻死》	Jimmy Screamer Clauz	95分钟	美国	《火影忍者剧场版第9弹：忍者之路》	伊达勇登	109分钟	日本
	《十万个冷笑话》第一季	卢恒宇/李姝洁	12集*5分钟	《美国老爸》第八季	Seth MacFarlane / Mike Barker	20集*20分钟	美国	《伊克西翁传说DT》	高松信司	25集*24分钟	日本
				《暴力监狱》第三季	Christy Karacas / Stephen Warbrick	10集*11分钟	美国	《魔奇少年》	姅成孝二	25集*23分钟	日本
				《恶搞之家》第十一季	塞思·麦克法兰	22集*22分钟	美国	《食梦者》第三季	秋田谷典昭	25集*24分钟	日本
				《开心汉堡店》第三季	Anthony Chun	23集*30分钟	美国	《只要你说你爱我》	佐藤卓哉	13集*24分钟	日本
				《脆莓公园》第一季	丹尼尔·托什	10集*30分钟	美国	《JOJO的奇妙冒险TV版》	津田尚克	26集*24分钟	日本
				《忍者神龟》第一季	Kevin Eastman	12集*30分钟	美国	《女子落语》	水岛努	13集*24分钟	日本
				《叽哩咕与男人和女人》	米歇尔·欧斯洛	88分钟	法国	《人类衰退以后》	岸诚二	12集*24分钟	日本
				《探险活宝》第四季	Larry Leichliter	26集*11分钟	美国	《京骚戏画2》	松本理惠	5集*10分钟	日本
				《考拉大冒险》	李景浩	85分钟	韩国/美国	《反叛的鲁鲁修 娜娜莉梦游仙境》	马场诚	30分钟	日本
				《无人看管》		10集*22分钟	美国	《狼的孩子雨和雪》	细田守	117分钟	日本

年份	中国			欧美				亚洲			
	片名	导演	片长	片名	导演	片长	国家	片名	导演	片长	国家
2012				《穿靴子的猫：萌猫三剑客》	许诚毅	13分钟	美国	《刀剑神域》	伊藤智彦	25集*24分钟	日本
				《乌鸦之日》	Jean Christophe Dessaint	96分钟	法国	《恋爱随意链接》	川面真也／大沼心	17集*23分钟	日本
				《自杀专卖店》	帕特利斯·勒孔特	79分钟	法国	《古斯柯布多力传》	杉井仪三郎	108分钟	日本
								《TARI TARI》	桥本昌和	13集*25分钟	日本
								《剑风传奇》	洼冈俊之	93分钟	日本
								《图书馆战争：革命之翼》	浜名孝行	105分钟	日本
								《名侦探柯南：第十一名前锋》	静野孔文/山本泰一郎	110分钟	日本
								《军火女王》	元永庆太郎	12集*24分钟	日本
								《命运之夜前传 第二期》	青木荣	12集*25分钟	日本
								《冰菓》	武本康弘	22集*26分钟	日本
								《阿修罗》	佐藤敬一	76分钟	日本
								《武士神拉明戈》	大森贵弘	22集*23分钟	日本
2013	《小胖墩4》		11分钟	《一个男孩和他的原子》	IBM研究院	1分34秒	美国	《魔鬼爱人》	田头しのぶ	12集*15分钟	日本
	《战斗装甲钢羽》	温格斯工作室	75集	《冰雪奇缘》	迪士尼动画工作室	102分钟	美国	《归宅部活动记录》	佐藤光	11集*23分钟	日本
	《神魄》	朱珂	52集*22分钟	《飞机总动员》	迪士尼卡通工作室	92分钟	美国	《银之匙》	伊藤智彦	11集*23分钟	日本
	《壮志云霄：觉醒》	江苏常州冰国动漫产业公司		《天降美食2》	科迪·卡梅伦/克里斯·皮尔恩	5分钟	美国	《心跳！光之美少女》	古贺豪	49集*25分钟	日本
	《拜见女皇陛下》	ZCloud		《极速蜗牛》	梦工厂动画	96分钟	美国	《伽椰路少女》	梅津泰臣	11集*23分钟	日本
	《高铁英雄电影版》	吴治邦/竹冶政枝	88分钟	《正义联盟：闪电侠之逆转》	华纳兄弟动画		美国	《恋旅》	西村纯二	6集*23分钟	日本

年份	中国作品	制作	时长	美国作品	导演	时长	国别	日本作品	导演	时长	国别
2013	《撸时代》	噜TA秀工作室	14集*6分40秒	《疯狂原始人》	梦工厂动画	98分钟	美国	《记录的地平线》	石平信司	25集*25分钟	日本
	《超神游戏》	付强	13集*7分钟	《怪兽大学》	迪士尼、皮克斯	104分钟	美国	《摸索吧！部活剧》	石馆光太郎	12集	日本
	《超神学院》	广州骏豪宏风网络科技	10集	《神偷奶爸2》	皮埃尔·科芬	99分钟	美国	《科学小飞侠Crowds》	龙之子制作公司	12集*23分钟	日本
	《倒不了的塔》	西安长风影视	11集*15分钟	《森林战士》	克里斯·韦奇	102分钟	美国	《GJ部》	藤原佳幸	12集*23分钟	日本
	《喜羊羊与灰太狼之喜气羊羊过蛇年》	广东原创动力	86分钟	《火鸡总动员》	吉米·海沃德	91分钟	美国	《眼镜部！》	山本苍美	12集*23分钟	日本
	《喜羊羊与灰太狼之懒羊羊当大厨》	黄智龙	52集*25分钟	《钢铁人与浩克：联合战记》	Eric Radomski	71分钟	美国	《最强银河》	渡边正树	45集*24分钟	日本
	《我的老婆是只猫》	黄军	94分钟	《瑞克和莫蒂》第一季	Justin Roiland	11集*20分钟	美国	《热风海陆》	迫井政行	94集	日本
	《魁拔之大战元决界》	北京青青树动漫	83分钟	《玩具总动员之惊魂夜》	安格斯·麦克莱恩	22分钟	美国	《东京暗鸦》	金崎贵臣	24集*23分钟	日本
	《赛尔号3战神联盟》	王章俊/殷玉麒	103分钟	《少年泰坦出击》第一季		26集*22分钟	美国	《虽然是玻璃假面》	DLE	17集*3分钟	日本
	《终极大冒险》	孙立军	85分钟	《丛林有情狼2》	Richard Rich	45分钟	美国	《飙速宅男》	锅岛修	38集	日本
	《地藏》	青青树		《恶搞之家》第十二季			美国	《高达创战者》	长崎健司	25集	日本
	《神猎(悟空传)》	青青树	11分30秒	《开心汉堡店》第四季	Loren Bouchard	22集*24分钟	美国	《机巧少女不会受伤》	よしもときんじ	12集*23分钟	日本
	《阿狸梦之岛·我的云》	王欢	8分钟	《辛普森一家》第二十五季	大卫·斯沃曼	22集*22分钟	美国	《钻石王牌》	增原光幸	75集	日本
	《茗记4：尘封记忆》	蓝天可凡	12集*7分钟	《南方公园》第十七季	崔·帕克/马特·斯通	10集*22分钟	美国	《银狐》	三泽伸	12集*23分钟	日本
	《功夫兔与菜包狗》	李智勇	12集*7分钟	《蓝精灵2》	拉加·高斯内尔	105分钟	美国	《双斩少女》	今石洋之	24集*24分钟	日本
	《十万个冷笑话》第二季	卢恒宇/李姝洁	12集*7分钟	《芭比之蝴蝶仙子2》	威廉·刘	79分钟	美国	《白天平浪静的明日》	篠原俊哉	26集*23分钟	日本
	《魔海寻踪》	朱义昌高数	102分钟	《愤怒的小鸟》	Kim Helminen	52集*3分钟	芬兰	《京骚戏画》	松本理惠	10集*23分钟	日本

续表

年份	中国			欧美				亚洲			
	片名	导演	片长	片名	导演	片长	国家	片名	导演	片长	国家
2013	《牛转乾坤》	洪孟良	50分钟	《高中也疯狂》	Dino Stamatopoulos	5集*15分钟	美国	《金色时光》	今千秋	24集*24分钟	日本
	《新大头儿子和小头爸爸》	魏星	50集*12分钟	《马达加斯加的疯狂情人节》	大卫·索伦	22分钟	美国	《魔偶恋人》	田头しのぶ	12集*15分钟	日本
	《昆塔：盒子总动员》	李炼	83分钟	《探险时光》第二季			美国	《起风了》	宫崎骏	126分钟	日本
	《熊出没之丛林总动员》	丁亮	13分钟	《小公主苏菲亚》	Jamie Mitchell / Sam Rigel	24集*30分钟	美国	《船长哈洛克》	荒牧伸志	115分钟	日本
	《开心超人大电影》	黄伟明	90分钟	《逃离地球》	卡尔·布伦克尔	89分钟	美国	《海贼王梅利篇》	宇田钢之助	106分钟	日本
	《泡芙小姐迷你剧-花漾季》	皮三	36集*3分钟	《羊角面包》	Paul Rudish	3分30秒	美国	《短暂和平》	大友克洋 / 森田修平 / 安藤裕章	68分钟	日本
	《西柏坡2英雄王二小》	施屹	85分钟	《与恶龙同行》	Barry Cook / Neil Nightingale	87分钟	美国	《只有神知道的世界女神篇》	大沼户聪	12集*24分钟	日本
	《牡丹仙子之瑞春花开》	徐志坚	40分钟	《小马快跑！》	Lauren MacMullan	6分钟	美国	《有顶天家族》	吉原正行	13集*24分钟	日本
	《青蛙王国》	尼尔森·申	88分钟	《我的小马驹：友谊大魔法》第四季	Big' Jim Miller/Jayson Thiessen	26集*22分钟	美国	《八犬传：东方八犬异闻》第二季	山崎理	13集*24分钟	日本
	《风睛雪回忆录》	宣缘	100分钟	《忍者神龟》第二季		26集	美国	《血意少年》	菅之	10集*24分钟	日本
	《赛尔号大电影3》	王章俊 / 殷玉麒	103分钟	《不忠》	比尔·普莱姆顿	76分钟	美国	《魔界王子》	今千秋	12集*24分钟	日本
	《火焰山历险记》	肖湘海	84分钟	《猥琐传说：大电影》	Zack Keller/ Ed Skudder	73分钟	美国	《物语系列》第二季	新房昭之	26集*24分钟	日本
	《属相记之天王传奇》	陈家奇	52集*10分钟	《斧子警察》	Ethan Nicolle	12集*11分钟	美国	《神不在的星期天》	熊沢祐嗣	12集*21分钟	日本
	《我爱灰太浪2》	叶凯	88分钟	《左右脑》	Josiah Haworth	5分钟	美国	《现视研 2代目》	水岛努	13集*23分钟	日本
	《开心方程式》	黄智龙	60集*15分钟	《彩虹小马小马国女孩》	Jayson Thiessen	72分钟	美国	《恋爱研究所》	太田雅彦	13集*24分钟	日本

年份	片名	导演	片长	国家
2013	《小胖妞6：动画公司的秘密》（上）	何伟锋	8分钟	
	《小胖妞7：动画公司的秘密》（下）	何伟锋	15分钟	
	《我叫MT第六季》	核桃	21集*30分钟	
	《馒头日记》	有妖气梦工厂	12集	
	《到那边》	Ryan Quincy	10集*22分钟	美国
	《弹丸论破：希望的学园和绝望高中生》	岸诚二	13集*24分钟	日本
	《FREE!男子游泳部》	内海纮子	12集*24分钟	日本
	《狗与剪刀的正确用法》	高桥幸雄	12集*23分钟	日本
	《银魂剧场版》	高松信司	137分钟	日本
	《攻壳机动队：崛起》	黄濑和哉/むらた雅彦	59分钟	日本
	《春》	村松凭太郎	60分钟	日本
	《言叶之庭》	新海诚	46分钟	日本
	《颠倒的帕特玛》	吉浦康裕	99分钟	日本
	《名侦探柯南：远海的侦探》	静野孔文	110分钟	日本
	《虫奉行》	浜名孝行	26集*26分钟	日本
	《翠星之加尔刚蒂亚》	村田和也	13集*24分钟	日本
	《召唤恶魔阿萨谢尔》第二季	水岛努	13集*15分钟	日本
	《约会大作战》	元永庆太郎	10集*23分钟	日本
	《连我小镇》	鹈野繁彰	40集*24分钟	日本
	《剑风传奇黄金时代》	洼冈俊之	107分钟	日本
	《南家三姐妹第四季》	川口敬一郎	13集*24分钟	日本
	《玉子市场》	山田尚子	12集*24分钟	日本
	《我的朋友很少》第二季	喜多幡彻	12集*13分钟	日本
	《全职猎人剧场版》	佐藤雄三	97分钟	日本
	《恶之华》	长滨博史	13集*24分钟	日本
	《进击的巨人外传》	荒木哲郎	2集	日本
	《机器人少女Z》	东映动画	9集	日本

续表

年份	中国			欧美				亚洲			
	片名	导演	片长	片名	导演	片长	国家	片名	导演	片长	国家
2014	《美食大冒险》	孙海鹏	52集*13分钟	《超能陆战队》	华特迪士尼电影公司		美国	《妄想学生会》	金泽洪充	13集	日本
	《山海奇谭》	河南智誉动漫设计有限公司	52集*13分钟	《乐高大电影》	威秀电影公司 乐高系统A/S	100分钟	美国	《最近，妹妹的样子有点怪？》	博之	12集	日本
	《超有病之勇者传说》	李智杰	12集*10分钟	《里约大冒险2》	蓝天工作室	101分钟	美国	《信长之枪》	近藤信宏	13集*30集	日本
	《熊猫手札》	有妖气	5分钟	《驯龙高手2》	梦工厂	102分钟	美国	《大家集合！Falcom学园》	ぴっぷや	13集*3分钟	日本
	《刷兵男孩的搞笑剧场》	有妖气	10集*5分钟	《天才眼镜狗》	罗伯·明可夫	92分钟	美国	《魔女的使命》	水岛努	12集*24分钟	日本
	《龙之合：破晓奇兵》	宋岳峰	88分钟	《玩具总动员：遗忘的时光》	皮克斯动画		美国	《搞姬日常》	柳濑雄之	13集*6分钟	日本
	《秦时明月之罗生堂下》	沈乐平	18分钟	《飞机总动员：火线救援》	罗伯茨·甘纳书	83分钟	美国	《希德尼娅的骑士》	静野孔文	12集*24分钟	日本
	《威饿光》	李严	26集*13分钟	《盒子怪》	焦点电影公司	96分钟	美国	《甘城光辉游乐园》	武本康弘	13集	日本
	《魁拔Ⅲ战神崛起》	王川/张钢/周洁	90分钟	《蝙蝠侠：突袭阿卡姆》	杰伊·欧力瓦/伊桑·斯波尔丁	75分钟	美国	《鬼灯的冷彻》	锦木ひろ	13集*30分钟	日本
	《81号农场之疯狂的麦咭》	(小)徐克	80分钟	《布偶大电影2》	詹姆斯·波宾	107分钟	美国	《银之匙 第二季》	出合小都美	11集*23分钟	日本
	《贱鸡行事》第一季	ToTo/刘闯	12集*5分钟	《嘻哈熊男》第一季	鲍比·莫伊尼汉	10集	美国	《即使如此世界依然美丽》	龟垣一	12集*23分钟	日本
	《龟兔再跑》	郑崇炘	82分钟	《生命之书》	Jorge R. Gutierrez	95分钟	美国	《我们大家的河合庄》	宫繁之	12集*24分钟	日本
	《妙先生之火泽睽美人传》	不思凡	122分钟	《脆莓公园》第三季	Roger Black Waco O'Guin	13集*20分钟	美国	《监督不行届》	合东	13集*3分钟	日本
	《神秘世界历险记2》	王云飞	80分钟	《机械心》	施特凡·柏拉/马赛厄斯·马尔修	94分钟	法国	《邻座同学是怪咖》	SHIN-EI动画	21集*8分钟	日本

年份	片名	导演/制作	时长	片名	制作	时长	国家
2014	《秦时明月之龙腾万里》	沈乐平	98分钟	《属性同好会》	菅原静贵	13集*24分钟	日本
	《画江湖之不良人》	刘阔	52集*15分钟	《大图书馆的牧羊人》	Team ニコ	25分钟	日本
	《神笔马良》	钟智行	87分钟	《寻找失去的未来》	细田直人	24分钟	日本
	《魁拔妖侠传》	周飞龙/白海涛	20集*10分钟	《魔法战争》	佐藤雄三	12集*24分钟	日本
	《开心超人2：启源星之战》	黄伟明	85分钟	《月刊少女野崎君》	动画工房	12集*23分钟	日本
	《猪猪侠之勇闯巨人岛》	古志斌/陆锦明	88分钟	《姐姐来了》	夕澄庆英	13集	日本
	《魔幻仙踪》	吴建荣/方磊	90分钟	《妖怪手表》	ウシロシンジ	26集*23分钟	日本
	《新地雷战：神勇小子》	杨广福/蒋惠岩	94分钟	《信长协奏曲》	富士川祐辅	10集*24分钟	日本
	《中国惊奇先生》	腾讯动漫平台	52集*10分钟	《临时女友》	林直孝	13集	日本
	《宝狄与好友》	刘新松	52集*13分钟	《圣诞老人公司》	系曾贤志		日本
	《喜羊羊与灰太狼之飞马奇遇记》	简耀宗	83分钟	《在盛夏等待特别篇》	长井龙雪		日本
	《我是狼之火龙山大冒险》	于胜军	95分钟	《着恋你的温柔》	福田道生	4集	日本
	《熊出没之夺宝熊兵》	丁亮/刘富源	95分钟	《结城友奈是勇者》	岸诚二		日本
				《山贼的女儿罗妮娅》	宫崎吾朗	26集	日本
				《四月是你的谎言》	イシグロキョウヘイ	24集*24分钟	日本
				《巴哈姆特之怒》	佐藤敬一	12集	日本
				《我家浴室的现况》	青井小夜	13集*4分钟	日本

参考文献

[1] 邓林. 世界动漫产业发展概论. 上海：上海交通大学出版社，2008.

[2] 卢斌，郑玉明，牛兴侦. 中国动漫产业发展报告(2011). 北京：社会科学文献出版社，2011.

[3] 《2008中国动漫产业发展报告》课题组. 2008中国动漫产业发展报告. 合肥：安徽美术出版社，2008.